旅行業管理

重點整理、題庫、解答

黃榮鵬◎編著

序

緣起

本書從計畫到付梓，歷時短暫，六年多前專職於旅行社，工作之餘也在學校任教「旅遊行銷學」、「旅行業經營與管理」與「領隊實務」相關課程。在教學過程深感國內有關教科書之不足，使得自己有提筆的動機。雖明知在主、客觀條件下，要完成一本令自己滿意的書實屬不易。更何況要令旅遊從業前輩滿意、旅遊學術先進認同，更非易事。隨即感謝王董事長文傑與李校長福登、吳武忠教授栽培公費赴美夏威夷進修，課餘之時也從事導遊服務的工作。一年後返台，任教於國立高雄餐旅專科學校。離開業界轉任學術界，使自己更積極從事撰寫工作，於一九九八年出版《領隊實務》與二○○二年《旅遊銷售技巧》二書。受到師長與業者的肯定；同時也獲得先進的指正，一併感謝。

幾年來，有些學生已成為旅行業基層幹部，也有的大學及研究所同學任職旅行業高階主管、觀光主管機關之官員，甚至曾任領隊協會理事長。不論在產、官、學三方面，對於旅遊消費市場上許多看法分歧，但有一共同理念「人才」是攸關旅行業經營成功的關鍵因素。更因為目前仍任教於國立高雄餐旅學院，同時於國立中山大學企業管理研究所博士班研究進修中，在恩師蔡憲唐教授諄諄教誨下；更加體會「教育訓練」的重要。也愈加催促自己及早完書。儘管深感惶恐，學得愈多、帶團出國；帶得愈多團，愈加深感自己學問之不足。但與其一直等待前人、前輩出書以供盛享，不如自己繼續踏出另一步。

感謝

　　本書的完成有賴諸多師友協助，在未寫書之前對於他人之大作偶爾可紓發己見，但自己在撰寫的過程才知其艱辛。更重要的是，從付梓那一刻起，不僅喪失評論之機會，更淪爲旅遊業前輩與旅遊學術界先進無情嚴厲之考驗。在此要衷心感謝引我入此行的雄獅旅行社董事長王文傑，旅遊先進陳嘉隆老師，帶我沐浴在學術殿堂的恩師李教務長瑞金、唐所長學斌、廖又生及李銘輝教授；完成此書最大無形推動力量之國立高雄餐旅學院李校長福登、容副校長繼業、國立中山大學蔡憲唐、盧淵源教授，國立高雄應用科技大學戴貞德教授，學生陳佳妏的協助校稿、打字及岳父母、內人吳宙玲的體諒與精神上鼓勵。特別是時時給予我成長機會與鼓勵的凌董事長瓏。

<div align="right">

黃榮鵬

於高雄西子灣

</div>

目錄

第一章　觀光旅遊之興起與旅行業沿革

第一單元　重點整理

　　旅遊爲一多元化的綜合現象，它隨著當時社會結構、經濟環境、政治變遷和文化狀況而呈現出不同的發展模式。回顧人類歷史演進的過程中，觀光旅遊活動之發展變化均眞實地反應出這種特質。觀光旅遊活動程度，日益頻繁。所到之地也因交通工具之不斷改善而擴大，國際旅遊所涉及的與日俱增。提供專業服務之旅行業，其分工亦日益精細；目前旅行業以各種多樣化的服務型態——專業代理功能。說明旅行業產生之背景及其後續之發展沿革做一初步認識。

壹、觀光旅遊之興起

「觀光」　　　最早出現於周文王時代；後人稱遊覽考察一國之政策、風習爲觀光。

《易經》　　　觀卦六四爻辭中有「觀國之光」這麼一句。

《左傳》　　　「觀光上國」。

"tourism"　　在外文方面是由 tour 加上 ism 而成。

"tour"　　　由拉丁文 "Tournus" 而來，有巡迴之意思。

「觀光旅遊」　tourism and travel 一詞之結合乃爲現代之用語。

「旅遊活動」　旅遊活動（travel activities）雖然是現代人的用語，然而卻在中外每一個階段的社會演變中，有著不同型態的展現，它是政治、經濟、社會與文化演進過程中有實質意義的外在現象。

一、我國觀光旅遊之發展

我國為一酷愛旅遊的民族，在先秦古書中就有關於先民在遙遠古代的旅遊傳說，而有文字記載的旅遊活動也可以追溯到西元前二二五〇年以前，為世界上旅遊活動發展最早的國家之一。隨著朝代之更迭，社會經濟，政治和科技文化的發展變遷，觀光旅遊活動也經歷著興、衰、起、伏的發展變化過程。

茲將我國觀光旅遊之發展分為「古代」、「近代」和「現代」三個時期，並簡要分述如下：

（一）古代時期——我國歷史上之旅遊活動

我國現代觀光旅遊事業之起步，雖較許多先進國家為遲，但為世界歷史發展中的文明古國，也是旅遊活動興起最早之國家之一。

在我國歷代之歷史演進過程中均可發現觀光活動之興盛和形態皆循著朝代之更替、經濟之發展、社會之變遷和文化之進展而形成各類之旅遊活動。

歸納這些活動有下列六項：

1.帝王巡遊

自古以來，我國各朝代帝王為了加強中央的權力和統治，頌揚自己的功績，炫耀武力、震攝群臣和百姓，並滿足遊覽享樂之慾望，均有到各地「巡狩」、「巡幸」、「巡遊」的活動。

有關帝王巡遊的史籍記載當以周穆王、秦始皇和漢武帝最具代表意義。

(1) 周穆王（西元前一〇〇一至西元前九四七年）：是我國歷史上最早之旅行家。周穆王曾遠遊西北，並登五千公尺高的祁連山，跋涉萬里。

(2) 秦始皇：於西元前二二一年平定六國，並於次年開始外出巡遊。

十年中他五次大巡遊，西到流沙，南到北戶，東至東海，北過大夏，走遍了東西南北四方。

(3) 漢武帝（西元前一五六至西元前八十七年）：是我國古代的旅遊宗師，也是一位雄才大略的君主。他七次登泰山，六次出肖關，北至崆峒，南抵潯陽。

2.官吏宦遊

我國古代歷朝官吏，奉帝王派遣，為執行一定政治、經濟和軍事任務出使各地，而產生各類形式之宦遊活動。

而西漢之張騫出使西域和明朝的鄭和下西洋堪稱為此類旅遊活動之代表。

(1) 張騫（約西元前一七五至一一四年）：為西漢之外交家，奉漢武帝的派遣，前後兩次出使西域，歷經十八載，開通了歷史上著名的「絲綢之路」，訪問了大宛、康居、大月氏、大夏等國，開拓了中外交流之新紀元。

(2) 鄭和（西元一三七一至西元一四三三年）：為我國歷史上的大航海家，先後到達印度支那半島、馬來半島、南洋群島、印度、波斯、阿拉伯等地。最遠到達非洲東岸和紅海海口，訪問了三十多個國家和地區。

3.買賣商遊

在我國古代，遍布全國的驛道，西南各省的棧道，各地漕運水路，沿海海運，以及海上貿易，形成許多著名的商路，有著頻繁的商業旅行活動，而春秋戰國時期，商業更為發達，出現了陶朱公、呂不韋等許多大商人，他們隨著商旅活動而周遊天下。

隋大業六年，洛陽曾舉行過一次空前之博覽會，參加者達一萬八千人，場地周廣五千步，歌舞絲竹，燈火輝煌，自昏達旦，終月而罷。

4.文人漫遊

中國古代文化科學技術的產生與發展，從某方面來看和旅遊活動有著密不可分的關聯。許多文人學士居留於田園山林，遍走了名山大川，漫遊了名勝古蹟，寫出了膾炙人口的不朽作品。

像陶淵明、李白、杜甫、柳宗元、歐陽修、蘇東坡、袁宏道等人，都有漫遊我國各地美景風光的傑作，其他如西漢司馬遷、北魏的酈道元和明代徐霞客，不僅是傑出之史學、地理學名家，在其作品中更充滿了山光水秀的靈氣。

5.宗教雲遊

中國宗教多源於外國，先後傳入中國的有佛教、基督教、伊斯蘭教、印度教、祆教和猶太教。

我國古代把宗教信仰者為修行問道而雲遊四方謂之「遊方」。

中國古代的僧侶等宗教信仰者，為拜謁佛祖，取得真經，傳布佛法，往往雲遊名山大川之間，而有不少宗教旅遊的活動。

我國史上著名之僧侶如法顯、玄奘、鑒真等均為後人所敬仰。

6.佳節慶遊

在中國古代各族人民生活習俗和喜慶佳節，都有濃郁民族特點和地方特色的旅遊活動。

諸如，在人民群眾生活習俗中，春節廟會、元宵燈市、清明踏青、端午競舟、中秋賞月、重陽登高等等，都是中國億萬群眾沿習數千年帶有旅遊活動的喜慶佳節。

台灣宜蘭頭城每年之「搶孤」活動亦吸引了廣大之人潮。

綜上所述，我國古代的觀光旅遊活動已經有了相當之發展規模。這些寶貴的歷史經驗均為我國現代之觀光旅遊事業之拓展奠下深厚的基礎。

（二）我國近代旅遊之形成

我國近代的觀光旅遊約從西元一八七〇年，「中英鴉片戰爭」以後到西

元一九四九年國民政府遷台的這一段時期裡。在這一段時期，中華民國由一獨立封建的國家逐漸朝向民主自由的國家發展，國家性質之轉變，使社會各個領域、各個階層均產生重大的變化；旅遊活動也不例外。此時期之變化特質有：一、由於西方文化之輸入，使我國的旅遊觀念產生了改變，大眾開始步入旅遊的行列；二、隨現代交通的發展，旅遊活動之空間形式也得到進一步拓展，參加旅遊的人越多；三、為因應這種旅遊活動的拓展趨勢，旅客服務之民間旅遊組織逐漸形成獨立的行業。

同時此時期之旅遊活動有下列之特色：

1. 以傳教、商務為主之來華人士。

2. 以出國留學為主之旅遊活動。

3. 西元一九二三年八月，上海商業儲蓄銀行首先成立旅行部，專門辦理國內出國手續和相關交通工具之安排作業，並組織國內或國外的旅行團，為了對旅客提供資訊服務，於西元一九二七年出版台灣第一本「旅行雜誌」，直到西元一九五一年才停刊。同時於西元一九二七年六月一日正式定名為「中國旅行社」，為我國旅行業之始。

4. 西元一九三九年，正式頒布都市計畫法。北京首先成立了文物整理委員會，由胡適、董作賓負責。於是有人提出國際觀光之課題。

5. 在台灣，當時為日本所占領，民國初年設有「日本旅行協會台灣支部」，西元一九三四年組成台灣旅行俱樂部。西元一九三五年，鐵路部設觀光科。西元一九四四年該部改為「東西交通公社台灣支社」。

6. 西元一九四九年五月，在台中中山堂成立台灣省風景協會。

因此，在這段期間，台灣之觀光旅遊事業之發展並無完整而統一的規劃，在經濟政治等客觀之環境上亦無發展之實質能力，但一些相關的發展卻也留下貢獻。此種現象要到了現代時期中才獲得具體之改善。

（三）現代時期

此時期的我國觀光旅遊發展，為了完整說明起見，分為兩個部分：一、大陸地區之旅遊活動發展沿革；二、台灣地區之觀光旅遊發展演進；茲依序分析如下：

1.大陸旅遊活動發展沿革

大陸政權成立後，於西元一九四九年在福建廈門成立首家「華僑服務社」，主要之任務為接受海外回大陸探親和觀光的華僑。西元一九五四年四月十五日成立「中國國際旅行社」總社，為大陸國際旅遊事業的開始。隨著大陸政府的政策變遷，大陸的觀光旅遊事業發展沿革可分為「創建」、「開拓」、「停滯」和「改革振興」四個階段。

(1) 創建階段（西元一九五二年至西元一九六三年）：大陸政權成立後，和共產集團國家之往來密切，為了配合當時之發展，於西元一九五四年正式成立中國國際旅行社總社（簡稱國旅），由政府之公安部經營管理為國營企業。主要任務為配合政府部門完成外事活動中有關食、住、行和遊覽等事務，並發售國際聯運火車和飛機客票。西元一九五六年，國旅與蘇聯國際旅行社簽定「相互接待自費旅行者合同」，又相繼與一些東歐國家的旅行組織簽定旅遊合約，並開始和西方國家的一些旅行業接觸。由於國際政治之影響，西元一九六○年以後，蘇聯和東歐國家來華旅客逐年大幅減少，而西方國家的觀光客開始逐年上升。

(2) 開拓階段（西元一九六四年至西元一九六六年）：這一階段，大陸觀光旅遊的發展之重要關聯在於「中國旅行遊覽事業管理局」的設立、大陸觀光客來源國的轉移和觀光旅客成員之改變。西元一九六四年大陸周恩來總理訪問北亞非十四國，中法建交，使大陸之國際地位提昇，吸引了更多的國際旅客前往大陸。為了擴大

推廣旅遊事業，中共國務院於西元一九六四年七月二十二日正式設立「中國旅行遊覽事業管理局」作為國務院管理全國旅遊事業的直屬管理機構。西元一九六五年大陸共接待外國旅客一萬二千八百七十七人次，創國旅成立以來接待外國旅客的最高紀錄。而其旅客的成員以西方人士占了多數，散客較多，客源的階層也較廣泛為其特色。

(3) 停滯階段（西元一九六七年至西元一九七七年）：旅遊活動的發展和政治、經濟及文化的發展關係密切。大陸在此時期正遭逢「文化大革命」運動的影響，對觀光旅遊影響至鉅，發展幾乎全面停滯。直到西元一九七二年大陸和美國關係獲得改善及中日建交等重大國際關係之突破後，旅遊事業才有了恢復生機之有利環境。「華僑服務社總社」於西元一九七三年恢復，並更名為「中國華僑旅行社總社」。西元一九七四年，「中國旅行社」成立，與華僑旅行社總社聯合經營，主要接待港澳地區華僑和外籍華人。此時期總體來說，大陸觀光旅遊活動雖受到文革而停滯，但自大陸相繼和美國、日本建交後，使得西方國家前往大陸旅遊者日增，美、日二國並自此成為大陸地區主要的觀光旅客之來源國。

(4) 改革振興階段（西元一九七八年）：自西元一九七八年起為大陸旅遊活動發展步入一個嶄新的開放階段，四人幫倒台後，文革結束。同時也給大陸觀光旅遊活動帶來蓬勃生機和廣闊的發展前景。此時期之重要發展計有下列數項：

‧共黨的十一屆三中全會中確定了改革、開放和發展經濟的政策。第五屆人大二次會議通過「大力發展旅遊事業」的方針，此一方針的決定，大大地推動了大陸旅遊事業上的發展。

‧西元一九八一年，中共國務院成立「旅遊工作領導小組」把旅

遊事業納入國家統一規劃，使旅遊事業在大陸經濟發展的體系中地位更形重要。

· 西元一九八二年八月二十三日，中共人大常會將「中國旅行遊覽事業管理總局」改名爲「國家旅遊局」，以加強對全國旅遊業的統一管理。隨後，各省、自治區、直轄市也成立地方旅遊局，形成中央到地方完整的旅遊管理體制。

· 透過一連串的改革措施，打破原有的高度集中旅遊管理方式，加速旅遊事業發展。爲了達到改善旅遊業經營體質之理念，採旅遊事業企業化經營，在國營之前提下，允許發展集體、個體和中外合資等方式並存經營，以增加競爭力。並主動對外爭取客源。

　　經過上述一連串的改革，大陸的旅遊市場亦不斷地開拓，國際人士前往大陸旅遊活動之人數亦急速成長。

2.台灣地區觀光旅遊發展演進

　　台灣地區自西元一九五六年以來的三十五年間的觀光旅遊發展，隨著社會、政治和經濟的演進，觀光旅遊事業也衍生出不同的階段發展特性，茲將此過程區分爲以下五個階段：一、創造階段；二、拓展階段；三、成長階段；四、競爭調整階段；五、統合管理階段。並說明如後：

　　(1) 創造階段（西元一九五六年至西元一九七〇年）：此階段主要之特色在於政府開始有計畫地全面開始推動我國之觀光旅遊事業，以吸引外籍旅客來華觀光旅遊爲首要之目標（見表1-1）。

　　· 相關觀光法令和機構動態

　　◇西元一九五六年十一月一日，政府成立「台灣省觀光事業委員會」，統合管理有關風景、道路、旅館、宣傳、策劃、督導與聯絡工作。

　　◇西元一九五六年，民間亦成立「台灣觀光協會」。

◇西元一九六〇年九月，「交通部觀光事業小組」正式成立，辦理有關觀光法規、策劃、督導、宣傳和國外職掌工作。西元一九六六年改為觀光事業委員會。

◇西元一九六四年三月二十五日，中華民國旅館事業協進會成立。同年，首度舉行「導遊人員甄試」並錄取台灣觀光史上首批導遊人員四十名。

◇西元一九六六年元月，「台灣省觀光事業委員會」奉命改為「台灣省觀光事業管理局」。西元一九六八年七月一日，台北市改為院轄市，所屬之觀光業務由建設局第五科辦理。其後，各縣市政府亦紛紛成立相關觀光事業執行單位。

◇西元一九六九年四月十日，「台北市旅行商業同業公會」成立。同年一月三十日，「導遊協會」也同時成立。

◇「發展觀光條例」於西元一九六九年七月三十日公布實施。

· 觀光旅遊活動

◇在此階段中外籍來華旅客，在西元一九六七年以前以美國為最多，西元一九六七年，日本觀光客人數為七萬五千零六十九人，首次超過美國之七萬一千零四十四人，此後日本一直為台灣最主要之觀光客源國。

◇西元一九七〇年之來台觀光人數較西元一九五六年時成長了三十倍，外匯額增加了八十六倍。

◇西元一九七〇年之旅行業較前一年成長了30%，而甲種旅行業則成長了116%。因西元一九七〇年正是日本世界博覽會舉行之際。

◇西元一九七〇年之國際觀光旅館比前一年成長了40%。

◇此階段之來台人數，歷年均以二位數之高成長率上升，唯於西元一九七〇年曾出現8%之負成長，可見政治因素對觀光

表1-1 創造階段旅遊發展表

年分	旅客人數	旅客成長率	來台旅客 外匯收入(萬美元)	外匯成長率	平均消費 美元/每人	平均停留 天數	旅行社家數 甲種	乙種	總計
1956年	14974	--	93.6	--	62.50	2.50	4		4
1957年	18159	21.3%	113.5	22.6%	62.50	2.50	7		7
1958年	16709	-8.0%	104.4	-8.0%	62.50	2.50	7		7
1959年	19328	15.7%	120.8	15.7%	62.50	2.50	8		8
1960年	23639	22.3%	147.7	22.2%	62.50	2.50	8		8
1961年	42205	78.6%	263.8	78.6%	62.50	2.50	9		9
1962年	52304	23.9%	326.9	23.9%	62.50	2.50			
1963年	72024	37.7%	720.2	120.3%	100.00	4.00			
1964年	95481	32.6%	1005.9	43.6%	108.35	3.94			
1965年	133666	46.0%	1824.5	76.4%	136.50	3.64			
1966年	182948	36.0%	3035.3	66.4%	165.91	4.70			34
1967年	253248	38.4%	4201.6	38.4%	--	--			57
1968年	301770	19.2%	5327.1	26.8%	176.53	5.39			108
1969年	371473	23.1%	5605.5	5.2%	150.90	4.56	48	49	97
1970年	472452	27.2%	8172.0	45.8%	172.97	4.86	104	22	126

說明：西元1956年至1963年資料係根據前「台灣省政府觀光事業委員會」統計。

西元1967年觀光外匯收入係根據中央銀行所編「國際收支平衡表」勞務收支欄「旅行收入」。按該年未辦理旅客消費調查，故平均停留天數及消費額從缺。

1970年觀光旅客在台平均消費額係根據該年物價指數推算。

各年數據係根據該年舉辦入境旅客抽樣調查結果及旅客出入境登記卡(E/D Card)所得停留天數計算。

資料來源：〈中華民國1979年觀光統計年報〉(頁37)，交通部觀光局編製。

事業發展影響之深遠。

(2) 拓展階段（西元一九七一年至西元一九七八年）：在此階段中主
　　要之發展如下（見表1-2）：

　・相關觀光法令和組織動態

　　　◇交通部觀光局於西元一九七二年十二月二十九日完成修法程
　　　　序而正式成立，綜攬台灣地區之觀光事業。省、市相關單位
　　　　劃一，便利觀光事業之推展更順暢。

　　　◇西元一九七七年，觀光局奉內政部核准，成立「中華民國觀
　　　　光節」，自西元一九七八年起訂定「元宵節」當日爲觀光
　　　　節，並以元宵節前後三天爲「中華民國觀光周」。

　・觀光旅遊活動

　　　◇西元一九七一年，來台旅客人數首次超過五十萬人，到西元
　　　　一九七六年則突破一百萬人大關，其間相隔僅五年，平均消
　　　　費額亦逐年成長，至西元一九七八年時已較西元一九七一年
　　　　成長了227%倍，外匯收入也有三·二倍之增加。

　　　◇甲種旅行社之家數成長，西元一九七六年時，較西元一九七
　　　　一年成長了一·四倍。

　　　◇西元一九七六年時之觀光旅館家數較西元一九七一年少四
　　　　家，但西元一九七八年國際觀光旅館比西元一九七一年成長
　　　　了一倍，觀光設施之品質亦日益提昇。

　　　◇來台旅客在台灣的停留天數日漸增長。

(3) 成長階段（西元一九七九年至西元一九八七年）：在此階段中主
　　要之發展如下（見表1-3）：

　・相關觀光法令和組織動態

　　　◇西元一九七九年元月一日，政府開放國人出國觀光，解除了
　　　　過去僅能以商務、應聘、邀請和探親等名義之出國限制。

表1-2　拓展階段旅遊發展表

年分	來台旅客						旅行社家數		
	旅客人數	旅客成長率	外匯收入（萬美元）	外匯成長率	平均消費美元/每人	平均停留天數	甲種	乙種	總計
1971 年	539755	14.3%	9336.1	34.6%	203.84	4.61	141	19	160
1972 年	580033	7.5%	12870.7	17.0%	221.90	4.58	175	19	194
1973 年	824393	42.1%	24589.2	91.0%	298.26	4.59	193	14	207
1974 年	819821	-0.5%	27908.1	13.2%	339.59	4.42	232	8	240
1975 年	853140	4.1%	35935.8	29.1%	421.22	6.30	350	10	360
1976 年	1008126	18.2%	45227.6	29.7%	462.32	6.71	343	12	355
1977 年	1100182	10.1%	52749.2	13.2%	475.14	6.56	321	13	334
1978 年	1270977	14.5%	62400.0	15.3%	478.3771	6.75	321	16	337

說明：1978 年觀光旅客在台平均消費客係根據多元迴歸分析推估之結果。

資料來源：〈中華民國68年觀光統計年報〉（頁37），交通部觀光局編製。

表1-3　成長階段旅遊發展表

年分	來台旅客						出國人數	旅行社家數		
	旅客人數	旅客成長率	外匯收入（百萬美元）	外匯成長率	平均消費美元/每人	平均停留天數		甲種	乙種	總計
1979 年	1340382	5.5%	919	51.2%	685.58	7.20	321466	331	38	349
1980 年	1393254	3.9%	988	7.5%	709.05	6.78	484901	307	35	342
1981 年	1409465	1.2%	1080	9.3%	766.46	6.62	575537	303	34	337
1982 年	1419178	0.7%	953	-11.8%	671.54	6.13	640669	305	31	336
1983 年	1457404	2.7%	990	3.9%	679.53	6.46	674579	300	29	329
1984 年	1516138	4.0%	1060	7.1%	702.82	6.35	750404	297	23	320
1985 年	1451659	-4.3%	963	-9.2%	663.56	6.51	846789	295	16	311
1986 年	1610385	10.3%	1303	35.3%	827.49	6.87	821928	291	15	306
1987 年	1760948	9.3%	1619	24.3%	919.53	6.92	1058410	290	12	302

資料來源：〈觀光統計‧交通部觀光局20週年（1956～1990）特刊〉（頁27），交通部觀光局編製。

◇西元一九八七年，政府開放國人可前往大陸探親，使我國出國人口急速成長。

· 觀光旅遊活動

◇西元一九七九年，政府開放觀光出國後，國人前往海外旅遊人口成長迅速，到西元一九八七年時已超過百萬，和西元一九七六年時來台旅客人數達百萬時差僅十一年。同時，我國觀光市場之結構開始產生巨大之變化。

◇西元一九八五年，來台旅客人數出現4.3%之負成長，外匯收入也出現9.7%之衰退。但是，西元一九八〇年，國內國民旅遊出現了人數之最高峰達二千五百萬人次。

◇在此階段中，觀光旅館繼續減少，但同樣的國際觀光旅館仍保持穩定之發展。

◇旅行業家數，繼續減少，此乃因為觀光局自西元一九七七年起將凍結增設旅行業，進行旅行業之淘汰所致，至西元一九七九年完全停止增設。

因此，此時期之現象出現國人出國旅遊、國內旅遊均有大幅度之成長，旅遊市場之發展方向有了新的轉變。

(4) 競爭調整階段（西元一九八八年至西元一九九二年）：在這階段裡產生了許多導致觀光旅遊市場日趨激烈之因素，以出國旅遊方面來看，由於旅行業之重新開放，生產者增加，出國人口持續擴大，年齡也日益降低，消費者自我意識抬頭，均使得產品走向多元化，競爭也就更白熱化。在天空開放之政策下，繼之而來航空公司的增加，使得原有市場之結構產生變化而航空公司電腦訂位系統（Computer Reservation Systems，簡稱CRS）和銀行清帳計畫（Bank Settlement Plan，簡稱BSP）之實施更加速了旅遊市場之變動步伐。行銷策略和方式以及形象的建立均使得旅遊市場

呈現出一個新的面貌。因此在競爭之下如何能調整步伐而來迎接另一個新的觀光旅遊時代，實爲目前所應共同愼思的課題（見表1-4）：

‧相關觀光法令和組織動態：

◇西元一九八八年，凍結達十年之久的旅行業重新開放設立，並分爲「綜合」、「甲種」和「乙種」三大類。

◇西元一九八九年六月二十三日實施「新護照條例」，取消了觀光護照以往之若干限制，國人出國不就事由，僅需辦理「普通護照」，效期亦延長爲六年，並採一人一照制。

◇西元一九八九年十月十七日，由旅行業業者籌組之中華民國品質保障協會（簡稱品保協會）成立，共同保障全體會員之旅遊品質。

◇西元一九九〇年七月，廢除出境證，採條碼方式和通報出境，出國手續更爲便捷。

‧觀光旅遊活動：

◇來台觀光旅客人數連續兩年呈負成長，外匯金額降低。

◇出國人數繼續成長，已達四百二十一萬，爲同年來台觀光人數兩倍。根據中央銀行統計，我國西元一九九一年之出國旅行支出爲五十六億餘美元。因此我國之旅遊收支約呈三十六億美元之逆差額。

◇旅行業的家數成長可謂空前，含分公司高達一千五百四十家，而綜合旅行業由西元一九八八年之四家發展到了目前的二十二家，四年內成長了四‧五倍。

（5）統合管理階段（西元一九九二年至今）：在此一階段中，旅行業管理者面臨了經營環境上的新的變革，無論在政府法規、消費者價值意向、電腦科技之驅動、航空公司角色之轉變，均帶給旅行

表1-4 競爭調整階段旅遊發展表

年分	來台旅客						出國人數	旅行社家數				
	旅客人數	旅客成長率	外匯收入(百萬美元)	外匯成長率	平均消費美元/每人	平均停留天數		綜合	甲種	乙種	分公司	總計
1988年	1935134	9.9%	2289	41.4%	118293	7.00	1601992	4	533	12	--	559
1989年	2004126	3.6%	2698	17.9%	134640	7.20	2107813	11	726	29	--	766
1990年	1934084	-3.5%	1740	-35.5%	89990	6.90	2942316	16	811	26	284	1137
1991年	1854506	-4.1%	2018	16.0%	108839	7.31	3366076	22	894	36	421	1373
1992年	1873327	1.0%	2449	21.36%	130710	7.50	4214734	22	985	39	494	1540

資料來源：《觀光統計年報》，交通部觀光局編製。

業前所未有的經營挑戰，旅行業經營者莫不積極尋求轉型應變，以臻更寬廣之生存空間。經營者應付出更多的心力在公司管理工作上，唯有透過內部全體員工對環境之認知、協調與承諾後方有開拓致勝之機。而「同中有異，異中求同」之經營思考模式，或許將爲旅行業之經營帶向一個嶄新的統合管理領域（表1-5）。

· 相關觀光法令和組織動態

　◇西元一九九二年四月十五日，旅行業管理規則修正發布，明訂綜合、甲種旅行業之經營範圍。

　◇西元一九九五年一月一日起對英、美、日等十二國提供十四日來華免簽證，後擴大到十五國。

　◇外交部推出機器可判讀護照，申請費用提昇爲每本一千二百元。

　◇美國在台協會（American Institute in Taiwan，簡稱A. I. T.）同意給與團簽之旅客五年有效之多次入境觀光簽證，大幅放寬國人美國簽證之辦理。

　◇西元一九九五年六月旅行業管理規則再度修正公布，鼓勵綜合旅行業之設立，明訂旅行業責任險及履約保證爲旅行業經營責任。並提高綜合旅行業之資本額及保證金。

　◇西元一九九六年元月，政府原則同意開放大陸地區人民來台觀光。

　◇西元二〇〇一年十一月，發展觀光條例修正發布，修訂旅行業管理規則部分條文。

· 觀光旅遊活動

　◇來台觀光旅客再創西元一九八九年後之新高，達二百三十三萬一千九百三十四人次。

　◇國人海外旅遊人次突破五百萬大關，達五百一十八萬八千六

表1-5 統合管理階段旅遊發展表

年分	來台旅客						出國人數	旅行社家數				
	旅客人數	旅客成長率	外匯收入（百萬美元）	外匯成長	平均消費 美元/每人	平均停留天數		綜合	甲種	乙種	分公司	總計
1993年	1850214	-1.2%	2934	20.2%	1590.66	8.03	4654436	22	1153	51	532	1758
1994年	2127249	15.0%	3210	9.1%	1509.21	7.54	4744434	22	1247	62	562	1883
1995年	2331934	9.6%	3286	2.4%	1409.06	7.38	5188658	46	1290	64	548	1948
1996年	2358221	1.1%	3636	10.7%	1542.09	7.40	5713535	66	1338	73	564	2041
1997年	2372232	0.6%	3402	-6.4%	1434.28	7.41	6161932	75	1425	84	619	2203
1998年	2298706	-3.1%	3372	-0.9%	1466.83	7.71	5912383	78	1442	107	645	2272
1999年	2411248	4.9%	3571	5.9%	1481.05	7.74	6558663	82	1553	107	1742	2374
2000年	2624037	8.8%	3738	4.7%	1424.65	7.40	7328784	82	1582	109	629	2402
2001年	2617137	-0.26%					7189334	86	1658	107	1851	2484

資料來源：〈觀光統計年報〉，交通部觀光局編製。

百五十八人次。平均約每四‧二五人即有一位出國旅遊。

綜合上述，在台灣地區四十年裡之觀光旅遊發展均呈現出階段的特性。

而在目前之市場結構下，無庸置疑的，海外旅遊仍然是市場之重心，不過隨著國內旅行之人口增加、六年經濟建設之推展、兩岸交流的發展，國內旅遊發展之空間正日益擴大，應視為未來觀光旅遊之市場主流。

二、國外觀光旅遊活動之演進

西方之文化發展以歐洲為重心，在剖析國外觀光活動之演進時則應循歐洲社會、政治和經濟之進步過程而加以說明。並分為：一、古代之旅遊活動；二、中古時期之發展；三、文藝復興之貢獻；四、工業革命期間之交通演進；五、現代大眾觀光旅遊時期等階段，並分述如下。

（一）古代之旅遊活動

在古代之社會裡，國家或地區間因貿易而帶動其他的旅遊方式，因此在上古時期中的腓尼基人、希臘人、埃及人等民族，以現代之標準來衡量，他們均有從事以貿易、宗教、運動、健康為動機的旅遊活動。地中海平靜之水域為此地區之觀光事業發展提供了最佳的交通網絡。

最能代表上古時期之旅遊活動是「羅馬和平時代」(Pax-Romana)（西元前二十七年至西元一八○年）。羅馬人對健康的追尋也影響後世的旅遊活動。尤其對硫磺礦泉浴（SPA）能治百病的篤信，更是促使當時的貴族不惜僱請精通外語、身強體壯的挑夫充任護衛，長途跋涉前往著名之礦泉所在以求病癒。

當時稱此群挑夫為"courier"，開「專業領隊」與「專業導遊」之先河。而此種僅能由集身分、地位、財富與閒暇於一身之貴族方能享有的階級旅遊（class travel）的方式也是此一時期之另一特色。

（二）中古時期之發展

由於蠻族之入侵，西羅馬滅亡於西元四七三年，整個西方社會受到了空前之威脅，所幸有教會的支撐，西方文化得以保存，宗教的影響力也日漸茁壯。

在莊園制度（Manorialism）和封建制度（Feudalism）中的經濟政治制度下，使得當時的社會日趨保守，而逐漸形成以宗教為本之社會形態，也使得這一時期的旅遊活動的發展受到了限制。

由宗教而產生的旅遊活動卻在觀光史上留下它深遠之影響時期。

當時因宗教而衍生之重要旅遊活動有「十字軍東征」（the Crusades）和「朝聖活動」（Pilgrimages）。

1.十字軍東征

在西元一〇九五年至西元一二九一年之數次出征中並未能成功地將聖地（Holy Land）由回教人（Muslims）手中奪回，以軍事眼光來看，十字軍東征行動是基督教的挫折。

但以文化來看，卻有偉大的貢獻，它促進了東西文化之交流，擴大認知，並為歐洲人東遊奠下了基礎。

2.朝聖活動

由於對宗教的信仰或對宗教教義理念的探索等好奇心的驅使，使得信徒大量湧向聖地路德（Lourdes）和梵蒂岡聖城。

信徒前往聖城的目的，有些為祈福消災或贖罪還願，此朝聖的宗教旅遊稱之為「苦行」。

雖然中古時代的環境不利於長途旅遊，和今日安全、舒適、便捷的觀光活動有著天壤之別，但卻是世界旅遊活動最具代表性的起源。

在歷史上來看，西方十三、十四世紀朝聖活動成為一大眾之觀光現象。

隨著時代之轉變，人文思想之抬頭，使得以文化教育和休閒為主之觀光

旅遊活動相繼出現。

（三）文藝復興之貢獻

1. 文藝復興（the Renaissance）由十四世紀到十七世紀，其間包含了西方文化之啟蒙（enlightenment）、改變（change）和探索（exploration）等文化發展。

2. 此時期人們的行為由宗教思想中掙脫出來，開始思考人的問題。

3. 人文主義（Humanism）再度抬頭，因此文藝復興有「再生」之意，是一連串的人文運動。

4. 它發源於義大利而逐漸傳播到歐洲各地。

5. 人文運動的結果為後世之旅遊活動開創了所謂歷史、藝術、文化之旅。

6. 以「教育」為主的大旅遊（Grand Tour）更奠定了日後歐洲團體全備旅遊（Group Inclusive Package Tour）之基礎。

7. 歷經三百年（西元一五〇〇年至西元一八二〇年）之大旅遊盛行期間，造就了住宿業、交通和行程安排的進一步發展，在以往朝聖客旅遊的沿途及故有設施之上奠定出更新的旅遊規模。

8. 在西元一七〇〇年，英國觀光旅客踏上歐陸後，能租或買一輛馬車以遊覽歐陸，行程結束後，他可以把原車退租或轉售給車行，彷彿今日之汽車租賃制度。

9. 到了西元一八二〇年，歐洲各地的旅館已經有大量出租馬車以利旅客出遊的服務了。

10. 在行程設計方面，有驚人之進展，當時已有「全備旅遊」（All Inclusive Tour）之出現。

11. 當時有一位倫敦之商人，銷售一種包含事先安排完善之交通、餐飲和住宿的瑞士十六天之旅遊，為史上全備旅遊之始。

(四) 工業革命期間之交通演進

1. 在工業革命期間，西方國家之經濟發展，由鄉村農業形態轉型為以都市發展為本的工業生產模式。
2. 這種變化隨著工業革命演進之過程而日漸擴大。
3. 影響所及，改變了原有社會中之就業環境、社會階級結構、生活空間和休閒活動之時間。
4. 愈來愈多的人有能力可以為自己的健康、娛樂和滿足自我的好奇心而旅遊。
5. 同時公路的大量興建、船舶、馬車等交通工具之改善，促使旅遊事業空前之改變。

十八世紀時，首先發展的陸上交通工具為馬車，而其日趨普及乃源於當時之郵政服務（postal service）。西元一七九一年，英國柏爾蒙公司（Palmer's）的郵政服務，超過了一萬七千哩。而約在西元一七六九年英國也出現了與馬車聯絡城市之間之交通網路。因此，沿線的住宿餐食設備也隨之而興。而在水上交通方面，變化就更多了。船在當時算是一種風尚，一遠較陸上交通工具舒服。隨著歐洲國家海上之擴張，遠到世界各地建立其殖民地，所憑藉的仍是進步的海上交通工具。其中，尤以英國、西班牙、法國和荷蘭為最發達。此時之船舶象徵了工業革命科技進步後所帶來的快速、安全和便利的交通發展。自西元一七八七年，蒸汽船在波多馬克（Potomac）試航後，海上交通成為歐洲交通之主流。十九世紀中葉，西元一八三○年與西元一八六○年之間，橫渡大西洋輪船——浮動旅館（floating hotels）——的問世，使得由歐洲前往美國在不到兩星期的時間就可到達。到了西元一八八九年，「巴黎之都號」（City of Paris）鐵殼班輪的出現將新舊大陸之間的旅行時間縮短為六天。蒸汽機之功能再度運用在陸上交通工具的則為火車的動力轉變。英國為最先產生改革之國家。西元一八三○年由利物浦（Liverpool）

到曼徹斯特（Mancherter）之間的鐵路完成。十五年內，英國鐵路以倫敦為中心而建立了其交通網路。而舉世公認的現代旅行業之鼻祖——湯瑪士‧柯克（Thomas Cook），全備旅遊也源於鐵路之發展。由西元一八五〇年到西元一九〇〇年間，在交通不斷進步下，柯克的「全備旅遊」在各類之服務產品相結合下，使得西方的旅遊活動實質地進入大眾旅遊（mass travel）的時代。無數的中產階級能和以往之貴族、上流社會人士一般地自由出門度假，享受生活。工業革命後社會之進步，使得他們有錢參加旅遊。但在另一個旅遊的基因——「時間」上卻無法有立即的突破，此點要到較晚之大眾觀光旅遊時期中方才獲得改善。

（五）現代大眾觀光旅遊時期

現代大眾觀光旅遊之興起源於兩次世界大戰結束後，國際政治關係的改善，人民對長久和平之渴望和相關科技發展下所帶來的交通工具突飛猛進等因素。中產階級在戰後迅速成長並成為觀光旅遊之主要社會階層。在西元一九五〇年時，觀光旅遊事業已成為世界上主要的生產事業。西元一九五八年在現代之國際觀光旅遊發展來說有其特別之意義，因為在這年，噴射客機正式啟用，而經濟客艙（economy class）之出現亦為國際旅遊立下重要的里程碑。由於客運班機的問世，更使觀光事業革新。歐洲和北美洲之間的旅行時間由五天減為一天。西元一九五八年噴射客機的介入，創造了「全球性村莊」（global village），橫渡大西洋時間由二十四小時縮短為八小時，杜勒斯（Dulles）特別提到：「海洋旅程使得第一位訪問歐洲的美國人耗費大約三星期……如今只需六小時就夠了。」而且在戰後各國經濟相繼恢復，購買能力加強，休閒時間之充足也更促進觀光旅遊發展之另一重要因素。

自西元一九三八年，公平勞工基準法（Fair Labor Standards Act of 1938）成立後，勞工每週工作四十小時成為基本之原則。西元一九六八年，美國立法機關更通過每年有固定的四個國家假日（Federal Holiday）均置於星期一，

使得至少每年有四個三天的連續假期。因此,在此種工作時間日益減少的趨勢和帶薪的休假制度普遍的情形下,能用在休閒旅遊的時間也就更高了,相對的促進了觀光旅遊活動之蓬勃發展。而社會觀光(social tourism)的出現更使得觀光旅遊的發展日臻完善。就整個西方的觀光旅遊活動演進歷史來看,和我國的觀光發展軌跡頗有同工異趣之妙,二者均循著社會、經濟和政治的環境發展而不斷地前進,而人們觀光旅遊的動機和觀光對象則為此發展之重心。旅遊的形態雖然會因時代環境、科技發展和政治因素而改變,但卻不會停止。由過去人們參觀尼羅河、金字塔、朝聖的活動、十字軍的東征,湯瑪士・柯克的首次大眾旅行,現代人們以超音速客機飛往各旅遊地點觀光或享受豪華的遊輪之假期,人們對觀光旅遊活動之喜愛似乎比以往來得更積極。而旅行業也就在這種觀光旅遊的長期發展過程中逐漸孕育脫穎而出。

貳、旅行業發展沿革

近代大眾觀光旅遊活動的蓬勃發展促成了旅行業的誕生,使現代之觀光旅遊更加便捷,旅遊服務也日臻進步和完善。由於中外觀光旅遊活動之發展在時序上有所差異,因此歐美旅行業之發展較我國起步早。在工業革命後,鐵路交通興盛,於英國首先出現了以鐵路承辦團體全備旅遊的英國通濟隆公司(Thomas Cook and Sons Company)和美國東西交通驛馬車時代之美國運輸公司,並經長期之努力發展而成為當今舉世聞名的旅行業。而我國最早之旅行業出現於西元一九二七年的上海,由陳光甫先生所創之「中國旅行社」,此後直至西元一九七○年我國旅行業才開始全面興起。

一、歐美旅行業之發展過程

歐美旅行業之興起可回溯到十九世紀工業革命之後,交通工具進步,大

眾旅遊產生之際。雖然此時期之前的中古宗教朝聖旅遊時期或十七世紀時之英國也有相關旅遊服務之出現，但西元一八四○年左右方為旅行業正式產生之重要時刻。

（一）英國的旅行業發展

英國旅行業的發展，和湯瑪士‧柯克（Thomas Cook, 1808-1892）有著密不可分的關係。他把全備旅遊和商業行為完全地結合在一塊，而革命性地改變了當時旅遊方式並滿足了民眾渴望旅行之動機，後人尊他為旅行業之鼻祖。西元一八四一年正值密德蘭鐵路（Midland Countries Railroad）開幕，因此他說服鐵路公司於七月五日在萊斯特（Leicester）和羅布洛（Loughborough）鎮來往二十二公哩之間行駛一輛專車，以每人一先令之票價供當時參加禁酒會議旅客之需要，他吸引了約六百名旅客的團體旅行，成為世界上第一個成功的團體全備旅遊。約在四年之後，即西元一八四五年，他創立自己的旅行社。柯克逐漸把旅遊當做一般的商業開始經營。在英國，他安排一些學生、家庭主婦、女士們、夫婦們和一些凡夫俗子到英國各地去旅行，而且大量採用火車作為交通工具。因為他知道，火車不但能使團體價格降低，並且火車公司亦需有長期的旅客以達到經營之效益。因此，柯克的洞燭先機的確帶給他在日後旅行業上的一帆風順。他結合了機械化之交通工具，人們對旅行的期望並以新的旅遊方式滿足了人們的旅遊需求。

柯克的旅遊服務不僅提供了全備式之旅行，並發明了若干之服務項目而為後人所稱道：

1.周遊車票

英國早期的火車系統中各線均有其獨立之管理系統及各自售票和獨立的時間表，並且互不相通各自為政。經過柯克之努力協調產生了通用於各線火車（轉車）之共用車票，稱之為周遊車票（circular ticket），為當時之一大進步。

2.柯克憑券

柯克發行憑券給參加其他團體之觀光客,憑柯克憑券(Cook Coupon)能享受旅館之住宿和餐飲服務。

3.周遊券

於西元一八七三年,率先推出此種周遊券(circular note)之理念和當今之旅行支票(travel check)用途相似。以減少旅客攜帶現金之危險。經柯克之安排,持此券之旅客可以前往各合約旅館換取現金,既方便又安全,為現代旅行支票之始。當時約有二百家旅館和柯克簽約提供此項服務。到西元一八九〇年時增加到一千家,各地旅館均接受他的周遊券。

4.出版旅遊手冊和交通工具之時刻表

這使旅客能有充分的旅遊資訊,加速了大眾旅遊之發展。

5.建立領隊和導遊之提供制度

柯克本身參與旅客旅遊之帶團工作,甚至其後的兒子亦復如此,不但保持了完美之品質,更贏得旅客之信賴。

西元一八四四年,柯克與密德蘭鐵路公司簽定長期合約,由公司供應車輛,由其支配,並負責招攬旅客。十九世紀中葉,歐洲各地國際展覽會風行,在西元一八五五年巴黎召開博覽會時,他自行帶團自英國萊斯特到法國的卡萊(Calais)。西元一八五六年,他首次舉辦環歐旅行,使得他的公司成了英國最著名之旅行業。西元一八六〇年後,他專從事出售英國及其他歐洲國家間旅行之票務工作;瑞士首先支持,由其出售車票,至西元一八六五年已遍及全歐。西元一八六六年,他的兒子首次將旅遊團帶進美國。西元一八七一年在紐約設立分公司。到了西元一八八〇年,在全世界已經擁有六十多間分公司的具大規模。此外,柯克於西元一八七二年曾完成環遊世界之旅行,西元一八七五年並曾前往北歐參加七天的船上旅遊欣賞長晝的異景。而此次的旅遊也被稱為「午夜陽光之旅」(Midnight Sun Voyage),也為後來的海上旅遊奠下了基礎。這位現代旅行業之父,於西元一八九二年七月十八日

逝世。而他所創立的公司至今仍是世界最大的旅遊組織之一。

（二）美國旅行業之演進

美國旅行業之創設應源於威廉哈頓（William Freederick Harden），於西元一八三九年所開設的一家旅運公司，專門經營波士頓與紐約間的旅運業務。而當時的旅運公司除了遞送郵件外，並代辦付款取貨的貨運服務，同時也經營匯兌服務。因此，美國之旅行業一開始就和金融業產生關係，這也是美國旅行業發展的特色之一。西元一八四〇年時，Alvim Adams 也設立了第二家旅運公司，自此之後，此類服務逐漸普遍。而由哈頓和亞當斯所創立之公司合併爲Adams Express Company，而以往來東西岸間的旅運公司則於西元一八五〇年合併爲美國運通公司（American Express Company），由法高（William Fargo）、威爾斯（Henry Wells）及李文斯敦（Johnston Livingston）共同領導。專以從事美國國內貨物運送爲主業。西元一八九一年起，由當時之經理人詹姆斯法高（James Fargo）設計發行旅行支票，辦理旅客旅行的業務。自此，其業務亦迅速展開。因此，傳統上國際旅行業務和旅客服務爲其經營之二大項目，而其膾炙人口的旅館預訂房制度（space bank）、信用卡（credit card）均受到廣大旅遊者之歡迎。

二、我國旅行業之發展概況

我國觀光旅遊活動演進狀況，國內旅行業之發展沿革可以分爲下列三個時期：一、大陸時期之旅行業概況；二、台灣光復前之旅行業；三、台灣光復後之旅行業。茲分述如下：

（一）大陸時期的旅行業

西元一九二三年八月，上海商業儲蓄銀行首先成立旅行部，開我國旅行業之先河。此旅行部之設立初衷，僅爲行內員工前往國內各地處理有關銀行

業務時所需之交通、食宿和接待之安排。日久之後，對旅遊工作之安排頗具心得，並應銀行客戶之請求而逐漸對外服務，並先後在鐵路沿線和長江各主要港口設立十一個辦事機構，並於西元一九二七年六月一日正式成立「中國旅行社」。西元一九四三年二月，中國旅行社於台灣成立分社，並命名為「台灣中國旅行社」，初期以代理台灣與上海、香港間之船運為主，並配合台灣經濟之發展，為我國旅行業奠定一良好的模式，並以服務社會，便利旅行為該社之經營宗旨，為我旅行事業之開創者。

(二) 台灣光復前的旅行業

日據時代日本的旅行業由「日本旅行協會」主持，屬鐵路局管轄，而台灣的業務由台灣鐵路局旅客部代辦。後來由於業務發展迅速，於西元一九三五年在「台灣百貨公司」成立服務台，又於西元一九三七年分別於台南市、高雄市的百貨公司設立第二、第三服務台。後來，「日本旅行協會」改名為「東亞交通公社」，故正式成立「東亞交通公社台灣支部」，為台灣地區第一家專業旅行業。以經營有關機票之訂位、購買和旅遊安排，並經營鐵路餐廳、飯店、餐車等業務。直到西元一九四五年，台灣光復後為我政府接收。

(三) 台灣光復後的旅行業

依台灣地區光復之發展特質，又可分為下列四個發展階段：一、創造階段；二、成長階段；三、擴張階段；四、競爭調整階段。茲依序分述如下：

1.創造階段（西元一九四五年至西元一九五六年）

台灣光復後，日人在台灣經營之「東亞交通公社台灣支部」由台灣省鐵路局接收，並改組為「台灣旅行社」，由當時之鐵路局長陳清文先生任董事長職。其經營項目包括代售火車票、餐車、鐵路餐廳等有關鐵路局之附屬事業。西元一九四七年台灣省政府成立後，將「台灣旅行社」改組為「台灣旅行社股分有限公司」直屬於「台灣省政府交通處」，而一躍成為公營之旅行

業機構。其經營之範圍也從原來之鐵路附屬事業擴展至全省其他有關之旅遊設施，國際相關旅運業務和國民旅遊之推廣等方面，為台灣旅行業之萌芽階段。其後，牛天文先生亦創立「歐亞旅行社」，及由體育界耆宿江良規先生創辦之「遠東旅行社」與「中國旅行社」及「台灣旅行社」成為台灣最早之四家旅行社。

2.成長階段（西元一九五六年至西元一九七○年）

西元一九五六年為台灣現代觀光發展上之重要年代，政府和民間之觀光相關單位紛紛成立，積極推動觀光旅遊事業。西元一九六○年五月，「台灣旅行社股份有限公司」核准開放民營，民間投資觀光事業意願加強。此時，台灣全省共有遠東、亞美、亞洲、歐美、東南、中國、台灣、歐亞等合計八家。在政府政策性之大力推展觀光發展之前提下，各類相關法令放寬，加以當時台灣物價低廉，社會治安良好，而西元一九六四年又逢日本開放國民海外旅遊，新的旅行社紛紛成立，到西元一九六六年時已有五十家，旅行社業者為團結自律乃有成立台北市旅行業同業公會之議，遂於西元一九六九年四月十日於中山堂成立，會員有五十五家。隨著來台人數之不斷增加，台灣觀光事業一片蓬勃發展，旅行業急迅成長，到西元一九七○年時已成長為一百二十六家，來台人數也達於四十七萬人。

3.擴張階段（西元一九七一年至西元一九八七年）

西元一九七一年，全省旅行業已發展至一百六十家，來華觀光人口也超過了一百萬人。因此政府為了有效管理相關觀光旅遊事業，同年將「台灣省觀光事業委員會」改組為「觀光局」，隸屬於交通部。西元一九七二年以後，台灣旅行業家數擴張迅速。到西元一九七六年已增至三百三十五家，五年之間成長二・二倍，殊為可觀。西元一九七八年，可以說是此時期的一個轉振點。因此全省旅行業家數已有三百四十九家。由於過度之膨脹導致旅行業產生惡性競爭，影響了旅遊品質，造成不少旅遊糾紛，破壞國家之形象，政府乃決定宣布暫停甲種旅行社申請設立之辦法。由西元一九七九年之三百

四十九家至西元一九八七年之三百零二家,共減少了四十七家。惟因而使得「靠行」之地下旅行業更因此而獲得滋長之機會。

4.競爭調整階段(西元一九八八年至西元一九九二年)

在政治民主自由化的政策下,為改善當時之旅行業非法營業之狀況,和出國人口不斷急速增加之需求,政府於西元一九八八年元月一日重新開放旅行業執照之申請,並將旅行業區分「綜合」、「甲種」和「乙種」三類。經過開放後之自由競爭,市場結構改變,而產生調整的步調,也為西元一九九二年以後的統合管理階段奠下基石。到西元一九九二年為止,旅行業(含分公司)激增至一千五百四十家,大多以從事組團赴海外旅遊業務者占絕大多數,旅行業也步入了高度競爭的調整階段。西元一九九二年四月十五日最新修定的旅行業管理規則修訂了若干條文,對旅行業的未來發展亦有更多的正面作用。

5.統合管理階段(西元一九九二年——至今)

在航空自由化的效應下,國際航線的開拓,電腦科技之推波助瀾,使得整個旅遊市場產生結構性的改變,以航空公司為主之自由產品大行其道,國內航空市場人口大增,信用卡以旅遊為其主要行銷訴求之風日盛,消費者的自主性大增,綜合旅行社之成立也是,由二十二家發展到目前的八十六家,出國人口也突破七百一十八萬人。在這樣一個多元的蛻變中,如何運用管理科技經營公司以求生存,應是積極突破之道;而策略聯盟、共同整合、互蒙其利之概念,必成為日後旅遊業發展之主要思潮。

第二單元　相關試題

選擇題

（　）1.旅行業鼻祖之美譽為（A）William F. Harden　（B）James Fargo
（C）Thomas Cook　（D）Henry Wells。

（　）2.觀光局奉內政部核准，成立「中華民國觀光節」，自民國幾年（A）
65（B）66（C）67（D）68年起訂定「元宵節」當日為觀光節，並
以元宵節前後三天為「中華民國觀光周」。

（　）3.民國幾年（A）65（B）66（C）67（D）68，政府開放國人出國觀
光，解除了過去僅能以商務、應聘、邀請和探親等名義之出國限
制。

（　）4.民國幾年（A）75（B）76（C）77（D）78，，政府開放國人可前
往大陸探親，使我國出國人口急速成長。

（　）5.觀光發展之母法，發展觀光條例於民國（A）55（B）56（C）57
（D）58公布實施。

（　）6.民國幾年（A）75（B）76（C）77（D）78，凍結達十年之久的旅
行業重新開放設立，並分為綜合、甲種和乙種三大類。

（　）7.美國在台協會簡稱A. I. T. 之全稱為（A）American In Taiwan（B）
American incorporation in Taiwan　（C）American Institute in Taiwan
57（D）American Inferior in Taiwan。

（　）8.民國幾年（A）85（B）86（C）87（D）88，政府原則同意開放大
陸地區人民來台觀光。

（　）9.民國幾年（A）11（B）12（C）13（D）14，上海商業儲蓄銀行首

先成立旅行部，開我國旅行業之先河。

（　）10.我國於民國16年成立之第一家旅行社爲（A）台灣旅行社（B）中
國旅行社　（C）東南旅行社　（D）亞洲旅行社。

簡答題

1.台灣地區觀光旅遊發展演進，依不同階段發展特性，可以區分爲哪幾個
階段？

2.電子旅遊憑證之英文簡稱爲何？

3.中華民國領隊協會英文簡稱爲何？

4.國際品質管理與品質保證標準化組織ISO之英文全名爲何？

5.大陸的觀光旅遊事業發展沿革可分爲哪四個階段？

申論題

1.古代時期我國歷史上之旅遊活動分爲哪幾個時期？

2.請說明何謂航空公司電腦訂位系統（Computer Reservation Systems，簡稱
CRS）？

3.請說明何謂銀行清帳計畫（Bank Settlement Plan，簡稱BSP）？

4.請說明國內旅遊發展應視爲未來觀光旅遊之市場主流之原因？

5.請說明何謂「靠行」？

第三單元　試題解析

選擇題

1. (C) 2. (C) 3. (D) 4. (B) 5. (D) 6. (C) 7. (D) 8. (A) 9. (B)
10. (B)

簡答題

1.創造階段、拓展階段、成長階段、競爭調整階段、統合管理階段。

2.ETA。

3.ATM。

4.International Organization for Standardization。

5.創建、開拓、停滯、改革振興。

申論題

1.可以分為以下不同時期：

(1) 帝王巡遊：自古以來，我國各朝代帝王為了加強中央的權力和統治，頌揚自己的功績，炫耀武力、震攝群臣和百姓，並滿足遊覽享樂之慾望，均有到各地「巡狩」、「巡幸」、「巡遊」的活動。

有關帝王巡遊的史籍記載當以周穆王、秦始皇和漢武帝最具代表意義。

・周穆王（西元前一〇〇一至西元前九四七年）：是我國歷史上最早之旅行家。周穆王曾遠遊西北，並登五千公尺高的祁連山，跋涉萬里。

・秦始皇：於西元前二二一年平定六國，並於次年開始外出巡遊。

十年中他五次大巡遊，西到流沙，南到北戶，東至東海，北過大夏，走遍了東西南北四方。

- 漢武帝（西元前一五六至西元前八十七年）：是我國古代的旅遊宗師，也是一位雄才大略的君主。他七次登泰山，六次出肖關，北至崆峒，南抵潯陽。

(2) 官吏宦遊：我國古代歷朝官吏，奉帝王派遣，為執行一定政治、經濟和軍事任務出使各地，而產生各類形式之宦遊活動。

而西漢之張騫出使西域和明朝的鄭和下西洋堪稱為此類旅遊活動之代表。

- 張騫（約西元前一七五至一一四年）：為西漢之外交家，奉漢武帝的派遣，前後兩次出使西域，歷經十八載，開通了歷史上著名的「絲綢之路」，訪問了大宛、康居、大月氏、大夏等國，開拓了中外交流之新紀元。

- 鄭和（西元一三七一至西元一四三三年）：為我國歷史上的大航海家，先後到達印度支那半島、馬來半島、南洋群島、印度、波斯、阿拉伯等地。最遠到達非洲東岸和紅海海口，訪問了三十多個國家和地區。

(3) 買賣商遊：在我國古代，遍布全國的驛道，西南各省的棧道，各地漕運水路，沿海海運，以及海上貿易，形成許多著名的商路，有著頻繁的商業旅行活動，而春秋戰國時期，商業更為發達，出現了陶朱公、呂不韋等許多大商人，他們隨著商旅活動而周遊天下。

隋大業六年，洛陽曾舉行過一次空前之博覽會，參加者達一萬八千人，場地周廣五千步，歌舞絲竹，燈火輝煌，自昏達旦，終月而罷。

(4) 文人漫遊：中國古代文化科學技術的產生與發展，從某方面來看和旅遊活動有著密不可分的關聯。許多文人學士居留於田園山林，遍

走了名山大川，漫遊了名勝古蹟，寫出了膾炙人口的不朽作品。

像陶淵明、李白、杜甫、柳宗元、歐陽修、蘇東坡、袁宏道等人，都有漫遊我國各地美景風光的傑作，其他如西漢司馬遷、北魏的酈道元和明代徐霞客，不僅是傑出之史學、地理學名家，在其作品中更充滿了山光水秀的靈氣。

(5) 宗教雲遊：中國宗教多源於外國，先後傳入中國的有佛教、基督教、伊斯蘭教、印度教、祆教和猶太教。

我國古代把宗教信仰者為修行問道而雲遊四方謂之「遊方」。

中國古代的僧侶等宗教信仰者，為拜謁佛祖，取得真經，傳布佛法，往往雲遊名山大川之間，而有不少宗教旅遊的活動。

我國史上著名之僧侶如法顯、玄奘、鑑真等均為後人所敬仰。

(6) 佳節慶遊：在中國古代各族人民生活習俗和喜慶佳節，都有濃郁民族特點和地方特色的旅遊活動。

諸如，在人民群眾生活習俗中，春節廟會、元宵燈市、清明踏青、端午競舟、中秋賞月、重陽登高等等，都是中國億萬群眾沿習數千年帶有旅遊活動的喜慶佳節。

台灣宜蘭頭城每年之「搶孤」活動亦吸引了廣大之人潮。

2.電腦訂位系統最初是由航空公司研究發展的。現在，許多旅行社的辦公室都有一台電腦訂位系統的終端機，連接一間或多間航空公司的電腦訂位系統網絡。如此一來，旅行社就能獲取更多有關資料，與此同時，旅遊供應商也能透過旅行社擴大其分布網絡。換句話說，電腦訂位系統為旅遊及旅遊業產品，在全球開設了大量的「櫥窗」。

3.旅行社與航空公司的電腦連線，除了在訂位、開票與各項旅遊資訊的提供具有迅速確實的好處外，尚有帳目結算及各種報表方面的問題。基於此，國際航空運輸協會以解決這一主要問題的訴求為目標，採用了一套B. S. P. 銀行結帳計畫，來尋求「整套的服務，一次作業的完成」的方

式，達到資訊化的理想境界。銀行結帳計畫係經國際航空運輸協會各會員航空公司與會員旅行社所共同擬訂，旨在簡化機票銷售代理商在售賣、結報以及匯款等方面之手續。旅行社與航空公司雙方面之作業程序均得以簡化，從而大幅增進業務上的效率，節省時間與精力。如此，雙方均可集中精力於營業活動，對航空公司及旅行社均屬有利。

4. 平均每人每年出遊兩次，約為海外旅遊人數八倍，而其成長之潛力尤屬可觀，獎勵旅遊、會議旅遊均為其中之主要賣點。而在台灣，因開放大陸人民來台旅行，政府相關單位已開放第一階段和第二階段，其帶來之效應已日漸浮現，國內旅遊耐有一番新的氣象。

5. 旅行社靠行之情形普遍存在該行業，表面上靠行者由旅行社代辦勞健保等，似屬僱傭關係，但實質上只是分攤房租，多數反而類似房東房客關係，靠行者在外以個人名義接攬業務。

第二章　旅行業之定義與特質

第一單元　重點整理

本章透過國內外的相關法律、文獻、經營之功能、性質與目的剖析其定義的眞意並探求出其完整性。在旅行業之特質方面，分別以其服務業之特性和它在旅行業相關事業居中之結構地位加以說明。

壹、旅行業之定義

旅行業之定義雖然不一，但按中外各國政府機構之相關法令或各學者之申論亦可得一完整之概念，茲分述如下：

一、國外部分

（一）法規部分

旅行業又稱爲旅行代理店或旅行社，英文稱之爲 "travel agent or travel service"。

1.美國

根據美洲旅行業協會（American Society of Travel Agents，簡稱ASTA）對旅行業所下之定義爲：

"An individual or firm which is authorized by one or more Principals to effect the sale of travel and related services."

其意思係指旅行業乃是個人或公司行號，接受一個或一個以上「法人」之委託，去從事旅遊銷售業務，以及提供有關服務謂之旅行業。

所謂之法人，係指航空公司、輪船公司、旅館業、遊覽公司、巴士公司、鐵路局等而言。

　　簡言之，旅行業係介於一般消費者與法人之間，代理法人從事旅遊銷售工作，並收取佣金之專業服務行業。

　2.日本

　　日本旅行業法第二條對旅行業之定義如下：

　　(1) 為旅行者，因運輸或住宿服務之需求，居間從事代理訂定契約、媒介或中間人之行為。

　　(2) 為提供運輸或住宿服務者，代向旅行者代理訂定契約或媒介之行為。

　　(3) 利用他人經營之運輸機關或住宿設施提供旅行者運輸住宿之服務行為。

　　(4) 前三項行為所附隨，為旅客提供運輸及住宿以外之有關服務事項，代理訂定契約、媒介、或中間人之行為。

　　(5) 前三項所列行為所附隨之運輸及住宿服務以外有關旅行之服務事項，為提供者與旅行者代理訂定契約，或媒介之行為。

　　(6) 第一項到第三項所列舉之行為有關事項，旅行者之導遊。護照之申請等向行政廳代辦。給予旅行者方便所提供之服務行為。

　　(7) 有關旅行諮詢服務行為。

　　(8) 從事第一項至第六項所列行為之代理訂定契約之行為。

（二）相關文獻部分

1.Metelka（1990）

　　旅行業為個人、公司或法人合格去銷售旅行、航行、運輸、旅館住宿、餐食、交通、觀光，和所有旅行有關之要素給大眾服務之行業。

2.前田勇（1988）

旅行業（一般多稱爲旅行代理店或Travel Agent）係介於旅行者與旅行有關之交通、住宿等相關設施之間，爲增進旅行者之便利，提供各種之服務。

3.余俊崇（1996）

（1）旅行業僅是觀光事業中的一部分，因觀光事業乃涵蓋著旅館業、餐飲業、運輸業及旅遊業配合的運作與服務。

（2）旅行業若是經過旅客或團體的委託安排旅遊時，即須以其作業的經驗，依旅客的性質、價位爲旅客選擇適當的旅館、餐飲及運輸之配合，以滿足旅客之需求。

4.Robert W. Mcintosh 和Charles R. Goeldner（1995）

旅行業爲一仲介者——無論爲公司或個人——銷售觀光旅遊事業體中某項單獨的服務或多種結合後的服務給旅遊消費者。

5.Chuek Y, Gee, Dexter J. L. Choy 和James C. Markens（1989）

旅行業爲所有觀光旅遊事業供應商的代理者。他們可以自由選擇觀光旅遊事業體中之任何服務而賺取佣金。

二、國內部分

旅行業之定義在國內依法令規章、營業之功能以及營業之性質與目的分述如下：

（一）依據法令規章解釋

依西元二○○一年十一月所公布「發展觀光條例」第二條第十項：

「旅行業指經中央主管機關核准，爲旅客設計安排旅程、食宿、領隊人員、導遊人員代購代售交通客票、代辦出國簽證手續等有關服務而收取報酬之營利事業。」

第二十七條規定：旅行業業務範圍如下：

1. 接受委託代售海、陸、空運輸事業之客票或代旅客購買客票。
2. 接受旅客委託代辦出、入國境及簽證手續。
3. 招攬或接待觀光旅客，並安排旅遊、食宿及交通。
4. 設計旅程、安排導遊人員或領隊人員。
5. 提供旅遊諮詢服務。
6. 其他經中央主管機關核定與國內外觀光旅客旅遊有關之事項。
 （1）前項業務範圍，中央主管機關得按其性質區分為綜合、甲種、乙種旅行業核定之。
 （2）非旅行業者不得經營旅行業業務。但代售日常生活所需陸上運輸事業之客票，不在此限。

（二）依據營業之功能解釋

1. 交通部觀光事業委員會（1969）
 旅行業為觀光事業中之中間媒介，實際推動旅遊事業之主要橋樑。
2. 觀光局（1977）的《觀光管理》一書中，及林于志（1986）、李貽鴻（1990）、唐學斌（1990）
 旅行業是顧客與觀光業者之間的橋樑，在觀光業中居於重要的地位。
3. 黃溪海（1982）
 旅行業係旅遊代理業並提供旅行有關服務，其項目如下：
 （1）對想要旅行的顧客提供資料。
 （2）向顧客建議各種觀光目的地及行程。
 （3）對顧客提供車船機票、行李搬運等服務。
 （4）替顧客辦理旅行保險、行李保險。

（三）依據營業之性質與目的解釋

1.交通部秘書處（1981）

旅行業係一種為旅行大眾提供有關旅遊方面服務與便利的行業。其主要業務為憑其所具有旅遊方面之專業知識、經驗所蒐得之旅遊資訊（travel information），為一般旅遊大眾提供旅遊方面的協助與服務。其範圍包括接受諮詢、提供旅遊資料與建議，代客安排行程及食宿、交通與遊覽活動及提供其他有關之服務。

2.薛明敏（1982）

（1）旅行業即一般所謂「旅行社」的行業，是英文travel agent 的同等名詞。

（2）若直譯為「旅行代理業」或「旅行斡旋業」則其名稱較能表達其業務內容。

（3）我國於西元一九二七年在上海成立「中國旅行社」以來，旅行社一詞沿用至今，惟法令上以「旅行業」稱之。

3.韓傑（1984）

（1）旅行業是一種企業，其業務為對於第三者安排各種服務，以滿足其轉換環境的臨時需要，以及其他密切有關的需要。

（2）綜合這類服務工作而在本身形成一種新的服務。

4.蔡東海（1993）

（1）旅行業是介於旅行者與旅館業、餐飲業、交通業，以及其他關聯事業之間，為旅行者安排或介紹旅程、食宿及提供有關服務而收取報酬的事業。

（2）一般社會所稱之「旅行社」。英文稱為 "travel agent" 或 "travel service"。

5. 蘇芳基（1994）

(1) 旅行業又稱爲旅行代理店或旅行社，英文稱之爲 "travel agent or travel service"。

(2) 係指爲旅客代辦出國及簽證手續，或安排觀光旅客旅遊、食宿及提供有關服務而收取報酬之事業。綜合各學者之看法可得到一致的結論：「即旅行業是介於旅行者與交通業、住宿業，以及旅行相關事業中間，安排或介紹提供旅行相關服務而收取報酬的事業」。

三、大陸部分

(一) 法規部分

大陸國務院（1985）所頒布「旅行社管理暫行條例」，對旅行社規定的定義：

「旅行社（旅遊公司或其他同類性質的組織）是指依法設定，並具有法人資格，從事招徠、接待旅行者、組織旅遊活動、實行獨立核算企業。」

「招徠」是指旅行社按照主管部門批准的業務範圍，組織招攬旅客的工作。

「接待」是指旅行社根據旅行者的要求，安排食宿、交通工具、活動日程，組織遊覽。

(二) 相關文獻部分

1. 于學謙（1981）

旅遊商社是爲旅遊者辦理住宿和交通的預訂、安排和聯絡等服務性工作，從而取得報酬的商社。

2. 朱玉槐（1988）

旅行社（travel agency）是一種旅遊企業。

在國外，旅行社按其活動性質分為：旅遊經營商和零售旅行社（也稱旅遊批發商和旅遊代理人）。

3.劉海山（1988）

旅行社（旅遊公司或其他同類性質的組織），是指具有法人資格，從事招徠、接待旅遊者進行旅遊活動的企業。

4.杜江、向萍（1990）

（1）必須是企業，並具有獨立的法人資格的法人代表。

（2）業務範圍限於招徠、接待旅行者。

（3）依法註冊，並在法律許可的範圍內進行正常業務經營。

旅行業係介於旅行大眾與旅行有關行業之間的中間商，即外國所稱之旅行代理商。

旅行業係為旅行大眾提供有關旅遊專業服務與便利，而收取報酬的一種服務事業。

旅行業據其從事業務之內容，法律上可分為代理、媒介、中間人、利用等行為。

旅行業是依照有關管理法規規定申請設立，並經主管機關核准註冊有案之事業。

貳、旅行業之特質

要能深入瞭解旅行業並掌握其發展之方向，則對其行業之特質應有一正確之認識。

旅行業之特質主要有兩個來源，茲分述如下：

一、服務業之特性

旅行業其主要之商品為其所提供之旅遊「勞務」，旅遊專業人員提供其本身之專業知識適時適地為顧客服務，因此它基本上擁有服務業之特性。茲就服務的定義與特性、服務業的經營特色與範圍分別說明如下：

（一）服務業的定義與特性

1.服務之定義

學者對服務定義之討論甚多，不過個人僅就Philip Kolter之看法為例，加以說明。

他認為：「一項服務是某一方可以提供他方的任何行動或績效，且此項行動或績效本質上是無形與無法產生對任何事物的所有權，此項行動或績效的生產可能與一項實體產品有關或無關。」

在此定義下之服務是有形的勞務亦可以是無形的專業知識，或藉此結合的創新服務。

2.服務之特性

服務之特性各學者看法相似，茲就Alastair M. Morrison之看法說明如下：

（1）服務的不可觸摸性（intangible nature of the services）：服務是無形的，它們不像實體產品一樣，在購買之前可以為人所見到、感覺到或聽到。聘請律師之前無法得知官司的結果；購買旅遊產品之前無法預知旅遊經驗。在此種情形之下，服務的購買必須要對服務的提供者深具信心，才能安心的享受服務。

（2）可變性（variability）：服務的可變性極大，它們依賴於「何時」、「何地」、「何人」的提供而變化。因此它的生產方法具有可變性。

（3）無法貯存性（perishability）：服務不像其他實體物質可以儲藏或

有其使用期限，如機位或客房當天未賣完，就其當天營運來看，便是一種損失，無法留待下一次再銷售。

(4) 不可分割性（inseparability）：服務的生產以及消費同時發生（simultaneous production and consumption）。

亦即服務與其提供服務的來源無法分割。如機位的賣出便是生產，而旅客也因為搭乘而產生消費行為。提供者與客戶間的互動是服務行銷的一種特色。

(二) 服務業的經營特色與範圍

1.服務業的經營特色

服務業是指「生產工礦業產品產業以外的其他企業，原則上是所有凡第三級產業都可以稱之為服務業」。一般來說，服務業之經營具有下列幾項基本特色：

(1) 勞力密集行業：現場工作人員對顧客的態度和舉止，影響來客的數量並對營業額、獲利率均有很大的衝擊，因此，所需的人力培育和工作成本相當高。

(2) 提昇顧客滿意度：如何讓顧客的希望獲得滿足，對服務業最為重要。顧客的滿意不只是所提供的商品而已，其他如賣場環境、從業人員的態度和服務等心理層面更為重要。

(3) 使服務的功能具體化：例如，超級市場的功能是「隨時維持新鮮度」、「貨品陳列齊全」；飯店的功能是「隨時提供清潔舒適的住宿環境」，及以科技方法銷售旅遊產品，如以虛擬實境的模擬景點來達到銷售目的。

(4) 即使相同的服務，依顧客不同，其評價也互異：由於顧客的偏好和習性不同，因此必須隨時考慮顧客最迫切的希望；旅遊產品之同質性（parity）很高，如何追求具有「創意」的服務應為經營者

之目標。

2.服務業的範圍

服務業的範圍甚廣，分類方式不一而足。若依其性質，則可將服務業劃分為以下五類：

(1) 分配性服務業：包括商業（含批發、零售、貿易業）及運輸通信業。

(2) 金融服務業：包括銀行、保險、房地產業等。

(3) 生產者服務業：包括會計、法律、建築師、顧問工程、管理顧問等事業。

(4) 消費者服務業：包括餐飲、旅館、遊憩場所、住宅服務等事業。

(5) 公共服務業：包括教育文化、醫療保健、司法、國防、政府行政等。

此外，若從質量上來看服務的話，則有三種分類：

(1) 人的服務。

(2) 物質的服務。

(3) 金錢的服務。

就事實觀之，旅行業服務內容屬於上述的「消費者服務業」及「人的服務」。

因此，服務之特性、服務業經營之特色也成為旅行業服務與經營特質不可分的部分。

二、居中之結構地位

要能掌握旅行業之特質，除了其服務業之特性外，亦得先瞭解旅行業在整個觀光事業行銷結構中的定位，及其所受到觀光事業中相關企業之影響，茲將其和其他相關觀光事業中之關係歸納成為圖2-1。

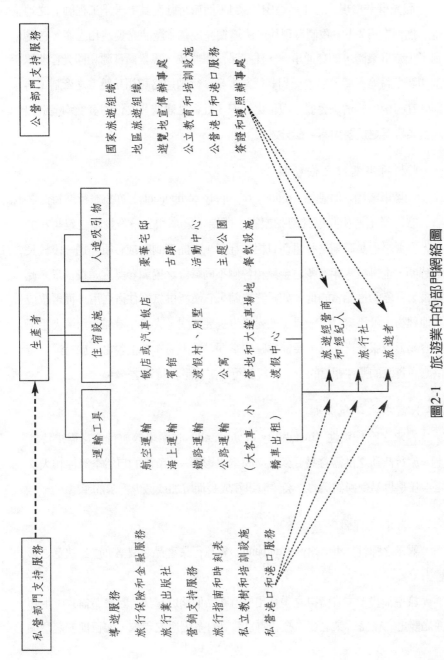

圖2-1　旅遊業中的部門網絡圖

資料來源：Holloway(1994).*The Bousiness of Tourism.*

觀光事業為現代之「無煙囪工業」，而旅行社在其中居「工程師」之地位。然而在圖2-1中我們發現其無法單獨完成基本產品之製造和生產，它受到了上游事業體，如交通事業、住宿業、餐飲業、風景區資源和觀光管理單位如觀光局等影響。它也受到其行業本身、行銷通路和相互競爭之牽制，再則外在因素如經濟之發展、政治之狀況、社會之變遷和文化的發展均塑造出旅行業特質之重要因素。茲分述如下：

（一）相關事業體之僵硬性

　　相關事業體之僵硬性（rigidity of supply components）亦為旅行業特性之一。旅行業上游相關事業體如旅館、機場、火車和公路等設施之建築和開發，必須經過長時期之計畫而且相當耗時，由開工到完成必須經過一段較長之時間，也得投入相當多之金錢和各個不同單位之協調參與，頗費周章。此類投資可變動性相當的低，如投資旅館，它僅能供旅客住宿之用，而再改成其他建物也就不容易了。員工的養成也總要時間，人多了增加費用，人手不足容易影響服務之品質，要能準確的掌握誠屬不易。綜上觀之，旅行業上游供應商資源的彈性相當的少，形成旅行業主要服務特質之一。

（二）需求之不穩定性

　　需求之不穩定性（instability of demand）也顯現於旅行業之需求特性上。旅行活動之供需容易受到外來因素之影響——所謂的自然季節性和人文之淡旺季也易受到如經濟之突然消退和成長而增加或減少需求的產生。

（三）需求之彈性

　　需求之彈性（elasticity of demand）對旅行業產品之價格亦產生決定之影響力。

　　旅遊消費者本身所得之增減和旅遊產品價格之起伏，對旅遊需求產生彈性之變化。在旅行業之實務裡我們也看到許多因應之現象，如目前旅遊產品

中額外旅遊（optional tours）之增加和住宿地點之外移，均使售價能降低以增加此區隔市場中消費者之選擇。重要的是一般消費者把旅遊視爲非必要的經濟活動而是有「餘力」才去購買之商品。均視自己當時的購買能力及產品之價格而選擇適合自己的消費方式，極富彈性。

（四）需求之季節性

　　需求之季節性（seasonality of demand）深深影響了旅行業產品經營之模式，季節性對旅遊事業來說有其特殊之影響力，通常分爲自然季節、人文季節兩方面。前者指氣候變化對旅遊所產生的高低潮，也就是所謂之淡旺季，如國人春夏往歐洲地區較多，而秋冬則前往紐澳地區較多。人文季節指各地區由於傳統風俗和習慣所形成之旅遊淡旺季。旅行業之淡旺也是可以透過創造需求（create the demand）而達到的。如國內最近長榮航空以嶄新的服務、彈性的機票價格、強勢之促銷使多歐旅遊在國內創下了成功的範例；近來國內韓國團在業者和航空公司之攜手下，改變了往日季節性之限制而創下新的紀錄。

（五）競爭性

　　競爭性（competition）在旅行服務業中尤爲激烈。旅行業結構中之競爭性主要來自兩方面：

1. 上游供應事業體間之相互競爭

　　（1）各種交通工業間之競爭（modes of transportation）：如美西團之洛杉磯到拉斯維加斯和舊金山之間的路程，是拉車呢或搭飛機？

　　（2）各旅遊地區間之競爭（destination to destination）：各國觀光局莫不傾力促銷其本身之觀光地點，如目前澳洲就有所謂東澳、西澳等不同的推廣單位在台灣。

　　（3）航空公司間之競爭（among carries）：各種特殊票價（special fares）之推出和銷售目標達成後之獎金（volume incentive）提供、廣告

之協助與提供，而有了所謂主要代理商（key agent）的出現且相互更進一步達到之相互依存的模式。

2. 旅行業本身之競爭性

（1）旅行業為一仲介服務業，要介入所需的資金並不高，主要之能力源於有經驗能力之從業人員，但人員流動性偏高，大企業願意介入者不多，因為雖有財力但缺乏適用之忠誠人力。專業人士有能力，卻無雄厚之財力。無論哪一種現象均造成相當之競爭以求生存。

（2）旅行業之專業知識容易獲取，缺乏固定之保障，如旅遊新產品之開發後，極易受到同業之抄襲，此現象在同業已視為當然，形成巨大競爭。

（3）旅行業銷售制度之不良，法規之執行有其實務上之困難，使得合法業者成本增高，競爭趨烈。

（六）專業化

在全面品質的概念下，旅行業專業化（professionism）為一必然趨勢。旅行業所提供之旅遊服務所涉及的人員眾多，而其中每一項工作的完成均需透過專業人員之手，諸如旅客出國手續之辦理、行程之安排、資料之取得，過程上均極其繁瑣，絲毫不能差錯。電腦化作業能協助旅行業人員化繁為簡，但是正確的專業知識卻是保障旅遊消費者之安全要素之一。

（七）總體性

旅行業為一整合性之服務，其具有總體性（inter-related）之特質。旅行業是一個群策群力的行為，是一個人與人之間的行業。旅遊地域環境各異，從業人員除了要有專業知識外，更需得到全團上下之配合，憑藉著眾人之力量來完成旅遊的過程。無論出國旅遊，接待海外來華觀光客，甚至國內之旅遊莫不包含了各種不同行業之相互合作。它是一個總體性之行業。

參、旅行業之組織架構

一、旅行業的組織

依據發展觀光條例第二十六條及二十七條規定，交通部為旅行業之主管機關，依現階段之需要，將目前之旅行業區分為綜合旅行業、甲種旅行業及乙種旅行業三種。

各類別的旅行業，有其規模及業務範圍的相關規定。

基本上，主管機關將旅行業視為特許行業。

因此，在管理規則的條文中，有下述幾個特色：一、除經濟部執照及營利事業登記證外，尚需有行政院交通部所核發之旅行業執照；二、必須繳納相當數額的保證金；三、旅行業的設立，需有經理人的資格送審；四、領隊帶團出國或導遊接待外賓，皆需領有執照始得執業；五、各地分公司的設立亦受經理人、營業面積及保證金的限制；六、民間機構參與管理與訓練的機會愈來愈多，例如，各地區旅行業公會、品質保障協會、導遊協會、領隊協會、旅行業經理人協會等；七、為保障旅客與旅行業自身的權益，簽訂旅遊契約書及投保必要的保險成了旅遊活動中重要的一環；八、旅行社在經營上有很多無法掌握的不利因素，因此，投保必要的責任險有其必要；九、由於社會的變遷，消費者與旅行業之間的權利與義務備受重視，因此履約的保障亦是旅遊活動中很重要的部分。

二、旅行業的部門

旅行業的組織部門，雖無一定的組織分類或管理部門劃分原則，可以遵循。大部分的組織系統是就其重點營運項目設置。某些營業單位，是以個別

或聯合的利潤中心制度存在,以加強營運成本的概念及提昇各個部門主管的責任與獲利率。由於旅行社的規模有大有小,且因爲公司成立背景、營運範圍、航空公司熟悉度及專業背景不盡相同,完全取決於經營者的經營定位及策略發展;通常有以下部門分類(見圖2-2)。

(一)產品部

根據功能別或旅遊產品別分設主管數名,或由高階主管兼管;下設各線經理、副理等主管。

該部門主要職責爲:

1. 公司旅遊產品設計與估價。
2. 經常與航空公司及各國外代理旅行社詢價、議價與談判。
3. 與國外餐廳、免稅店與遊樂中心詢價、議價與談判。
4. 領隊與導遊人員的培訓、考核與派遣,並善用資深專業領隊的帶團建議與顧客反應,消極改良、積極設計特殊或深度之旅遊產品。

通常本部門另編制OP作業人員數名,主要負責旅行團從出國前之準備作業、簽證、說明會召開以及返國後之作業流程;有時也負責簽證與票務工作。本部門亦需經常與客戶服務部及領隊們互動,以利運作。與航空公司之基層票務人員或團控人員應經常往來,以保障機位之穩固。對於簽證業務的掌控要靈活。

(二)業務部

根據直售或旅遊同業分設主管數名,下設各銷售區域分設業務經理、副理等主管。

該部門主要職責爲:

1. 主要目的即是銷售產品部的行程或代理銷售其他旅遊同業產品。

2.銷售人員對於旅遊產品的內容、價格、出國手續及旅遊相關事項均應熟悉無誤。

3.銷售人員亦要接受客人之委託行程設計、安排、報價。

4.當為銷售服務對象為旅行同業，則須協助銷售教育、訓練與售後服務。

（三）商務部

根據銷售產品項目或銷售特殊對象分設主管數名。

該部門主要職責為：

1.主要是提供旅客個別出國旅遊或商務考察時購票、旅館訂房及其他證照之服務。

2.對簽有特殊優惠契約之專有公司行號的出國業務，由專人負責則更能提供一貫作業的優質服務。

3.外商公司或大型公司，限於經費、語言或交易成本考量，經常指定專有旅行社與專人服務。

（四）票務部

根據銷售對象分設主管數名及票務員數人，大部分的旅行業者都為IATA 會員，且加入BSP 的服務。其部門裝設CRS 之系統如ABACUS、AMADEUS 或GALILEO 系統；該部門主要職責為：

1.成立規模大小不一的票務中心（ticketing center），販售機票給其他旅行業同業。

2.負責處理所有有關機票購票、訂位、退票或其他周邊服務的業務，如電子機票、航空公司fit packages 等。

3.處理團體之開票，或部分旅館訂房與租車服務。

（五）國民旅遊部

　　設置主管人員、OP人員及業務人員數名，主要負責國內旅遊之業務。業務人員應爲全方位之銷售員，從接洽、估價、報價，甚至帶團，經常全程投入；領隊群的供需實屬重要，培養質優且具彈性工時的領隊。由於經常有大型公司行號之員工獎勵旅遊，故有的須配備麥克風、音響設備、團康活動道具等，因語言沒有障礙的地方反而專業要更精。

　　該部門主要職責爲：

1.國內行程設計、估價與報價。
2.國內旅遊相關行業的詢價、議價與談判。
3.相關旅遊產品的訂位、包裝與品質控制。
4.團體領團人員的教育、訓練與派遣。

（六）企劃部

　　根據旅行業者之規模或經營需要，設置主管人員數名，下轄美工、TP（Travel Planning）數名，主要負責國內、外旅遊產品之設計、規劃、行銷策略訂定，有的旅行業者將產品的設計重心放在本部門除旅遊產品企劃之外，並包括行程創新、廣告、公司所發行旅遊刊物或專業書籍的編輯等。有時基於需要配合其他部門，共同承攬大型專案之企劃活動或包機業務。通常具有初步美工、設計能力，有時亦可以做到完稿的步驟。

（七）資訊服務部門

　　根據旅行業者之電子商務發展規模與經營需要，設置主管人員數名，下轄資訊工程師、TP數名，主要負責公司旅遊產品、行程製作、產品上網及公司內部資料更新與顧客關係管理資料維護等工作，本部門人員亦須與航空公司及旅行同業保持密切連繫，以保障旅遊供應鍊之旅遊產品供應的不虞中斷。旅行業公司內部作業系統的維護（MIS、CRS及BSP等）也是重點的工

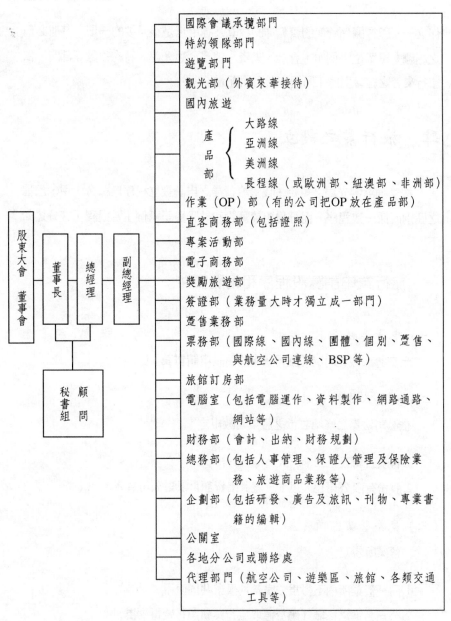

圖2-2　旅行業組織架構圖

資料來源：《旅行業經營與管理》（頁11），陳嘉隆。

作之一。顧客關係管理的資料庫的建立及運用也是很重要的一環。其他必備之相關支援單位；例如，會計、人資、總務、觀光部、特約領隊等部門，依旅行業者之經營型態不同而有所不同配置。

肆、旅行業之設立

按交通部觀光局之規定，我國旅行業之申請設立程序無綜合、甲、乙種之區別而採一致程序，而分為申請籌設和註冊登記兩個主要過程，茲分述如下：

一、旅行業申請籌設程序和相關要件

(一) 申請籌設登記

至交通部觀光局購「旅行業申請籌設申請書表」。

(二) 發起人籌組公司

依公司法第二條第二款之股東人數規定：

1.有限公司五至二十一人。

2.股份有限公司七人以上，就其出資額為限對公司負責。

(三) 覓妥營業處所

營業所規定

1.同一營業所內不得為二家營利事業共同使用。

2.公司名稱之標幟（應於領取旅行業執照後始得懸掛）。

3.台北市營業處之設置應符合都市計畫法台北市施行細則及台北市土地

用分區管制規則之規定：

(1)「樓層用途」必須為辦公室、一般事務所、旅遊運輸服務業。

(2)「使用分區」必須為一至四種商業區及第三之一種、第四之一種住宅區。

(3) 台北市旅行業尋覓辦公室時，仍須事先查證（台北市政府工務局建築管理處），該址是否符合上述規定。

（四）向經濟部商業司辦理公司設立登記預查名稱

依據旅行業管理規則第四十七條：

1. 旅行業受撤銷執照處分後，其公司名稱於五年內不得為旅行業申請使用。

2. 申請籌設之旅行業名稱，不得與他旅行業名稱之發音相同。

3. 旅行業申請變更名稱者，亦同。

（五）申請籌設登記

應具備文件：

1. 籌設申請書。

2. 全體籌設人名冊。

3. 經理人名冊及學經歷證件或經理人結業證書原件或影本。

4. 經營計畫書，其內容包括：

(1) 成立的宗旨。

(2) 經營之業務。

(3) 公司組織狀況。

(4) 資本來源及運用計畫表。

(5) 經理人之職責。

(6) 未來三年營運計畫及損益預估。

5.營業處所之使用權證明文件。

（六）觀光局審核籌設文件，查證發起人及經理人資料

關於經理人之規定：

1.經理人應為專任。

2.綜合旅行業不得少於四人；甲種旅行業不得少於二人；乙種旅行業不得少於一人。

（七）觀光局核准籌設登記

（八）向經濟部辦理公司設立登記

依據旅行業管理規則第五條：

「旅行業經核准後，應於二個月內依法辦妥公司設立登記，備具下列文件，並繳納旅行業保證金，註冊費向交通部觀光局申請註冊，逾期即廢止籌設之許可。但有正當理由者，得申請延長二個月，並以一次為限。」

二、旅行業註冊登記流程及說明

（一）繳納註冊費及保證金，申請旅行業註冊登記

應備具文件：

1.註冊申請書。

2.公司登記證明文件。

3.公司章程。

4.旅行設立登記事項表。

5.註冊費按資本總額千分之一繳納。

6.保證金：

（1）綜合旅行業新台幣一千萬元。

（2）甲種旅行業新台幣一百五十萬元。

（3）乙種旅行業新台幣六十萬元。

（二）觀光局核准註冊登記

觀光局檢查合於規定後，核准旅行業的註冊登記。核發旅行業執照。依據旅行業管理規則第十八條：「旅行業經核准註冊，應於領取旅行業執照一個月內開始營業。」

（三）申請營利事業登記證

逕向當地縣（市）政府申請營利事業登記證。

（四）全體職員報備任職

依據旅行業管理規則第十九條：「旅行業應於開業前將開業日期、全體職員名冊分別報請交通部觀光局及省（市）觀光主管機關備查，並以副本抄送所屬社行商業同業公會。前項職員名冊應與公司薪資發放名冊相符。其職員有異動時，應於十日內將異動表分別報請交通部觀光局及直轄市觀光主管機關或其委託之有關團體備查。」

（五）向觀光局報備開業

應備具文件：

1.開業報告。

2.營利事業登記證影本。

3.旅行業「履約保險」保單影本。

（六）正式開業

依據旅行業管理規則第二十條：「旅行業暫停營業一個月以上者，應於

停止營業之日起十五日內，備具股東會議事錄或股東同意書，並詳述理由，報請交通部觀光局備查。前項申請停業期間最長不得超過一年，停業期限屆滿後，應於十五日內，申請復業。

第二單元　相關試題

選擇題

（　）1.旅行業之中央督導與管理之機關為　（A）內政部入出境管理局　（B）交通部觀光局　（C）法務部調查局　（D）經濟部商業司。

（　）2.最近修正的發展觀光條例為民國幾年？　（A）90　（B）89　（C）91　（D）88。

（　）3.旅行業經核准註冊後，應於領取執照後幾個月內開始營業？　（A）一　（B）二　（C）三　（D）四。

（　）4.旅行業經核准籌設後，應於幾個月內依法辦妥公司設立登記？　（A）一　（B）二　（C）三　（D）四。

（　）5.旅行業註冊費是依據資本額之多少比例繳納？　（A）百分之一　（B）百分之四　（C）千分之一　（D）千分之四。

（　）6.旅行業職員有異動時，應於幾日內將異動表分別報請觀光局及直轄市觀光主管機關？　（A）7　（B）10　（C）15　（D）30。

（　）7.旅行業受撤銷執照處分後，其公司名稱幾年內不得為旅行業申請使用？　（A）五　（B）四　（C）三　（D）二。

（　）8.外國旅行業若未在中華民國設立分公司，可委託國內何類旅行社辦理聯絡與推廣事務？　（A）甲種　（B）乙種　（C）綜合或甲種　（D）綜合。

（　）9.旅行業經理人最低學歷標準為　（A）大專　（B）高職　（C）國中　（D）學歷不拘。

（　）10.大專或高職觀光科系畢業之旅行業職員，申請經理人資格時，得

按其應具備年資減少 （A）三個月 （B）六個月 （C）一年 （D）二年。

簡答題

1. 旅行業管理規則第十六條所稱之外國旅行業包不包括大陸旅行業在內？
2. 關於綜合旅行業經理人之規定為幾人？
3. 旅行業經核准後，應於幾個月內依法辦妥公司設立登記？
4. 旅行業註冊費按資本總額千分之幾繳納？
5. 綜合旅行社之保證金繳納金為多少？

申論題

1. 請敘述旅行業之定義？
2. 請說明旅行業之特質為何？
3. 請說明旅行社的組織架構為何？
4. 旅行業之營運範圍為何？
5. 旅行業註冊登記，應備具文件為何？

第三單元　試題解析

選擇題

1. (B) 2. (A) 3. (A) 4. (B) 5. (C) 6. (B) 7. (A) 8. (D) 9. (D)
10. (C)

簡答題

1.不包括。

2.四人。

3.二個月。

4.千分之一。

5.一千萬。

申論題

1. (1) 旅行業係介於旅行大眾與旅行有關行業之間的中間商，即外國所稱
之旅行代理商（Travel Agent）。

 (2) 旅行業係為旅行大眾提供有關旅遊專業服務與便利，而收取報酬的
一種服務事業。

 (3) 旅行業據其從事業務之內容，法律上可分為代理、媒介、中間人、
利用等行為。

 (4) 旅行業是依照有關管理法規規定申請設立，並經主管機關核准註冊
有案之事業。

2. (1) 源於服務業之特性，旅行業其主要之商品為其所提供之旅遊「勞

務」，旅遊專業人員提供其本身之專業知識適時適地為顧客服務，因此它基本上擁有服務業之特性。

(2) 觀光事業為現代之「無煙囪工業」，而旅行社在其中居「工程師」之地位。我們發現旅行社無法單獨完成基本產品之製造和生產，它受到了上游事業體，如交通事業、住宿業、餐飲業、風景區資源和觀光管理單位如觀光局等影響。它也受到其行業本身、行銷通路和相互競爭之牽制，再則外在因素如經濟之發展、政治之狀況、社會之變遷和文化的發展均塑造出旅行業特質之重要因素。

3. (1) 旅行業的組織：依據發展觀光條例第二十六條及二十七條規定，交通部為旅行業之主管機關，依現階段之需要，將目前之旅行業區分為綜合旅行業、甲種旅行業及乙種旅行業三種。各類別的旅行業，有其規模及業務範圍的相關規定。

(2) 旅行業的組織部門，雖無一定的組織分類或管理部門劃分原則，可以遵循。大部分的組織系統是就其重點營運項目設置。某些營業單位，是以個別或聯合的利潤中心制度存在，以加強營運成本的概念及提升各個部門主管的責任與獲利率。由於旅行社的規模有大有小，且因為公司成立背景、營運範圍、航空公司熟悉度及專業背景不盡相同，完全取決於經營者的經營定位及策略發展。

4. (1) 辦理出入國手續。

(2) 簽證業務。

(3) 票務包含了個別的、團體的、薑售的、國際的、國內的機票。

(4) 行程安排與設計包含了個人的、團體的、特殊的行程。

(5) 組織出國旅遊團包含了薑售、直售、或販售其他公司的產品。

(6) 接待外賓來華業務包括旅遊、商務，會議，翻譯，接送等。

(7) 代訂國內外旅館及其與機楊間的接送服務。

(8) 提供國內外各項觀光旅遊資訊服務。

(9) 遊覽車業務或租車業務。

(10) 承覽國際性會議或租車業務。

(11) 代理航空公司或其他各類交通工具。

(12) 代理或銷售旅遊用品。

(13) 經營移民或其他特殊簽證業務。

(14) 出版旅遊資訊或旅遊專業書籍。

(15) 開班訓練專業領隊，導遊或OP，票務操作人員。

(16) 航空貨貨運，報關，貿易及各項旅客與貨物之運送業務等。

(17) 參與旅行業相關之餐旅，遊憩設施等的投資。

(18) 與保險公司的合作，推動各種旅遊平安險。

(19) 經營或出售績效良好的電腦軟體。

(20) 經營銀行或發行旅行支票。

(21) 於某些特定日期或特定航線經營包機業務。

5. (1) 註冊申請書一份。

(2) 公司登記證明文件。

(3) 公司章程一份。

(4) 旅行業設立登記事項卡一份。

第三章　旅行業之分類

第一單元　重點整理

　　各國政府對於旅行業管理規則的訂定和管理之內容均有所不同，因此，其分類亦有所差異。為了對各地旅行業之分類能有一完整之認識，茲以歐美國家、日本、中國大陸和台灣現行之分類分別簡述如下，以供參考。

壹、國外之經營分類

一、歐美之分類

　　以世界觀光市場而言，無論是旅客人數、觀光收益或觀光事業的發展，大多集中於歐美地區。歐美旅遊市場廣大，本國觀光客之旅遊活動極為興旺，而且歐美人士把旅遊視為其生活中之一部分，因此在長期的演變下，旅行業之經營模式和內容形成了下列四種基本之類別。

（一）躉售旅行業

　　經營遊程躉售旅行業（tour wholesaler）的公司，係以雄厚的財力，與關係良好的經驗人才，深入的市場研究，精確地掌握旅遊的趨勢，再配合完整的組織系統，設計出旅客需求與喜愛的行程，此外並以定期航空包機或承包郵輪方式，以降低成本，吸收其他同業的旅客，並以特別興趣的遊程（special interest tour）設計屬於自己品牌的行程，交由同業代為推廣，並定期與同業業務交流，解答業者之諮詢，遇有新旅遊市場開發成功或新行程預備推出時，先行熟悉旅遊（Familiarization Tour，簡稱FAM Tour），以利業者日

後代爲推廣。旅遊躉售業者對自行設計遊程中的交通運輸、旅遊節目、住宿旅館、領隊人員、同業之間，均有特殊之良好關係以及豐富的實務經驗，由業者支持，以信譽、品質與服務，形成定期之團體全備旅遊。

(二) 遊程承攬旅行業

經營遊程承攬旅行業（tour operator）的公司，係以市場中特定之需求，研製遊程，透過相關的行銷網路爭取旅客，並以精緻之服務品質建立公司的形象，如定點考察團、訪問團、親子團、祝賀團等獨立團體的運作。但是在經營之規模上及市場開發研究、旅遊趨勢和旅遊需求之影響則較躉售旅行業薄弱，相對的其經營風險也隨之降低。遊程承攬業也將公司設計的行程，批發給零售旅行業代爲銷售，因此，遊程承攬業在性質上，具有遊程躉售業、零售旅行業或遊程躉售業兼零售旅行業的地位。

(三) 零售旅行業

零售旅行業（retail travel agent）雖然組織規模、人員均較上述二者爲少，但卻分布最廣，家數最多，所能提供給旅遊消費者之服務也最直接，因此其在旅遊行銷的網路上占有重要之地位。它們代航空公司、遊輪公司、飯店、度假勝地、租車公司和遊程躉售業充當銷售通路，而賺取合理之佣金。此外，遇有團體或客戶委託安排遊程，而本身並無實際經驗時，則協調躉售業或承攬業合作完成。平時亦爲客戶代購機票、船票、鐵公路車票，或代訂旅館，代辦簽證等業務。

(四) 特殊旅行業分類——獎勵公司

獎勵公司（incentive company or motivational houses）幫助客戶規劃、組織與推廣由公司出錢或補貼的旅遊，以激勵員工或顧客之方案的專業性公司。獎勵旅遊的觀念乃在於它必須是一種自行清償（self-liquidating）的推廣，亦即計畫必須對公司之旅遊償付發生足夠的超額盈餘。獎勵旅遊執行協

會（society of incentive travel executive，簡稱SITE）對獎勵旅遊的定義是：
「利用旅遊，獎勵達成所分配之特殊任務的參與者，作為完成非常目的之新
式管理工具。」

　　獎勵公司有三種類型，即全服務公司（full-service companies）、實踐公
司（fulfillment companies），以及旅行社內部之獎勵部門（incentive
departments）。

1. 全服務公司專精於獎勵性的旅遊，它能幫助顧客開發及處理其公司內
　部的獎勵方案，並且策劃、組織及指導旅遊。全服務公司在旅遊獎勵
　計畫的各階段中幫助顧客，包括公司內部溝通的發展、銷售的精神鼓
　舞，以及配額的建立。這種工作可能涉及幾百小時的專業時間，加上
　參觀各工廠或門市部的旅行費用。全服務公司收取的工作報酬通常是
　依據專業費、開支，以及銷售交通、旅館等旅遊服務之合法佣金。
2. 實踐型的獎勵公司通常是一個小公司，它係由全服務公司的從前主管
　來創辦的。實踐公司偏向於全備式旅遊的部分銷售，而不提供規劃獎
　勵方案之收費的專業性協助。其報酬來自一般旅遊佣金。
3. 某些旅行社設有專司獎勵性旅遊的部門，這些公司或許能夠提供顧客
　關於獎勵計畫的專業性幫助，若是它們能夠做到，通常係照全服務公
　司一樣的收費。而此種公司策劃出來之旅遊也就是國人所熟悉之獎勵
　旅遊（incentive tour）。

二、日本旅行業的分類

　　依據世界觀光組織於西元一九九○年統計，日本全國旅行社約八千餘
家，也是全亞洲觀光收益最多的國家，日本旅行業的發展較我國早五年（西
元一九二二年），當時日本政府組成日本交通公社（Japan Travel Bureau，簡
稱JTB），奠定日本觀光事業的基礎，目前日本旅行業分為「一般旅行業」、

「國內旅行業」以及「旅行業代理店」三種。

（一）一般旅行業

一般旅行業指經營日本本國旅客或外國旅客的國內旅行、海外旅行乃至各種不同形態的作業為主，其設立需經運輸大臣核准後始可設立。

（二）國內旅行業

國內旅行業之旅行社僅能經營日本人及外國觀光客在日本國內旅行，其設立需經都道府縣知事的核准，始可設立。

（三）旅行業代理店

旅行業代理店係指代理以上兩種旅行業之旅行業務為主，並依其代理旅行業者之不同，也分為「一般旅行業代理店業者」或「國內旅行業代理店業者」兩種，而一般旅行業代理店仍需運輸大臣核准，國內旅行業代理店則需經都道府縣知事之核准，始可設立。

貳、我國旅行業之分類

我國旅行業的分類，係以其經營能力、資本額及其經營的業務範圍作為分類的依據，台灣地區之旅行業在西元一九六八年以前，依其資本額與營業項目之不同，分為甲、乙、丙三種旅行業務，當時甲種旅行業最低資本額為新台幣三百萬元，乙種旅行業最低資本額為二百一十萬元，丙種旅行業最低資本額為新台幣九十萬元。其營業規定為丙種旅行業僅能代售國內機票、船票、汽車及火車票之業務，而甲、乙種旅行業之業務範圍並無細分。至西元一九六八年元月旅行業管理規則經行政院修正公布後，始將旅行業區分為甲、乙兩種旅行業，也規劃為甲種旅行業資本額新台幣三百萬，乙種旅行業資本額新台幣一百五十萬，其業務亦明定甲種旅行業可發展國外旅遊，接待

國外人士來華觀光，以及代售代辦國內外機票、船票、車票、火車票、外國簽證，代訂國內外住宿旅館、食宿等業務。而乙種旅行業僅以接待本國國民旅遊，及代訂國內民用航空運輸、鐵路、公路客運等業務。另外，由於近年來大陸旅遊業的日漸發達，兩岸旅行業相互往來也日漸頻繁，故一併也將大陸之旅行業分類和相關要件納入，以期對大陸之旅行業的運作有更進一步的瞭解。

一、台灣旅行業之分類

　　根據最近二○○○年修正發布之「旅行業管理規則」第二條規定，台灣現行旅行業區分為「綜合旅行業」、「甲種旅行業」、「乙種旅行業」三種（見表3-1）。

（一）綜合旅行業

1. 資本總額：不得少於新台幣二千五百萬元整。每增加一間分公司須增資新台幣一百五十萬元整。
2. 保證金：新台幣一千萬元整。每增加一間分公司須新台幣三十萬元整。
3. 專任經理人：不得少於四人。每增加一間分公司不得少於一人。
4. 經營之業務：
 (1) 接受委託代售國內外海、陸、空運輸事業之客票或代旅客購買國內外客票，托運行李。
 (2) 接受旅客委託代辦出、入國境及簽證手續。
 (3) 招攬或接待國內外觀光旅客並安排旅遊、食宿及交通。
 (4) 以包辦方式，自行組團安排旅客國內外觀光旅遊、食宿、交通及提供有關服務。

表3-1　綜合、甲種及乙種旅行社之註冊及營運比較表

項目		綜合旅行社	甲種旅行社	乙種旅行社
業務範圍		國內外旅遊	國內外旅遊	國內旅遊
資本額	總公司	二千五百萬元	六百萬元	三百萬元
	每一分公司增資	一百五十萬元	一百萬元	七十五萬元
註冊費	總公司	資本總額千分之一	資本總額千分之一	資本總額千分之一
	每一分公司	增資客千分之一	增資客千分之一	增資客千分之一
保證金	總公司	一千萬元	一百五十萬元	六十萬元
	每一分公司	三十萬元	三十萬元	十五萬元
經理人數	總公司	四人以上	二人以上	一人以上
	每一分公司	一人以上	一人以上	一人以上
保險金	責任保險	1.意外死亡：二百萬元／人　2.意外事故醫療費：三萬元／人　3.家屬前往處理善後費用：十萬元／次	同左 三萬元／人	同左
	履約保險 總公司	四千萬元以上	一千萬元以上	四百萬元以上
	分公司	增二百萬元／家	增二百萬元／家	增一百萬元／家
法定盈餘公債		一千萬元	一百五十萬元	六十萬元
旅遊品質保障金	聯合基金 總公司	六十萬元	十五萬	六萬元
	分公司	三萬元／家	三萬元／家	一萬五千元／家
	永久基金	十萬元	三萬元	一萬二千元

資料來源：作者整理。

（5）委託甲種旅行業代為招攬前款業務。

（6）委託乙種旅行業代為招攬第四款國內團體旅遊業務。

（7）代理外國旅行業辦理聯絡、推廣、報價等業務。

（8）設計國內外旅程、安排導遊人員或領隊人員。

（9）提供國內外旅遊諮詢服務。

（10）其他經中央主管核定，與國內外旅遊有關之事項。

（二）甲種旅行業

1.資本總額：不得少於六百萬元整。每增加一間分公司須增資新台幣一
　百萬元整。

2.保證金：新台幣一百五十萬元整。每增加一間分公司須新台幣三十萬
　元整。

3.專任經理人：不得少於二人。每增加一間分公司不得少於一人。

4.經營之業務：

（1）接受委託代售國內外海、陸、空運輸事業之客票或代旅客購買國
　　　內外客票，托運行李。

（2）接受旅客委託代辦出、入國境及簽證手續。

（3）招攬或接待國內外觀光旅客並安排旅遊、食宿及交通。

（4）自行組團安排旅客出國觀光旅遊食宿、交通及提供有關服務。

（5）代理綜合旅行業招攬前項第五款之業務。

（6）設計國內外旅程，安排導遊人員或領隊人員。

（7）提供國內外旅遊諮詢服務。

（8）其他經中央主管機關核定與國內外旅遊有關之事項。

（三）乙種旅行業

1.資本總額：不得少於三百萬元整。每增加一間分公司須增資新台幣七
　十五萬元整。

2.保證金：新台幣六十萬元整。每增加一間分公司須新台幣十五萬元
　整。

3.專任經理人：不得少於一人。每增加一間分公司不得少於一人。

4.經營之業務：

（1）接受委託代售國內海、陸、空運輸事業之客票或代旅客購買國內

客票，托運行李。

(2) 招攬或接待本國觀光旅客國內旅遊、食宿、交通及提供有關服務。

(3) 代理綜合旅行業招攬第二項第六款國內團體旅遊業務。

(4) 設計國內旅程。

(5) 提供國內旅遊諮詢服務。

(6) 其他經中央主管機關核定與國內旅遊有關之事項。

二、中國大陸旅行業之分類

　　近年來由於大陸政策之開放，國人前往大陸旅行、探親和貿易的人口激增，而在海峽兩岸的交往中，中國大陸之旅行業扮演了積極而重要的橋樑角色。更由於其政經結構之迥異，其旅行業之結構和分類也就值得關心。根據大陸旅行業管理暫行條例對旅行業之分類和相關要件說明如下：

（一）分類

　　按照上述條例第六條中規定，大陸旅行社可分為三類（見表3-2）：

1.第一類社

　　經營對外招徠並接待外國人、華僑、港澳同胞、台灣同胞前來中國大陸、歸國或回內地旅遊業務的旅行社。

2.第二類社

　　不對外招徠，只經營接待第一類旅行社或其他涉外部門組織的外國人、華僑、港澳同胞、台灣同胞來中國大陸、歸國或回內地旅遊業務的旅行社。

3.第三類社

　　經營中國大陸公民國內旅遊業務之旅行社。

　　而上述分類中之「招徠」和「接待」有下列之意義：

表3-2　大陸旅行業營運範圍區分表

類型	又稱	經營範圍
第一類社	組團社	經營對外招徠並接待外國人、華僑、港澳同胞、台灣同胞前來中國（大陸）、歸國或回內地旅遊業務的旅行社。
第二類社	地接社	不對外招徠，只經營接待第一類旅行社或其他涉外部門組織的外國人、華僑、港澳同胞、台灣同胞來中國（大陸）、歸國或回內地旅遊業務的旅行社。
第三類社	當地社	經營中國（大陸）公民國內旅遊業務之旅行社。

資料來源：《旅運實務》（頁35），孫慶文，1999。

(1)「招徠」指旅行社按照主管部門批准的業務範圍，在國內、國外開展宣傳推廣的業務，組織招攬旅客的工作。

(2)「接待」指旅行社根據旅行者的要求安排食宿、交通工具、活動日程、組織遊覽。

因此一般也把第一類社稱爲組團社，第二類社稱爲接待社。

(二) 相關規定

大陸旅行業設立條件（見表3-3）：

1.開辦第一、二類旅行社必須具備的條件

(1) 有符合國家規定的旅行社章程。

(2) 有一定的組織機構和法定代表，有固定的辦公或營業場所和必要之通訊設備。

(3) 經營對外招徠和接待業務的旅行社，須擁有人民幣五十萬元以上雜誌註冊資本，只經營接待業務的旅行社，須擁有人民幣二十五

表3-3　大陸旅行業設立條件

類型	註冊資本	設備	人員	組資能力
第一類社	50萬人民幣	1.固定辦公所 2.對外聯絡設備	1.經理人 2.工作人員 3.專業人員	外聯
第二類社	25萬人民幣	1.固定辦公所 2.對外聯絡設備	1.經理人 2.工作人員 3.專業人員	地接
第三類社	3萬人民幣	固定辦公所	管理人員	熟悉業務

資料來源：《旅運實務》（頁36），孫慶文，1999。

萬元以上之註冊資本。

（4）有為旅行者提供符合條件的食、宿和交通等各項服務的組織能
力。

（5）有能保證服務品質和進行正常業務活動，熟悉旅遊業務經理人
員、工作人員和經過考核的翻譯導遊人員。

2.開辦經營第三類旅行社必須具備的條件

（1）有符合國家規定的旅行社章程。

（2）有固定的辦公地點或營業場所。

（3）有人民幣三萬元以上之註冊資本。

（4）有按照經營的業務範圍，為旅行者提供符合服務要求的組織能
力。

（5）有熟悉旅遊業務的管理人員及服務人員。

參、台灣地區旅行業經營之分類

　　國內旅行業的經營法定範圍雖因綜合、甲種和乙種旅行業分類的不同而有所分別。然而旅行業者為了滿足旅遊市場消費者之需求以及配合本身經營能力之專長、服務經驗和各類關係之差異而拓展出不同的經營形態。如果，營運的項目以票務為主，則票務專業人員及與航空公司電腦訂位的連線是絕對必要的。如果，業務量集中在out-bound的出團，則一個堅強的團隊是相當重要的。其中要有業務銷售人員、團控作業人員、領隊、簽證組等各個部門的密切配合，才能圓滿達成任務。因此，在決定自己公司的營運範圍之前，得先考慮各項財力、人力、設備、經驗等重大的因素再做定奪。然而旅行業之間雖然有所競爭，但互相配合的空間卻日益增強。尤其在「策略同盟」（strategic alliance）的結合運用上更是值得關注。配合WTO對觀光形態之基本分類及綜觀目前國內旅行業之經營現況，可歸納出下列數類：

一、海外旅遊業務

　　海外旅遊業務（out bound travel business）在我國目前旅行業業務中占有舉足輕重之地位，已有90%以上之旅行業以此為其主要經營業務，茲將目前市場之現況分述如後：

（一）薑售業務

　　薑售業務（whole sale）為綜合旅行業主要之業務之一，經過市場研究調查，規劃製作而生產的套裝旅遊產品（ready made package tour），透過其相關之行銷管道如由旅行業銷售，各直售業為主之旅行業，靠旅行業者及個別組團之「牛頭」出售給廣大之消費者，在理論上並不直接對消費者服務。此類薑售業務目前有兩種不同之形態（有些是兩者兼備）：

1.遊程之躉售

即以出售各類旅遊為主，但亦有長短線之分，長線如歐、美、紐澳、南非等，短線如東南亞、東北亞及大陸等線，業者可能對其中某項專精，但也有些是長短線均承作。

2.機票之躉售

以承銷各航空公司之機票為主，替其他業者承攬業務之旅行者提供遊程之原料市場，稱為票務中心（ticket center）；或亦有以ticket consolidator 稱之。

（二）直售業務

直售業務（retail agent）為一般甲種及乙種旅行業經營之業務，它的產品多為訂製遊程（tailor made tour），並以本公司之名義替旅客代辦出國手續，安排海外旅程一貫的獨立出國作業，並接受旅客委託購買機票和簽證之業務，亦銷售whole saler 之產品。

直接對消費者服務為其主要之特色。此類型旅行業之業務約占國內旅行業數量之80%。

（三）代辦海外簽證業務中心

海外簽證業務中心（visa center）處理各團相關簽證，無論是團體或個人均需要相當的專業知識，也頗費人力和時間。因此，一些海外旅遊團體量大之旅行社，往往將團體簽證手續委託給此種簽證中心處理。尤其長天數之歐洲團，所涉及的簽證國家較多，對出團之業者來說工作壓力頗重，因此簽證中心之業務就因應而生了。目前配合電腦作業的操作，又演變成為旅行業周邊服務中最成功之例子。

（四）海外旅館代訂業務中心

海外旅館代訂業務中心（hotel reservation center）替國內之團體或個人代

訂世界各地旅館之服務，通常在各地取得優惠之價格並訂立合約後，再回頭銷售給國內之旅客，消費者付款後持「旅館住宿憑證」（hotel voucher）按時自行前往消費。在商務旅遊發達下的今日，的確帶給商務旅客或個別旅行更便捷的服務。

（五）國外旅行社在台代理業務

國內海外旅遊日盛，海外旅遊點之接待旅行社（ground tour operator）莫不紛紛來華尋求商機和拓展其業務，為了能長期發展，及有效之投資，委託國內之旅行業者為其在台業務之代表人，由此旅行業來作行銷服務之推廣工作。

（六）海外觀光團體在華之推廣業務代理

即代理海外地區或國家觀光機構，推展其觀光活動，以吸引國人前往，如飛達之代理夏威夷觀光局即為一例。

（七）靠行

靠行（broker）制度為國內旅行業實務上之特有之現象，由個人或一組人，依附於各類型之旅行業中，承租辦公室，並合法登記於觀光局，但在財務和業務上完全自由經營。

二、國內旅遊業務

國內旅遊業務（domestic travel business）在目前旅行業經營收益上比例雖然不高，但在兩岸通行之長期利多下榮景可期，值得重視。茲將其內容分述如後：

（一）接待來華旅客業務

接待來華旅客業務（inbound tour business）為國內旅遊主要業務之一。

接受國外旅行業委託，負責接待工作，包括：旅遊、食宿、交通與導遊等各項業務。目前國內經營此項業務者，大致可分為：一、經營歐美觀光客之業者；二、接待日本觀光客之業者；三、安排海外華僑觀光客，尤以來自香港、新馬地區、韓國為大宗。

不過由於大陸人民來台觀光的潛在利多，國內旅遊之發展亦面臨新的轉機。

（二）國民旅遊安排業務

國民旅遊安排業務（local excursion business）在目前已呈現出日益普及成長之趨勢，吸引了各類旅行業之大力參與和積極開發。業者以辦理旅客在國內旅遊，就食、宿、觀光作完整之安排。在個人方面也有以周遊券方式進行的。唯近年來國內公司行號及廠商之獎勵旅遊（incentive travel）日增，且國內休閒度假日盛也的確發展迅速。

三、代理航空公司業務

旅行業之主要業務為代理航空公司業務（General Sale Agent, G. S. A.），其中包含了業務之行銷、訂位和管理，而此群業者在國內之旅行業均占有相當之份量。在現階段的業務上，此類旅行業者也推出相關航空公司的旅遊產品，不但希望能因此而促銷其機位，亦求其本身在機位的銷售上能有主導的力量，進而能控制生產。

四、聯營

旅行社聯營（PAK）俗稱是旅行社相互之間經營共同推出由航空公司主導，或與旅行社參與設計的旅遊產品而言。前者多為財務健全的甲種旅行業，而後者則是航空公司與躉售旅行業具有良好的合作關係而衍生的聯營。總而言之，交通運輸業（航空公司、巴士）及當地住宿業與觀光資源的共同

結合，就可針對不同特性而推陳出新PAK旅遊產品。值得注意的是上述四種原則上的分類，在實務之運作上可以同時全部或部分出現於同一家旅行業的營業範圍中。然而自電腦訂位系統之大量深入業界並和B. S. P. 共同運作，使得國內旅行業傳統式之業務產生了巨大之變數，而進入新的分工紀元。

（一）成立宗旨

　　由於新航線的開闢或新產品的開發，基於旅遊產品既無專利權又不確定因素太高。所以在分散風險的主要考量之下，消極減少競爭者彼此惡性殺價的顧慮，整合旅遊業不同資源與互補不足，充分利用彼此資源、開拓更多元化銷售通路。因此，旅行業者間或航空公司主導旅行業者，以及旅遊接受國當地觀光推廣機構共同合作；且針對旅遊資源與航空路線不同特性加以設計、包裝、推廣、聯合銷售、統一操作以及利潤共享的聯營組織型態。

（二）操作模式

1.統一作業：在PAK成員中選定一家旅行社爲作業中心，通常會考慮其操作經驗豐富與否。採固定指派或輪流操作兩種方式。
2.個別操作：PAK成員個別獨立出團，財務獨立，結合力量較單薄。

（三）利潤分配

　　大致可分爲績效分配、盈餘均分及收支獨立等多種方式。

1.績效分配：大部分PAK採此方式。係指依每家旅行業者實際出團人數，根據其貢獻度，分配其利潤。
2.盈餘均分：即不論各家旅行業者成行人數多寡，一律均分。但須先繳交PAK中心運作基金成本的合理經費。
3.收支獨立：最單純，各旅行業者自行負責本身之收支結算，各負盈虧。

（四）組合方式

可分爲批售型、零售型及混合型三種。

1.批售型：PAK成員的組織、形象、銷售力與OP作業能力均強。

2.零售型：甲種旅行業自行組成。

3.混合型：即以批售旅行業者爲主導，甲種零售型旅行社代爲銷售產品。

（五）PAK組織運作企劃流程

詳細內容見圖3-1。

（六）PAK組織職能說明

詳細內容見表3-4。

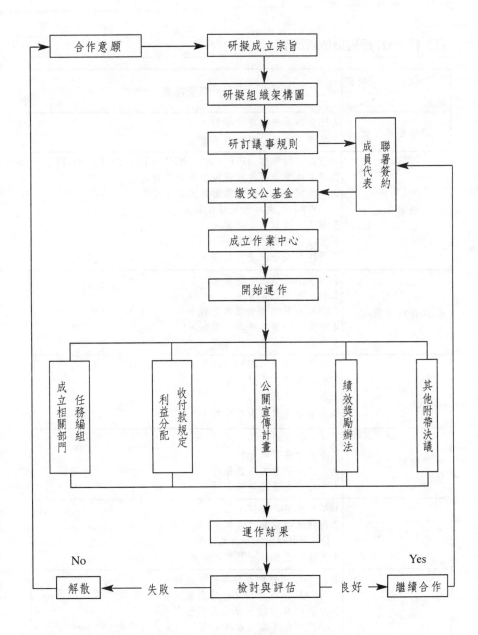

圖3-1　PAK組織運作企劃流程

資料來源：《旅運實務》（頁42），孫慶文，1999。

表3-4　PAK組織職能說明表

項目 組別	職責內容
聯席會執行長	1.總監作業中心運作順暢。 2.協調各任務編組職責要項。
作業中心	1.產品訂價策略（FIT、AGT/NET、PAK/NET、NETT）。 2.報名作業流程及訂金收取規則之訂定。 3.年度機位之訂定及異動情況之掌控。 4.LOCAL之選定及報價作業。 5.領隊派遣規則之訂定。 6.團隊結帳表之編製。 7.團隊利潤分配表之編製。
監察組召集人	1.開會出席狀況之監督。 2.財務基金之監督。 3.PAK成員市場售價之監視。 4.作業中心運作效率之監督。 5.作業中心公平性之監視。
財務組召集人	1.銀行開戶及內部控制作業。 2.收付款流程之訂定。 3.基金運作報告。 4.基金資金負債表之編製。
行銷組召集人	1.產品行程設計。 2.產品銷售策略分析。 3.產品說明會之規劃舉辦。 4.中心成員產品銷售訓練。
文宣組召集人	1.廣告計畫之擬訂。 2.行銷媒體預算之編製。 3.DM及BROCHURE之印製。 4.團體出團配件、附件之訂製。
公關組召集人	1.對PAK內外對象統籌公關活動。 2.對PAK內外糾紛之排解調處。 3.凝聚PAK共識、塑造產品形象。 4.PAK成員提案之蒐集、溝通、運作及反映。

參考資料：1.〈PAK操作剖析〉，《旅行家雜誌》，李黛蒂，1994年11月。
　　　　　2.新航紐澳假期PAK成員組織運作章程。

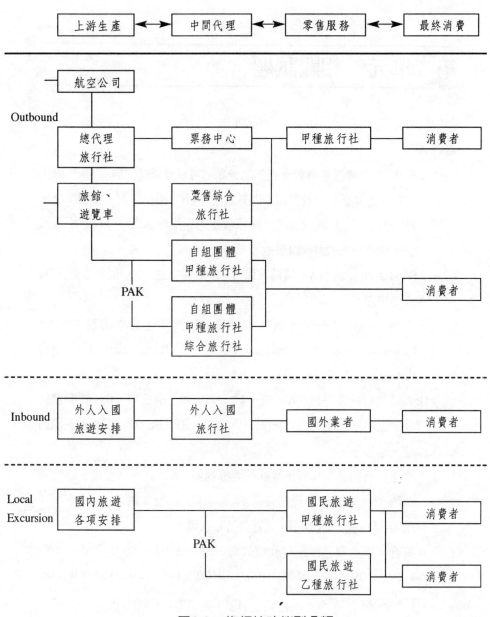

| 上游生產 | ◄─► | 中間代理 | ◄─► | 零售服務 | ◄─► | 最終消費 |

圖3-2　旅行社功能別分類

資料來源：《旅行業經營管理》（頁111），林燈燦。

第二單元　相關試題

選擇題

（　）1.就WTO對國際各國觀光型態之分類，可以分成哪三類　（A）國民
旅遊、外國訪客旅遊與國人海外旅遊　（B）國民旅遊、出國旅遊與
外人來台（C）境內旅遊、跨國境旅遊與環球旅遊　（D）近距離旅
遊、跨國境旅遊與國際旅遊。

（　）2.FAM Tour是指（A）團體旅遊（B）熟習旅遊（C）個別旅遊（D）
獎勵旅遊。

（　）3.市場上綜合旅行業多以銷售何類遊程為其主要之業務？（A）
Incentive Tour（B）Convention Tour（C）Ready-made Tour（D）
Tailor-made Tour。

（　）4.大陸旅行社區分為（A）第一類、第二類、第三類（B）國際旅行
社、國內旅行社（C）第一級、第二級、第三級（D）組團社、國內
社、地接社。

（　）5.合法旅行業必須具備至少哪幾兩份執照（A）公司登記證、旅行業
執照（B）經理人執照、公司登記證（C）旅行業執照、導遊與領隊
執照（D）經理人執照、導遊與領隊執照。

（　）6.綜合、甲種與乙種旅行社總公司保證金各不得少於多少萬元（A）
1,200/200/100（B）1,000/150/60（C）1,200/150/60（D）
1,000/200/60。

（　）7.綜合、甲種與乙種旅行社旅行社每增加一間分公司保證金各不得少
於多少萬元（A）20/20/10（B）30/30/15（C）30/20/15（D）

30/20/10。

（　）8.綜合、甲種與乙種旅行社旅行社各須具備幾位專任經理人（A）4/2/1（B）3/2/1（C）5/4/3（D）3/3/2。

（　）9.旅行業股權轉讓超過幾分之幾時，必須申請變更（A）1/4（B）1/3（C）1/2（D）2/3。

（　）10.根據旅行業管理規則第30條規定，旅行業以電腦網路經營旅行業務者，其網站首頁應載明下列事項（A）網站名稱、網址、公司名稱、種類、地址、註冊編號及負責人姓名（B）網站名稱、網址（C）網站名稱、公司名稱（D）註冊編號、網站名稱。

簡答題

1.旅行業舉辦團體旅行，依法應為旅客投保責任保險，其最低金額及範圍為：

每一位旅客意外死亡新台幣＿＿＿＿＿元。

每一位旅客因意外事故所致體傷之醫療費用新台幣＿＿＿＿＿元。

旅客家屬前往處理所必須支出之費用新台幣＿＿＿＿＿元。

2.旅行業履約保險金額規定中，綜合旅行社總公司不得少於＿＿＿＿萬元；每增加一間分公司不得少於＿＿＿＿元。甲種旅行社總公司不得少於＿＿＿＿元；每增加一間分公司不得少於＿＿＿＿元。乙種旅行社總公司不得少於＿＿＿＿元；每增加一間分公司不得少於＿＿＿＿元。

3.我國綜合旅行業總公司資本額不得少於＿＿＿＿元；每增加一間分公司須增資＿＿＿＿元。

4.我國甲種旅行業總公司資本額不得少於＿＿＿＿元；每增加一間分公司須增資＿＿＿＿元。

5.我國乙種旅行業總公司資本額不得少於＿＿＿＿元；每增加一間分公司須增資＿＿＿＿元。

申論題

1.請說明PAK的成立宗旨？

2.請說明綜合與甲種旅行社經營範圍的差異？

3.台灣地區旅行業經營之分類為何？

4.請說明綜合旅行社與甲種旅行業之差異點？

5.請說明兩岸旅行社之差異點為何？

第三單元　試題解析

選擇題

1. (D) 2. (B) 3. (C) 4. (A) 5. (B) 6. (B) 7. (B) 8. (A) 9. (C)
10. (A)

簡答題

1.二百萬，三萬，十萬。

2.四千萬，二百萬，一千萬，二百萬，四百萬，一百萬。

3.二千五百萬，一百五十萬。

4.六百萬，一百萬。

5.三百萬，七十五萬。

申論題

1.由於新航線的開闢或新產品的開發，基於旅遊產品既無專利權又不確定
因素太高。所以在分散風險的主要考量之下，消極減少競爭者彼此惡性
殺價的顧慮，整合旅遊業不同資源與互補不足，充分利用彼此資源、開
拓更多元化銷售通路。因此，旅行業者間或航空公司主導旅行業者，以
及旅遊接受國當地觀光推廣機構共同合作；且針對旅遊資源與航空路線
不同特性加以設計、包裝、推廣、聯合銷售、統一操作以及利潤共享的
聯營組織型態。

2. (1) 綜合：以全備旅遊方式，自行或委託甲種旅行業代理招攬旅客出國
觀光。

甲種：自行組團安排旅客出國觀光旅遊及提供有關服務。

(2) 綜合：可委託甲種旅行業代為招攬前款業務，但甲種不可委託

(3) 綜合：委託乙種旅行業代為招攬第四款國內團體旅遊業務。

(4) 甲種：代理綜合旅行業招攬前項第五款之業務。

3. 根據二○○二年最新修正實施之「旅行業管理規則」第二條規定，台灣現
行旅行業區分為「綜合旅行業」、「甲種旅行業」、「乙種旅行業」三種。

4. 其差異點從其註冊及營運表可看出第一部分

項目		綜合旅行社	甲種旅行社
業務範圍		國內外旅遊	國內外旅遊
資本額	總公司	二千五百萬元	六百萬元
	每一分公司增資	一百五十萬元	一百萬元
註冊費	總公司	資本總額千分之一	資本總額千分之一
	每一分公司	增資客千分之一	增資客千分之一
保證金	總公司	一千萬元	一百五十萬元
	每一分公司	三十萬元	三十萬元
經理	總公司	四人以上	二人以上
人數	每一分公司	一人以上	一人以上
保險金	責任保險	1.意外死亡：二百萬元／人 2.意外事故醫療費：三萬元／人 3.家屬前往處理善後費用：十萬元／次	同左 三萬元／人
	履約保險 總公司	四千萬元以上	一千萬元以上
	分公司	增二百萬元／家	增二百萬元／家
項目		綜合旅行社	甲種旅行社
法定盈餘公債		一千萬元	一百五十萬元
旅遊品質保障金	聯合基金 總公司	六十萬元	十五萬
	分公司	三萬元／家	三萬元／家
	永久基金	十萬元	三萬元

並且從其業務中可以瞭解到第二部分

項目	國外業務
綜合旅行社	1.接受委託代售國內外海、陸、空運輸事業之客票或代旅客購買國內外客票、托運行李。 2.接受旅客委託辦出、入國境及簽證手續。 3.接待國內外觀光旅客並安排旅遊、食宿、導遊。 4.以包辦旅遊方式，自行組團，安排旅客國內外觀光旅遊、食宿及提供有關服務。 5.委託甲種旅行業招攬前款業務。 6.委託乙種旅行業代為招攬第四款國內團體旅遊業務。 7.代理外國旅行業辦理聯絡、推廣、報價等業務。 8.其他經中央住管機關核定與國內外旅遊有關之事項。
甲種旅行社	1.接受委託代售國內外海、陸、空運輸事業之客票或代旅客購買國內外客票、托運行李。 2.接受旅客委託辦出、入國境及簽證手續。 3.接待國內外觀光旅客並安排旅遊、食宿、導遊。 4.自行組團安排旅客國內外觀光旅遊、食宿及提供有關服務。 5.代理綜合旅行業招攬前項第五款之業務。 6.其他經中央主管機關核定與國內外旅遊有關之事項。

5.其中不同點包括分類名稱不同，在相對應之下經營業務也不同。

台灣現行旅行業區分為「綜合旅行業」、「甲種旅行業」、「乙種旅行業」三種。

大陸旅行社可分為三類：第一類社、第二類社、第三類社。

以下為其分析：

（1）綜合旅行業

　　‧接受委托代售國內外海、陸、空運輸事業之客票或代旅客購買國

內外客票，托運行李。

‧接受旅客委託代辦出、入國境及簽證手續。

‧接待國內外觀光旅客並安排旅遊、食宿及導遊。

‧以全備旅遊方式，自行或委託甲種旅行業代理招攬旅客出國觀光。

‧委託甲種旅行業代為招攬前款業務。

‧委託乙種旅行業代為招攬第四款國內團體旅遊業務。

‧代理外國旅行業辦理聯絡、推廣、報價等業務。

相對應大陸旅行社——第一類社

經營對外招徠並接待外國人、華僑、港澳同胞、台灣同胞前來中國大陸、歸國或回內地旅遊業務的旅行社。第一類社稱為組團社

（2）甲種旅行業

‧接受委託代售國內外海、陸、空運輸事業之客票或代旅客購買國內外客票，托運行李。

‧接受旅客委託代辦出、入國境及簽證手續。

‧接待國內外觀光旅客並安排旅遊、食宿及導遊。

‧自行組團安排旅客出國觀光旅遊及提供有關服務。

‧代理綜合旅行業招攬前項第五款之業務。

‧其他經中央主管機關核定與國內外旅遊有關之事項。

相對應大陸旅行社——第二類社

不對外招徠，只經營接待第一類旅行社或其他涉外部門組織的外國人、華僑、港澳同胞、台灣同胞來中國大陸、歸國或回內地旅遊業務的旅行社。二類社稱為接待社。

（3）乙種旅行業

接受委託代售國內海、陸、空運輸事業之客票或代旅客購買國內客票，托運行李。並且接待本國觀光客國內旅遊、食宿及提供有關服務。

相對應大陸旅行社──第三類社

經營中國大陸公民國內旅遊業務之旅行社。

第四章　旅行業相關組織及行業

第四章 减行减业利調御脩行之業

第一單元　重點整理

　　根據前述之旅行業定義得知，旅行業為居於廣大觀光消費者群和其他觀光事業體中的橋樑地位。由於旅行業的專業知識服務的特性，而將二者間之供需相互地調節，而完成一個運轉之觀光活動網路，舉凡食、行、住、娛、樂等內容，都含括在內。相反的，如果沒有這種相關事業體之資源提供，旅行業亦無法運作與生存。不但理論上如此，在旅行業的實際操作中亦和此等事業體息息相關。因此，在這一部分中主要討論和旅行業相關之其他觀光事業體，包含了航空、水、陸等交通業，住宿、餐飲、金融和零售業中相關之業務，以期能對旅行業運作之地位有更進一步之認識。旅行業既是代理仲介的功能，學習旅行業務自然要瞭解其他相關行業，而由其組合而成的組織與單位也一併探討：

壹、國內旅行業相關之組織與單位

　　包括政府機構與人民團體：

一、觀光局

　　主管全國觀光事務機關，負責對地方及全國性觀光事業之整體發展，執行規劃輔導管理事宜。其主要職掌如下：

　　1.觀光事業之規劃、輔導及推動事項。

　　2.國民及外國旅客在國內旅遊活動之輔導事項。

3.民間投資觀光事業之輔導及獎勵事項。

4.觀光旅館、旅行業及導遊人員證照之核發與管理事項。

5.觀光從業人員之培育、訓練、督導及考核事項。

6.天然及文化觀光資源之調查與規劃事項。

7.觀光地區名勝、古蹟之維護及風景特定區之開發、管理事項。

8.觀光旅館設備標準之審核事項。

9.地方觀光事業及觀光社團之輔導，與觀光環境之督促改進事項。

10.國際觀光組織及國際觀光合作計畫之連繫與推動事項。

11.觀光市場之調查及研究事項。

12.國內外觀光宣傳傳項。

13.出國觀光（含大陸探親）民眾之服務事項。

14.成立管理處，直接開發及管理「國家級風景特定區」觀光資源。

15.旅館業督導查報。

16.推動近岸海域遊憩活動。

17.觀光遊憩區專業督導。

二、財團法人台灣觀光協會

其主要任務為協助政府推動觀光宣傳，並協調觀光事業有關各行各業的不同立場、意見與利害關係，改善觀光事業發展環境，為謀求我國觀光事業整體福利的非營利機構。

三、中華民國觀光導遊協會

中華民國觀光導遊協會（Tourist Guides Association, R. O. C.）為協助國內導遊發展導遊事業，諸如：導遊實務訓練、研修旅遊活動、推介導遊工作、參與勞資協調、增進會員福利、協助申辦導遊人員執業證（內容包括：

申領新證、專任改特約、特約改專任、執業證遺失補領、年度驗證等工作）及帶團服務證之驗發。

四、中華民國觀光領隊協會

中華民國觀光領隊協會（Association of Tour Managers, R. O. C.，簡稱ATM）以促進旅行業出國觀光領隊之合作聯繫、砥礪品德及增進專業知識、提高服務品質、配合國家政策、發展觀光事業及促進國際交流爲宗旨。

五、中華民國旅行業品質保障協會

中華民國旅行業品質保障協會（Travel Quality Assurance Association, R. O. C.，簡稱TQAA）其成立宗旨及任務爲提高旅遊品質，保障旅遊消費者權益。任務如下：

1. 促進旅行業提高旅遊品質。
2. 協助及保障旅遊消費者之權益。
3. 協助會員增進所屬旅遊工作人員之專業知能。
4. 協助推廣旅遊活動。
5. 提供有關旅遊之資訊服務。
6. 管理及運用會員提繳交之旅遊品質保障金。
7. 對於旅遊消費者因會員依法執行業務，違反旅遊契約所致損害或所生欠款，就所管保障金依規定代償。
8. 對於研究發展觀光事業者之獎助。
9. 受託辦理有關提高旅遊品質之服務。

貳、國際觀光組織

　　隨著交通工具之改善，社會形態之改變，自第二次世界大戰後國際旅遊應運而生。不同地區、國別人們的大量造訪，國際旅行的接觸，增進人們相互之瞭解也縮短了彼此之距離。為了規劃和促進國際間旅遊之往來和發展，不同類別之國際組織和協定紛紛相繼出現，對國際旅遊之推動有著重要之意義，如世界觀光組織、國際航空運輸協會、國際民航組織、亞太旅行協會、美洲旅遊協會、國際會議協會和亞洲會議局等組織（見表4-1）。進而談到國際航空交通合作之主要協定，有華沙公約、百慕達協定和赫爾辛基協定等。

一、世界觀光組織與國際官方組織聯合會

　　國際官方組織聯合會（International United of Official Travel Organization，簡稱IUOTO）之起源，可遠溯至西元一九〇八年。

　　法國、西班牙及葡萄牙三國認為有合作推廣觀光事業之必要，乃成立三國聯合觀光協會，是為國際官方觀光組織聯合會之雛型。

　　西元一九二五年多數國家負責觀光事業之首腦人物，發覺此一新興企業對社會及經濟方面之貢獻頗大，乃於海牙成立國際官方觀光組織傳播聯合會，此即為國際觀光組織聯合會之前身，對推進國際觀光事業頗有績效。

　　直至第二次世界大戰前夕始告結束。西元一九四六年，國際觀光組織會議集會於倫敦，各國代表體認有重組此一機構之必要，乃決定於西元一九四七年正式成立本組織，並定名為「國際官方觀光組織聯合會」，至西元一九五一年，並將其總部設於瑞士日內瓦。

　　該會為唯一全球性之官方觀光組織之聯合，當時雖尚未成為聯合國之專門機構，但已被聯合國認定為諮詢之特別技術單位；在工作上，並與聯合國

經濟社會理事會（UNESC）、聯合國教育科學文化組織（UNESCO）、世界衛生組織（WHO）、國際勞工組織（CIO）、國際民航組織（Internation Civic Aviation Organization，簡稱ICAO）、國際海事諮詢組織（Intergovernmental Maritime Consultative Organization）等有密切之合作。

該會之目的為促進國際觀光事業，盡力排除旅行之障礙，以發展會員之經濟，並增進國際友誼與文化交流。

二、國際航空運輸協會

國際航空運輸協會（International Air Transport Association，簡稱IATA，以下簡稱航協）成立於西元一九四五年，為世界各國航空公司所組織的國際性機構。

就其業務性質而言，其前身應為西元一九一九年八月由六家歐洲地區的航空運輸公司於海牙（Hague）所組成之國際交通運輸業協會（International Air Traffic Association）。

航協原係一非官方性質的組織，於西元一九四五年十二月十八日加拿大國會所通過的議會特別法案，始賦予其合法存在之地位。

由於航協與國際民航組織及其他國際組織業務關係密切，故航協已無形中成為一半官方性質的國際機構。

其總部設於加拿大之蒙特婁市，另在瑞士之日內瓦設有辦事處。

1.宗旨與目的

航協的主要宗旨與目的如下：

(1) 讓全世界人民在安全、有規律且經濟化之航空運輸中受益以及增進航空貿易之發展，並研究其相關問題。

(2) 對直接或間接參與國際航運服務的航空公司提供合作管道。

(3) 代表空運同業與國際民航組織及其他各國際性組織協調合作。

2.劃分地區

航協將全世界劃分為三個交通運輸業會議地區（traffic conference areas）及四個聯合會議地區（joint conference areas）。

其範圍如下：

（1）第一交通運輸業會議區（TC1）

· 西起白令海峽，包括阿拉斯加（Alaska）及北、中、南美洲，太平洋中的夏威夷群島（Hawaiian Islands）及大西洋中格陵蘭（Greenland）與百慕達群島（Bermuda Islands）。

· 以城市來表示即西起檀香山（Honolulu），包括北、中、南美洲的大小城市，東至百慕達（Bermuda）為止。

（2）第二交通運輸業會議區（TC2）

· 西起冰島，包括大西洋中的亞速爾群島（Azores）、歐洲、非洲及中東全部，東至蘇俄的烏拉山脈及伊朗以西。

· 如以城市來表示時即西起Keflavik，包括歐洲、非洲及中東全部、烏拉山脈以西、蘇聯等各國的大小城市，東至伊朗的德黑蘭（Tehran）為止。

（3）第三交通運輸業會議區（TC3）

· 西起烏拉山脈、阿富汗、巴基斯坦，包括亞洲全部、澳大利亞、紐西蘭、太平洋中的關島（Guam Island）及威克島（Wake Island），南太平洋中的美屬薩摩亞（American Samoa）及法屬大溪地（Tahiti）。

· 以城市來表示即西起喀布爾（Kabul）、喀拉蚩（Karachi），包括亞洲全部、澳大利亞、紐西蘭及太平洋中的大小城市，東至南太平洋的Papetti為止。

（4）第一與第二聯合交通運輸業會議區（JT1、2）

· 其航線橫越北大西洋、中大西洋及南大西洋者。

．第二與第三聯合交通運輸業會議區（JT2、3）：其航線在第二區與第三區之間。例如，長程航線在歐洲、中東與遠東或澳洲之間者。

．第三與第一聯合交通運輸業會議區（JT3、1）：其航線在遠東或澳洲橫越太平洋（經北太平洋、中太平洋或南太平洋）至北美洲或南美洲之間者。

．第一、二、三聯合交通運輸業會議區（JT1、2、3）：其航線為環遊世界者。

3.功能

　　航協的大部分工作都是由其會員自動協調進行，航協並非一般的代理商。它是一個世界性的空運協會，對於空運上所遭遇的問題，謀求共同解決的方法。

　　航協代表各航空公司執行任務，其主要功能可分為下列二方面：

（1）交通運輸業方面：關於交通運輸業方面（traffic section）其所謂交通運輸業，在此處之意義甚廣，幾乎包括航空公司之一切商業活動在內。航協在交通運輸方面的功能如下：

．議定共同標準。

．協調聯運。

．便利結帳。

．防止惡性競爭。

．促進貨運發展。

（2）技術與操作方面：航協在技術與操作方面（technical and operational section）的主要功能為保障飛機安全與減低經營成本。其努力的重點大致如下：

．統一飛航設施。

· 共同學習技術與經驗。

· 研討重要主題。

三、國際民航組織

國際民航組織於西元一九四四年十二月七日成立於美國芝加哥,它是根據國際民航條約而成立的官方國際組織,其總部設在加拿大蒙特婁市,目前已有一百零四個國家加入,係聯合國的附屬機構之一。

組織訂有航空法、航線、機場設施及入出境手續之國際標準,並建議各國會員普遍採用。

該組織設立之宗旨為:

1.謀求國際民間航空之安全與秩序。

2.謀求國際航空運輸在機會均等之原則下,能保持健全的發展與經濟的營運。

3.鼓勵開闢航線,興建及改善機場與航空保安設施。

4.釐訂各種原則及規定,維護世界和平。

四、亞太旅行協會

亞太旅行協會(Pacific Asia Travel Association,簡稱PATA)原名太平洋區旅行協會第三十五屆年會通過改為本名,於西元一九五一年創立於夏威夷,為一個非營利法人組織,其宗旨在促進太平洋區之旅遊事業。

所謂太平洋區指西經110以西至東經75間之地區,約為北美洲至印度兩極間之區域。

凡合格之私人公司行號與政府機構在太平洋區直接與旅遊事業有關者,均可參加亞太協會而成為會員,但僅限於團體會員,不接受個人會員。

亞太協會之主要目的在促進整個太平洋區之旅遊事業,並不特別限於某

一特定之旅遊目的地，亦無意保護或給任何個別會員或某類會員特別之優惠。

　　本會之會員均為極具競爭性之組織，故本協會之任務主要在發展更大之營運量使每一個會員均能有更佳之營業。

五、美洲旅遊協會

　　美洲旅遊協會創設於西元一九三一年，其最初的名稱是美洲輪船與旅行業協會（American Steamship and Tourist Agents Association）

　　隨著專業性旅遊計畫增加之需要，美洲旅遊協會（ASTA）不但成長同時亦已改變，即由純為美國旅遊業者所組成的一個社團。

　　隨美國經濟的成長很快擴展到加拿大，其會員係以旅行業者為正會員，另有個人會員必須為個體會員中之正式職員，任職兩年以上，可申請為副會員，會員中又以美加國境內之業者為主。

　　北美地區共分為十八區，有二十七個分會，世界其他各地有十四區，三十三個分會，每個分會自行選舉其職官及指定成立各種委員會，在加拿大則另成立一附屬組織，名為加拿大美洲旅遊協會（ASTA Canada），我國屬於第六區即遠東區，西元一九八六年九月起，區總監督由我國會員前中華民國分會會長趙慶璋先生擔任。

　　目前ASTA會員遍及全球一百四十四個國家，會員總數達二萬三千餘人。ASTA中華民國分會，原稱中國分會，成立於西元一九七五年五月三日。目前擁有四十二個會員。

表4-1　觀光組織簡介摘要表

..

觀光組織	成立時間	會址	主要宗旨	曾在我國開會
世界觀光組織 WTO	1958	馬德里	發展觀光事業，以求對經濟發展、國際瞭解、和平、繁榮，以尊重人權與基本自由。	否
亞太旅行協會 PATA	1952	舊金山	促進太平洋區之旅遊事業會員能有更佳之營業。	1968、1993
旅遊暨觀光研究協會	1970	美國鹽湖城	藉專業性之旅遊與觀光研究，以提供業者新知，促進旅遊事業健全發展。	否
東亞觀光協會 EATA	1966	東京	1.促進會員國觀光事業發展。2.便利世界觀光客旅遊本區。3.加強會員間合作發展區域觀光。	是
美洲旅遊協會 ASTA	1931	華盛頓	「唯有自由國家，才允許自由旅行」主張旅行自由。	1991
拉丁美洲觀光組織聯盟 COTAL	1957	布宜諾斯愛利斯	促進拉丁美洲各地區各旅遊業間之聯繫與合作。	否
國際會議協會 ICCA	1962	阿姆斯特丹	以合法方式在世界各地協助各種國際性集會之發展。	1992
國際觀光與會議局聯盟 IACVB	1914	美國伊利諾州 Champaign	提昇會議專業水準，並透過各種集會以使會員交換心得。	否
美國旅遊業協會 USTOA	1972	紐約	1.教育保護消費者。2.維持旅遊業高水準的專業。3.發展國際性旅遊業。	否
國際航空運輸協會 IATA	1945	加拿大蒙特婁	1.讓全世界在有安全、有規律之航空運輸中受益。2.增進航空貿易發展。3.提供航空服務合作管道。	否
世華觀光事業聯誼會 WCTAC	1969	台北	增進華商觀光旅遊事業之聯繫、業務發展，合作發展觀光事業及促進各地文化交流。	有
國際民航組織 ICAO	1944	加拿大蒙特婁	1.確保國際民用航空安全與成長。2.鼓勵開闢航線及機場和航空設施興建。3.增進國際民航在各方發展。	否

資料來源：交通部觀光局。

參、國際旅遊協定

在國際之間為了安全之理由雖沒有若干之限制，但是為了促使國際觀光之發展，亦產生一些雙邊之協定，茲舉其重要者分述如下：

一、華沙公約

華沙公約（The Warsaw Convention）於西元一九二九年十月十二日在波蘭首都華沙簽訂。

其主要內容為統一制定國際空運有關機票、行李票、提貨單以及航空公司營運時，如對旅客、行李、貨物有所損傷應負之責任與賠償。

航空公司職員、代理商、貨運委託人、受託人及其他有關人員之權利與賠償義務，均有明確規定，以補助各國國內法之不足。

公約共分五章四十節，其要點一般航空公司均摘要加印於機票內，並在票面印明「務請詳閱」等字樣，以提醒旅客之注意。

華沙公約後經修訂，即西元一九五五年九月二十二日於荷蘭的國都海牙訂立之「海牙公約」（The Hague Protocol），約有七十餘國簽署。

西元一九七○年十二月制定「制止非法劫持航空器公約」共十四條，其基本精神在維護民航安全。

二、百慕達協定

沒有完整的國際空運制度，遍及全球的觀光活動必然困難重重。

這種制度需要透過各國以及各航空公司之間的複雜談判方能達成。

當一家航空公司橫越各國領空而作國際飛行時，必須先從各國取得飛越其領空之許可（Overflight Privileges）。

航空公司爲能獲得飛越別國的許可而須（或可能須）繳付「越空費」，甚至包括彼此無正式外交關係的國家，如古巴與美國。

著陸權、購油協定、保養補給，以及其他的相關考量均需經過兩國之間的磋商。

世界各國政府一致認爲開放性而安全自由的國際空中旅行市場在實行上是有其困難。

全球性的航空公司管制之原始觀念產生於著名的西元一九四四年之芝加哥會議及西元一九四六年之百慕達協定（Bermuda Agreement）。

芝加哥會議開創出繼續商談有關空中航權的意願。

百慕達協定乃樹立一種模式作爲將來雙邊安排有關兩國之間的各種自由的運用。

八種「空中的航權」的說明如下：

第一種航權：航空公司有權飛越一國領空而到達另一國家。

第二種航權：航空公司有權降落另一國家作技術上的短暫停留（加油、保養……），但不搭載或下卸乘客。

第三種航權：甲國國籍的航空公司有權在乙國下卸從甲國載來的乘客。

第四種航權：甲國國籍的航空公司有權在乙國裝載乘客返回甲國。

第五種航權：甲國國籍的航空公司有權在乙國載客飛往丙國，只要該飛行的起點或終點爲甲國。

第六種航權：甲國國籍的航空公司有權裝載旅客通過甲國的關口（Gateway）然後再去別國，此飛行在甲國既非起點亦非最終目的地。

第七種航權：甲國國籍的航空公司有權經營甲國以外之其他兩國之間運送旅客。

第八種航權：甲國國籍的航空公司有權在同一外國的任何兩地之間運送旅客。

只有最前的兩個技術性航權已被廣泛採用，基本的第三種和第四種航權以及足以引起爭論的第五種和第六種航權仍為國與國間討價還價的主題，第七種和第八種航權通常只在特殊情況之下協議方能達成。

從這些會議所出現之雙邊協定（bilateral agreement）觀念，意味著出發點國家和目的地國家之間無法提供航空服務，除非兩國之間對於服務的細節有特殊協議。

雙邊協定的建立提供了國際空中運輸工業能有秩序發展。它包含了三個主要部分：

1. 分享市場。
2. 容量和次數。
3. 價目表。

雙邊協定之目的有下列各點：

1. 由各國航空公司分享市場。否則很多航空公司可能利用折扣票價和額外飛行作市場外的競爭而奪去主要市場的利益，因而導致國際糾紛。
2. 經濟的容量可以防止因重複飛行以及飛越同一領土的次數而導致航空公司的飛機之無效率的使用。
3. 價目表（價格控制）的制度以防止殺價情形的發生。如在主要市場中之票價折扣戰。

三、赫爾辛基協定

在大眾心目中，因為國際觀光具有崇高的目標——「國際觀光帶來世界和平」——所以許多政府儘量給予方便。

西元一九七五年，在芬蘭的赫爾辛基所召開之歐洲安全與合作會議（The European Conference on Security and Cooperation），與會者有三十五個國

家（含美國在內），正式通過宣告有利於國際交通運輸之行政手續的簡化與一致的原則。

特別是邊界方面，並且宣示鼓勵增加個人及團體觀光的政策：

1. 以積極的精神去處理關於出國旅遊之觀光客的財務分配問題，以及關於旅遊所要求的手續問題。
2. 儘量給予外國旅行社及運輸公司活動上的方便，以增進國際觀光事業。
3. 鼓勵旺季以外的觀光。
4. 出入境手續逐漸簡化及彈性管理。
5. 放寬因安全需要而限制外國公民在其境內之行動。
6. 必要時，考慮提供領事協助安排的改進方法。
7. 便利會議的召開及代表、團體和個人之旅遊。

在赫爾辛基協定（The Helsinki Accord）當中，簽署國承認國際觀光業已對於民族之間互相瞭解的發展。對其他國家各方面成就知識的增加，對經濟、社會、文化的進步以及觀光事業的發展與其他經濟活動領域所採取的方法之間的相互關係等均有貢獻。

肆、與旅行業相關之服務業

多為交通運輸、餐飲住宿及因應旅行而產生之周邊產業，如紀念品零售業、金融業、保險業及出版印刷業。

一、旅館業

在旅遊過程當中，旅館業所占著相當重要的地位。因為住宿安排是旅客

評價旅遊滿意度的重要指標之一。通常旅行業在為旅客安排住宿時，除考量價格、地點、種類、等級外，也依據與公司合作關係來執行訂房。透過訂房中心之連鎖作業來整合全球各地之訂房作業，係加強旅遊之訂房作業的最佳途徑，資訊的掌握便捷、精確。

二、餐飲業

餐飲雖是旅遊安排中不可或缺之項目，但台灣地區旅遊消費者不僅要吃且要吃得好又精緻，且又具地方性的特色；因此風味餐乃應運而生。但是旅行業者在選擇餐飲安排上大致分以下種類：

1.飛機上的餐飲

概由空中廚房供應，團體旅客大多搭乘經濟艙，為一固定組合之盤餐，大概分有主食、前菜、甜點（或水果）、麵包以及佐餐之葡萄酒、果汁、礦泉水，還有餐後之咖啡、茶等飲料。

2.若有特殊條件需求者（大多為配合體質或宗教而設）

(1) 嬰兒餐（BBML）：兩歲以下已斷奶之嬰兒。

(2) 印度餐（HNML）：印度教徒用。

(3) 猶太餐（KSML）：猶太教徒用。

(4) 回教餐（MOML）：回教徒用。

(5) 無鹽餐（MSML）：另有膽固醇、潰瘍性病患、高蛋白低熱量。

(6) 東方素食餐（ORML）：不加蛋、不加蔥椒。

(7) 海鮮餐（SFML）。

(8) 素食餐（VGML）：健康食品。

3.旅館內用餐

(1) 早餐：分有美式、歐式、英式及北歐式及自助餐式。

(2) 正餐：以套餐為主（set menu）。

（3）外食：可選擇性較大，配合各地不同之風味，有多樣之選擇。但一般仍以中餐合菜為主。

4.飲料

（1）飲料（beverage）依其成分可大分為含酒精飲料（liquor）與無酒精飲料（soft drink）兩大類。

（2）前者又可分出釀造酒（fermented alcoholic beverage）、蒸餾酒（distilled alcoholic beverage）以及再製酒（compounded alcoholic beverage）三種。

（3）若把以上四種飲料中的兩種或兩種以上加以混合即成另一種混合飲料（mixed drink）。

三、航空旅遊業

1.航空公司之分類

（1）定期航空公司。

（2）包機航空公司。

（3）小型包機公司（含直昇機）。

2.服務單位

（1）業務部：如年度營運規劃、機票銷售等。

（2）訂位組：如團體訂位、起飛前機位管制等。

（3）票務組：如確認、開票、退票等。

（4）旅遊部：如行程安排、團體旅遊、簽證等。

（5）稅務部：如營收、報稅、匯款等。

（6）貨運部：如貨運承攬、運送、規劃、保險等。

（7）維修部：如負責零件補給、飛機安全等。

（8）客運部：如辦理登機手續、劃位、行李承收、緊急事件處理等。

（9）空中廚房：如機上餐點供應等。

（10）貴賓室：如貴賓接待、公共關係等。

四、水上旅遊業

水上旅遊相關業務包含了郵輪，各地間之觀光渡輪和深具地方特色之河川遊艇，茲分列如下：

1. 郵輪（cruise liners）：如阿拉斯加、新加坡郵輪旅遊。
2. 觀光渡輪（ferry boats）：如義大利南部的水翼船、英法海峽的汽墊船、台灣海峽的澎湖輪等。
3. 河川遊艇：如舊金山灣區的遊艇、紐約自由女神觀光船、桂林漓江遊船以及長江三峽遊輪。

五、陸路旅遊業

1. 鐵路：如美國全國鐵路旅運公司（Amtrak）、歐洲火車聯營票（Eurail Pass）、法國TGV 及英法海底隧道的歐洲之星，除了交通之外兼具有觀景功能。
2. 公路：如租車（Avis. Hertz公司）及提供司機服務、休閒車出租業務等。
3. 遊覽車：提供包車服務業務。
 （1）包車旅遊服務：如市區觀光、完整遊程、專人嚮導遊程。
 （2）陸上交通服務：如機場、飯店間之接送服務。
 （3）觀光接送服務：如市區和風景區往返定期運輸服務。
4. 其他：纜車（cable car），如舊金山的纜車觀光。動物，如騎馬、大象、駱駝、駝鳥等趣味性乘騎。

六、休憩旅遊業

旅遊安排除了人文景觀和自然資源之參觀外，目前更結合了各地之特殊娛樂設施、遊樂方式和遊憩場所，茲將分述如下：

1. 主題公園（theme park）：如迪士尼樂園（Disney Land）、夏威夷玻里尼西亞文化中心、台灣九族文化村等。
2. 戶外度假：如運動旅遊中高爾夫球團、滑雪之旅、花蓮秀姑巒溪泛舟之旅等。
3. 遊樂、賭場、賽馬及表演：如拉斯維加斯賭城、澳門的賽馬、巴黎麗都夜總會等。
4. 度假村：如Club Med 及 PIC 度假村。

七、金融業

為了旅遊便利，而提供了隨時可兌現的旅行支票及國際通用的信用卡，不但提供購物之便利且可以周借現金或國際電話之用，同時也提供了旅者安全性與便捷性，更開發了許多潛在的旅行消費市場。

八、保險業

為了旅行平安、旅行意外、行李遺失，以及海外事故之急難救助而為保險業添助廣大市場，目前之旅行保險，大概分有：

1. 旅行業履約責任險。
2. 全備旅遊契約責任險。
3. 旅行平安保險。
4. 海外急難求助錦囊。

5.海外旅行產物保險：證照遺失、行李遺失、行程延後等之保險。

6.預約取消責任險：在國外才有開辦，多針對需長期預訂的郵輪之消費者保障而設。

九、零售業

零售業的服務和旅遊相關之範圍相當的廣闊，在旅行當中旅客日常所需的用品莫不包含在內，但一般說來其中和旅客最相關者為免稅店。

根據統計，旅客一趟旅遊約有25%的花費是在購物之上，因此政府或機構莫不籌組加強「免稅店」（Duty Free Shop，簡稱DFS）的服務。

大部分免稅店設於機場、大旅館、國際會議中心、觀光客常去的零售購物區，以及飛機上。

大多數航空司在它們航行國際的飛機販賣選擇性的免稅產品。

由於免稅商店係賺錢的行業，所以營業執照並不隨便發給。有些國家裡，是由政府經營的。

無論其所有權的方式如何，免稅商店均受政府鼓勵，因為它們提供許多神益，諸如：一、在觀光客離境前，吸引其最後消費之最佳場所和機會；二、賺取過境旅客消費之有利場所，由一個國家過境至另一個國家的飛機乘客在完成轉機之前往往要在航空等一小時或數小時，假使能讓過境旅客在航空參觀免稅商店，則可以由過境旅客們之花費中賺取利益；三、它們創造就業機會；四、它們成為強勢貨幣的卓越來源，「強勢貨幣」（hard money）乃是從具有穩定經濟之工業化非共產國家所來的金錢，強劫貨幣在全世界有很高的需求。英國的英鎊、德國的馬克、瑞士的法郎、美國的美金，以及日本的日圓等普遍被認為是強勢貨幣。非共產國家和共產國家為了貿易目的，兩者都需要強勢貨幣。

全球免稅商店的經營，有兩種基本的方式：一、送貨制度（the delivered

merchandise system）；二、傳統商店制度（the traditional store system）。

1. 送貨制度：旅遊者參觀了商店並且選擇所要的貨品，用現金或信用卡償付貨款如同在其他商店一樣，但是不必帶著商品走，免稅商店的顧客照規定在完成交易之前必須出示護照和機票，顧客在銷售數據上簽字並且拿到一張副本，其餘的收據由櫃台送到位於航空附近的倉庫，商品在那兒包裝，然後在顧客登機之前將貨品提送到機門口顧客出示簽過字的收據副本便可收貨，這種制度複雜，目的在於保證只對離開國境的人銷售。

2. 傳統商店制度：與其他零售經營相似，顧客在櫃台帶著包裝的貨品離去，這種制度僅僅使用於開設在僅有國際旅遊者才能進入的免稅商店，如在通過出入境檢查之後，才能到達的機場區。而免稅店販售的物品可謂各色俱全，如酒類、香菸、香水、電子設備、銀器、手錶、照相機、珠寶，以及其他高進口稅的項目。大多數免稅商店賴以賺錢的商品主要是酒類、香菸和香水。免稅店以保證商品的真實和品質並提供最好的服務為號召，使顧客不滿意之程度降到最低為其服務訴求目標。

第二單元 相關試題

選擇題

（　）1.國際航空運輸協會（IATA）之全名爲 （A）International Air Transportation Association （B）International Air Travel Association （C）International Air Transport Association （D）International Air Tour Association。

（　）2.國際航空運輸協會（IATA）總部設於 （A）倫敦 （B）蒙特婁 （C）紐約 （D）巴黎。

（　）3.國際航空運輸協會（IATA）之清帳所（Clearing House）設於 （A）紐約 （B）蒙特婁 （C）倫敦 （D）日內瓦。

（　）4.國際民航組織（ICAO）總部設於 （A）華沙 （B）紐約 （C）巴黎 （D）蒙特婁。

（　）5.現今航空乘客賠償約定，係根據何種公約或協定實施？ （A）華沙公約 （B）百慕達協定 （C）海牙公約 （D）赫爾辛基協定。

（　）6.旅行業要能成爲B. S. P. 會員首先要加入下列何者機構？ （A）USTOA （B）ASTA （C）IATA （D）PATA。

（　）7.國際航空運輸協會（IATA）將全世界劃分爲幾個交通運輸業會議地區？ （A）4 （B）3 （C）2 （D）5。

（　）8.國際航空運輸協會（IATA）將台灣劃爲第幾交通運輸業會議地區？ （A）4 （B）3 （C）2 （D）5。

（　）9.長榮航空飛行於澳洲雪梨與墨爾本之間的航權，是屬於航空自由的第幾航權？ （A）5 （B）6 （C）7 （D）8。

（　）10. "ITB" 是指下列那一個旅遊交易會？（A）台北國際旅展　（B）澳洲旅展（C）柏林旅展（D）奧地利旅展。

簡答題

1.觀光局之直屬政府單位爲何？

2.旅行業之管理單位爲觀光局下屬哪一單位？

3.美洲旅遊協會之簡稱爲？

4.PATA 之全稱爲何？

5.中華民國觀光領隊協會之簡稱爲？

申論題

1.請說明國際航空運輸協會的主要功能爲何？

2.請試述中華民國旅行業品質保障協會（Travel Quality Assurance Association, R. O. C.，簡稱TQAA），主要任務爲何？

3.觀光局與旅行業相關之單位爲何？試略述其業務性質？

4.我國已參加國際觀光組織爲何？

5.試略舉十個與旅行業相關之服務業？

第三單元　試題解析

選擇題

1.（C）2.（B）3.（C）4.（D）5.（A）6.（C）7.（B）8.（B）9.（D）
10.（C）

簡答題

1.交通部。

2.業務組。

3.ASTA。

4.亞太旅行協會。

5.ATM。

申論題

1.航協的大部分工作都是由其會員自動協調進行，航協並非一般的代理
　商。它是一個世界性的空運協會，對於空運上所遭遇的問題，謀求共同
　解決的方法。航協代表各航空公司執行任務，其主要功能可分爲下列二
　方面：

（1）交通運輸業方面：關於交通運輸業方面（Traffic Section）其所謂交
　　　通運輸業，在此處之意義甚廣，幾乎包括航空公司之一切商業活動
　　　在內。航協在交通運輸方面的功能如下：

　　　‧議定共同標準。

　　　‧協調聯運。

　　　‧便利結帳。

‧防止惡性競爭。

‧促進貨運發展。

（2）技術與操作方面：航協在技術與操作方面（Technical and Operational Section）的主要功能為保障飛機安全與減低經營成本。其努力的重點大致如下：

‧統一飛航設施。

‧共同學習技術與經驗。

‧研討重要主題。

2.（1）促進旅行業提高旅遊品質。

（2）協助及保障旅遊消費者之權益。

（3）協助會員增進所屬旅遊工作人員之專業知能。

（4）協助推廣旅遊活動。

（5）提供有關旅遊之資訊服務。

（6）管理及運用會員提繳之旅遊品質保障金。

（7）對於旅遊消費者因會員依法執行業務，違反旅遊契約所致損害或所生欠款，就所管保障金依規定予以代償。

（8）對於研究發發觀光事業者之獎助。

（9）受託辦理有關提高旅遊品質之服務。

3.（1）業務組。

（2）觀光旅館業、旅行業及導遊人員之管理輔導事項。

觀光旅館業、旅行業、出國觀光團體領隊及導遊人員證照之核發事項。

觀光從業人員培育、甄選、訓練、講習事項。

觀光從業人員訓練書之編譯、印行事項。

觀光從業人員申請出國之審核事項。

觀光旅館業、旅行業資料之調查蒐集及保管事項。

國民旅遊及民俗節慶活動之推動事項。

地方觀光事業及觀光社團之輔導、推動及考核事項。

其他有關觀光事業業務事項。

4.IATA 、WTO 、PATA 。

5.旅館業、餐飲業、航空旅遊業、水上旅遊業、陸路旅遊業、休憩旅遊業、金融業、保險業、零售業、出版印刷業。

第五章　航空旅遊相關業務

第一單元　重點整理

　　航空公司在今日之國際旅遊（international travel）中所扮演角色之重要是不言而喻的。沒有任何其他一種旅遊相關事業在產值與功能上能和它相比擬。因此，沒有現代化的航空器具，現代的國際旅遊也就無法萌芽、茁壯。而諸如航空公司之分類、航空運輸之規定、機票的相關問題和航空訂位系統等航空業務內容均和旅行業息息相關。

壹、商務航空之起源和航空公司之分類

　　航空事業進入商務時代是第二次世界大戰以後的事；由於近四十年來科技之發展和社會經濟之精進，使得航空事業一日千里。茲就其起源和分類簡介如下：

一、商務航空之起源

（一）奠基期

「第二次世界大戰」為這世紀的商業航空發展帶來了主要之推動力量：

1.創造了許多經驗之飛行人員。
2.由於大批軍事人員在戰爭期間有搭乘軍機之經驗，在他們退休還鄉之傳述後，人們對航空工具不再陌生，對它的接受力亦由是加強。
3.對氣象學的知識有了較多之認識。
4.對世界各地都市地圖及航線有較完整之認識。

5. 由於戰時之需要，各國建立了許多之機場，但在戰後卻給現代航空留下了良好之發展基礎。

6. 飛機的性能和航行儀器也得到精研改進。

7. 對飛機的設計，飛行的技巧及其他與航空事業相關之技術得到提昇。

因此第二次世界大戰期間所產生之現象為現代商業航空發展訂下了良好之基礎。

（二）成長期

到西元一九五〇年代和六〇年代之間，由於噴射商業客機之出現，使得兩地之間之距離縮短，使得長程之旅行成為可能，飛機本身之續航力增加，飛行更為平穩，空間也愈寬闊，載客量提昇，使得人們對航空旅遊的接受力大大提高。而當時美國所出現之空中團體全備式之旅遊方式（fly inclusive tour）使其他的交通工具如陸上─火車，海上─輪船等為旅遊之團體帶來極大之威脅。

（三）成熟期

到了七〇年代，航空工業更發展了所謂廣體客機的出現，如道格拉斯（Douglas 10）、波音747（Boeing 747）、洛希德三星1011（Lockheed Tristar 1011）和英法合作之空中巴士300（Air Bus 300），使得空中旅行更為完美和舒適。同時隨著航空工業科技的不斷演進，觀光事業和它的關係更是日不可分。它促使國際間長程的旅遊得以實現，縮短了國家間之距離，加強了人與人之相互關係。隨著時代之進步，對飛機運載量之需求日益增高，各飛機建造公司莫不紛紛推出飛得更高、更遠、更大的飛機，如MD-11、波音747-400、波音757、波音767及777等相繼之出現，得使國際旅遊的空間更加寬闊。

二、航空公司之分類

目前航空公司之分類在世界各地雖然不盡相同，但大致可分為下列三大類：一、定期航空公司（schedule airlines）：以提供定期班機服務（schedule air service）；二、包機航空公司（charter air carrier）：以提供包機服務（charter air service）；三、小型包機航空公司（air taxis charter carrier）。

（一）定期航空公司

這些航空公司在取得他們飛行服務相關地區或國家的政府許可後得按合約採固定航線，定時提供空中運輸的服務。這類航空公司為政府擁有亦可為私人控股，視該航空公司所在國而定。通常大眾的航空公司（public carrier）也就是代表該國的航空公司（flag carrier），其他的航空公司我們通常稱為次要的航空公司（second force air line）。通常最能和國內航空公司競爭的航空公司，也稱為second force。而僅對區域性提供服務者則稱為feeder airline。茲以美國為例，將其分類及特質分述如下：

1.分類

(1) 國內主幹航空公司：國內主幹構成美國航空事業中心，典型地被認為是國內主幹航空公司者計有：美國（American）、聯合（United）及大陸（Continental）等航空公司。它們經營長程航線並服務國內大都會地區和中等大小城市。一般說來主幹航空公司很難給以作精確的定義，因為，它們也飛航於國際航線及許多被其從航線中排除的小城市。

(2) 國際的航空公司：經營於美國與外國之間，以及那些經營於飛越公海和美國領土之美國航空公司，均被列為國際的航空公司。包含了西北（Northwest）及環球等公司。雖然美國、聯合、大陸及其他美國航空公司亦有國際航線，基本上它們被視為國內航空公

司。

(3) 離島航空公司（夏威夷及阿拉斯加內部之航空公司）：列為夏威夷內部及阿拉斯加內部這一類者，係包含在該二州內部經營的航空公司，諸如阿羅哈（Aloha）、夏威夷（Hawaiian）、阿拉斯加（Alaska），以及維恩阿拉斯加（Wien Air Alaska）等航空公司。

(4) 國內區域性航空公司：國內地區或地方航空公司係為著連接小城市與地區中心而發展的，這些航空公司充當主幹航空公司的中間網路連接者的地位，它將旅客帶到地區的中心然後再由其他航空公司將他們轉運往各地。

2.特質

定期航空公司有下列幾項特色：

(1) 必須遵守按時出發及抵達所飛行固定航線之義務，絕不能因為乘客少而停飛，或因無乘客上、下機而過站不停。

(2) 大部分之國際航空公司均加入國際航空運輸協會，或遵守IATA所制定的票價和運輸條件。

(3) 除美國外，大多為政府出資經營者，公用事業的特質至為濃厚。

(4) 其乘客的出發地點與目的不一定相同，而部分乘客需要換乘，其所乘的飛機所屬航空公司亦可不一定相同，故其運務較為複雜。

(二) 包機航空公司

1.服務

最早包機的產生只是希望給團體旅遊在航空上能享有比定期班機較為低廉的費用，在美國的著名包機公司如首都國際航空公司（Capital International Airlines）、長青國際航空公司（Evergreen International Airlines）、現代航空公司（Modern Airlines）、世界航空公司（World Airlines）等，它們也被稱為大眾包機（Public Charter）。而這些包機有許多比定期班機方便的地方，例如，

不必事先買票，沒有最低停留日子長短之要求，對折扣後的票子在使用上無特殊之限制，沒有限制團體之最低人數，同時先請買票稱之包機票。

2.特質

這些包機航空公司在旅運上更有下列幾點優點：

(1) 因其非屬IATA之會員，故不受有關票價及運輸條件之約束。

(2) 其運輸對象是出發與目的地相同之團體旅客，因此其業務較定期航空公司為單純。

(3) 不管乘客之多寡，按照約定租金收費，營運上的虧損風險由承租人負擔。

(4) 依照承租人與包機公司契約，約定其航線及時間，故並無定期航空公司的固定航線及固定起落時間之拘束。

由上述之特質使然，在觀光季節裡遊程承攬旅行業多利用此種包機達到成本降低之大眾旅遊方式。

(三) 小型包機航空公司

它屬於私人之包機，通常可運載四至十八位乘客，通常由私人企業的高級主管式公司員工所承租。它按租用人的需求而提供完美配合的服務，給租用者相當大的方便。例如，它能為企業高級主管提供當地來回或多次飛行服務，以解決他們繁忙會議之時間需求。

三、航空公司之單位或相關業務

目前國內航空公司中除本國籍的航空公司外，較具規模者也紛紛成立台北分公司，直接經營市場，但也有大部分的航空公司是透過代理之方式來經營的，無論其形態如何，其單位之結構和實務之內容大致包含了下列之部分：

（一）航空公司之單位

1. 業務部：負責對旅行社與直接客戶之機位與機票相關旅遊產品之銷售
與公共關係、廣告、年度營運規劃、市場調查、團體訂位、收帳，爲
航空公司之重心及各部門協調之橋樑。

2. 訂位組：負責接受旅行社及旅客之訂位與相關的一切業務，起飛前機
位管制、團體訂位、替客人預約國內及國外之旅館及國內線班機。

3. 票務部：負責接受前來櫃台之旅行社或旅客票務方面之問題及一切相
關業務，諸如確認、開票、改票、訂位、退票等。

4. 旅遊部：負責旅行業、旅行社與旅客之簽證、辦件、旅行設計安排、
團體旅遊、機票銷售等。

5. 稅務部：負責公司營收、出納、薪資、人事、印刷、財產管理、報
稅、匯款、營保、慶典……等。

6. 貨運部：負責航空貨運之承攬、裝運、收帳、規劃、保險、市場調
查、賠償等。

7. 維修部：負責飛機安全、載重調配、零件補給、補客量與貨運量統計
等。

8. 客運部：負責客人與團體登機作業手續（check in）劃位、各種服務之
確認與提供緊急事件之處理、行李承收、臨時訂位、開票等。

9. 貨運部：負責航空貨運之裝載、卸運、損壞調查、行李運輸、動植物
檢疫協助。

10. 空中廚房：負責班機餐點供應、特殊餐點之提供等。

11. 貴賓室：負責貴賓之接待與安排及公共關係之維護。

（二）相關業務

旅行業和航空公司在運作（operation）上相互之關係極爲密切，而其中
由以和業務部、訂位組、票務組、旅遊組（簽證組）以及機場客運部和貴賓

室等關係至爲重要，茲分述如後。

1.業務部

旅行業爲航空公司之產品——機票之主要銷售管道之一，但可因旅行業銷售之對象和其經營政策之不同，而產生下列之不同關係：

(1) 在以組團出國爲主要業務的公司在每一季的末期或新的一季來臨之前均應按其所推出團體之目的地和性質之不同（或所需）和航空公司達到一種協商的行爲。例如，給所需行程可能之最優惠票價和所需位子之提供量，尤以旺季期間的時段爲甚，或銷售目標達成後之量獎金之情況均應在季節開始之前達到一種協議。甚至在廣告和促銷活動方面可儘量列入協助範圍，以期能達到成爲此航空公司之主要代理商或和此航空公司結合而成它的in house program。

(2) 機票之授權代理：如機票躉售的行業（ticket consolidator）例如，市場上有些公司以大量代售某一家航空公司之機票爲主，並以大量批售之方式用以謀取其間之利潤。這種型態之公司其在旺季時也較其他公司較能爭取到位子。

(3) 信用額度：航空公司和旅行社之商業行爲均希望以現金爲主，但往往因客戶之要求而以支票往來，而其信用額度和期限則視相互之關係而定，亦有以設定抵押爲之。

(4) 優待票之申請，可視生意之往來或是否爲IATA之成員而定，可向業務部申請優待票，如1/2、1/4或全部免費等等。

(5) 航空公司半自助旅遊產品（by pass product）之推廣及銷售。

上述此種關係，可以算是非常之密切和重要，如能掌握和其關係對公司之運作有極大之幫助。

2.訂位組

團體如係整年度的訂位我們稱為series booking，以組團出國之旅行業者為主。應在季末排出出團之確實日期及落點並指出要求之位子，制定成一份表格，及早交給訂位組以求其早日確定，並互留一份以資追蹤。

個別之客戶當可臨時訂位，但目前均以電腦自行操作如Abacus訂位系統。

出境通報，基於安全管制之理由，國人出國應在出發前託航空公司辦理，目前手續相當簡化，僅需告知身分證字號即可。

位子再確認，按國際間之規定如行程中間七十二小時以上者，應向訂位組再確認（reconfirm）位子之認可。

3.票務部

負責旅行社團體行程之票價計算或相關票務手續如開票、改票、退票等作業事項。

4.旅遊服務組

負責旅行業與旅客之簽證辦理。但以航空公司之所屬國，為辦理該國之最佳途徑。例如，近日法國簽證（團體）已可由法航代送辦理，而馬來西亞簽證則必須搭乘馬航最為便利，但香港簽證則幾乎任何一家均可辦理。但其簽證組為一純服務組別，在時間上要給予較長之彈性。

5.機場客運部

一般說來機場客運部負責下列之有關作業：

（1）櫃台報到作業：團體在領取出境證及交付機場稅後向所搭乘之航空公司辦理登機前之手續，一般稱為Check In。通常團體應在起飛前之兩小時到達櫃檯辦理，個人最晚應在一小時前到達，當然，也應視該日班機是否擁擠而作彈性之調整，而機上位子之安排及行李之托運等均由櫃檯人員協助處理。如有特別餐飲要求及嬰兒座位之適應，在訂位子前通知訂位組以求得充分之時間準

備，如臨時決定則因過於倉促而遭到排拒。如因航空公司本身之原因，延誤起飛之時間者，可視情形要求櫃台給以不同之補償，如無酒精飲料（soft drink）、便餐（snack）、餐食（meal）或住宿及觀光（sightseeing tour）等服務，這些也應向櫃台爭取，甚至連長途電話費（向目的地之親友告知誤點）均可由櫃台加以處理。

(2) 行李遺失尋找組（lost & found）：如有行李遺失時（或未到），可向此組報告，並應出示遺失或未到之行李牌號，填妥表格，請代追查或賠償，而在未找到之前可以要求給以若干費用作為臨時購買應急所需之物品，如換洗衣物等。

(3) 貴賓室：如遇有特殊貴賓之接待，則可向航空公司機場有關單位洽用場地。

貳、航空運輸基本認識

在航空運輸之基本認識中，最主要的是要討論有關飛航區域劃分，在各區域中之城市代號與飛行時間之計算等問題。

一、飛行區域

國際航空協會為統一、便於管理及制定與計算票價起見，將全世界劃分為第一、第二、第三之三大區域。

（一）第一大區域

第一大區域（Area 1 或 Traffic Conference 1，簡稱 TC1），西起白令海峽，包括阿拉斯加，北、中、南美洲，及太平洋中之夏威夷群島及大西洋中之格林蘭與百慕達為止。如以大城市來表示即西起檀香山（Honolulu），包括北、中、南美洲所有城市，東至百慕達為止。

（二）第二大區域

第二大區域（Area 2 或 Traffic Conference 2，簡稱 TC2），西起冰島
（Iceland）包括大西洋中的 Azores 群島、歐洲、非洲及中東全部，東至蘇聯
烏拉山脈及伊朗為止。如以城市表示即西起冰島的 Keflavik，包括歐洲、非
洲、中東、烏拉山脈以西的所有城市，東至伊朗的 Tehran 為止。

（三）第三大區域

第三大區域（Area 3 或 Traffic Conference 3，簡稱 TC3），西起烏拉山
脈、阿富汗、巴基斯坦，包括亞洲全部，澳大利亞，紐西蘭，太平洋中的關
島（Guam Islands）及威克島（Wake Islands）、南太平洋中的美屬薩摩亞
（American Samoa）及法屬大溪地（Tahiti）。如以城市來表示即西起喀布爾
（Kabul），喀拉嗤（Karachi）包括亞洲全部、澳大利亞、紐西蘭及太平洋中
的大小城市，東至南太平洋中的大溪地。此外，有些地區通常的意思是指下
列區域：

1. 東半球（Eastern Hemisphere）與西半球（Western Hemisphere）：東半
 球為 Area 2 與 Area 3，西半球即為 Area 1。
2. 中東（Middle East）：即指伊朗、黎巴嫩、約旦、以色列、沙烏地阿
 拉伯半島上的各國以及非洲的埃及與蘇丹。
3. 歐洲（Europe）：除傳統觀念上的歐洲外，包括非洲的阿爾及利亞、
 突尼西亞與摩洛哥，而土耳其全國亦算入歐洲。
4. 非洲（Africa）：即指整個非洲大陸，但不包括非洲西北角之阿爾及
 利亞、突尼西亞與摩洛哥，亦不包括非洲東北角之埃及與蘇丹。
5. 美國（The United States of America，簡稱 USA）與美國大陸
 （Continental USA）：The USA 係美國五十州加上哥倫比亞行政特區
 （District of Columbia）及波多黎各（Puerto Rico）、處女群島（Virgin
 Islands）、美屬薩摩亞（American Samoa）、巴拿馬運河區（The Canal

Zone）及太平洋中的小群島如Canton、Guam、Midway與Wake
Islands。The Continental USA 即指美國本土之四十八州及哥倫比亞行
政特區。

二、城市代號與機場代號

　　國際航空協會將世界只要有定期班機在航行之城市都設有三個英文字母
之城市代號（City Code），而在書寫這些代號時規定必須用大寫的英文字母
來表示。

　　如台北英文為Taipei，城市代號即為TPE，香港英文為Hong Kong，城
市代號即為HKG，東京英文為Tokyo，城市代號即為TYO，如一個城市有
二個以上機場時，除城市本身有城市代號外，機場亦有其本身的機場代號
（Airport Code），及航空公司代號以便分辨其起飛或降落機場。如東京Tokyo
本身之城市代號為TYO，但因其有二個不同之機場，一為成田機場Narita
Airport，其代號為NRT。一為羽田機場Haneda Airport，其代號為HND。又
如紐約 New York 其城市代號為NYC，但有三個機場，一為 Kennedy
Airport，其代號為JFK，一為 La Guardia Airport，其代號為LGA，一為
Newark Airport，其代號即為EWR。同名異地之城市，亦即城市名稱相同而
不同州，或不同國家為數不少，所以在尋找城市代號時必須特別注意其所屬
州或國家，否則旅客將被送到另外一個城市；在一般情況下，旅客提出一城
市時，必須確認其國家，有必要時再確認其州。如倫敦（London）一般皆認
為是英國首都，但在加拿大之Ontario州亦有一城市叫London，此外美國
Kentucky州亦有一London。全世界共有四個城市叫Santiago，美國亦有兩個
Rochester。各城市之地理關係位置不同，因而編排行程及計算票價亦不同，
前者將旅客送錯地方，後者即將票價算錯。城市代號用於計算票價，機場代
號即用於向航空公司訂定機位之用，以避免在用一城市前往不對的機場搭不
上班機，或接不到人，三大運輸區域重要城市代號，見表5-1。

表5-1　三大運輸區域重要城市代號表

第一大區域 Traffic Conference 1 TC1				第二大區域 Traffic Conference 2 TC2				第三大區域 Traffic Conference 3 TC3			
北美洲				北歐				亞洲			
WAS	華盛頓	LAX	洛杉磯	MOW	莫斯科	HEL	赫爾辛基	TPE	台北	KHH	高雄
MIA	邁阿密	NYC	紐約	OSL	奧斯陸	CPH	哥本哈根	TXG	台中	HUA	花蓮
PHL	費城	PDX	波特蘭	BRU	布魯賽爾	LUX	盧森堡	CYI	嘉義	TNN	台南
SFO	舊金山	SEA	西雅圖	STO	斯德哥爾摩			TTT	台東	MZG	馬公
TPA	坦帕	HNL	夏威夷	REK	雷克雅未克			KNH	金門	MEK	馬祖
ANC	安克治	BWI	巴爾的摩	AMS	阿姆斯特丹			TIF	屏東	GNI	綠島
BOS	波士頓	ACY	大西洋城					WOT	望安	KYD	蘭嶼
CHI	芝加哥	ATL	亞特蘭大	中歐				CNJ	七美		
DTW	底特律	GUM	關島	BER	柏林	VIE	維也納	OKA	沖繩	OSA	大阪
				BRE	伯恩			TOY	東京	NGO	名古屋
加拿大								FUK	福岡	HIJ	廣島
YOW	渥太華	YUL	蒙特婁	南歐				SPK	札晃	SDJ	仙台
YYZ	多倫多	YVR	溫哥華	ATH	雅典	ROM	羅馬	SEL	漢城	PUS	釜山
				MAD	馬德里	LIS	里斯本	CJU	濟州	KWJ	光州
中美洲				PAR	巴黎			MNL	馬尼拉	HAN	河內
MEX	墨西哥城	GUA	瓜地馬拉					SGN	胡志明市		
BZE	貝里斯	MGA	馬拉瓜	東歐				PNH	金邊		
SJO	聖約翰			WAW	華沙	PRG	布拉格	VTE	永珍	BKK	曼谷
TGU	特古西加帕			BUD	布達佩斯	SOF	蘇非亞	HKT	普吉島	CNX	清邁
SAL	聖薩爾瓦多			BEG	貝爾格勒	TIA	地拉那	RGN	仰光	KUL	吉隆坡
				BUH	布加勒斯特			PEN	檳城	SIN	新加坡
南美洲				西歐				HKG	香港	MFM	澳門
PTY	巴拿馬城	BOG	波哥大	LON	倫敦	DUB	都柏林	JKT	雅加達	DPS	巴里島
CCS	加拉卡斯	BSB	巴西利亞					DEL	新德里	BOM	孟買
UIO	基多	LIM	利馬	非洲				CCU	加爾各答	KTM	加德滿都
ASU	阿松森	SCL	聖地牙哥	ANK	安哥拉			CMB	科倫坡	MLE	瑪律
BUE	布宜諾斯艾利斯			PRY	普利托利亞			KBL	喀布爾		
				JNB	約翰尼斯堡						
								澳洲			
								CBR	坎培拉	SYD	雪梨
				中東				BNE	布里斯班	MEL	墨爾本
				CAI	開羅	TER	德黑蘭	PER	伯斯	WLG	威靈頓
				AMM	安曼			CHC	基督城	AKL	奧克蘭

資料來源：作者整理。

三、飛行時間之計算

飛行時間的正確計算是一件不容易的事，但卻是在旅行業中極重要和常用到的知識。然而要計算出正確之飛行時間之前得先要瞭解到所謂的格林威治時間（Greenwich Mean Time，簡稱GMT）和航空飛行之時間表示方法，然後再求出正確之飛行時間，茲分述如下：

（一）格林威治時間與當地時間

世界上各地皆有其本身的當地時間，如在日本有日本之當地時間，美國有美國之當地時間，台灣亦有台灣的當地時間。在台灣中午十二點時，日本或美國不一定亦為中午十二點，亦即各國間皆有時差，在各國之當地時間又有標準時（Standard Time）與夏令時間（Daylight Saving Time）之區別；到目前為止，國際上公認以英國倫敦附近之格林威治市為中心，來規定各地間的時差。因地球是圓的，有360度，以24小時來分開時即：

360（度）÷24（小時）＝15（度）

而變成以格林威治為地點各向東西分別以每隔十五度為一小時，亦即如格林威治為中午十二點，向東行，每隔十五度，加一小時，亦即在十五度範圍內之城市皆為下午一點（十三點）。而向西行，每隔十五度，減一小時，亦即在這十五度範圍內之城市皆為上午十一點，如此類推，而午夜十二點之這一條線剛好在太平洋中重疊在一起，而將此線稱之為國際子午線（International Date Line）在國際子午線之西邊比國際子午線之東邊早一天，世界各地之當地時間，係如此推算出來的。格林威治時間有時又稱為斑馬時間（Zebra Time）。

（二）時間的表示方法

航空公司為避免錯誤與誤會，將一天二十四小時以午夜十二時為地點，並

以00：00表示，晨間一點即以01：00，五點即以05：00，中午十二點為12：00，下午一點為13：00，如此類推，午夜十二點即為24：00，亦即00：00。

（三）飛行時間之計算方法和注意事項

一般旅客對時差（time difference）沒有專門知識，不甚瞭解，而我們亦很難使旅客立即瞭解，所以最好之方法為班機要飛多少小時才能到達，如此說明起來最為簡單明瞭。

1. 計算班機飛行時間的正確步驟

（1）先找出起飛城市時間與GMT時差。

（2）再找出到達城市時間與GMT時差。

（3）將起飛時間換算成GMT時間：如與GMT之時差為負（－）數時，即將該時差加之，與GMT之時差為正（＋）數時，即將該時差減之。

（4）將到達時間換算成GMT時間。

（5）以到達之GMT時間減起飛之GMT時間，所得的差額即為班機之飛行時間。如班機於中途停留時，依上述所得之答案變成由出發地到目的地所費時間，應將在其停留地之停留時間扣減方為班機真正之飛行時間。

2. Elapse of Time

所謂Elapse of Time指的是包括了班機在停留地之停留時間在內。

3. 計算飛行時應注意事項

（1）預定到達時間（Estimated Time of Arrival，簡稱ETA）如為第二天，亦即到達時間後面以+1或＊表示時，即應先加二十四小時，+2即表示第三天，應加四十八小時。

（2）ETA如為前一天，亦即到達時後面為－1時，即應先減二十四小時，此種情況很少，僅在南太洋國際子午線附近之城市間，且於

夏令期間才會發生。

(3) 如在演算時，被減數小於減數時，被減數可先加二十四小時，求出答案後再減二十四小時，以求平衡。

(4) 一小時有六十分。

(5) 十分鐘即有十個一分鐘。

（四）班機班次

在訂機位與填發機票時，皆必須使用班次號碼，一般情況，班次號碼皆以三位數表示，班次號碼為一位數時即於其前面加二個零變成三位數，班次號碼為二位數時即於其前面加一個零變成三位數，最近已經開始有四位數之班次號碼，此時即可照用之。在一般情況下，航空公司之班機班次號碼 (flight number) 依其所飛行之地區，以個位、十位或百位數來區別，且分東行與西行、南行與北行，通常東行與南行班次號碼為偶數，而西行與北行為單數（見表5-2）：

表5-2　航空公司班機班次號碼

1.中華航空公司之班機		
個位數	005、006	美國航線
十位數	012、011	美國航線
百位數		
一百字頭	100、101	日本航線
二百字頭	271、272	國內航線
六百字頭	641、666	東南亞線
2.國泰航空公司之班機		
一百字頭	100　Series	澳大利亞航線
二百字頭	200　Series	歐洲航線
四百字頭	400　Series	韓國航線
五百字頭	500　Series	日本航線
七百字頭	700　Series	東南亞航線

參、認識機票

機票為旅行業產品之主要原料之一，唯有對原料有完整而正確的認識，方能創造出品質優良之產品，因此就機票之定義、構成要件、機票種類、相關術語和規則分述如下：

一、機票之定義

機票（ticket）是指旅客的飛機票及免費或付過重行李費用收據皆稱為機票。換言之，航空機票為航空公司承諾特定乘客及免費或付過重行李費之行李票，作為運輸契約的有價證券，即約束提供某區域的一人份座位及運輸行李的服務憑證。

二、機票之構成要件

機票應稱為一本機票而非一張，因為它含有機票首頁與底頁和以下四種票根（coupon），使用時首頁不可撕去，底頁為有關機票合約之相關說明：一、審計票根（auditor's coupon）；二、公司存根（agent's coupon）；三、搭乘票根（flight coupon）；四、旅客存根（passenger's coupon）。

審計票根及公司存根應於填妥機票後撕下，作報表時，以審計票根為根據，作成月報表（每十五日為一季）及支票一併送繳航空公司，公司存根即由填發機票公司歸檔，並將旅客存根與搭乘票根一併交給旅客使用，旅客在機場辦理登機手續時，應將旅客存根及搭乘票根一起提交給航空公司，航空公司即將旅客搭乘其班機的票根撕下，並將剩下之搭乘票根與旅客存根發還給旅客。此時應特別注意是否航空公司在沒有注意之情況下，多撕下一張票根，以免在第二站因缺少一張搭乘票根而無法登機繼續旅行。

機票以其搭乘票根張數來區分時，則有一張搭乘票根、二張搭乘票根、四張搭乘票根。如旅客只到一個城市，就使用只有一張搭乘票根之機票來填發，兩個城市時即使用有二張搭乘票根之機票，三個城市即使用有四張搭乘票根之機票，但最後一張搭乘票根會多出來，此票根應作廢，並撕下與審計票根一併送繳航空公司，五個以上城市時，則使用二本以上之有四張搭乘票根機票來運用，多餘之票根皆作廢。

三、機票的記載內容

航空公司所發售之機票上應載明機票之發票地點、日期、有效期限、行程、等級、旅客姓名、票價、稅捐、實際行李重量、起訖點、航空公司代理人姓名、住址、位子確定狀況和運送契約之外，尚有下列之基本要件：

(一) 搭乘票根號碼

搭乘票根號碼（flight coupon number）為機票構成要素之一。即搭乘票根本身亦有其票根先後順序之號碼，第一張搭乘票根為Coupon 1、第二張搭乘票根為Coupon 2，如此類推。使用搭乘票根時，應依照其票根號碼之先後順序使用，不得顛倒使用，如用後面票根再擬使用前面票根時航空公司可拒絕搭載此旅客，如該票根尚有退票價值時，即可申請退票。

(二) 機票號碼

每一本機票皆有其本身之機票號碼（ticket number），共為十四位數，頭三位數為航空公司本身的代號（carrier number 或 form number），第四位數為其來源號碼，第五位數為表示此機票本身有多少張搭乘票根，如1即表示僅有一張搭乘票根，2即為二張搭乘票根，4即為四張搭乘票根。第六位數起至第十三位數為機票本身的號碼叫作serial number，如21724－07949798，2為第十四碼即最後一碼為檢查號碼。

（三）機艙等位

機票如以機艙等位（class of service）而言即可分爲（見表5-3）：

表5-3　機票以機艙等位分類

P	爲First Class Premium，如同頭等艙，但收費比頭等艙爲昂貴，僅部分航空公司有此艙等位。
F	爲First Class，即頭等艙。
J	爲Business Class Premium，如同商務艙，但收費比商務艙爲昂貴，僅部分航空公司有此等位。
C	Business Class 商務艙，此等位有時票價與Y Class 亦即經濟艙票價相等，有時比Y Class 爲高，視各航空公司之規定而異，但比J Class 爲低。
Y	Economy Class 經濟艙。
M	Economy Class Discounted，比經濟艙位票價爲低之價位。
K	Thrift Class 平價艙。
R	Supersonic 超音速班機。

　　P與F艙位，一般情況皆在機身的最前段，座位較寬敞，前後座位間隔距離較大，故坐臥兩用之斜度亦較大，可任選免費供應之豐富而美味可口飲食。J與C艙位，緊接著在頭等艙後面，座位較寬敞，前後座位間隔距離較小，故坐臥兩用之斜度亦較小，免費供應美味可口之飲食。Y與M艙位，緊接著商務艙爲經濟艙，再後面即爲M艙位，座位與前後距離與J和C艙位相同，飲食略遜J與C艙，在東南亞，東北亞地區飛行班機上免費供應飲食，但在此外地區之酒類飲料則必須收費，但飛航美國線之大部分航空公司，對此仍然免費供應。K艙位即在機尾，因票價很低，雖然座位及一切皆與Y與M艙位相同，但在機上不供應飲食，旅客必須自備或付錢。一般情形K艙位票價只限於美國國內航線。R並不表示艙位，而爲表示其班機爲超音速班

機，目前僅在橫渡大西洋航線上有此種班機。

四、機票之票價分類

　　機票如以票價（fares）之適用票價而區別時，可分為普通票價（normal
fare）、優待票，茲分別說明如下：

（一）普通票價

　　即以普通票價購買之機票，為每一等位之一年有效期限機票。亦稱為
full or adult fare。年滿十二歲以上之旅客，必須支付適用於其旅行票價之全
額者。並且在機上僅能占有一個座位，而頭等票可攜帶四十公斤或八十八
磅，商務艙可攜帶三十公斤或六十六磅，經濟艙可攜帶二十公斤或四十四磅
免費行李，如論件時即可攜帶兩件行李。

（二）優待票

　　即以優惠價格所購買之機票，有人把不以普通價格買的票也均稱之。一
般又可分成折扣票（discounted fare）與特別票（promotional fare）兩類：

1.折扣票

即按普通票作為基準而打折的票：

　　（1）半票或兒童票（Half or Children Fare，簡稱CH或CHD）：就國際
　　　　航線而言，凡是滿二歲未滿十二歲的旅客，由其購買全票之父、
　　　　母或監護人搭乘同一班機，同等艙位，陪伴照顧其旅行者即可購
　　　　買其適用票價之50％的機票，並如全票占有一座位，享受同等之
　　　　免費行李。就國內航線而言，各國規定不一，歲數與百分比不盡
　　　　相同，應特別注意，如美國國內航線規定即年齡和上述限制相
　　　　同，但票價之百分比都為66.7％（有些航空公司以67％計算）如
　　　　在一行程上有國際與國內線連在一起時，一般情形即由出發地計

算到該國的入境城市或依票價規定被指定之城市（不管旅客是否到該城市）再由此城市計算到其國內之終點，依其規定之百分比收費。

(2) 嬰兒票（Infant Fare，簡稱IN 或INF）：凡是出生以後，未滿二歲嬰兒，由其父、母或監護人抱在懷中，搭乘同一班機，同等艙位照顧旅行時即可購買全票10% 的機票，但不能占有座位，亦無免費行李。航空公司在機上可供免費紙尿布及不同品牌奶粉，旅客在開始旅行前一個禮拜到十天前申請，請其準備，航空公司亦可在機上免費供應固定之小嬰兒床（Basinet）亦可如上申請。

(3) 領隊優惠票（Tour Conductor 's Fare）：為航空公司協助提供向大眾招攬的團體順利進行，領隊所適用之優惠票，根據IATA 之規定：十至十四人的團體，得享有半票一張。十五至二十四人的團體，得享有免票一張。二十五至二十九人的團體，得享有免票一張，半票一張。三十至三十九人之團體，得享有免票二張。

(4) 代理商優惠票（Agent Discount Fare，簡稱A. D. Fare）。凡在屬於國際航空運輸協會會員之旅行代理商服務滿一年以上，得申請75% 優惠之票子，即僅付25%，故亦稱票或Quarter Fare，亦稱A. D. 75 Ticket 。

2. 特別票

除了普通票和優惠票之外，所有特別運輸條件之票價均屬於特別票。即在特定的航線為鼓勵度假旅行或特別季節的旅行，及其他理由所實施的優惠票價。最常見的有：

(1) 旅遊票價（excursion fare）：如TPE HKG TPE 三至十五天之旅遊票。

(2) 團體全備旅遊票（Group Inclusive Tour Fare，簡稱G. I. T. Fare）：如GV 25、GV 10、GV 代表團體全備旅遊票，25 表人數，即二十

五人以上方能享受的團體包辦旅遊之優惠票價（其餘相同）。

(3) Apex Fare（Advance Purchase Execution Fare）：在出發前一定時間前訂位，如取消則需在一定時間前辦理，對適合此種條件下的旅客提出優惠價格之機票。

另外，普通票與優待票之比較，可見表5-4。

五、行李

凡是旅客給航空公司托運或自己攜帶上飛機的行李皆包括在內，交由航空公司托運的行李叫作checked baggage，自己攜帶上飛機的行李叫做手提行李（hand baggage）。凡購買50%以上機票之旅客都可享有免費行李，免費行李因地區或區域而有論重與論件二種運送方式：

（一）論重

1.P/F：四十公斤或八十八磅。

2.J/C：三十公斤或六十六磅。

3.Y/M以下：二十公斤或四十四磅。

（二）論件

1.P/F：二件，每件三圍總和不得超出六十二英吋或一百五十八公分，每件重量不可超出三十二公斤。

2.一件：手提行李三圍不得超出四十五英吋或一百一十五公分。

3.J/C/Y：二件，二件三圍總和不得超出一百零六英吋或二百七十公分，每件重量不可超過三十二公斤，二件中之最大件三圍不得超出六十二英吋或一百五十八公分。一件，手提行李三圍不得超出四十五英吋或一百一十五公分超件、超大、超重之收費，各航空公司及各航線皆略有出入。

表5-4　普通票與優待票比較表

普通票 Normal Fare	優待票 Special Fare	
■無論旅客搭乘何種等級座位，均為一年有效 ■等級區分為： 　P（First Class Premium）　　超頭等艙 　F（First Class）　　　　　　頭等艙 　J（Bussiness Class Premium）　超商務艙 　C（Bussiness Class）　　　　商務艙 　Y（Economy Class）　　　　經濟艙 　M（Economy Class Discounted）　次等經濟艙 　K（Thrift Class）　　　　　儉約艙 　R（Supersonic）　　　　　超音速班機	■種類繁多且有不同的規定，其有效期不一定區分與 　規定：	
	種類	規定
	兒童票 Children Fare 簡稱 CH 或 CHD	■2歲至12歲。 ■須與父、母或監護人搭乘同 　一班機、同一等級。 ■普通票價之50%。 ■機票效期為一年。
托運行李規定： ■論重 　P/F　　　每位旅客　40公斤或88磅 　J/C　　　每位旅客　30公斤或66磅 　Y/M 以下 每位旅客　20公斤或44磅 　超重行李費以該段行程 P/F 票價之1% 起計算 ■論重 　◇P/F：二件。每件長寬高不得超過62英吋 　　或158公分。每件重量不得超過32公 　　斤。 　◇J/Y/C：二件。二件長寬高不得超過106 　　英吋或270公分。每件重量不可超過32 　　公斤。二件中之最大一件長寬高不得超 　　出62英吋或158公分。 ■手提行李 　長寬高總和不得超過46cm×21cm×33cm ■裝載寵物籠子 　長寬高總和不得超過55cm×37cm×30cm ■行李遺失或損壞 　填寫行李事故報告書（PIR） 　Property Irregularity Report 　依據華沙公約賠償責任額度： 　◇托運行李每公斤約賠償美金20元。 　◇隨身攜帶手提行李，每一旅客賠償美金 　　400元。	嬰兒票 Infant Fare 簡稱 IN 或 INF	■出生至2歲。 ■須與父、母或監護人搭乘同 　一班、同一等級。 ■普通票價之10%。 ■不能占座位，無免費托運行 　李優待。 ■每位旅客僅可購一張嬰兒票 　，第二位嬰兒須購兒童票。 ■嬰兒票有效期為一年。
	旅遊票 Excursion Fare 簡稱 E	如 YEE60 Economy Class Excursion Fare Effective 60 旅遊票經濟艙有效期60天
	團體全備旅遊票 Group Inclusive Tour Fare 簡稱 GV	如 GV-16 Group Inclusive Tour Fare Mininum 16 Passengers 團體全備旅遊票須滿16人
	代理商優惠票 Agent Discount Fare 簡稱 AD	旅行業代理商逕向航空公司 申請普通票四分之一機票亦 稱為 Quarter Fare 或 AD75。
	航空公司職員票 Air Industry Fare 簡稱 ID	航空公司業務人員優待票。
	老人票 Old Man Discount Fare 簡稱 OD	我國對年滿70歲以上老人， 搭乘國內航機提供半價優惠。

資料來源：作者整理。

六、機票使用之限制

機票使用上之限制可源於票價之適用（application of fares）和其他項之限制。因此，當機票票價改變時，機票之使用也將受到限制。而後項包含之內容較多數列於「一般規定」的細目之下說明。

（一）票價之適用引起之限制

1.一般情況

票價僅適用於由一城市機場到另一城市機場間之運輸。

除另有規定，票價不包括機場與城市間的運輸。

票價僅適用於國際航線機票上所示由一國家之一城市開始之旅行。

如國際航線旅行實際上由另一國家開始時，票價必須由該國家開始重新計算。

2.需占用兩份座位旅客

旅客僅能供其機票所示占用一座位。但依據座位使用情況許可時，對於因體型肥大之旅客，可給兩份座位，供其專用。

各航空公司對此之規定各有不同，應與各航空公司個別接洽。

3.票價之變更

(1) 機票於出售後，票價漲降時應依下述情況補收或退還：

　　·漲價時：應補收新票價與舊票價之差額。

　　·降價時：如尚未開始旅行即可退還舊票價或新票價之差額。

(2) 對於已開始旅行之合同，任何變更皆不適用。

(3) 上述（1）係對有保證票價（guaranteed air fare）之航空公司而言，故應與各航空公司洽詢。

4. 稅捐

大部分國家對機票皆加稅或捐，如在我國即加收6%的航空捐。

5. 安全費用

有部分航空公司基於安全理由，收取單程收五元，來回收十元安全費，如在美國幾乎前往中南美洲航空公司皆收取安全費，應與各航空公司個別查詢。

（二）一般規定中之限制

1. 搭乘票根使用順序

搭乘票根應按照其搭乘票根本身的號碼順序使用。搭乘票根必須依照由出發地之順序使用，並且保存所有未經使用票根與旅客存根，而且必要時出示機票，將搭乘段之票根繳給航空公司。

如先用後面之搭乘票根後，再要使用前面之搭乘票根時，航空公司有權拒絕接受搭載此類旅客。

2. 機票之違規使用

航空公司有權拒絕搭載塗改過之機票或僅出示該搭乘票根而不提出旅客存根或其他未使用之搭乘票根旅客。

航空公司亦不接受逾期之機票，如遺失該段搭乘票根或無法提出時，旅客必須以該段票價，先行另購新機票，否則航空公司可拒絕搭載。

3. 機票不可轉讓

機票不得轉讓給任何第三者。航空公司對於被他人冒用之機票以及被他人申請和被他人申請而被冒領之退票概不負責。

航空公司對因冒用他人機票時，對其行李之毀沒、損壞，或延誤以及因冒用而引起其私人財物之損失概不負責。

4. 機位之再確認

旅客於旅途中，在一城市作七十二小時以上之停留時，應於其預定起飛

時間（Estimated Time of Departure，簡稱ETD）七十二小時前向該班機之航空公司報告，再確認要搭乘該班機（以電話聯絡即可）。

如停留在七十二小時以內時，即可不必作此手續。

否則航空公司取消其已訂妥之機位，並且建議後面之航空公司取消其已定妥之機位。

七、機票相關用語

機票之相關用語繁多，除了上述之一些觀念中之用語外，下列之術語也常在和機票相關之事務上出現，現分列如下（見表5-5）：

表5-5　機票相關用語及解釋

用語	解釋
連號機票	旅客行程中擬前往之城市多，而一本機票無法填寫完時，應以一本以上之機票將所有之城市填寫，而此時第二本以後之機票，應使用與第一本同form number而且serial number連號之機票，不可跳號填寫，如用三本機票即此三本彼此相互稱為連號機票（connection ticket），而在每一本機票上連號機票欄內，填寫其他二本機票之Form與Serial Number。
直接票價	在票價匯率書（air tariff or air passenger tariff）上所刊印之任何兩個城市間之直接票價（through fare or published fare），亦稱為兩城市間應收的最低票價（minimum fare）。
居民	所謂居民（resident）即為居住在某一個國家或地區境內之人民，而不論其國籍。
出發地、目的地與折回點	出發地（origin）為一行程的起程地，目的地（destination）即為旅客終止旅行的城市。 如在單程的行程中即為行程的終點，在來回票的行程中，旅客終止旅行的地方即為返回到出發地才終止旅行，故此時出發地亦即為目的地，折回點（turn around point）即為來回票之行程中，開始返回目的地的城市。

（續）表5-5　機票相關用語及解釋

用語	解釋
經由與停留	一般的觀念是在旅程上旅客不停，但其所搭乘之班機停下來之城市，為經由（in transit）城市。 停留（stopover）即為旅客事先安排，在其機票上明示停下來之城市。 在國際航線上所謂停留是指事先與航空公司安排並在其機票上明示，旅客自願停留下來之城市。 在美國國內航線，一般規定即不論其是否自願或轉換班機不得不停下來，而只要在一地停留超過四小時以上都以停留論，亦即如因換接班機停下來，在四小時以後才有班機換接時，即被認為是停留而不是經由。但在國際航線上，換接班機之間隔時間常在四小時以上，亦不認為是停留。
直飛班機	在二地之間直飛不停任何其他城市的班機，稱之為直飛班機（non-stop flight）。
on-line	on-line 在使用上有幾種不同的意義： 1.使用在有關城市時，即指該航空公司有班機到達該地。如 on-line station。 2.使用在有關票價時，即指搭乘該航空公司班機時，該公司所刊印的當地票價，如 on-line fare 或 local selling fare。 3.使用在有關班機時，即指搭乘該航空公司班機或再換接該航空公司的其他班機，如 on-line connection
off-line	off-line 使用在有關城市時，即指該航空公司班機不到該地，如 off-line station。
interline	interline 即指在二家以上航空公司之間： 1.使用在有關班機時，即指該航空公司班機接其他航空公司班機接該航空公司，或任何兩家航空公司班機互接，如 interline connection。 2.使用在有關合同時，即指任何兩家航空公司互相承認且接受對方機票，搭載持該機票之旅客，如 interline agreement。

用語	解釋
預定起飛時間與預定到達時間	「預定起飛時間」與「預定到達時間」指的是凡是航空公司刊印之時間表及其他，如OAG與ABC上所刊印之任何航空公司班機之起飛與到達時間，即為預定之時間。
基本幣制	IATA在制定各地間的票價時，使用美金與英鎊為計算之基本幣值（basic currency）。 1.Area 1境內、Area 1與Area 2之間、Area 1與Area 3之間皆以美金為基準。 2.Area 2境內、Area 2與Area 3之間、Area 2與Area 3間經由Area 1時，皆以美金為基準。
加班機與包機	所謂「加班機」（extra sections）即為航空公司有時因應情況之需求，在正規班機外，加開班機，可對一般旅客銷售。「包機」（charters）即為應團體之要求，僅載運此團體之加班機性質者，但絕不可對一般旅客銷售。
單程行程	由出發地前往目的地，而沒有回程之單一旅程稱為單程行程（One Way Journey，簡稱OW）。
來回行程	由出發地前往目的地再回到原出發地之來回旅程稱為來回行程（Round Trip Journey，簡稱RT）。
環遊行程	所謂「環遊行程」（Circle Trip Journey，簡稱CT）指由出發地經它點停留後再回程經一點而後回到原出發地，其行經間接性停留後再回到原出發點之行程。
Open JAW 行程	指旅客由出發地經往目的地段，並未由目的回程，而以其他之交通前往另一目的後再回到原出發點，而在其間留下一個缺口。
SITI	即國際機票之購買及開票均在旅程出發點之國家謂之。
SOTI	即國際機票由旅程起點以外之國家購買，在起程國家開票謂之。
SOTO	即國際機票由起程點以外之國家購買並開票謂之。
SITO	即國際機票由起程點之國家購買，但在起程點以外之國家開票謂之。

八、機票之相關規定

在此機票之相關規定中主要為有關機票的生效日期、機票之有效期限、機票退票和機票遺失等有關之規定，茲分述如下：

（一）生效日期

除非另行規定，旅客使用其機票之第一張搭乘票根開始旅行之日期即為生效日期（date of effectiveness），並且至其機票有效期限內皆有效（包括行李在內）。

（二）機票有效期限

1.效期種類

（1）普通票

- 以普通票價填發之單程、來回或環遊機票，自開始旅行日起一年之內有效。
- 機票未經使用任何票根時，即自填發日起一年之內有效。
- 機票中如包括有一段或多段之國際線優待票部分，在其有效期限比普通票為短時，除非在票價書另有規定，該較短有效期限規定僅適用於優待票部分。

（2）特別票：特別票價機票之有效期限，各依其票價另有規定。

2.有效期限之計算方法

有效期限之計算方法（computation of validity）如下：

（1）除非在優待票價另有規定外皆以開始旅行當天不算，而以第二天為計算有效期限的第一天。如適用十五天有效之旅遊票，如在六月一日開始旅行時，即六月一日不算，六月二日為第一天，故有效期限即至六月十六日止。

（2）機票如未經使用時，即以填發機票日之次日為其有效期限的第一天。

（三）有效期限期滿

有效期限期滿（expiration of validity）以其最後一天的午夜為期滿，但於未期滿者，一旦搭上班機後即可繼續旅行，只要不換班次，第二天或第三天亦可。

（四）有效期限期滿之時間定義

有效期限期滿之時間定義有：「天」（days）、「月」（months）、「年」（years）三種，茲分述如下：

1. 天：係指日曆上的整天日子，包括星期天及法定節日。

（1）就通知而言，發通知當天不應計算。

（2）就有效期限而言，填發機票當天或旅客開始旅行當天亦不予計算。

（3）就最低停留天數而言，應適用下述情況：

‧最低停留天數如與開始旅行日有關時，開始旅行日應不予計算，如最低停留天數以基數（×）天表明時，由折回點之回程，旅行應在開始旅行後之第（×）天方可旅行，絕不可在第（×）天前作回程旅行。

‧最低停留天數如與行程中一部分有關時，開始旅行此部分之第一段日不予計算，最低停留天數如以基數（×）天表明時，此部分之最後一段之搭乘票根必須在旅行其第一段之第（×）天方可使用。

‧最低停留天數如與到達某區域或城市有關時，其到達日應不予計算；最低停留天數如以基數（×）天表明時，由該區域或該

城市之回程必須於到達後之第（×）天可開始旅行。

2.月：用於決定其有效期限時，即為指該月中，旅客開始旅行日期以後之各月中的同一日期。如一個月有效期限，一月一日至二月一日；二個月有效期限，一月十五日至三月十五日；三個月有效期限，一月三十日至四月三十日。

3.年：用於決定其有效期限時，係指與填發機票日或開始旅行日相同之次年月日。例如，一年之有效期限如一九八五年一月一日至一九八六年一月一日。一九八四年二月二十九日至一九八五年二月二十八日。

（五）機票有效期限之延期

機票有效期限之延期（extension of ticket validity）常為下列之因素所造成：

1.延期之原因

（1）一般性：航空公司可由其本身事宜得不另收費而延期，因此無法在機票有效期限內旅行之旅客機票有效期限：

· 班機取消。

· 因故不停旅客機票上所示城市。

· 無法依據時刻表作合理的飛行。

· 換接不上班機。

· 以不同機艙等位取代。

· 無法提供先前已訂妥機位。

（2）班機客滿：旅客於機票有效期限內欲旅行而向航空公司訂位，但因班機客滿，以致未能旅行而有效期限滿時，航空公司得將其有效期限延長至有同等位數位子之日為止，但此延期以七天為限。但本項不適用於以團體票旅行者，因團體票另有規定。

（3）旅途中因故死亡時

旅客因故死亡時，與其同伴旅行之其他旅客機票有效期限可延長至完成其宗教與習俗葬禮為止，但絕不可超過由死亡日起四十五天。

　　旅客因故死亡時，與其同伴旅行之其直系親屬機票有效期限可延長至完成其宗教與習俗葬禮為止，但絕不可超過由死亡日起四十五天。

　　換發機票時，必須提供旅客死亡國家管轄機關（依有關國家之法律指定核發死亡證明機關）核發之死亡證明書或其副本給換發機票之航空公司。

　　該死亡證明書或副本，航空公司應至少保留兩年。

2.延期之類別

　（1）普通票及有效期限與普通票相同之優待票

　　旅客因病不克於其機票有效期限內旅行時，航空公司得依其醫生證明書延期至康復而可旅行之日為止。

　　病癒後恢復旅行時，如其機票等位之機位客滿時，航空公司得延長其有效期限至有該等位機位班機之第一天為止。

　　搭乘票根如尚有一個或更多之停留城市時，得延長至醫生證明書上可旅行日起三個月為限。

　　此延期可不顧旅客付票價種類之限制條件。

　　在上述情況下，對於陪伴該旅客旅行之其直系親屬之機票有效期限得依據其醫生證明延期至旅客康復後可旅行日止。

　（2）優待票

　　除非在其適用票價另有規定，航空公司對因病不克旅行旅客之機票有效期限，得依據其醫生證明延期至旅客康復後可旅行日止。

　　在任何情況下，有效期限之延期不得超過旅客康復可旅行日起七天。

　　對於陪伴該旅客旅行之其直系親屬機票有效期限，航空公司亦得作同等之延期。

　（3）陪伴旅行之旅客（accompanying passengers）：航空公司對於陪伴在旅途中因生病旅行旅客之其直系親屬機票有效期限可作與病人

相同之延期，本項對普通票與優待票皆有效。本文所述直系親屬係指，配偶、子女（包括養子女）、父母、兄弟、姊妹，亦包含岳父母、姻親兄弟姊妹、祖父母、孫子女、女婿及媳婦。

（六）機票退票

1.退票

（1）非自願退票（involuntary refund）：係指對於因航空公司之緣故，或因安全或因法律上之需求，旅客未能使用其機票之全部或部分者。

（2）自願退票（voluntary refund）：係指對上述之非自願退票以外之未經使用之全部或部分之機票。

2.退票之處理原則

（1）一般原則：凡於退票（refund）時，不論其原因為航空公司無法提供機票上所示之機位或旅客自願更改行程，退票款數與條件皆受航空公司票價書之約束。除遺失機票情況外，航空公司之退票款僅支付給該機票或雜項交換上所記載姓名旅客，除非於購買機票時，購票人指定退票款之收受人。此時僅就由其提出之旅客存根與未被使用之搭乘票根或雜項交換券為限。依此辦法，對自稱為機票上名字之旅客或被指定退票款收受人所作之退票為合法退票手續，航空公司對真正旅客不負另作退票之責任。對於自願取消或退票者，如於退票後，剩餘款數低於該旅客已旅行行程之應收票價為低時，即不受理此退票之申請。

（2）幣值（currency）原則：所有退票應受原購買該機票地政府及申請退票地政府之法律、規定、規則或法令約束。此外退票應依下述規定處理：

　·以其付款幣值支付。

· 以其航空公司所屬國家幣值支付。

· 以其申請退票地國家幣值支付。

· 以機票上所示票價等額之原購買地幣值支付。

(3) 退票款計算（computing refunds）：各航空公司對於處理退票，略有出入，但一般原則如下：

· 降等位（downgrade）：以旅客所持機票等位兩城市間票價減其實際旅行等位票價，退其差額。噴射客機與螺旋槳客機之差別，亦視如降等位處理。不扣手續費。

· 非自願退票：

◇機票未經使用時：退全額。

◇機票已使用部分時：即退其未使用部分（如有折扣或優待時，亦應依其百分比扣之）票價，或以其全部機票票價減已使用部分票價之差額；二者相比取其較高之金額退之。

不收退票手續費，但如因安全上、法律上理由或旅客本身之身體情況或其行為而引其之取消訂位即可酌收通訊費。

· 自願退票：自願退票之計算方法如下：機票未經使用時，即可退全額。機票已使用部分時，以其機票票價減已使用部分之票價，如尚有餘額即退之。任何其他航空公司不可在未與填發原機票航空公司聯繫或洽商前，作上述退票，如以UATP付款時，應依UATP規定辦理。航空公司在其更改旅客行程之情況下，更改其行程而有餘額時，如原機票之付款方式欄無有關退票限制時，即可填發抬頭為原機票填發航空公司之雜項交換券標明退票給旅客。

· 退票手續費（service charges）：原則上對於購買頭等票及無折扣優待之經濟艙，普通票皆不收取退票手續費，其他則一律收取美金二十五元之退票手續費。但各航空公司規定有時略有出入，則應依各航空公司之規定處理。

（七）機票遺失

機票遺失（lost tickets）時，在處理上之相關原則如下：

1. 遺失機票或搭乘票根時，旅客如能提出使填發機票之航空公司滿意之充分證據，並且簽署該航空公司之保證書，保證該遺失之機票或搭乘票根未被使用，或被退票及保證因而可能引起之損失或蒙害負責時，即可申請退票。

2. 退票款數為旅客所付，包括付補發機票之機票款在內，扣除其已使用部分之票價的差額。

3. 航空公司如對遺失機票之退票另有收費規定時，亦應由退票款扣除之。

4. 上述各項亦可適用於遺失之雜項交換券、訂金收據、過重行李票或其他補收票用機票。至於申請遺失機票退票之期限及費時多久，各航空公司規定不一，由兩個月至六個月皆有。

5. 退票手續票。對於申請遺失機票之退票或補發，各航空公司之收取手續費標準並不一致；其金額由美金五元到三十元之間不等。

綜合上述之說明，盼讀者能對航空旅遊相關業務有一初步之認識。

肆、航空電腦訂位系統與銀行清帳作業

航空電腦訂位系統近年來已經成為行銷其服務最有效的工具，根據專家們的研究發現有下列：一、旅行業者和旅遊消費者都必須要有一套既快而又正確的媒介，才能得到航空公司所提供之班機、機位和票價等服務，以便能找到物美價廉的產品（better buy），而目前新一代的航空公司電腦訂位系統的確可以達到此種訴求，在此系統中蒐集了各種不同的票價，給消費者提供

最佳的選擇。在美國電腦訂位系統擁有三千萬種不同的機票價格類別，而其中每天約有一百萬次的價格都在調整其所能提供之服務，多元化之功能實令人嘆為觀止；二、此套系統透過設計能把此系統所屬的航空公司之班機列於此系統中之首頁，而達到行銷之績效。因為研究人員發現出現在首頁的航空公司其銷售達成率約有75%～80%之高。因此系統所屬之航空公司可以運用此優勢而提高其在市場中之占有率。美國的航空公司，由於AA和UA，一直以無比的雄心開發此系統並向歐洲市場進軍，因而締造了知名的AA-Sabre和UA-Apollo的電腦系統。而大約有五分之四的美國航空公司訂位都採此系統，並且對英航所屬的Tarvicom系統，帶來極大的威脅。在歐洲為了迎頭趕上此種趨勢而逐漸發展出新的電腦訂位系統，較知名者如Galileo和Amadeus，前者是結合一些歐洲航空公司如BA、KLM和SR，透過Covia和UA的Apollo系統相結合而成的系統，而後者則加入由LH、AF、SAS和IB和TWA、NW及一些遠東區航空公司所結合的Pars系統。因此各個系統均不遺餘力地去吸收其他較少的航空公司加入其系統，以增加其影響力。事實上，C. R. S.的功能已不僅僅是訂位系統而已，透過B. S. P.之運作已經可以完成開票的作業，產生所謂中性機票（neutralized ticket），其服務的範圍也擴及飯店、租車、保險等方面，而更新的發展，如Galileo系統所創造出的"Easy"系統（便捷系統），可以直接將資訊傳到消費者手中；而透過將新推出的信用卡（smart cards'），持卡人就可以透過電腦系統和航空公司直接完成交易，對傳統的旅行業仲介的功能產生極大的挑戰，不但使得未來行銷方式產生革命性的改革，而且使得店頭市場之銷售方式必然到來。各C. R. S.之間為使各系統使用率更具經濟規模，以節省成本，透過合併、市場聯盟、技術開發和股權互換的方式進行整合而產生數據更大效率、效益更高的全球旅遊配銷系統（Global Distribution System，簡稱G. D. S.），而我國旅行業管理規則也勢必再度改正，以迎合時代之新趨勢。目前亞洲地區的航空公司如CI、CX、MH、SQ、TG、KE等也成一結盟（consortium），發展出Abacus

的電腦訂位系統並和IATA中之B. S. P. 計畫相結合、推廣，使國內個人旅遊之訂位不但便捷也減少人為操作之不良因素，在旅行業、C. R. S. 及航空公司三者之合作下，也將促使旅遊服務品質呈現出一番新的面貌。

Abacus、Amadeus、Galileo公司簡介，可見表5-6。

一、Abacus電腦訂位系統

Abacus系統為亞洲地區旅行社電腦訂位系統，由全日空、國泰、華航、港龍、馬航、菲航、皇家汶萊、新航、勝安航空及Worldspan等十家股東合資，目的在促使旅行社作業自動化，提高工作效率。經由Abacus，可隨時得知全世界航空公司之時刻表及票價，更重要的是在結束訂位的同時，可立即獲得主要航空公司的電腦代號，方便查詢。此外，Abacus系統網路跨越亞洲、美洲、歐洲，龐大詳盡的各類資訊任由使用，業者可進行訂位、開票、訂房、租車、組團，全套作業迅速便捷。

（一）Abacus系統的主要功能

1. 班機時刻表及空位查詢。
2. 訂房／租車／旅遊。
3. B. S. P. 中性機票。
4. 票價系統。
5. 委託開票功能。
6. 顧客資料存檔功能。
7. 行程表列印。
8. 旅遊資訊系統。
9. 參考資訊系統。
10. 信用卡檢查系統。

表5-6　ABACUS、AMADEUS、GALILEO公司簡介

	ABACUS	AMADEUS	GALILEO
股東背景	ABACUS系統最早建立於1988年5月，新加坡航空和泰國航空所創立。目前ABACUS International的股份是由ABACUS International Holdings所擁有，總共包括11家股東航空公司，這11家都是亞洲頂尖的航空公司，他們分別是全日空航空（All Nippon Airlines）、國泰航空（Cathay Pacific Airways）、中華航空（China Airlines）、長榮航空（EVA Airways）、印尼航空（Garuda Indonesia）、港龍航空（Hong Kong Dragon Airlines）、馬來西亞航空（Malaysia Airlines）、菲律賓航空（Philippine Airlines）、皇家汶萊航空（Royal Brunei Airlines）、SilkAir和新加坡航空（Singapore Airlines），而非航空資訊部分的合作是由全球各大旅遊資訊供應商所提供。	艾瑪迪斯（AMADEUS）成立於1987年，創始的4家航空公司為法航（AF）、西班牙航空（IB）、北歐航空（SK）及德航（LH）；1995年艾瑪迪斯與美國大陸航空（CO）所開發的SYSTEM ONE訂位系統合併，成為全世界最大的航空訂位網路系統。行銷公司（NMC）分布全球各地共108處。可接受訂位的航空公司達500家，其中可回電腦代號者有214家；可接受訂位的旅館有51,000家，包括243個連鎖集團；可接受訂位的租車公司有24,000家，共50個連鎖集團。艾瑪迪斯訂位系統功能包含訂位、資料查詢及旅遊證件的開立等。訂位功能涵蓋航空訂位、旅館訂位、租車、火車訂位及Tour、渡輪、郵輪等的訂位。資料查詢涵蓋機票、發票、行程表、登機證及租車的Voucher。	加利略國際公司（GALILEO INTERNATIONAL）於1993年結合加利略（GALILEO）航空訂位網路系統及阿波羅（APOLLO）航空訂位網路系統，成為全球最大的電腦訂位系統。阿波羅系統於1971年開始提供旅行社使用，早期股東包含聯合航空、加拿大航空（Air Canada）、全美航空（USAir）、英國航空（British Airways）、荷蘭皇家航空（KLM Royal Dutch Airlines）、義大利航空（Alitalia）、奧地利航空（Austrian Airlines）、奧林匹克航空（Olympic Airways）、葡萄牙航空（TAP Air Portugal）等。1933年兩家公司合併後，總部設於美國芝加哥，電腦中心則設立在丹佛（Denver），另在英國溫莎、中東杜拜及亞太地區香港也都設有區域中心。
主要市場	亞洲地區	歐洲、美國	全球
重要記事	◎1998年2月27日ABACUS和SABRE集團簽署合作聯盟合約，成立一個新的公司—ABACUS International。65%股權為ABACUS International Holdings所擁有，35%則為SABRE集團所擁有。 ◎1990年，ABACUS連同日本全日空航空（ANA），在日本建立一個策略聯盟訂位系統INFINI。 ◎系統與主機均由ABACUS自行管理。	◎艾瑪迪斯台灣（AMADEUS TAIWAN）成立於1996年2月，目前已有台北總公司、桃竹苗、台中、嘉南、高屏五個服務處。 ◎1997年8月，高雄、台中成立辦事處。 ◎1999年1月，台南成立辦事處。 ◎1996年6月，和科威資訊策略聯盟。	◎1993年結合加利略（GALILEO）航空訂位網路系統及阿波羅（APOLLO）航空訂位網路系統，成為全球最大的電腦訂位系統。 ◎1997年於紐約和芝加哥證券交易所公開上市。 ◎目前阿波羅和加利略2種系統並行，前者使用於美國、墨西哥、日本。 ◎首先將系統與PC結合，並開發第一套圖形化介面系統。
主力產品	◎ABACUS Agent On Line ◎FareMall ◎ABACUS Whiz ◎PowerSuit ◎WhizOffice ◎PowerPlutus 備註：所有軟硬體均由ABACUS自行研發、管理	◎AMADEUS MBE多語定位引擎 ◎AMADEUS TICKET WRITER機票打字機視窗軟體 ◎SMS手機簡訊服務 ◎創世紀訂位系統 備註：系統均有全中文化介面	◎焦點（FOCALPOINT） ◎網際焦點（FOCALPOINTNET） ◎景點（Viewpoint）第一套圖形化介面。加利略超級旅遊網站（TravelGalileo.com） ◎加利略應用程式介面API

資料來源：旅報，V.296，頁46。

（二）Abacus 之硬體設備

1.目前有兩種銜接Abacus 系統方法：經由Abacus 簡易機型、Abacus 全能型或兩者的綜合體。Abacus 簡易型終端機可以讓使用者直通系統，充分享用系統全項功能。

2.Abacus 全能機型則是業者專用又易學的彩色工作站，不但可銜接系統享用系統功能，尚可作為個人電腦操作。

3.藉著介面銜接Abacus 主系統，可整合訂位、開票、會計帳目及辦公室內部作業。此乃Abacus 全能機型獨特的功能。

4.此種機型畫面可分割操作，月曆隨叫即現，常用之輸入格式可預設入單一鍵，並可接周邊印表機以及介面設備。

5.自一九九六年五月起，Abacus 更推出新的Abacus Whiz 工作站。Abacus Whiz 是結合Abacus 訂位系統及Windows 多功能環境為基礎的PC 工作站，它利用彩色圖形介面可迅速地將網路工作站或個人電腦模擬成Abacus 終端機。

6.提供中文版及簡而易懂的表格，對一個完全未接觸Abacus 的旅遊業從業員，亦可輕易地訂機位、旅館及租車。

二、B. S. P. 銀行結帳計畫

旅行社與航空公司的電腦連線，除了在訂位、開票與各項旅遊資訊的提供具有迅速確實的好處外，尚有帳目結算及各種報表方面的問題。基於此，國際航空運輸協會以解決這一主要問題的訴求為目標，採用了一套B. S. P. 銀行結帳計畫，來尋求「整套的服務，一次作業的完成」的方式，達到資訊化的理想境界。銀行結帳計畫係經國際航空運輸協會各會員航空公司與會員旅行社所共同擬訂，旨在簡化機票銷售代理商在售賣、結報以及匯款等方面之手續。旅行社與航空公司雙方面之作業程序均得以簡化，從而大幅增進業務

上的效率，節省時間與精力。如此，雙方均可集中精力於營業活動，對航空公司及旅行社均屬有利。

　　銀行結帳計畫之重點如下：

1.單一之機票庫存。

2.刷票機、代理商名版及航空公司名版。

3.單一的銷售結報報表

　（1）大大減少替每個航空公司詳細列明結報報表之文書工作。

　（2）節省帳務、銀行費用、郵費及其他行政費用。

4.單一的帳單與結帳。

5.管理資料。

6.銀行結帳計畫可以自動化。

7.旅行社（代理商）所應負擔之費用。

8.強化航空公司與旅行社（代理商）之間的關係。

9.銀行結帳計畫的管理。

三、銀行清帳作業體系

1.銀行作業

　（1）俟收到EDP報表及旅行社繳交票款後，於四十八小時內轉入各航空公司帳戶。

　（2）機票庫存及配票作業。

2.B. S. P. 作業流程

　　IATA目前已在全球五十多個國家地區結合當地的各航空公司透過銀行結帳作業系統實施B. S. P. 計畫。要成為B. S. P. 之會員旅行社，必須先加入成為IATA的成員。

四、國際航空運輸協會認可旅行社

　　基於B. S. P. 係IATA各會員航空公司與會員旅行社所共同擬定，因此旅行業要先加入IATA成為會員才能享用B. S. P. ，故特對旅行業之加入方式簡介如下：

　　航空公司無法在全球各地均建立其直營之銷售點，故必須仰賴旅行社在各地代理其銷售業務。國際航空運輸協會為了使IATA會員航空公司與旅行社間之交易規則化，特建立一套國際航空運輸協會認可旅行社計畫（IATA agency program），訂立認可旅行社應具備的資格，讓IATA會員航空公司與旅行社間之交易更有效率。

（一）台灣地區國際航空運輸協會認可旅行社計畫

　　鑑於以往東南亞地區大部分為非IATA會員航空公司，以致推展成效不彰。目前在台灣地區僅有四十五家IATA認可旅行社，因此IATA特別與東方航空運輸協會（Orient Airlines Association）合作在台灣、韓國、香港、菲律賓、泰國、新加坡、馬來西亞、印尼及汶萊等九個國家共同實行IATA第八一〇號決議案，結合非IATA會員航空公司之力量共同推展新國際航空運輸協會認可旅行社計畫。依據IATA第八一〇號決議案在上述地區成立東方國家航空公司代表會議（Orient Countries Assmbly，簡稱OCA），由在該地區營業之IATA會員航空公司及加入該地區任一Bank Settlement Plan組織之非IATA會員航空公司派總公司營業主管代表組成。OCA負責制定有關IATA認可旅行社資格、程序等事宜。在各地區設有全國執行委員會（National Executive Committee，簡稱NEC），執行OCA決議事項及提供當地特殊需求交OCA決策參考。

（二）成爲IATA認可旅行社的好處

1. 全球航空公司銷售網路均透過此系統。

2. 提供航空公司與旅行社之間一個很重要的橋樑。

3. IATA認可旅行社在東南亞地區的航空銷售市場占有率將有鉅增的趨勢。

4. IATA認可旅行社的標誌是專業、信用、勝任與高效率的象徵，它是給旅客信心的標記。

5. IATA認可旅行社可使用Bank Settlement Plan所配發之標準機票，以直接開發經B. S. P.航空公司授權之機票，提昇銷售的能力。

6. 因IATA認可旅行社是航空公司公認的標記，故獲得全球各大航空公司提供營業之機會。

7. IATA認可旅行社可獲得全球各大航空公司提供各種營業推廣、廣告策劃、宣傳小冊、銷售資料、最新票價及時間表與人力支援。

8. IATA認可旅行社可獲優惠參加IATA/UFTAA或航空公司所舉辦之票務訓練課程。

9. IATA認可旅行社可獲優惠參加Educational Familiarization Tour，並可對IATA認可旅行社計畫之修改與發展提供意見。

（三）成爲IATA認可旅行社的條件

1. 具備交通部觀光局核發之綜合或甲種旅行社執照。

2. 財務結構健全無不良信用紀錄，具有支付正常營業所需之流動能力，能提供銀行保證函，及經會計師簽證之財務報表供審查者。

3. 需聘有兩名專職之票務人員，該票務人員必須完成IATA認可或航空公司舉辦之票務訓練課程並持有結業證書者。

4. 具備獨立之營業場所與公司招牌，供旅客辨識並允許大眾進出。

5.營業場所須具備至少一百八十二公斤金屬製，用水泥固定在地上或牆上之保險箱以供存放空白機票，且須合於IATA其他之最低安全措施規定。

6.其旅行社名稱與航空公司相同者，或為航空公司總代理之旅行社不得申請成為IATA認可旅行社。

（四）參加成為IATA認可旅行社的費用

　　旅行社於申請時需繳交審查費（non-refundable application fee）、入會費（entry fee）及年費（annual fee）。

（五）與銀行結帳計畫的關係

1.IATA實施認可旅行社計畫後，建立航空公司與旅行社交易規則化的制度，提高售票系統的效率。但隨著航空公司與旅行社的數量日增，且營業額逐年鉅增，故機票之申請、配票、開發、結報與結帳等作業益趨複雜。IATA為了簡化此項作業節省人力，特建立銀行結帳計畫供各地遵行。目前全球各地使用的機票約有四分之一是由B. S. P.所印製的標準票，且逐年增加中。

2.實行銀行結帳計畫主要有下列好處：

（1）B. S. P.提供統一規格的標準機票與雜項券交換券（B. S. P. Standard Tickets and MCOs），利於票務作業。

（2）旅行社只要保管一種機票不必保存各種不同航空公司的機票，可減少保管機票之數量與風險。

（3）使用標準票可開發任一授權航空公司之機票，隨時滿足旅客之需求，提昇服務水準。

（4）B. S. P.提供統一規格的行政表格供旅行社使用，簡化結報之行政作業，節省人力。

(5) 一次結報至一處理中心（Processing Center），由電腦作業產生各種報表，不必分別填寫各家航空公司不同之報表，節省結報文書工作及行政費用。

(6) 旅行社一次繳款至銀行，再由銀行轉帳給航空公司，一次結算省時省事。

(7) B. S. P. 標準化作業有助於從業人員之訓練與作業。

(8) B. S. P. 可提供特別的資料報告供旅行社參考，以擬定其銷售計畫或管理之用。並可與大部分的電腦訂位及開票系統相容，使電腦開票系統充分發揮其自動化的功能，節省票務作業人力。

(9) B. S. P. 實施後可使旅行社與航空公司更有時間建立更具時效性之關係。

3. 參加成為IATA 認可旅行社後可自動成為銀行結帳計畫旅行社。

第二單元　相關試題

選擇題

（　）1.依格林威治時間計算 台灣為+8，洛杉磯為 -8，請問台灣上午五點
為洛杉磯什麼時間？（A）當天下午一點（B）前一天晚上九點（C）
當天下午九點（D）前一天下午一點。

（　）2.機票的auditor coupon 是指？（A）旅客存根（B）旅行社存根（C）
航空公司存根（D）搭乘票根。

（　）3.機票欄中記載F. O. P.，表示何意？（A）旅行社名稱（B）付款方
式（C）最多哩程數（D）旅客姓名。

（　）4.台灣本島最東點是：（A）三貂角（B）鼻頭角（C）富貴角（D）
頭城。

（　）5.機票效期可延長之情況，下列何者為錯誤？（A）懷孕（B）航空公
司取消班機（C）同伴身亡（D）航班改降他地。

（　）6.旅客行李未隨航班抵達，且下落不明時，領隊應協助旅客憑著（A）
機票及登機證（B）護照（C）行李憑條（D）以上皆是 向機場行李
組辦理及登記行李掛失。

（　）7.目前航空公司之分類在世界各地雖然不盡相同，但大致可分為下列
三大類，（A）定期航空公司、包機航空公司及小型包機公司（B）
定期航空公司、包機航空公司及輕型航空公司（C）定期航空公
司、不定期航空公司及包機公司（D）定期航空公司、包機航空公
司及直昇機公司。

（　）8.要成為銀行清帳計畫（B. S. P.）之會員旅行社，必須先加入成為什

麼組織的成員　(A) WTO　(B) PATA　(C) ASTA　(D) IATA。

(　) 9.國際機票不包括下列哪一聯？ (A) 審計票根 (auditor's coupon)
　　　(B) 公司存根 (agent's coupon) (C) 搭乘票根 (flight coupon) (D)
　　　機場存根 (airport's coupon)。

(　) 10.團體如係整年度的訂位我們稱爲 (A) series booking (B) annual
　　　booking (C) agent booking (D) season booking。

簡答題

1.台灣地區航空電腦訂位系統最常見有哪幾家？

2.何謂MCO？

3.成爲IATA認可旅行社的條件爲何？

4.機票遺失 (Lost Tickets) 時，在處理上之原則爲何？

5.所謂「環遊行程」(Circle Trip Journey，簡稱CT) 之意義爲何？

申論題

1.實行銀行結帳計畫主要的好處爲何？

2.成爲IATA認可旅行社的好處爲何？

3.包機航空公司在旅運上有何優點？

4.定期航空公司有何特色？

5.請說明國際航空協會爲何將全世界劃分爲Area 1、Area 2、與Area 3三大
　區域？

第三單元 試題解析

選擇題

1.（D）2.（C）3.（B）4.（B）5.（A）6.（D）7.（A）8.（D）9.（D）
10.（A）

簡答題

1. ABACUSE 、AMADEUS 、GALILEO 。

2. 交換卷。

3.（1）具備交通部觀光局核發之綜合或甲種旅行社執照。

（2）財務結構健全無不良信用紀錄，具有支付正常營業所需之流動能力，能提供銀行保證函，及經會計師簽證之財務報表供審查者。

（3）需聘有兩名專職之票務人員，該票務人員必須完成IATA 認可或航空公司舉辦之票務訓練課程並持有結業證書者。

（4）具備獨立之營業場所與公司招牌，供旅客辨識並允許大眾進出。

（5）營業場所須具備至少一百八十二公斤金屬製、用水泥固定在地上或牆上之保險箱以供存放空白機票，且須合於IATA 其它之最低安全措施規定。

（6）其旅行社名稱與航空公司相同者，或為航空公司總代理之旅行社不得申請成為IATA 認可旅行社。

4. 旅客如能提出使填發機票之航空公司滿意之充分證據，並且簽署該航空公司之保證書，保證該遺失之機票或搭乘票根未被使用，或被退票及保證因而可能引起之損失或蒙害負責時，即可申請退票。

5. 指由出發地經它點停留後再回程經一點而後回到原出發地，其行經間接性停留後再回到原出發點之行程。

申論題

1. (1) 全球航空公司銷售網路均透過此系統。

 (2) 提供航空公司與旅行社之間一個很重要的橋樑。

 (3) IATA 認可旅行社在東南亞地區的航空銷售市場占有率將有鉅增的趨勢。

 (4) IATA 認可旅行社的標誌是專業、信用、勝任與高效率的象徵，它是給旅客信心的標記。

 (5) IATA 認可旅行社可使用 Bank Settlement Plan 所配發之標準機票，以直接開發經 B. S. P. 航空公司授權之機票，提昇銷售的能力。

 (6) 因 IATA 認可旅行社是航空公司公認的標記，故獲得全球各大航空公司提供營業之機會。

 (7) IATA 認可旅行社可獲得全球各大航空公司提供各種營業推廣、廣告策劃、宣傳小冊、銷售資料、最新票價及時間表與人力支援。

 (8) IATA 認可旅行社可獲優惠參加 IATA/UFTAA 或航空公司所舉辦之票務訓練課程。

 (9) IATA 認可旅行社可獲優惠參加 Educational Familiarization Tour，並可對 IATA 認可旅行社計畫之修改與發展提供意見。

2. (1) B. S. P. 提供統一規格的標準機票與雜項券交換券（B. S. P. Standard Tickets and MCOs）利於票務作業。

 (2) 旅行社只要保管一種機票不必保存各種不同航空公司的機票，可減少保管機票之數量與風險。

 (3) 使用標準票可開發任一授權航空公司之機票，隨時滿足旅客之需求，提昇服務水準。

（4）B. S. P. 提供統一規格的行政表格供旅行社使用，簡化結報之行政作業，節省人力。

（5）一次結報至一處理中心（Processing Center），由電腦作業產生各種報表，不必分別填寫各家航空公司不同之報表，節省結報文書工作及行政費用。

（6）旅行社一次繳款至銀行，再由銀行轉帳給航空公司，一次結算省時省事。

（7）B. S. P. 標準化作業有助於從業人員之訓練與作業。

（8）B. S. P. 可提供特別的資料報告供旅行社參考，以擬定其銷售計畫或管理之用。並可與大部分的電腦訂位及開票系統相容，使電腦開票系統充分發揮其自動化的功能，節省票務作業人力。

（9）B. S. P. 實施後可使旅行社與航空公司更有時間建立更具時效性之關係。

（10）參加成為IATA認可旅行社後可自動成為銀行結帳計畫旅行社。

3.（1）因其非屬IATA之會員，故不受有關票價及運輸條件之約束。

（2）其運輸對象是出發與目的地相同之團體旅客，因此其業務較定期航空公司為單純。

（3）不管乘客之多寡，按照約定租金收費，營運上的虧損風險由承租人負擔。

（4）依照承租人與包機公司契約，約定其航線及時間，故並無定期航空公司的固定航線及固定起落時間之拘束。

4.（1）必須遵守按時出發及抵達所飛行固定航線之義務，絕不能因為乘客少而停飛，或因無乘客上、下機而過站不停。

（2）大部分之國際航空公司均加入國際航空運輸協會，或遵守IATA所制定的票價和運輸條件。

（3）除美國外，大多為政府出資經營者，公用事業的特質至為濃厚。

（4）其乘客的出發地點與目的不一定相同，而部分乘客需要換乘，其所乘的飛機所屬航空公司亦可不一定相同，故其運務較爲複雜。

5.國際航空協會爲統一、便於管理及制定與計算票價。

第六章　旅館相關業務

第一單元　重點整理

　　在出外旅遊時人們對住宿的需求是無法避免的，在一天愉快行程之後，能回到住宿的地方，舒適地享用住宿業所提供之各類服務已經成為旅遊中的一部分了。在觀光事業中，住宿業（accommodation or lodging）占有了相當重要的地位。它的經營層面來說，以跨國企業形態出現的較多，此點在其他各觀光事業體中是較特殊的。比方，美國的連鎖飯店幾乎在自由世界的各個角落都可以看到。在美國本土也可以看到其他各國的連鎖飯店存在。因此，透過連鎖作業，他們就可能提供全球各地之訂房作業而加強旅遊之訂房作業。以下僅就住宿業中和旅行業相關之事項如住宿業分類、相關之術語、計價之方式、訂房作業及住宿業之相關現況分別簡介如下：

壹、住宿業之類別

　　無論在美國或其他各地，對不同形態的住宿場所有著不同的名稱。由於他們其中的服務性質、營業方式差異頗巨，因此很難有絕對之區分。對國際住宿業（international lodging accommodations）很難找出一致的區分標準。根據經濟合作與開發組織的分類共有正式的十一種，和其他附加的兩類，包括了 Hotels 、 Motels 、 Inns 、 Bed and Breakfasts 、 Paradors 、 Timeshare and Resort Condominiums 、 Camps 、 Youth Hostels 和 Health Spas 。而其他兩項通常包括了類似旅館之住宿和輔助性的住宿，像渡假中心之小木屋（bungalow hotels）、出租農場（rented farms）、水上人家小艇（house boats）和營車（camper-vans）等。茲分述如下：

一、旅館

旅館是住宿業中最重要的一部分，也是歐美各大都市中主要之企業。且由於它的地點、功能、住房對象不同而又可分為下列不同之性質的旅館：

（一）商務旅館

1. 商務旅館（commercial hotels）主要的客源來自商務旅客（business travelers），其提供服務之內容精緻，如免費之報紙和咖啡、個人電腦操作設備、洗衣和禮品商等。
2. 它在餐飲之服務上亦包含了客房服務（room service）、咖啡廳和正式之餐廳。而游泳池、三溫暖、健身俱樂部有時也是其所俱備之設施之一。
3. 它位於大都市之中或工商發達之城鎮，以滿足商務客戶交通方便之特殊需求。

（二）機場旅館

1. 機場旅館（airport hotels）之建立均位於機場附近，以提供客人便捷之需求。
2. 主要的服務特色為提供客人來回機場間的便捷接送（shuttle bus）和停車方便。
3. 機場旅館之客源也相當地廣；包含了商務旅客、因班機取消轉機而暫住的旅客，也有各類會議的消費者。

（三）會議中心旅館

會議中心旅館（conference centers）提供一系列的會議專業設施，使各類之會議能在其旅館協助下圓滿成功。

（四）經濟式旅館

1. 經濟式旅館（economy hotels）提供乾淨之房間設備。
2. 旅館本身之設施不多，所提供之服務也很簡單，通常也不提供餐飲之服務，如有，也僅及於基本之內容。
3. 其客源多是「預算式」之消費者，如家庭渡假者、旅遊團體、商務和會議之旅客。

（五）套房式之旅館

1 套房式之旅館（suite hotels）的房間設備頗為豐富，通常包含有客廳，和與客廳隔離之臥房，有些也包含了廚房之設備。
2. 其客源主要來自多方面，如商務客人可以利用客廳舉行小型之商務聚會，且分離式之臥房也較能享受到個人之方便性。
3. 對一些正在找房子而搬家的消費者來說也是一個好的暫時住所。

（六）長期住宿旅館

1. 住在長期住宿旅館（residential hotels）中的客人，停留日子較其他類型之旅館為長。
2. Marriott 系統之 residential inn 為其中之佼佼者。
3. 此類旅館的服務不十分多樣化，住房中廚房、壁爐，和獨立式之臥房為其主要之設備。
4. 它不僅提供了打掃和整理房間之服務，也有餐廳、客房內餐飲服務及小酒吧的配置。
5. 這些餐飲設施最主要的目的僅為方便客戶而已，而非以營利為主要之目的。
6. 這類旅館的房間選擇性頗高，由個人之單人房到全家人共住之套房均

有。

（七）賭場旅館

1. 在賭場旅館（casino hotels）中均附有賭博之設備。其所有之設計和行銷對象均以賭客為主。這些旅館通常均非常豪華。
2. 為了吸引賭客以增加收益，旅館經常邀請全國知名之藝人前來做秀，提供特殊的風味餐和包機接送的服務。

（八）渡假旅館

1. 渡假休閒的客人為渡假旅館（resort hotels）的主要客源，這些渡假旅館是經過消費者預定前往的渡假地方。
2. 和其他旅館不同的是，通常都是遠離都市塵囂而建於風光明媚的山麓和海邊。在這類旅館中也提供硫磺礦泉浴和健身俱樂部之設施。
3. 此外渡假地區的旅館也提供各種的球類及戶外運動的器材。

二、汽車旅館

汽車旅館之種類也非常多，其設備也可以是相當完善的，有的也相當的貴，要能清楚的區分也不是一件容易的事。

大部分之汽車旅館均位於主要的高速公路沿線，以取得交通之便捷性。不但停車方便且不收費用。

三、客棧

在歐洲，客棧（inns）有其淵遠流長之特質，原本為困頓旅客打發歇腳的地方。大部分的客棧房間數不多。

餐食之提供選擇性不多，通常多為套餐式（set menu）。但客棧卻極富人

情味色彩。相等於客棧服務的住宿方式在歐洲稱為Pension，為由大宅院改變而成的招待所和此處之客棧相類似。

四、房間和早餐

房間和早餐（Bed and Breakfasts，亦縮寫成B & Bs），提供來賓房間住宿並供應早餐。

此類住宿點的大小可由單獨一間的客房到含有二十間至三十間房間的建築物。

主人通常也住在同一建築物中，也擔任烹調早餐的工作。此種形態的住宿在英國流行得很早，目前在美國、澳洲和英國也普遍受到歡迎。

五、「巴拉多」

由地方或州觀光局將古老而且具有歷史意義的建築改建而成的旅館就稱為「巴拉多」（Parador）。

歐洲一些古老的修道院、教堂或城堡，改建成旅館後，除了提供三餐外，同時也使觀光客能品嚐到中古世紀文化之特質氣息。

這個語詞和概念源於西班牙，而經常在美國出現。在美國的國家公園服務和某些特定的州公園系統中，提供此種方式的住宿。

六、輪住式以及渡假公寓式

觀光客可以由輪住式以及渡假公寓式（time share and resort condominiums）的住宿中，選擇自己在渡假中的住宿方式。例如，在渡假公寓中，觀光客可以買下在整幢公寓中之其中一間，在渡假時自己住，其他時候即可出租給其他之觀光客。而輪住式的「房間」單位並不完全單獨屬於一個人。也許僅擁有十分之一的房間單位，因此要輪流分享此房間的住宿權

力。但是目前輪住式房間之所有人可以和其他所有人交換使用房間之時機，相互協調和配合來訪之時間以滿足每個不同所有人之需要，可節省所有權人出國海外旅行之住宿費用。

七、營地住宿

在許多的地區和國家，營地住宿（camps）均有其長期之歷史。意指在一特定之地區架設住宿之用具和安排以達到住宿之目的。目前有成千上萬的營地可供觀光客選擇。營地的經營有政府和私人兩大類。如政府在公園及森林遊樂區營地之經營。同時許多私人企業也提供此類場地給其人員作為渡假之用。

八、招待所

此類經濟性的住宿方式最早源於歐洲而後傳入美國。目前國際間約有五千家青年招待所（youth hostels）。在美國約有二百五十六間。它們僅提供住宿的場地，故其房間皆為通舖式的房間，且服務與設施均有限，如其沐浴設備亦為大眾式之沐浴設備，但設有廚房，可自行煮食，適合年輕人之自助旅遊。

九、健康溫泉住宿

健康溫泉住宿（health spas）特殊的住宿方式為針對追求健康，和恢復元氣之消費者所設。也是自古以來最早的住宿方式。其旅館之設備已由原先治療疾病的配備進而推廣到目前以減肥和控制體重為重心的各類豪華設備。

十、私人住宅

私人住宅（private houses）為最古老的外宿方式，旅遊者往往借住於私人住宅。在現代之社會裡已日漸式微。但目前也有一些特殊目的的團體比較

希望能住在私人民宅的，如海外遊學或學習語言之學生訪問團。藉此增加學習語言之機會和促進對當地文化的瞭解。

貳、住宿業常用之術語

在瞭解住宿業類別後，針對住宿業常用之術語和計價之方式加以說明，以期對住宿業之運作能有進一步之認識。旅行業運作相關之部分可分為兩大類：

一、櫃台作業常用之術語

（一）部門名稱與人員

1.front desk（旅館之櫃台）：一般均位於旅館正門大廳入口處，並可分為下列各部分：

（1）registration：旅館住宿登記處。

（2）information：詢問處（接待處）。

（3）cashier：出納處。

（4）reservation office：櫃台訂房組，主控非團體客戶之訂房。

（5）concierge：指櫃台或相等之服務工作人員，尤其在歐系之旅館中最常見，其工作包含了行李之處理，詢問之工作，各類旅遊資訊之提供。

（6）night porter：規模較小之旅館中之夜間之櫃台值班人員，在下班後提供相關之服務。

2.bell captain service（行李服務中心）

（1）porter：行李服務員。

（2）door man：門僮。

3.duty manager（值班經理）。

4.tour information desk（旅遊服務中心）。

5.E. B. S.（Executive Business Service）：商旅客戶服務中心：商旅客戶服務中心由資深之接待員擔任。

6.duty free shop（免稅店）：免稅店通常設於大廳或地下室。

7.tour hospitality desk：旅行業服務人員櫃台，專供接待住在旅館中的團體旅行業客戶之用。

8.group check in counter：團體辦理入住手續櫃台，和個人分開以免壅塞。

9.tour coordinator：旅館中團體相關事宜之協調者通常由業務部之業務員擔任。

10.lobby bar：lobby bar 位於大廳之酒吧。

（二）作業用語

1.check in：辦理入住手續，抵達旅館後應先至櫃台出示訂房記錄及辦理相關手續，領取房號及鑰匙，一般飯店之入住時間均設定在中午十二時以後。

2.check out：辦理退房手續，應在退房當天中午十二時前將房間退出並辦理結帳手續。

3.deposit：訂房時之預定金，如客人訂房而臨時又取消，如無法於一定期間內取消則必將為旅館所沒收。如旅客依訂房時間前往，則可充抵為房費之一部分。

4.hotel voucher：旅館住宿憑證。旅客之訂房透過旅行業安排時，旅行業在收取客人費用後給與此憑證，以供消費者持此往相關旅館以接受憑證上註明之服務。

5.master voucher ：團體總帳表，每一個團體入住旅館後，均有其團體之總表記錄該團之相關消費，以方便領隊和導遊在團體遷出時之簽認，以便旅館日後之收帳工作。

6.personal bill ：私人帳，即在團體旅遊中不屬於旅行業合約中支付之帳款謂之，如個人之洗衣費、電話費等。

7.rooming list ：團體住房團員名單，除旅客姓名外尚應包含護照號碼、住址和出生年月等相關基本資料。

8.wake up call ：指叫醒之電話，為了防止睡過頭可預先告知總機欲起來之時間，屆時由總機以電話叫醒。

9.complimentary room ：由旅館免費提供之房間。通常對團體達一定人數後或對相關人員之禮遇而提供。

10.hospitality room ：由旅館免費提供給特別團體，如熟悉旅遊作各類活動，如歡迎酒會的房間。有時因團體班機起飛較晚，旅館也提供一至二間房間免費供給團員休息或存放私人物品之用。

　　在國際性的住宿業中有些規格化了的名詞已為旅遊相關行業所接受並廣泛地運用，因此對它們應有一完整的瞭解，否則在旅行業之相關業務的運作上往往產生無法溝通或瞭解的困惑。

二、客房作業常用之術語

　　客房作業中各種不同的房間類別出現之術語最多，茲分述如下：

房間類別

1.single room ：單床房，指僅供一人住宿的房間，其床位之大小按不同之旅館而有別，有些採單人床，也有採較大之床位，如Queen Size 或 King Size 。

2.double room：指單張大床之房間，可供二人住宿，故較適合夫婦之用。

3.twin room：擁有二張單人床之雙人住房間。

4.double-double：指在一房間內擁有二張大床供二人住宿之用，在美式的旅館中採用較廣。

5.parlor：指以沙發床或活動床而提供住宿之房間，有時也稱為Studio。

6.suite：指套房，為旅館較貴之房間類別。由臥房和小客廳所組成。也有些房間設有小酒吧及第二間臥室以及廚房等設備。

7.penhouse：指閣樓，指在頂樓視野良好，且設有游泳池、網球場等設備之豪華套房。

8.junior suite：小套房，指以一間較大的房間而隔成的一間臥室和客廳而言。有些旅館利用每層樓之角落之空間設計而成小套房稱為Corner Suite。而在套房中也有上下樓別的，一般稱為Duplex。

9.lanai：指在熱帶地方或渡假中心的房間，能俯覽一地之風光，並且擁有陽台、內院和私人衛浴設備。

10.cabana：指在渡假中心正面對游泳池的房間。

11.efficiency unit：指含有部分廚房設備的房間，如夏威夷或黃金海岸等地之房間。也稱為Kitchenette。

12.hotel within hotel：俗稱為旅館中之旅館，由於工商之進步，旅館業者為配合實際之需要和迎合時代之進步，對工商業界提出的一種新的服務，把旅館中的套房相結合而成俱樂部式之現代住房組合，提供給商務客戶更完善之服務。

參、行銷方針和訂房作業

由於飯店的投資大，固定開銷較一般的服務行業為重，因此，為了謀求公司的收支平衡，對市場的經營得有相當策略，方能達到追求合理利潤的最高原則。因此在其作業上往往傾向採取所謂超訂房間（overbooking）和彈性價格政策（flexible princing policy）。

一、超訂房間策略和採用之原因

(一) 超訂策略

超訂房間意指接受預定的房間容量大過於飯店本身客房所能提供的容納量。比方，飯店本身僅有五百間客房，如果超賣一成即五百五十間，其超賣之比率要定在那一個標準則取決於本身客戶之取消平均率達於多少而定。飯店經營者的超訂研究決策與因應決定有助於確保飯店住房率的穩定與提昇。

(二) 採用之原因

1.防止no show：一般說來旅客們為了免除訂不到房間之苦和在保護自己的心態下，往往作多重的訂房。因為根據他們的旅行經驗，雖然訂了房間也往往產生無房間的事實。因此，總是多在幾家飯店訂房，也就因為客人的這種心態造成了飯店業中的no show 現象和overbooking政策存在的主因之一。

2.保持住房率：此外由於飯店業所出售的主要為其客房，和航空公司出售其機位是相同的，只要飛機起飛了，空了的位子就無法挽回，同樣的到了夜晚房間空了就是沒賣出去，具無法儲存性的特質。因此，在某些情況下，他們願意以折扣的方式預先出售一部分客房以保護其住

房率的穩定與提昇。

（三）有效的訂房制度

　　旅館業者想了許多方法來滿足客人之訂房需要，同時也希望減少客人臨時取消的比率，為了達成上述目的，業者常採下列幾個方法：

1.保證付款訂房

（1）即房客保證付款訂房（guaranteed payment reservation）（無論來不來住），除非在公司規定的時間內取消。

（2）飯店也絕對保留所訂的房間，使得相互均有保障，也減少了臨時取消率。

2.確認訂房

（1）由客人提出訂房後由飯店回信確認（confirmed reservation），但往往要求客人回信確認的同時先寄上訂金若干以求保障，其訂金的多寡由飯店決定。

（2）如果在一定的期間內沒有收到客戶之訂金，則其所訂的房間就自動取消失效，萬一客人無法準時到達則應事先通知飯店，此類客人稱為晚到客戶（late arrival passenger）。

二、彈性價格政策

　　由於旅遊季節性的影響和市場上競爭的必然性，飯店的經營者對休閒旅遊或商務目的的客戶，無論在季節上或常年裡，均作彈性的價格政策，以保持其營運的需要，其主要的市場區隔以下列各對象為主：

（一）觀光團體

1.飯店為了保持其年度裡之住房率，在年度以前就把飯店中部分的客房以較低的價格批發給旅行業之躉售商（whole saler）或遊程承攬旅行

業。

2.若此價格僅適用於某一段時間，而且一律以一個價格出現，通常稱之為"flat rate"。

3.以一團體平均價格給旅行業且適用於飯店中之各形式的房間（套房除外）的，稱之為"run-of-the-house"。

（二）商務旅客

經過飯店和有關之公司相互議定後，可對該公司的有關客戶提出優惠的房價和優先確認（confirm）訂房之方便，以吸引具有潛力之公司成為該旅館之長期商務客源。

（三）會議、商展與會人員

會議和展示團體之人數龐大，各類需求量對旅館之助益極大，因此旅館莫不訂下吸引人的房價以爭取客源，如每年年底在倫敦舉行的World Travel Mark，London的住宿費用就僅有平常費用的一半不到。

（四）周末客戶

週末的旅客一般較少，尤以商務客戶為主之飯店為甚，因此在周末（星期五至星期日）提供特別價格以招徠客戶（但在渡假區之旅館其政策則相反）。

（五）航空和旅行業者

飯店對此種住房客人均給相當的優惠，尤其對有大量業務往來的旅行業者，更是提供免費住宿的優惠以示禮遇。

（六）季節性之促銷

如我國每年七至八月為各類學校的考季，旅館莫不打出優惠價格，且以良好安寧之讀書環境為號召來吸引考生進入。

肆、住宿業之容量與使用現況

　　住宿業之現況不但影響到目前旅行業之運作，而其未來之發展也更為旅行業者所注目。若無住宿業來配合旅行業，團體旅遊便如巧婦難為無米之炊，動彈不得。因此，將住宿業目前所能提供的住宿容量和市場之使用分布做一分析，以便對其未來之發展有進一步之瞭解，相信對旅行業之運作有相當大之幫助。由於每一個地區和國家住宿業容量的不一，所能提供給旅遊者的服務住宿能力也就無法一致，但是一般說來，在同一國家內，它總是出現在需求量最高的地方，例如，在各國之人文和自然的觀光風景區裡。旅館和汽車旅館之國際化經營網路招攬了渡假休閒和商務旅客。但是，平均說來，房間之使用率，國際和國內之觀光客各占一半可謂平分秋色。然而，有些地方國際觀光客所使用旅館之比例要高出國內旅客許多。由是觀之，世界上還有極多數的國家之國民從事國內旅遊時仍無能力投宿於旅館，而選擇其他如營地住宿、經濟型旅舍和客棧業等較低廉的地方。在世界各類旅館中住客約有40%為個人觀光客（individual tourist），14%為全備旅遊之消費者。全球約有40%的旅遊住宿客人選擇國際性連鎖經營之旅館為住宿之對象。而國內觀光飯店亦拜國內旅遊快速成長之賜，家數亦有成長，其住房率表示國人在國內旅遊住宿亦有傾向使用國際觀光旅館之趨勢，休閒旅館業亦推出名額之套裝行程以為回應。

一、住宿之類型

　　根據經濟合作發展協會（The Organization for Economic Cooperation and Development，簡稱OECD）的分類共有正式的十一種，和其他附加的兩種，包括hotels、motels、inns、bed and breakfasts、paradors、time share and

resort condominiums、camps、youth hostels 和 health spas。

　　其他兩項包括類似旅館之住宿和輔助性的住宿，像渡假中心之小木屋（bungalow hotels）、出租農場（rented farms）、水上人家小艇（house boats）和露營車（camper-vans）等。

二、旅館之計算方式

（一）歐式計價方式

　　歐式計價方式（EP-Eurpean Plan）只有房租費用，客人可以在旅館內或旅館外自由選擇任何餐進食，若在旅館用餐則膳費可以記在客人的帳戶上。

（二）美式計價方式

　　美式計價方式（AP-American Plan）亦即著名的（full board），包括早餐、午餐和晚餐三餐。在美式計價方式之下所供給的伙食通常是套餐，它的菜單是固定的，沒有另外加錢是不能改變的。在歐洲的旅館，飲料時常不包括在套餐菜單之內，並且服務生向客人推銷礦泉水、酒，以及咖啡或其他飲料，但要另外收費。

（三）修正的美式計價方式

　　修正的美式計價方式（MAP-Modified American Plan）包含早餐和晚餐，這樣可以讓客人整天在外遊覽或繼續其他活動無需趕回旅館吃午餐（含兩餐）。

（四）半寄宿

　　半寄宿（Semi-Pension or Half Pension）與MAP相類似，而且有些旅館經營者認為是同樣的，半寄宿包括早餐和午餐或是晚餐。

（五）歐陸式計價方式

歐陸式計價方式（Continental Plan）包括早餐和房間，亦可以稱爲床舖與早餐（Bed and Breakfast，簡稱B&B）。

（六）百慕達計價方式

住宿包括全部美國式早餐時即爲「百慕達計價方式」（Bermuda Plan）。

第二單元　相關試題

選擇題

（　）1.自助旅行者常安排何種旅館業態（A）B&B（B）商務旅館（C）機場旅館（D）賭場旅館。

（　）2.旅行業領隊人員，最常接觸之旅館部門為（A）F&B Department（B）Front Desk（C）Lobby Bar（D）House Keeping。

（　）3.領隊人員於CHECK IN時不須攜帶下列何項文件（A）Room List（B）Voucher（C）Passport List（D）Airline Ticket。

（　）4.香港萬象之都乃是下列那一家航空公司推出之個別旅遊服務產品（A）新加坡航空（B）中華航空（C）泰國航空（D）國泰航空。

（　）5.一般至歐洲的旅行團中所包含的早餐為（A）美式早餐（B）英式早餐（C）大陸式早餐（D）斯堪地那維亞式早餐

（　）6.一般至北歐洲的旅行團中所包含的飯店早餐為（A）美式早餐（B）英式早餐（C）大陸式早餐（D）斯堪地那維亞式早餐

（　）7.一般至旅行團所採取旅館之計價方式為（A）美式計價方式（B）歐式計價方式（C）歐陸式計價方式（D）修正的美式計價方式。

（　）8.下列何者非旅館業部門之一（A）餐飲部（B）客房部（C）工程部（D）運輸部。

（　）9.旅館客房定價，一般walk in的客人，收取的房價稱為（A）RACK RATE（B）DISCOUNT RATE（C）PROMOTE RATE（D）SPEICAL RATE。

（　）10.團體旅遊中，分房過程如產生單一女性或男性，造成單人房產
生，旅行業者必須繳付（A）Extra Payment（B）Single Supplement
（C）Room Rate（D）Overcharge。

簡答題
1.對於度蜜月旅行團之團員，應安排何種房間較適宜？
2.何謂B&B？
3.為防止旅客no show，旅館業常採何種措施？
4. Concierge 主要之工作為何？
5.何謂Late Arrival Passenger？

申論題
1.請說明旅館業為何採取彈性價格政策？
2.請解釋旅館業為何採取overbooking策略？
3.請比較歐式計價方式、歐陸式計價方式、美式計價方式與修正的美式計
價方式之差異為何？
4.旅館業由於它的地點、功能、住房對象不同而又可分為哪些不同之性質
的旅館？
5.請說明Tour Coordinator的主要工作？

第三單元　試題解析

選擇題

1.（A）2.（B）3.（D）4.（D）5.（A）6.（D）7.（C）8.（D）9.（A）

10.（B）

簡答題

1.Double Room 。

2.Bad and Breakfast 。

3.接受預定的房間量大過於飯店本身所能接受之容量，一般是爲增加營業
收入，減少no show 客人導致住房率不佳。

4.指櫃台或相似之服務人員，此用語源自法文。

5.晚到住宿旅客。

申論題

1.由於旅遊季節性的影響和市場上競爭的必然性，飯店的經營者對休閒旅
遊或商務目的的客戶，無論在季節上或常年裡，均作彈性的價格政策，
以保持其營運的需要。

2.（1）防止no show：一般說來旅客們爲了免除訂不到房間之苦和在保護
自己的心態下，往往作多重的訂房。因爲根據他們的旅行經驗，雖
然訂了房間也往往產生無房間的事實。因此，總是多在幾家飯店訂
房，也就因爲客人的這種心態造成了飯店業中的No Show 現象和
Overbooking 政策存在的主因之一。

（2）保持住房率：此外由於飯店業所出售的主要爲其客房，和航空公司

出售其機位是相同的，只要飛機起飛了，空了的位子就無法挽回，同樣的到了夜晚房間空了就是沒賣出去，具無法儲存性的特質。因此，在某些情況下，他們願意以折扣的方式預先出售一部分客房以保護其住房率的穩定與提昇。

3. 共通點都是有房間

歐式計價方式不包三餐，美式計價方式三餐包，修正的美式計價方式包早餐和晚餐，歐陸式計價方式只有早餐。

4. （1）商務旅館：商務旅館（Commercial Hotels）主要的客源來自商務旅客（Business Travelers），其提供服務之內容精緻，如免費之報紙和咖啡、個人電腦操作設備、洗衣、僕役長之協助和禮品商等。它在餐飲之服務上亦包含了客房服務（Room Service）、咖啡廳和正式之餐廳。而游泳池、三溫暖、健身俱樂部有時也是其所俱備之設施之一。它位於大都市之中或工商發達之城鎮，以滿足商務客戶交通方便之特殊需求。

（2）機場旅館：機場旅館（Airport Hotels）之建立均位於機場附近，以提供客人便捷之需求。主要的服務特色為提供客人來回機場間的便捷接送（Shuttle Bus）和停車方便。機場旅館之客源也相當地廣：包含了商務旅客、因班機取消轉機而暫住的旅客，也有各類會議的消費者。

（3）會議中心旅館：會議中心旅館（Conference Centers）提供一系列的會議專業設施，使各類之會議能在其旅館協助下圓滿成功。

（4）經濟式旅館：經濟式旅館（Economy Hotels）提供乾淨之房間設備。旅館本身之設施不多，所提供之服務也很簡單，通常也不提供餐飲之服務，如有，也僅及於基本之內容。

其客源多是「預算式」之消費者，如家庭渡假者、旅遊團體、商務和會議之旅客。

（5）套房式之旅館：套房式之旅館（Suite Hotels）的房間設備頗爲豐富，通常包含有客廳，和與客廳隔離之臥房，有些也包含了廚房之設備。其客源主要來自多方面，如商務客人可以利用客廳舉行小型之商務聚會，且分離式之臥房也較能享受到個人之方便性。對一些正在找房子而搬家的消費者來說也是一個好的暫時住所。

（6）長期住宿旅館：住在長期住宿旅館（Residential Hotels）中的客人停留日子較其他類型之旅館爲長。此類旅館的服務不十分多樣化，住房中廚房、壁爐，和獨立式之臥房爲其主要之設備。它不僅提供了打掃和整理房間之服務，也有餐廳、客房內餐飲服務及小酒吧的配置。這些餐飲設施最主要的目的僅爲方便客戶而已，而非以營利爲主要之目的。這類旅館的房間選擇性頗高，由個人之單人房到全家人共住之套房均有。

（7）賭場旅館：在賭場旅館（Casino Hotels）中均附有賭博之設備。其所有之設計和行銷對象均以賭客爲主。這些旅館通常均非常豪華。爲了吸引賭客以增加收益，旅館經常邀請全國知名之藝人前來做秀，提供特殊的風味餐和包機接送的服務。

（8）渡假旅館：渡假休閒的客人爲渡假旅館（Resort Hotels）的主要客源，這些渡假旅館是經過消費者預定前往的渡假地方。和其他旅館不同的是，通常都是遠離都市塵囂而建於風光明媚的山麓和海邊。在這類旅館中也提供硫磺礦泉浴和健身俱樂部之設施。此外渡假地區的旅館也提供各種的球類及戶外運動的器材。

5.旅館中團體相關事宜之協調者通常由業務部之業務員擔任。

第七章　餐飲服務業

第一單元　重點整理

　　構成旅行業提供旅遊服務和組合產品時之基本因素之一，餐飲業隨著時代之進步、生活條件提高，各地餐飲事業經營方法、服務內容和地區性特質也日趨多元化；現以旅行業遊程經營之立場，應瞭解如何安排旅行中之餐飲服務，以及其服務方式、內容和各地之風味餐等。

壹、旅遊之餐飲服務分類

　　和旅遊相關之餐飲服務類別有下列三項：飛機上之餐飲、旅館內之餐飲和旅行途中之外食餐飲三個部分，茲說明如下：

一、飛機上之餐飲

　　在出國旅遊當中，飛機上所供應之餐飲最可能是旅客第一頓享用到的旅遊餐，由於頭等艙和經濟艙之供應方式和內容不同，茲以團體經濟艙為例將其服務過程和內容可分為下列兩個步驟說明：

1.飯前飲料之供應

　　通常在飛機起飛後開始供應，以酒類和冷飲為主，常見的有威士忌（Whisky）、白蘭地（Brandy）、葡萄酒（紅、白）、啤酒和各類飲料，如七喜、可樂及各式果汁為主。此外也配合提供花生及杏仁小品。

2.正餐

　　在飛機上，航空公司按飛行之時間和實際之需要分別在旅客到達目的之

前提供午餐、晚餐和早餐。在經濟艙中除了主菜可按航空公司所提供之類別由客人挑選外，其餘之配菜一致。在正餐（午、晚餐）之飲料方面，以葡萄酒為最普遍之佐餐酒，而餐後提供咖啡或茶，也有提供白蘭地為飯後酒的；而早餐中則以牛奶、咖啡或為主要之供應品。

二、旅館內之餐飲

旅館內之用餐無論是用餐之內容和方式一般來說是比較講究的，現按團體在海外旅行時所常見之用餐方式簡介如下：

1.美式早餐（American breakfast）

（1）新鮮水果（fresh fruits）或果汁（fruit juice）：一般均提供如柳丁、木瓜、鳳梨、西瓜和香蕉等水果，或番茄、檸檬、蘋果等果汁。

（2）蛋類：按其可供應之方式又可分為下列幾種：

‧水煮蛋（boiled eggs）：是連殼放入熱開水中煮沸者，有soft和hard二類，hard為五分鐘以上，soft大約三分鐘左右。時間之長短可按自己的習慣和需要。

‧煎蛋（fried eggs）：sunny side up指煎單面之意，煎兩面則為turn over。如要煎得半生熟則為over easy，而全熟則稱為over hard，通常並附上火腿（ham）或鹹肉（bacon）。

‧水浮蛋（poached eggs）：是將蛋去殼，水煮三至五分鐘，然後放在土司上。

‧攪炒蛋（scrambled eggs）：將蛋打碎炒之，通常加牛乳而攪炒，並置於土司上。

‧煎蛋捲（ouellette）：什麼都不包的稱為plain ouellette，含火腿的則稱為ham ouellette。

(3) 穀類（cereals）：即歐美人作早點吃的穀類粥，例如，燕麥粥（oat meals），其他如corn meals 也是常見之種類。

(4) 土司（toast）：土司可依自己的嗜好而要求各種不同的準備方式，如有厚薄土司之分，也有白土司（white）和全麥土司（wheat），也有微烤（light brown）一下或較焦的（dark brown）等不同。此外尚有奶油土司（buttered toast）和法國土司（French toast）之種類。

(5) 咖啡（coffee）或茶（tea）：通常不加糖和奶精者稱為black coffee，反之稱為white coffee。歐美對義大利式之咖啡亦頗為流行，通常加奶精者稱為Cappuccino，而較濃而小杯者稱為Espresso，同理，茶也可分為檸檬茶（tea with lemon）或是奶茶（tea with milk）等。此外也有原茶即不加任何附加物，如紅茶（black tea）、青茶（green tea）等。

2.大陸式早餐 （continental breakfast）

在歐洲地區一般人均不習慣早餐吃蛋，僅以咖啡或牛奶為主要飲料，加上牛角麵包（croissant）塗抹厚厚的奶油或果醬，因此歐洲旅館之房租都計以早餐費用在內。

3.正餐（含午餐及晚餐）

團體之午晚餐如果在旅館中使用，均會採用套餐之方式（Table d'hote）或稱為set menu，因為點菜式的方式並不適合團體之運作。然而歐美之正餐，尤其是晚餐，出餐之方式如下：

(1) 前菜（Hors d'Oeuvre）：是當做下酒菜，並以其鹹味、酸味來刺激唾液之旺盛，以增進食慾。

(2) 湯（soup）：有時沒有前菜而以湯為第一道菜。有濃湯（potage）和清湯（consomme）之分。

(3) 魚類（fish）：因為魚肉較其他肉類之纖維柔細故通常置於肉類

之前。

（4）中間菜（entree）：是正餐介於魚菜和肉之間之菜故又稱為中間菜，以牛肉最受歡迎。

（5）肉類（roast）：此菜為消費者所盼望之主菜，其中以roast beef為最高級之牛排，其他如fillet、rib和sirloin等。其次為雞、火雞及鴨等。

（6）冷菜（salad）：單用一種蔬菜的稱為plain salad，多種混合的則稱為mixed salad。

（7）點心（dessert）：可分為八種：派（pie）、蛋糕（cake）、布丁（pudding）、水果（fruit）、吉利丁（gelatin）、冰淇淋（ice cream）、低脂水果、冰淇淋（sherbet）、乳酪（cheese）。

（8）飲料：包含了咖啡、茶及各類酒類。

三、旅行途中之外食餐飲

1. 在旅遊當中外食（不在旅館中）之機會相當的高，尤其國人之團體旅行過程中如歐洲團、美洲團有絕大部分之膳食均在外完成。除了行程時間之控制和中餐口味之偏好外，成本也是一項重要之考慮。

2. 因此，歐洲高速公路邊之餐廳，美國的速食餐廳和當地的中國餐館就成了我國海外觀光客最常膳食之主要場地，尤其以午晚餐為最普遍。

3. 隨著國內旅行業者之設計安排許多地方之風味餐（specialities）而列入了國人餐食範圍，如德國之慕尼黑豬腳大餐、瑞士之洛桑之風味餐、卡不里島之義大利餐、巴黎麗都夜總會中之法國餐、北京之「御膳」等，雖然此類餐食是應訂房時旅館或夜總會所要求而定的，但也讓客人體會到一些當地的餐食風味，也使行程生色不少。

貳、飲料的分類

　　飲料之分類和區別是一門專業的學問，然而，俗語說得好，酒菜不分家，因此，對旅遊當地各種飲料有一完備的知識，不但重要亦能增加旅遊中之情趣。因爲飲料中的葡萄酒、啤酒等均爲西方飲食文化中重要的部分，如果領隊其毫無基本認識也難免會貽笑大方。飲料依其成分可大略分爲含酒精飲料（liquor）與無酒精飲料兩大類。前者又可分出釀造酒（fermented alcoholic beverage）、蒸餾酒（distilled alcoholic beverage），以及再製酒（compounded alcoholic beverage）三種。若把以上四種飲料中的兩種或兩種以上加以混合即成另一種混合飲料（mixed drink）。茲簡述如後：

一、釀造酒

　　釀造酒係以水果（糖質）或穀物（澱粉質）爲原料，經發酵與儲存陳熟而製成的酒類。餐廳中常見的釀造酒有如下數種：

1.葡萄酒

(1) 一般葡萄酒：由葡萄酒釀造而成，是西洋傳統餐廳的主要餐桌飲料，有紅（red）、白（white）與玫瑰紅（rose）三種。

(2) 汽泡葡萄酒：即含有二氧化碳的葡萄酒，例如，香檳酒（champagne）。

(3) 強化酒精葡萄酒：通常添加白蘭地來增強其酒精度至18°至23°之間，例如，雪利酒（Sherry）與葡萄酒（Port）。

(4) 加酒精葡萄酒：除了增強酒精度至18°至20°（強者高達45°至49°）以外，另外還再加入藥草或香料。例如，苦艾酒（Vermouth）。

2.穀物酒

（1）啤酒：由麥芽加啤酒花釀造而成。

（2）紹興酒：由米釀造而成。

二、蒸餾酒

蒸餾酒係以水果或穀物釀造成酒後，經蒸餾與儲存陳熟而製成的酒類。通常皆蒸餾兩次，第一次約可得30°的酒精，再次蒸餾第一次蒸餾而得的酒液，可得到酒精度更高的酒液，古時候常用於醫療方面，有振奮病人精神之效，故名之爲「生命之水」（Eau-de-Vie）。西洋人認爲這種生命之水是釀造酒的「靈魂」，所以又稱蒸餾酒爲Sprits，我們要以「烈酒」來譯之。前面所提Liquor，雖可用來統稱含酒精飲料，但和葡萄酒（wine）與啤酒（beer）仍然可當爲「烈酒」。餐廳中常見的蒸餾酒有以下數種：

1.穀物烈酒

（1）威士忌：英國產者主要由麥芽釀酒後蒸餾而成，如Scotch，美國產者主要由玉蜀黍釀酒後蒸餾而成，如Bourbon。

（2）伏特加（Vodka）：俄國產者原由馬鈴薯釀酒後蒸餾而成，美國產者由玉蜀黍加麥釀酒後蒸餾而成，其特色是無色無味，所以蒸餾後尚須過濾。因此純度很高，無雜質可陳熟，故不經陳熟即可飲用。

2.甘蔗烈酒

主要是蘭姆酒（Rum），以庶糖或糖蜜釀酒後蒸餾而成，其種類有清、暗與加香料之分。

3.水果烈酒

（1）葡萄酒：由葡萄酒蒸餾而成的烈酒，一般皆稱爲白蘭地。

（2）其他：由櫻桃酒蒸餾而成者如Kirsch，由蘋果酒蒸餾而成者如

Calvados 。Kirsch 又稱Cherry Brandy，所以白蘭地亦被用來統稱所有的水果烈酒。有一點須注意的是，歐洲有時Brandy 與 Liqueur互用，如Cyerry Brandy 即Cherry Liqueur 。

三、再製酒

再製酒係將蒸餾酒加工製成的酒類，又稱「加味烈酒」（Flavored Spirits）。在餐廳中常見者有以下數種：

1. 琴酒（Gin）：由烈酒加杜松子酒類調味而成。
2. 力可酒（Liqueur）：由烈酒泡調味料再加糖漿而成，其種類因調味料而各不相同。
3. 苦酒（Bitter）：由烈酒泡苦藥草而成，其種類因藥草而各有不同。

四、無酒精飲料

在餐廳中常見的無酒精飲料有以下數種：

1. 沖泡飲料：如茶、咖啡、可可亞、阿華田等。
2. 果汁：各類新鮮或罐裝果汁。
3. 牛乳：以新鮮牛乳為主。
4. 碳酸飲料：如可樂、汽水等。
5. 礦泉水與水。

五、混合飲料

選用上述四類飲料中之任何二種或二種以上為材料而混合出來的飲料即係混合飲料。一般言之，其中一種或一種以上必須是含酒精飲料才行，當然也有全為無酒精飲料的混合飲料，不過在餐廳服務中並不普遍。含酒精的混

合飲料亦稱雞尾酒（Cocktail），種類非常多，通常都在酒吧或酒廊中飲用，可是美國人也常在餐桌上飲用，所以在美國，雞尾酒是餐廳中飲料服務的主要項目。雞尾酒的材料涵蓋所有的飲料，所以對於接待慣美國客人的我們，常會誤解雞尾酒就是飲料服務的全部。其實在歐洲是葡萄酒當主角，即使目前在美國和台灣也有愈來愈多人飲用葡萄酒的趨勢，所以身爲放眼國際的餐廳服務員，必須同時精通雞尾酒與葡萄酒的服務才行。

參、依服務之先後分類

就餐廳服務而言，含酒精飲料亦可依服務之先後而分成「飯前酒」、「飯中酒」，以及「飯後酒」三大類，依此分類略作說明，領隊人員對此分類有所瞭解之後才能知道什麼時候應服務些什麼飲料。

一、飯前酒

飯前酒皆被稱爲Aperititif，此字源自拉丁字Aperire，有「開」的意思，表示此類酒具有開胃的功能，主要是爲促進食慾而飲用。開胃酒的選用因地而異，在歐洲傳統的開胃酒有如下三類：

1.加香料葡萄酒

最常見的是苦艾酒與金雞納草（Quinquina），前者係泡多種藥草而成，後者係泡金雞納樹（奎寧的原料）而成，後者味道較苦，所以也有人將它歸類在苦酒之中，如法國人喜歡的Dubonnet即是。

2.大茴香酒

以生命之水爲基酒泡大茴香（Anises）而成，故酒精度高達45°，如法國的Parits。

3.苦酒

以生命之水爲基酒泡以樹皮爲主的苦藥材而成,味很苦,有的另加糖或另加水,故酒精從17°至49°皆有之,如調雞尾酒時常見的Angostura與義大利人最喜歡的Compari即是。美國人就喜歡選用雞尾酒爲飯前酒,英國人喜歡選用雪利酒,此外連烈酒(如伏特加,當開胃酒飲用時要冰冷)、啤酒等,都可能被選爲飯前酒。原則上客人喜歡點什麼當飯前酒就應尊重而服務之。中餐就沒有明顯的開胃酒,這可能與我東方人傳統上菜佐酒而非以酒佐菜的觀念有關,中餐(日本餐亦同)的前菜都是下酒菜,因此我們未動筷就先舉杯喝起紹興酒來了,勉強言之,我們的紹興酒與歐洲的香檳酒一樣,可以從頭喝到全餐結束,亦即可以搭配菜餚而飲之。

二、飯中酒

飯中酒的意義在於配合菜餚一起飲用,以提高美食味覺的境界。在西餐中最常見的飯中酒是一般的葡萄酒,中餐則以紹興酒爲主。此外,啤酒以及雞尾酒的「長飲」(Long Drink)也很適合當飯中酒,所以也常被選爲飯中酒。

三、飯後酒

一般而言,主菜以後所飲用的酒類皆可認定是飯後酒,所以飯後酒可分如下三種:其一是和吉士和點心搭配飲用的「點心葡萄酒」(Dessert Wine),即前述分類中的加酒精葡萄酒,如葡萄酒。其二是和咖啡搭配飲用的白蘭地和利可酒。其三是用完全餐飲過白蘭地之後,還想繼續再飲時的「長飲」雞尾酒。中餐都是喝到盡興才會結束,所以也沒有明顯的飯後酒的概念,反而會要求來一杯熱茶醒醒酒。有人滴酒不沾,那麼就須準備無酒精飲料來當飯前、飯中與飯後飲料之用。飯前飲料可選柳橙汁、番茄汁、鳳梨汁等,但不

宜太甜。飯中飲料則可依如下的搭配：前菜和魚類菜配檸檬汁或無氣礦泉水，白肉類菜配白葡萄汁、柳橙汁或葡萄柚汁，黑肉類菜和爐烤菜配紅葡萄汁（可加一點檸檬汁），燒烤菜配無氣礦泉水加檸檬汁，吉士配牛乳，點心配白葡萄汁，如屬加牛乳或鮮奶油的點心則配白葡萄汁加小紅莓汁。

肆、菜單和服務

　　在旅行業中所接觸到的菜單（menu）方面仍然是以套餐為主，在套餐之組合下較具有快速、人多和預算容易控制等優點，因此成為package tour中常用的模式，然而也有標榜品質的旅遊團也採取點菜式的方式，較能滿足個客人之品味需要。美國的旅程經營商甚至推出dine around program，即旅行業在其全備旅遊中於某些知名都市推出，遊客可以自由前往經旅業事先選定具有特色和服務精良的餐廳群擇一而用膳。並可按旅行業和餐廳之合約價用餐券（meal voucher）支付，並不需要付現金，但基本上餐券大約有消費上限，如有超出則由遊客自付，此種方式在標榜豪華（deluxe）之旅程上也風行了一陣，如美國的Orient Escapade Tour、Travel World Tour均為開風氣之先河。而在服務之方式上雖因菜單之方式不同而異，現將在團體旅遊的過程中較常安排方式簡介如下：

一、餐桌服務

　　餐桌服務（table service）大約包含下列數種：

1.美國式服務（American service）

　　菜式在廚房內由廚師裝盤妥當後，由服務員端至餐廳立即上桌，國內的西餐館大都採用這種服務方式，不過歐洲的餐飲業者認為此種是簡單的服務方式，僅適用於速食餐館。

2.法國式服務（French service）

菜式在廚房內由廚師裝飾在大銀盤上，服務員端到餐廳後，從客人左側呈上，供客人自行取之放於已預先擺放在其前的餐盤上。這種方式在美國亦被稱為「英國式」，已不流行於餐廳服務，但仍適用於宴會服務。

3.英國式服務（English service）

流程相同於前述的法國式，只是由服務員替客人分派菜餚到餐盤上，這是歐洲高級餐廳最流行的服務方式。這種方式在美國亦被稱為「俄國式」。

4.旁桌式服務（guerdon service）

端菜入餐廳的方式相同於前述的法國式。服務員到餐廳後先將大銀盤和乾淨的餐盤放在預先擺在客人餐桌旁的補助桌上，服務員在旁桌上分菜到餐盤上，然後再端盛好菜的餐盤上桌。這種方式在歐洲也很流行，尤其是瑞士的旅館學校就特別推崇這種服務方式。這種方式在美國被稱為「法國式」，在法國亦有人稱之為「俄國式」。

5.中國式服務（Chinese service）

所有菜盤皆同時出菜放於餐桌正中央，由客人自行分菜，歐洲人稱之為「菜盤上桌式」。

以上五種方式並非取其一就不能再有其二，比較進步的想法的是每一種菜應依其性質選用最能表現其特色或效果的方式來服務。

二、自助餐式服務

自助餐式服務（buffet service）是一種較新的服務方式，於九十多年前由一位叫John Kruger的美國人在芝加哥首創這種餐館。這種餐廳的布置如同餐桌服務一樣，客人就座後即可隨時前往自助餐檯選取食物。餐盤擺於檯的前端，菜餚依菜單的順序擺放，通常由客人自取，有時亦可由服務員代為打菜，以增進取菜的速度，有的爐烤菜亦可由服務人員當場表演切割服務。至

於餐具有的是將每道菜所需要的餐具分別擺在每道菜的前面，由客人手取用，有的則統一擺在檯的末端由客人自行選取，有的則已擺放在餐桌上。客人吃完一盤尚可重新取用，故可自分前菜、主菜與點心等而逐道享用之。這種餐廳可以是完全的自助，也可以混入人的服務，通常補助性的食物（如飲料）可由服務員來服務，有時鑑於客人不慣端湯走路，以致容易溢出濺地，湯亦可由服務員服務之。

三、速簡餐服務

速簡餐服務（cafeteria service）是一種由自助餐服務演變出來的新形態，自助餐有付出固定的代價而可享受吃到飽的好處。

第二單元　相關試題

選擇題

（　）1.美西團拉斯維加斯早餐所使用服務方式為（A）速簡餐服務（B）自助餐式服務（C）英國式服務（D）旁桌式服務。

（　）2.下列風味餐何者錯誤（A）德國豬腳（B）瑞士火鍋（C）法國田螺餐（D）奧地利鮪魚餐。

（　）3.下列哪一國家所生產之氣泡酒，稱為香檳（A）澳洲（B）美國（C）加拿大（D）法國。

（　）4.德國萊茵河谷地最著名之葡萄酒以下列何種著名（A）Red Wine（B）White Wine（C）Rosy Wine（D）Champagne。

（　）5.Sherry 酒，世界產量第一的國家（A）西班牙（B）法國（C）義大利（D）德國。

（　）6.下列何者非白蘭地之等級分類（A）XO（B）VSOP（C）SOP（D）FIVE STAR。

（　）7.蘭姆酒（Rum），是以何種原料蒸餾而成（A）蔗糖（B）甜菜（C）馬鈴薯（D）小麥。

（　）8.伏特加（Vodka）：俄國產者是以何種原料蒸餾而成（A）蔗糖（B）甜菜（C）馬鈴薯（D）小麥。

（　）9.琴酒（Gin）是由烈酒加何種酒類調味而成（A）蘭姆酒（B）白蘭地（C）威士忌（D）啤酒。

（　）10.紹興酒：由由何種原物料釀造而成（A）米（B）甜菜（C）馬鈴薯（D）小麥。

簡答題

1. 早餐煎蛋（Fried Eggs）可以分爲哪幾種？

2. 一般葡萄酒：由葡萄酒釀造而成，是西洋傳統餐廳的主要餐桌飲料，可分爲哪三種？

3. 伏特加（Vodka）是由哪一國生產者原由馬鈴薯釀酒後蒸餾而成？

4. 威士忌如由英國生產者主要由麥芽釀酒後蒸餾而成，稱爲？

5. 水煮蛋（Boiled Eggs）是連殼放入熱開水中煮沸者，分哪兩類？

申論題

1. 請說明雞尾酒調製，是以哪幾類爲基酒？

2. 請說明葡萄酒的分類？

3. 就餐廳服務而言，含酒精飲料亦可依服務之先後而分成哪三大類。？

4. 餐後的點心（Dessert）可分爲哪幾種？

5. 飲料依其成分可大略分爲含酒精飲料（Liquor）與無酒精飲料兩大類。前者又可分出哪三種？

第三單元　試題解析

選擇題

1.（B）2.（D）3.（D）4.（A）5.（A）6.（D）7.（A）8.（C）9.（A）
10.（A）

簡答題

1. "sunny side up" 指單面煎之意、 "over easy" 指半生熟、 "over hard"
 全熟。

2.紅（Red）、白（whine）、玫瑰紅（Rose）三種。

3.俄羅斯。

4.Scotch Whisky。

5.soft and hard。

申論題

1.Whisky、Brandy、Gin、Vodka、Rum。

2.一般葡萄酒、汽泡葡萄酒、強化酒精葡萄酒、加強酒精葡萄酒。

3.飯前酒、飯中酒、飯後酒。

4.派（pie）、蛋糕（cake）、布丁（pudding）、水果（fruit）、吉利丁
　（gelatin）、冰淇淋（ice cream）、乳酪（cheese）、低脂水果、冰淇淋
　（sherbet）。

5.釀造酒（Fermented Alcoholic Beverage）、蒸餾酒（Distilled Alcoholic
　Beverage）、再製酒（Compounded Alcoholic Beverage）。

第八章　水陸旅遊相關業務

第一單元　重點整理

　　在國際大眾化旅遊之發展中，航空公司的確是貢獻良多，居所有交通工具中之龍頭地位。然而，在水陸的交通工具之使用上，也因世界各地理環境之不同而有著不同之份量。對旅行業來說，在其行程設計中所需要的不僅是由出發國到目的地之間之運送，更重要的是如何運用各種不同之交通方式，以達到旅遊之目的。在水陸交通不同工具之使用上，也和旅行業產生了互動之關係。如觀光遊輪（cruise liner）、各地間之渡輪（ferry boat）、遊艇旅行（house boat trip）等，均豐富了旅行業之產品。歐美境內之陸上交通網路發達，火車旅行（rail travel）為該地之一大特色，同時遊覽車（motorcoach）、租車（rent-a-car）的服務均非常便捷，尤其是歐美內陸各觀光點之間的遊覽，藉由陸上觀光之方式，更是經濟、輕鬆而無遠弗屆。

壹、水上旅遊相關業務

　　水上旅遊相關業務包含了遊輪、各地之間之觀光渡輪和深具地方特色之河川遊艇，茲分述如下：

一、遊輪

（一）輪船之沒落

　　在美國，二十年以前大約有四十八萬人左右是以乘輪船的方式出國旅遊，占了當時出國人數之26%。然而這種定期班輪在六〇年代則每下愈況。

在西元一九五三年到西元一九六九年之間，北大西洋間之船運，因航空公司之大量介入，使輪船原本占有50%之市場下降到10%就是一明顯之例子。輪船在遭受到交通形式之改變和營運成本無法減低的壓力下，許多經營定期班輪的公司，紛紛將其旗下的客輪改為航行某一海上水域的遊輪。更甚者，如船隻過老，但不失其時代之代表性者，即長期靠岸供陸上旅客登輪觀賞，也發揮了它的最高價值。例如，瑪利皇后號（Queen Mary）就長期靠在美國加州長島陸上，供人參觀。

（二）遊輪觀光現況

由於國際觀光之成長和遊輪業者之努力，遊輪已成為海上之觀光景點（floating attraction）。當然，顧名思義，遊輪有別於一般的客輪，它只航行於某一個水域，並提供一個類似水上的觀光渡假中心的作用，並有經過設計的活動，如將船上和岸上城市之觀光活動相互輝映。現代的遊輪經營者已經非常機巧地把食、住、行、娛樂和陽光、空氣及水相結合，替自己開創出一個新的發展方向。近年來的遊輪事業的發展可謂日新月異。更多的新船和較大的船投入此一行業。

（三）遊輪事業之發展

遊輪旅遊在目前之旅遊市場中所占的比例雖然不大，但其成長空間廣闊，因此遊輪業者莫不積極調整步伐，大力推展國際間之遊輪旅遊。

1.遊輪船隊之擴張

遊輪業者已經建造了可以搭乘五千人之巨型船隻，使得未來遊輪旅遊在供應上不虞匱乏。但是由於船隻加大，遊客成倍數增加後，相對的，各地之港口和相關設施，如港口通關設備及住宿飯店之供應問題，接踵產生。而同樣的，遊輪公司必須能促使消費者急速增加，且其比率不能僅以每年10%之成長，可能要更快方能滿足成本上之需求，因此如何擬定一完整的國際遊輪

旅遊行銷計畫就成為遊輪事業當務之急。

2.遊輪觀光行程趨向縮短

　　遊輪觀光客出海渡假愈來愈偏向短天數。目前成長最快之行程為三至五天。而現今約有80%的遊輪行程均在八或八天以下，一星期以上的行程僅占市場中的12%。

3.經濟影響上

　　遊輪事業的構成，除了遊輪本身外，最重要的就是沿岸停靠之港口都市。因為遊輪給港口都市帶來了繁榮和發展。然而，遊輪之未來發展趨向大量化，這對沿岸都市將帶來新的衝擊。因為大船需要靠岸之次數較小船少，客人下船之機會就少，相對的到岸上用錢的時機就少，自然影響到沿岸都市之收入。而且遊輪公司為了配合量大之發展，也買下一些海上島嶼自行開發，形成自給自足的企業，對原來沿海岸以遊輪觀光收入為主之城市經濟影響就深遠了。當然，如果要能留住遊輪之觀光客，則這些沿岸港口都市則必須從改善或加強其本身之各類設施著手。

4.銷售發展上

　　遊輪業者為了激起觀光者更高的興趣，及提高它的服務層面及效率性，已和其他相關業者結合而開拓出新的旅遊方式，例如，Fly Cruise Land 的全備旅遊，提出種種之優惠條件，近年來在我國業者的大力推薦下，阿拉斯加旅遊在目前已經是一個相當受歡迎的行程。

（四）亞洲遊輪產品

　　由於近年來亞洲地區經濟之卓越成就，以及越南政府、中國大陸日漸實行的門戶開放政策，使得整個亞洲旅遊市場急遽成長，遊輪產品更是受到業界之矚目。目前亞洲地區之遊輪仍以短天數之產品為主，茲按地區分述如後：

1.東南亞地區

在東南亞地區，新加坡因其地理位置、港口設施及現代化管理均較其他城市出色，也儼然成為此地區之遊輪業「首府」，目前已成為十三艘遊輪之停靠基地，如水瓶號、夢幻號、雙子星號、達爾芬號等，其乘客75%來自東南亞國協，最受歡迎之地點則為普吉島、蘭卡威、檳城、棉蘭等地。其天數約在五至七天之間，價格約為一萬六千至三萬五千元之間。

2.香港與其他地區之間

從香港出發之遊輪有前往海南島和行駛於香港、北京、馬尼拉、胡志明市等地間之雙魚號和水晶合韻號。Chuhmed也有此間之航線。此地區之行程約為四至十一天不等，價格則由一萬九千至三十萬元之間。

3.日本與其他地區之間

飛島號行駛於大阪、函館、上海、峰山、濟州島之間。而石狩號、北上號、木曾號行駛於北海道與名古屋之間。

二、觀光渡輪

觀光渡輪之形態散見於世界各國，它不但是水上之交通工具，更有地理景觀上之觀光特色，諸如美國沿海岸線之各類渡船，地中海、加勒比海各島嶼間之渡船，英法海峽間之汽墊船（Hovercraft），義大利南部那不勒斯到卡布里（Capri）島之間的水翼船（Hydrofolis）和我國之澎湖輪等均屬於具有觀光特色之水上交通工具。

三、河川遊艇

在船上通常包括了客房、餐廳和一些基本的康樂器材，在歐洲的英、法以及捷克地區是較流行的一種旅遊方式。在美國的密西西比海亦有此種景象，如YR Mississippi Queen。有時一家大小可租一汽船在湖上（河上）渡

假，我們稱為遊艇旅行。這些存在於不同地區之不同形式的水上交通工具，對調節旅遊的行程及豐富其內容有相當大的幫助。事實上，在每日的觀光行程中，配合河上或海上之旅遊活動，可以為較枯燥的陸上行程增添一點趣味。如舊金山灣區的渡輪或遊艇巡弋、澳洲雪梨傑克遜港遨遊、紐約環遊曼哈頓島的輪船及自由女神觀光船、加拿大溫哥華與維多利亞之間的渡輪、挪威的奧斯陸及丹麥哥本哈根之間的渡輪（夜宿輪上）、希臘愛琴海的古文明諸島之旅、巴黎塞納河、倫敦泰晤士河、紐奧爾良密西西比河蒸汽船之旅、埃及尼羅河之旅、德國的萊茵河之旅等皆是極度出名的船上旅行。又例如，由哥本哈根開往德國漢堡的火車於渡過波羅的海（Baltic Sea）時，整列火車開進渡輪，上陸地後再原班火車開出，旅客莫不頓感新奇而饒富趣味。

貳、陸路旅遊相關業務

　　陸上之旅遊所仰賴的交通工具種類大致上可以分火車、遊覽車和自用或租用的客車為主。它們雖然無法像飛機般的快速舒適，也沒有海上遊輪的豪華設備，但卻是一種平實而無遠弗屆的遊覽必須的交通工具。尤其在目前國人所流行的自助旅遊方式下，陸路旅遊相關業務也就更重要。因此，我們必得對在歐美地區內陸重要之某些交通工具加以說明：

一、鐵路方面

　　鐵路一度曾經是觀光事業發展中之交通骨幹。雖然目前的地位不若以往來得受重視，在歐美內陸之觀光活動也僅占5%～10% 之比例，而在印度、日本和獨立國協等國家之比例則較高。

（一）美國的全國鐵路旅運公司

在西元一九七○年的鐵路旅客運輸法案下授權全國鐵路旅運公司結合美國全國鐵路網，並和全國各鐵路公司簽定合約，它負責經營各城市間的火車客運業務。美國的全國鐵路旅運公司（National Railroad Passenger Corporation，簡稱Amtrak）目前在全美擁有二萬四千里長的鐵路運輸線及二千輛的車子，其服務網廣達五百個大小的城鎮，並且不斷引進新的車箱，改善服務並且大做廣告宣傳，並且和旅行業者結合開放全備旅遊，大量吸引世界各種前往美國遊覽的觀光客和本地的旅客。在美國政府大量經濟支援之下的確做得有聲有色，也是以陸路遊覽美國的一個非常好的方式。加上最近美國的全國鐵路旅運公司和航空公司之訂位系統相聯，加速其行銷能力和訂位之便捷性，更成為吸引觀光客之重點。此外，在美國，如果您願意加入火車團體旅遊，均可透過火車包車觀光之代理商洽商。它提供了餐飲、遊覽、住宿和導遊的服務，類似全備旅遊的活動。目前最大的火車包車觀光公司為芬雷歡樂時光快車（Finlay Fun Time Express），由塔特芬雷主持，他最早包下一列火車由洛杉磯到拉斯維加，使洛市市政府的員工度過一個愉快的週末。到目前為止他仍是美國最大的一位火車包車旅遊的經營者。

（二）歐洲火車聯票

歐洲火車聯票（Eurail Pass）為世界各國人士前往歐洲地區旅行最常用之火車票。由於歐洲本土各國間的國界相聯，鐵路聯繫極為緊密，經過其鐵路的運輸服務，大多和各大城市相通成為最經濟和方便的陸上遊覽的方式，因此推出所謂Eurail Pass、Britrail Pass、Eurostor、France Rail Pass和Swiss Pass等相關的火車票，尤其在非歐洲地區人士前往歐洲購買此票，可享受到較高的折扣並達到旅遊歐洲各國的目的。同時歐洲共同體（European community）之形成，也更給歐洲鐵路聯運開啓另一扇便捷之門。英法跨海地下隧道口打通，法國人使用鐵路之人數大增。而中歐部分地區也因法國狄

斯耐樂園（Disney Project）之輔助鐵路運輸系統完成而更加便捷，法國預估此套狄斯耐樂園鐵路輔助系統每年能運送一千萬名觀光旅客。

（三）台灣地區環島鐵路旅遊

　　台灣地區的國內旅遊隨著經濟提昇、社會結構改變，而呈現出蓬勃生機，國民旅遊市場對新產品之需求日益提昇。台灣鐵路局有鑑於此，特成立台灣鐵路局環島鐵路旅遊推廣小組，指導台北市旅行業環島旅遊聯營中心主辦此項國內首創之鐵路聯營旅遊產品（Taiwan rail tour service）。此產品之特色首重完善之規劃與品質之精緻，並採「自由行」之經營方式，天天出發，強調便捷性。目前共有錫安、飛鴻、洋洋和東南等四十二家旅行業加入，提供花蓮二日遊、阿里山二日遊和南迴三日遊等行程，為國內鐵路旅遊開創嶄新的經營範例。

　　總之，鐵路之安排不僅是交通運輸的目的而已，更是旅遊經驗的體驗，尤其是高速火車的搭乘，如法國之TGV、德國之ICE及日本新幹線。其他準高速火車，如英國之Inter City等，可以增加旅遊之興致。

二、公路方面

　　由於自用汽車的普及和快速的成長，使得它在美國旅遊事業的發展上占了極重要的地位。而根據美國對國內的交通工具使用比例分析，自用車就占了83％。一般的相關觀光事業體，莫不以自用車理想的抵達能力為建立自己事業的考慮。一般認為如果在自用車無法如意達到的地點，則其生意量必然減少，這也可說明為何美國的餐廳、公園、旅館均於公路網上集結。平均每一戶美國人一年平均至少駕車外出旅行一次，因此，自用車的重要性就可想而知了。我們常說到美國的洛杉磯沒有自用車就如同缺了雙腿似的，真有望街興嘆的感受，此言對美國某些地區而言可是一點也不過分。因此，在歐美內陸幅員廣大的地區，觀光客應如何解決其行的困難呢？對個別之觀光客來

說，租車和搭乘當地之遊覽車不失爲完美之方法。

（一）租車業務

由於商務旅客的急遽增加，在國外近年來的租車行業得以快速成長。其影響現代觀光客的程度也相對的提高，尤其以歐美爲最。目前在美國約有三萬個不同的租車公司，有些是單店營業的，另外還有採連鎖店方式營運的，其中最著名且比較具有規模的有赫斯Hertz、艾維斯Avis、國家National、預算Budget等公司。然而其之所以能發展如此之迅速，還有下列之因素：

1. 以服務層面來看：願意經常租車子的觀光客，大部分是商務旅遊的人士。通常他們對價格的高低並不十分在意，只求服務迅速，手續方便，使其達到目的爲用車的最主要考慮因素。因此租價良好。

2. 以經濟上來分析：在和其他相關觀光事業體作一比較時，租車的所需資金較少，如飯店、航空公司、輪船公司、鐵路公司等等的投資額高，回收期較長，無論要想擴充或出售均不易，而租車業的投資就比較有彈性，其最主要的支出只是廣告而已。

3. 容易經營和參與：因大部分的生財器具以汽車、公司、停車場、保養場均可以以租約方式取得，如果能加入爲連鎖店則連資金和經營技術均可得到協助，而迅速地擴張，因此，美國的一些租車公司正以極高的速度向海外發展其連鎖企業。

4. 和其他相關事業體之完善結合，如航空公司所謂的Fly Drive、Train Drive等遊程，而且業者更指出，目前美國僅有10%的人有租車的經驗，因此仍有相當廣大的市場有待開發，前途應是看好。旅行社在此一銷售的管道上，可扮演一重要的角色，在銷售機票的同時亦可以推銷租車的業務。

5. 由於租車和意外保險有著相當層次的關係，因此租車公司和保險業的結合以及加油（要加油回庫）等服務的提供亦可增加廣大的收入。

然而租車市場可以根據不同市場區隔分爲機場市場（airport market）與當地市場（local market）；前者主要消費者爲自助旅行及商務人士，而後者主要針對當地居民爲主要市場。以美國爲例，赫斯（Hertz）爲機場市場中占有率第一名，國家（National）爲當地市場中占有率第一名。

（二）租車相關的業務

1. 司機服務：在美國租車一般均不提供司機，然而在亞洲、歐洲等地已有此種服務。

2. 休閒車輛：如拖車、睡車等的出租，使人們方便拖著小艇及其他相關器材前往旅遊目的地，也可以在拖車營區過夜，而達到經濟上和方便上的要求，因此land campers motor house在歐美已經是頗受歡迎了，而且是到處租得到了。

（三）遊覽車

　　遊覽車事業在觀光交通事業中占有相當重要的地位，在過去遊覽車業者一直以火車和私有車輛爲其所面臨競爭的主要對象，然而因機票的不斷降價更吸引走許多的舊有客戶。在美國遊覽車的全年營業額約在美金十九億左右。灰狗公司（Greyhound Lines）和大陸拖車公司（Continental Trail Ways）爲在美兩家最主要的遊覽公司。一般說來，遊覽車爲最大衆化的旅遊工具，所到達的地方也非常的廣，在美國它可聯接約一萬四千六百個不同的地區。此外跨國的內陸旅遊也可以搭乘此種巴士。如可以自加拿大乘遊覽車前往巴拿馬就是一個例子。其他如在墨西哥的許多巴士遊覽公司就經營著不同等級的巴士旅遊服務，由整潔豪華的頭等車位到最便宜的車位都有，使觀光客能領悟到各地風光。一般說來參加此種定線巴士旅遊的客人多爲收入較低的年輕人或老年人爲主，而對其他層面的客人來說，巴士公司的服務只限於接送的交通工具罷了，因此有許多的巴士只是提供來往於城市和渡假地點之間的

運輸工具。

1.包車旅遊服務

每一家遊覽車公司均可以提供包車（charter bus）服務，也可以透過旅行社來安排。而Bus Tour也可以由上述之方式安排。在過去的經驗中大約有30%的遊覽車公司之營業額是以包車和經營巴士旅遊之方式賺來的。其一般之觀光旅程有：

(1) 市區觀光（city package tour）：通常包含了飯店之住宿及某一市場及其近郊之觀光活動。

(2) 滿足個別需求之遊程（independent package tour）：包含了若干城市的定期觀光和其行程中城市的住宿和附近的觀光活動。

(3) 專人嚮導之旅程（escorted tours）：為固定時刻出發的團體旅遊。由主要的城市為出發點，旅遊在美國境內的主要風景地區，其天數長短不一，可由五天到三十天不等，包含了高級的旅館，經過訓練的專業領隊全程隨時提供服務，尤其對不常出門的旅客來說，一位領隊的存在是極其重要的。

2.陸上交通服務

任何行駛於陸上的交通工具均可稱為陸上交通（ground transportation），但是旅遊事業中，此名詞多數用於機場和飯店之間的接送交通工具或觀光活動之交通工具。這種交通公司大部分均為私有較多。但在美國、法國、荷蘭的機場交通工具是由政府所擁有和提供的。

3.觀光接送交通服務

以觀光和接送為主的交通公司在各機場和市區或風景區之間提供往返的定期運輸服務，其車輛應客人之要求不同而有大型遊覽車和小轎車的分別。而觀光遊覽車更是對大眾開放，只要你一票在手即可參加。有時候它也提供包車的服務，專提供給合約的相關旅遊機構，例如，旅行社就可以按照它的

經營性質而對外銷售。在美國屬於此類形態——觀光旅遊、機場、飯店、風景區間接送——的交通公司頗多，分別屬於不同的大小公司，但規模較大者有下列二者：第一，全國通運公司（Gray Line）；第二，美國觀光國際公司（American Sightseeing International）。它們的旅遊也要靠飯店櫃台（旅遊服務中心）出售其遊程，因此對飯店中之佣金現已大幅度的提高。在國內的這種情況也已產生，如桃園中正機場成立初期各飯店和全國通運公司（美國Grey Line在台灣之代理商）成立接送的契約，由它代為來回接送機場和飯店間之旅客。同時它也組織了所謂bus tour，在各飯店的櫃台出售，其經營的模式和美國的形態是一致的，其他國內經營頗似上述業務的旅行社有東南旅行社、天海、喜美等，均有bus tour部門，除東南外，其他旅行社規模小，本身沒有自屬之遊覽車，而採用專車租用的作法。而他們營業的範圍包含了台北市區、台北近郊、橫貫公路之天祥太魯閣、梨山以及日月潭、高雄墾丁等各地的風景區亦在其觀光之路線內，給國外的旅客們提供了無比的服務機會，根據此種理念，也有業者由國外引進所謂的寶島周遊為形態的旅遊方式，也給目前的自助旅遊方式埋下了基礎。近年來到海外的旅遊人口日漸增加，均以參加旅行團者為多。目前以家庭為主之旅行方式日眾，小型遊覽車就日形重要了。因此在交通事業上發展了所謂的Minibus Line 的公司。在國內以青風公司的九人座車子在同業之間頗具知名。在國外夏威夷地形較小，肯亞Kenya的狩獵觀光均多採用此種小型交通公司之專業服務了。無可否認的，遊覽車在觀光事業的體系中占有重要份量，它永遠是一種必須的陸上交通工具，在未來的發展上小型車子的平均成本會高於大型車子，但它卻能讓人感受到人性服務（personalized service）之一面，比較舒適或快捷，而大型遊覽車的運輸量較高，單位成本較低。但是無論如何在長程旅遊的層面來看，它所花費的行事時間過長，這一點對其未來的發展上和競爭上是最大的缺點！

（四）其他

其他相關的陸上交通觀光工具則以纜車（cable car）者為代表，很多觀光地點皆是位處於叢山峻嶺之中或在高山上，因而也顯現了它的特性。現代科技文明已能解決大部分的交通問題，我們最常見的登山辦法即是纜車。纜車有兩種，一是坡度很大的地區，直接用纜線把車箱以對開的方式拉上山，例如，南非桌山、瑞士的鐵力士山、中國大陸的黃山、紐西蘭皇后城、法國白朗峰及加拿大卡加利的Skylon餐廳等均是。另一種為纜線埋在地下而其纜線一直在傳動車箱上的箝制設備，夾得愈緊則車行速度愈快，反之愈慢。最出名的為舊金山的纜車，它不但已成了舊金山的特殊標誌，且在實際應用上相當適合當地的特殊地形。

第二單元　相關試題

選擇題

（　）1.下列旅遊景點，為非搭乘纜車上山旅遊（A）瑞士鐵力士山（B）紐西蘭皇后鎮（C）加拿大溫哥華（D）法國白朗峰。

（　）2.肯亞Kenya的狩獵觀光所採用之交通工具為何（A）RV車（B）吉普車（C）遊覽車（D）兩棲偵搜車。

（　）3.下列哪一觀光區所採用之交通工具為錯誤（A）埃及尼羅河郵輪（B）美國科羅拉多河泛舟（C）加拿大維多利亞島渡輪（D）印度泰姬馬哈陵騎大象。

（　）4.美國大峽谷之觀光旅遊，下列何項交通工具，最常使用（A）飛機（B）渡輪（C）火車（D）騎馬。

（　）5.下列旅遊地區何者不以郵輪為主要吸引觀光客之行程（A）加勒比亞海（B）愛琴海（C）波羅的海（D）裏海。

（　）6.下列何者非美國，最著名且比較具有規模的租車公司（A）赫斯Hertz（B）艾維斯Avis（C）國家National（D）免費Free等公司。然而其之所以能發展如此之迅速，還有下列之因素：

（　）7.世界高速火車製造國家，下列何者為非（A）美國-Amtrak（B）日本-新幹線（C）法國-TGV（D）德國-ICE。

（　）8.旅遊安排中從巴黎至倫敦，或阿姆斯特丹至倫敦行經英法海底隧道之列車為（A）ICE（B）TGV（C）Inter-City（D）Europe Star。

（　）9.下列何者為世界僅剩三條之高山火車（A）瑞士少女峰（B）紐西蘭冰河火車（C）不丹大吉嶺登山火車（E）日本富士山。

（　）10.下列何者旅遊不是以搭乘直昇機為主要交通工具（A）紐西蘭庫克山（B）夏威夷火山口（C）澳洲大堡礁（D）高棉吳哥窟。

簡答題

1.美國旅遊市場市場上最大租車公司為？

2.世界最早商業運轉之高速火車為何國製造生產？

3.南非旅遊最特殊之交通工具為何？

4.生態觀光活動，最常見以賞鯨活動著名的夏威夷或紐西蘭南島，是以何為最主要之交通工具？

5.請說明美國大峽谷最常見旅遊交通工具有哪幾種？

申論題

1.請說明遊輪（Cruise）、渡輪（Ferry）有何差異？

2.請簡述遊輪之發展過程？

3.請說明英法海峽間之汽墊船（Hovercraft），義大利南部那不勒斯到卡布里（Capri）島之間的水翼船（Hydrofolis）有差異？

4.租車市場最主要分為哪兩大市場？

5.包車旅遊服務其一般之觀光旅程有哪三種？

第三單元　試題解析

選擇題

1.（C）2.（B）3.（D）4.（A）5.（D）6.（D）7.（A）8.（B）9.（C）
10.（D）

簡答題

1.國家（National）。

2.法國。

3.吉普車。

4.船。

5.44人座飛機、19人座飛機、9人座飛機、直昇機、火車、遊覽車、泛
　舟、馬、驢。

申論題

1.觀光渡輪之形態散見於世界各國，它不但是水上之交通工具，更有地理
　景觀上之觀光特色。遊輪有別於一般的客輪，它只航行於某一個水域並
　提供一個類似水上的觀光渡假中心的作用，並有經過設計的活動。現在
　遊輪經營者已經非常機巧地把食、衣、佳、行、娛樂和陽光、空氣及水
　相結合，替自己開創出一個新的發展。

2.（1）遊輪船隊之擴張時期。

　（2）遊輪觀光行程趨向縮短。

　（3）經濟影響上。

　（4）在銷售發展上。

3.主要之差異點在於功能與設計理念的不同,對於旅遊方面的運用上,水翼船較能忍受較大的風浪。

4.機場市場(Airport Market)、當地市場(Local Market)。

5.市區觀光(City Package Tour)、滿足個別需求之遊程、專人嚮導之旅程(Escorted Tours)。

第九章　旅行業之產品

第一單元　重點整理

　　旅遊產品本身是一種既無專利權，又無法事先看貨及無法儲存之無形商品；但又要必須先付費後享受的商品。旅遊產品的好壞來自於旅遊者的遊憩體驗。

壹、旅遊產品的類型

　　旅遊產品的種類，隨著消費者需求的改變，各種旅遊上游供應商的推陳出新及旅行業者的創新包裝與設計下。以市場為導向，提供符合消費者需求的旅遊產品。旅遊產品，涵蓋的範圍從出國證照手續到旅遊資訊提供，從個人旅行到團體旅遊，只要對消費者能提供具附加價值的服務，而獲取報酬。而近年來陸續實施的消費者保護法及民法債篇旅遊專章條文，更明確規範旅行業者的經營責任。訂製式旅遊服務為旅行業最主要之基本服務方式。它針對消費者之旅遊需求而提出適當的服務，其服務內容較具彈性有別於團體「全備旅遊」之方式。在實務上，「個別旅遊」服務有下列之表現方式，如海外個別遊程（Foreign Independent Tour，簡稱F. I. T.）、自助旅遊（backpack travel）和商務旅遊（business travel）等。陳嘉隆將旅遊產品的類型，基本上分為三類：

一、散客套裝旅遊行程

　　散客套裝旅遊行程（FIT package）之內容如下：

1. 旅行社自己組裝的散客自由行產品（一般有別於航空公司的產品）。
2. 航空公司規劃、組裝的自由行產品（以目前法令，尚需透過旅行業來銷售）。
3. 自助旅行（backpack travel）。
4. 機票票務（backapck travel）。
5. GV1、GV4、GV6等因應市場需求而出現的人數組成模式。（GV 原是為十人以上團體而設的最低團體人數模式的機票優待方式，航空公司為加強競爭力而降低所需組成的基本人數）。
6. 學生票、部分航空公司在特定的航線中，提供給學生使用的優待票。
7. 旅館訂房服務（旅客拿 voucher 即可前往）。
8. 門票、車票等的代售。

二、團體套裝行程

團體套裝行程（Group Package Tour）之內容如下：

1. 現成的旅行團（ready-made tour）。
2. 量身訂製的旅行團（tailor-made tour）。
3. 特殊性質的旅行團（special interest tour）。
4. 獎勵旅遊產品.（incentive tour）。
5. 訴求或參加成員雷同而組成的團體（affinity group）（如登山團、遊學團、親子團、孝親團、朝聖團……）。
6. 主題、深旅遊行程（theme tour）（如島嶼渡假系列團、文化藝術訪問團）。
7. 大型專案（event）產品。
8. 包機（charter），因市場供需而出現的特定期間的飛行班次。

三、僅提供服務者

1. 經辦出國手續。
2. 經辦各國簽證手續。
3. 提供諮詢服務而收取顧問費或設計費。
4. 資訊整合服務，如attinet-abacus Taiwan Travel information network 的資訊交換中心、國際渡假村分時渡假計畫資訊交換中心（rci-resort condominium international）、零碼團（last minute club，stand by club）。

貳、個別旅遊之特質

由於個別旅遊的範圍包含了各種不同性質、需求和目的之旅行者，要能對各種形態的個別旅遊尋找出特質並不容易，但它卻有下列共同之現象：

1. 消費者具獨立和理性之傾向。
2. 富有冒險、享受和不願拘束的意願。
3. 講求快速、追求效率、不計較費用的特性。
4. 個別旅遊的消費者對服務之要求高且精緻。
5. 個別旅遊消費者的穩定性較高。
6. 個別旅行所受的約束力較低但費用成本較高。

參、海外個別遊程

一、海外個別遊程的定義

海外個別遊程，在國外稱為Foreign Independent Tour，在定義上，"F"指海外之意思，"I"指獨立的、自主的意思，但此地之自主並非所謂「自助」的意思，而是指經過旅行業針對其特別要求和興趣而做個別安排遊程。因此，此地之F. I. T. 仍屬於透過專業旅行業者事先設計，針對滿足旅者所需的旅遊行程安排，當然，更重要的是這種安排主要的目的和動機均在於休閒和旅遊。

二、海外個別遊程和團體全備旅程之比較

基本上團體全備行程是屬事先安排的行程變更性少，而海外個別行程為訂製式的，按消費者的意願而設計。然而為了說明個別遊程和團體全備旅程之差異性，茲分述如後：

（一）出發日期

團體全備旅遊通常均有固定設定好之出發和回程日期，消費者僅能選擇在一定時間內出發的團體參加或去參加其他適合自己的日期的旅程，相反的，個別遊程之消費者能選定自己意願中之出發行程和日期。

（二）旅遊之步調

在團體旅程中，觀光活動之內容一般均極為緊湊，缺少個人之彈性，必須團體一致活動。除非願意放棄某些活動而自行睡個好覺。其他如膳食、交通工具等方面個人選擇的機會較少。而海外個別旅程則享有較高之彈性，在

旅遊時間內可享有自我之步調空間。

（三）觀光活動內容

　　團體全備旅程觀光內容事先就已安排好，在消費者購買時即包含在內，雖然也會有額外旅遊的選擇，但並不豐富，甚至連參加的時間也沒有。如果消費者希望能觀賞行程以外之當地之歌劇、博物館、美術館，在團體行程中往往無法有效地達成。但海外個別遊程卻可以適時地彌補此種旅遊的缺憾。

（四）客人受照顧度上

　　團體全備旅遊均有領隊隨團服務，但其所負擔的工作內容非常繁多，由通關、解說、找餐廳、辦理通關手續、協調客人意見或紛爭等等往往令領隊分身乏術，能投入到每個客人身上的關注實在有限。而海外個別遊程所採用的是每一地的當地旅行業均有接待和協助人員（meet and assist service），有當地之導遊人員接送、協助辦理飯店住宿和遷出手續，並可協助解決當地相關旅遊問題，得到專業和精緻的服務，而且只要提出購買之旅遊服務憑證（travel voucher）即可。

（五）飯店之選擇

　　團體全備旅遊之客人對住宿飯店之選擇性幾乎沒有，僅在說明會時知道要住在哪兒而已，同時，即使連想換個理想的房間也不是一件容易的事。但是個別旅遊的客人在這點上就事先提出自己的喜惡，可選擇適合自己的住宿地點和飯店，甚至房間的種類均能事前安排妥善。

（六）地面交通工具上

　　一般團體全備旅遊以遊覽車主要的旅遊交通工具，所有的團員均擠於遊覽車內難免會有單調和乏味之感，而海外個別遊程之消費者能在各地旅遊時運用各類不同之交通工具，以提高行程之變化性，並可以縮短單一交通工具

之時間，也較省時而增加旅行之情趣，甚至可以避免因交通工具之無法變動而喪失了沿途美好之風光。

肆、海外自助旅遊

自助旅行之消費者主要是依據自己的興趣，蒐集相關之資料，擬出自己的旅行計畫和預算，並且自己執行落實此相關計畫之內容。由於旅遊人口年齡層之降低，自助旅行在個別旅遊服務方面所占之比例也有日益擴大之趨勢，這種旅遊之產品不但能享受到旅遊之趣味外，同時也能分享到自我成長喜悅，對年輕人來說尤具意義。嚴格說來，旅行業者能對自助旅行的消費者提供之服務項目頗多，最主要的任務為提供自助旅行者相關旅遊之資料，以協助落實其出發前的規劃工作。目前在提供自助旅行的相關服務有推陳出新的趨勢，茲簡述如下：

一、交通方面

（一）航空機位方面

旅行業者較能掌握如何取得較低廉機票價格或資訊，例如，在某一航線上哪一家航空公司有廉價票之提供，如ampex fare。再則，旅行業也可按自助旅行者出發之時間和回國之日期及停留外時間之長短，而搭配其原有之團體機位開票之可行性，以協助節省開支。因為前往旅遊目的地來回機票這一部分之費用可能占了所有費用的最大宗。

（二）地面交通方面

如租車之安排及火車票之預購，旅行業也能作出貢獻。例如，Eurail Pass、Britrail Pass、French Rail Pass、Euro-star和Swiss，因此應於出國前在

台灣購買好車票，以免到了歐洲不易購得，有時也會造成匯率上差額損失。

二、住宿方面

目前國內旅行業者也相繼開發及代理了國外許多地區品質不錯，而且售價適合自助旅行者需求的國際知名飯店，除了以往一般為國人熟知之YMCA外，如FLAG系統的住宿飯店也是可以選擇之對象，也可以在國內獲得預定之服務。當然也有各營地的住宿服務，這就得要事前取得詳細的資料了。

三、其他的服務

國際間旅遊相關事業對自助旅行者均給予鼓勵和支持，尤其對年輕學子之海外自助旅行有更多的優惠，最為人熟知的如下：

（一）國際學生證

國際學生證由國際學生旅遊聯盟發行，每年達二百萬張，享受到學生禮遇及優惠。

（二）國際青年旅舍卡

國際青年旅舍卡，由國際青年旅舍聯盟發行，憑證可住於全球六千家青年旅舍，並提供世界各地之青年旅舍最新的資料。

（三）STA青年證和會員證

STA青年證和STA會員證發行，它可以享受全球一百二十家的學生青年旅遊組織所提供的旅遊資訊服務。

（四）國際學生及青年機票

國際學生及青年機票，已在國外發行多年，自持有有效期的國際學生證（ISIC）、STA青年證或STA會員證均可享受特優票價。

雖然許多自助旅行之消費者認為透過旅行業者作相關遊程中之安排，將使自助旅行演變成「半自助旅行」的結果，而失去當初自我落實旅行的意義，不過，以專業和安全的考慮來看半自助旅行還真有其價值。總之，從事海外自助旅行時，務必在事前做好規劃，隨時注意生命或財產之安全，以免敗壞遊興和難得之假期。

伍、商務旅行

由於國內近年來經濟的成長，從事相關貿易的人口倍增。因此，來往於國際間從事洽商、會議和業務推廣、尋求商機的人士可謂絡繹不絕。而在商務之餘，順道渡假之趨向也蔚然成風。旅行業在這個範疇裡的產品和服務最多，也最具多元化之特色。

一、對商務旅行消費者應有之認識

對商務旅行消費者應有之認識包括：穩定性、要求高變化、從事商務旅行的公司對旅行業的配合度要求、從事商務旅行業管理者的經營理念、行銷的基本觀念。

二、商務旅行服務之規範和功能

要發展成一個完善的商務旅行業，則下列的服務範圍和對客戶應有的考量即值得重視。

（一）基本服務

1.功能完備之自動化，包含了訂機票、飯店和租車之電腦訂位系統。

2.井然有序的行程表，各種預定好的旅遊相關安排，有條不紊地打在行

程表上，使旅客一目瞭然。

3.事前的取得機上座位號碼和登機證。

4.一天有兩次送機票的安排，在緊急時亦能派人送票到機場的服務。

5.對機票、租車及飯店價格和品質管制的制度建立。

6.對承辦的旅客提供全球性之免費服務電話。

7.每月準時作出有關飛機票、飯店和租車的使用報告。

8.保證可取得的最低廉價。保證所提供之機票爲當時可取得之最低價，
 如因某種因素此種最低價格不用時，由旅行業負責補償。而任何人爲
 錯誤所造成之資訊也由旅行業負責。

9.旅客訂位紀錄之保存。

10.預付機票之追蹤制度：許多客戶可預購機票，但也許沒有用，公司
 如有追蹤制度可以避免過期之機票產生，同時也可協助客戶退票節
 省金錢。

11.信用卡對帳制度：如果企業使用信用卡付款，則此種對帳之制度能
 避免錯帳之產生。

12.協助和旅行供應商之協調：應協助企業和旅行供應商之價格協調，
 尤其企業之使用量達到一定的水準時。

13.獨立的休閒渡假旅行和商務旅行部門。

14.商務旅遊月刊之製作。

15.各項有關會議旅行之企劃：企劃委託旅行業處理該公司個人之商務
 旅行，而請公司內部專職旅行經理負責有關會議旅行之安排，如何
 能替相關客戶提出相同而又省錢之會議旅行企劃案，在未來有日形
 重要之趨勢。

16.協助辦理護照和簽證等出國文件：每一個國家對簽證之發放均有不
 同之手續和過程，應協助客人辦理。

（二）輔助性之服務

1. 旅行摘要資訊之轉換：把公司保留的客戶旅行概況轉附到該企業之資訊體系中，使他們自己也能保有旅行報告資料。
2. 經常出國者記錄追蹤制度：可以協助需要以免費機票給員工商務旅行之企業並追蹤其記錄，或可確保商務旅客應從航空公司那應得的獎勵。
3. 遺失行李之追蹤及協助處理：客戶能使用旅行業之免費電話請公司協助追蹤處理。
4. 地域性的結盟：透過和其他旅行業之結盟使得購買量能增加而增強本身之議價能力進而得到優惠的價格。
5. 商務旅客專題演講：使公司同仁對有關商務旅行客戶之最新市場動態有所瞭解，以提昇對客戶之服務。
6. 特別的渡假全備旅行價格：對於自己的商務客戶出國渡假而參加全備旅遊之團體時，應設法以最優價格以回饋客戶。

三、國內商務旅行

長期以來，在國內的商務旅行市場和以純渡假為主之其他旅行市場由於其服務之特性，和行銷管道之自成一格而有著明顯之區隔。然而因近年來旅行業結構性的改變、多元性消費者廣增，旅行業的家數已達到相當大的數目。產品日趨多元化，因此許多以往以承攬團體旅遊為主之業者也以其優勢的議價能力、較高之知名度而投入利潤較好的商務市場，因此紛紛成了商務部和團體部相互搭配。近年來旅行業電腦化也非常普及，如Abacus、Apollo、Sabre的電腦訂位系統，裝設的旅行業日廣、網路系統之運用也幾乎達到無遠弗屆的地步，而西元一九九二年七月一日起實行之銀行轉帳作業開始實施，更增加了個人旅行之便捷，也給商務旅行奠下推廣之基石。而國

內旅遊從事人員素質日漸提昇，觀光科系畢業生近年來大量之投入市場，對商務旅行之未來發展提供了廣大的優良人力資源。

在旅行業上游相關事業中，商務旅遊推展最有力的要算航空公司了。各航空公司為了爭取高度航收益之商務旅客青睞，莫不紛紛提高服務品質，如商務之劃分就是一個很好的例子。當然，為了滿足商務旅客的消費需求，航空公司紛紛推出全球各大都市的訂房、接送、租車和觀光等相結合的城市旅遊（city breaks）產品，在國內相當成功者，如國泰之 Discovery Tours、泰航之 Royal Orchid Tour、華航之 Dynasty Tour 及長榮之長榮假期等所謂 By Pass Product 之新旅遊產品。也產生了所謂「第三代產品」或「半自助」旅遊產品的巨大革命。此外，航空公司為了加強服務及鞏固其既有源，亦紛紛推出常客優惠哩程計畫，使商務旅行的服務日益多元化。而旅行業者之間，也推出了機票加酒店加市區觀光自由行的產品，並且走向聯盟的方式經營，取得更優惠的價格，因此許多的票務中心、訂房中心業等周邊服務也在近年來日益普遍。國內的商務旅行的確已有了一個相當的格局，而其發展的空間也日益遼闊，但在服務品質之精緻度上和商務旅行發達之國家相比較，我們仍需迎頭趕上。

陸、全備旅遊

目前在實務上仍以團體全備旅遊為其主要代表。團體旅遊是相對於個別旅遊的另一種重要的旅行業具象徵化的產品。它結合了較多的旅遊從業人員的智慧和創造了較高的旅遊想像空間。透過了團體旅遊產品之研發、市場之開拓、生產產品過程之控制等一連串過程，的確生動而豐富了國內目前的旅遊市場。也給此市場注入了一動力和生生不息的泉源。而目前國人出國旅遊中團體旅遊產品仍占有相當之比例。而名列前十大的國內旅行業其業務也就

和團體旅行息息相關，因此無論就其需求量和對長久影響來看均屬旅行業目前最重要的產品。

柒、團體全備旅遊之構成要義

團體旅遊和個別旅遊基本之差異不僅在於人數之多寡，更凸顯在其行程內容和安排上的差異性。

一、團體人數之界定

一般對團體和個別旅遊在人數上區分看法不一，不過大致有下列各類：一、以飯店所能提供之團體價格所需之人數爲準：即所謂8TW B、1/2TW B Free的觀念，則團體人數含領隊必須達於十六人；二、以航空公司有關之機票而定：可因團體行程路線所持用機票不同而有其最低團體人數之要求，如南非之GV7、美西之GV10、歐洲GV25和無人數限制僅有期限之旅遊票等；三、團體簽證之人數人要求：其中以歐洲團的團簽需求較多，團體要有一定之人數才能送團簽；四、旅行業者多採用結合上述第一、二項要求而訂定各類產品之彈性標準，如美西團則至少應有十人參加方能成團，但卻未能享受到當地代理商之有利報價。因此美西之團體在旅行業之標準即應有十六位旅客加一名領隊才算是最基本之人數，也形成了所謂航空公司中 15+1+1 之套票開票了。其他的旅遊各線團體也可以做如此之推理。

二、全備旅遊之構成要義

在明瞭了團體人數之要求後，再看全備旅遊是怎麼樣的產品。在英文中對全備旅遊的用字爲inclusive package tour，我們可以引申爲「包裝完備的旅遊」，那何謂完備呢？這就要從構成遊程的一些基本要素來衡量了。簡言

之，舉凡遊程中不可缺之基本要項，如由出發點到目的之機票，各目的地的住宿、地面交通、膳食、參觀活動、專任領隊，和地方導遊等，而且這些細節之安排在團體出發前就安排確定。因此我們可以這麼說，全備旅遊是出發前對旅行遊程中必要各種需求有完善而確實的旅遊服務，當然享有此種服務方式之消費者未必一定是團體，但團體的價格會較優惠。

（一）構成因素

1. 要有相關之基本人數：各線團體要能滿足最低航空公司開票要求。
2. 共同的行程：由於航空公司之票期限制或某些國家團體簽證要同進同出的，均使得整團有一共同之行程同時出發，同日結束回國。
3. 事前安排完善的遊程內容：如住宿、膳食、交通和參觀安排等等，是一個事前規劃和計畫性的旅遊活動。
4. 固定的費用：在消費者以一定價格購買後應按遊程內容提供服務不得任意加收團費。
5. 共同的定價：雖然售價可能因種種因素而不同，但基本上應採取規格化的售價。

（二）構成特質

1. 價格比較低廉：由於遊行業可以以量制價去取得較優惠的其他旅遊相關資源，使消費者享受到比個人出國旅遊的較低費用。
2. 完善的事前安排：經過旅行業專業人員之規劃，可以有系統而又輕鬆地遊覽各地風光而分享行千里路勝讀萬卷書的樂趣。
3. 專人照料免除困擾：團體全備旅遊一般均有領隊人員隨團服務，除更加明瞭國外風土民情外，亦可解決旅遊中因語言、海關、證照等手續之困擾。

4.個別活動的彈性較低：因為是團體活動，領隊必須按行程內容執行，雖然行程中有些個人並不欣賞但也要隨團活動，是主要的缺點。

5.服務精緻化之不足：由於團體旅行，團員較多，領隊工作繁重，個人所能分享到之關注並不多，服務品質精緻化不足也是另一缺點。

　　綜上所述，消費者接受團體全備旅遊的程度將因本身的各種條件而異。而旅行業者為了滿足消費者的需求，也逐漸改變了一些全備旅遊之特質，擴張適合面，結合了其他不同的消費動機進而衍生出各類的團體全備旅遊的方式。

捌、觀光團體全備旅遊

　　在各類的團體全備旅遊中，以觀光為目的的全備旅遊占的比例最大，根據觀光資料顯示，以觀光目的出國的旅遊人口約占出國總人數之70％，以西元二○○一年為例，則為七百一十八萬九千三百三十四人次，為旅行業團體全備旅遊中之主要業務。由於觀光團體全備旅遊也是我國觀光開放後最先推出之旅遊產品，因此在市場上已有一段時日，其操作純熟度也較高，基本線路也具量產之能力，但相對的各業者間產品之差異性不高、變化性小，因此形成以價格為主要的銷售訴求。而且各線之季節性明顯。觀光團體全備旅遊銷售之特徵如下：一、目前上述發展穩定觀光團體全備旅遊數仍然採取躉售業務為主。經由生產特定行程的旅行業透過相關下游旅行業的管道而銷售給消費者。其中尤以長線團更為穩定而在短程線方面則客源較多，專業能力（know how）取得較易，比較容易單一旅行業自行組團，成團出團；二、同時因產品內容之相近，批售合團的狀況已可以彈性之調合，而降低成本；三、聯合銷售同一地點，旅行業者對新的產品或在航空公司之推廣主導下也有相互結合，共同組成了所謂的「中心」PAK 的制度，並由參與此聯合出團

之旅行業者輪流擔任團體作業（group operation）之操作，而成為PAK的中心。較具知名者如英航假期、南非航空之南非假期、中華航空之美東假期等等。而此種聯合之方式在推廣上也可以取得較多的航空公司支援（資源）；

四、大眾傳播媒體之運用：由於同業間競爭，如何使產品能順利推出，通道（channel）的問題就成為批售業者所期望突破的地方，因此業者均開始重視大眾傳播媒體之運用，以期縮短產品流向消費者之間的通路，並以此建立公司之形象以滿足日趨理性消費者之訴求。

玖、特別興趣團體全備遊程

特別興趣團體全備遊程（special interest package tour）的興起是市場區隔以後之旅遊產品。就是以各種不同的「興趣」為組成遊程之主要基本要素，滿足此種消費上之需求，例如，以高爾夫球為主之遊程（golf group package tour），以海外遊學為主的遊學團，以加強親子教育為主之親子團，甚至如歐洲萊茵河沿岸古堡訪問團，歐洲花卉栽培，汽車製造等等可謂五花八門。只要消費者之興趣所及均可以遊程達到。此種產品為旅遊市場帶來一個新的經營領域。其主要之經營特徵如下：

一、目標消費市場難尋

特殊興趣遊程，此類產品主要的成團動力源於消費者對某項事物所擁有的特殊興趣，故和一般的傳統市場迥然不同。因此以相關之因素區隔市場，而找到目標市場是首要之手段。但所投入之心血未必能有即時之回收。

二、產品特殊風險高

因本身團員及行程內容之相似性甚低，無法和其他團體相結合，必須單

獨成團,成團不易,風險較高。

三、廣博之專業知識

參加特殊興趣旅遊之消費者均對其興趣擁有較高之盼望,而除了一般旅行安排外,對相關興趣之安排得花較多之心血,非要有博大精深之知識無以滿足消費者。而這種行程中擁有獨特活動項目也演變成所謂activities holiday的特色,親子旅遊就是一個很好的例子。

四、利潤較能掌握

由於產品之特殊,涉及的專業技術較廣,活動內容和觀光團體也有所不同,競爭性較強,同時消費者亦不以價格為其主要考量購買之唯一因素,因此業者的利潤也較有保障。

五、結合與分工

基本上旅行業之從業人員對其本身之旅遊專業知識均能做到專業化的境界,然而對其他不同行業的知識未必能滿足興趣旅遊消費者之要求,如海外遊學特殊興趣團體就是一個例子。因此,在遊學方面由此專業機構負責安排學校之接洽,而旅行業則負責旅遊相關之行程。因此,在市場上也產生了一些新的經營方式,即於旅行業之內成立特別興趣旅程部門,如遊學、投資等。反之,在專業公司內成立內部之旅行部門相互合作使其業務之推展更順利。

拾、獎勵團體全備旅遊

隨著國內經濟活動之頻繁,商品促銷方式之日新又新,獎勵旅遊也就應

運而生。

一、獎勵旅遊之要義

　　基本上獎勵旅遊即是以旅遊做為一種誘因，藉以激勵或鼓舞公司之銷售人員促銷某項特定產品或激發消費者購買某項產品之回饋方式。此種旅遊之推出均有產品銷售公司委託獎勵公司規劃、組織與推廣。並由產品銷售後之利潤中補貼此種旅遊之支出。因此我們可以說，獎勵旅遊是以旅行做為促銷其公司某項產品之方式，並由銷售之利潤中提撥若干比例做為旅遊之基金，以回饋員工及消費者的一種特殊旅程之安排方式。此外，獎勵旅遊也用來激勵公司員工達到一些公司擬定之管理目標，如減少曠職、鼓勵全勤、提高員工生產力、降低生產成本等。

　　經常使用獎勵旅遊的一些產業，照它使用的多寡分別排列如下：一、保險業；二、電子、無線電、電視等；三、汽車業；四、農業機具；五、汽車零件與附件；六、冷暖氣；七、電氣用品；八、辦公設備；九、化粧品及建築材料；十、飼料、肥料及農業用品。

二、獎勵旅遊之基本要素

　　獎勵旅遊基本上是以旅行來達到回饋和獎勵之目的，因此如何保有其特質，為設計此種旅遊方式時必先考慮下列各項因素：

（一）預算充裕

　　由於獎勵旅遊是一種激勵和回饋的鼓舞作用，參與者對產品之內容與方式各有預期之效應，如果經費不足往往會產生適得其反的負面效果而使得獎勵的功效失去意義。

（二）目標清晰

獎勵旅遊之目的是爲了提高工作績效或達到產品上的銷售目標，無論其目的爲何均應有一規劃完整、目標清晰的規則。使參與者均能清楚地瞭解，並努力地去達到設定之目標，以擴大獎勵旅遊之效果。

（三）專人負責

獎勵旅遊涉及的專業知識較廣，因此委託公司和受委託之獎勵公司（或旅行業者）均應有專人負責協調以求任務之完滿達成。

（四）獎勵的時間要適中

獎勵計畫的時間要能適中，如果活動期拖得過長往往失去鼓舞和激勵之作用，大致上以三至六個月爲宜。

（五）獎勵要引起注意

獎勵計畫的內容要廣爲宣導讓相關人員都知道，而掀起一鼓熱潮，達到群策群力的境界。

（六）正確選定旅行時間

獎勵旅遊的時間之選定以不影響公司的正常作業爲原則。一般均在淡季爲之。

（七）大眾化的目的地

旅行之目的地必須要有其基本之觀光條件，並且爲多數所能接受，不能因主事者之個人喜惡而選定。

三、國內獎勵旅遊現象

國內之獎勵旅遊也正方興未艾，但卻有下列之現象：

(一) 視爲廠商招待團

在我國現行之觀光法規下，獎勵公司之組團出國是違法的，因此國內獎勵旅遊之規劃部分均由委託公司本身自行擬定推行之方案，而僅將旅遊之部分工作交給旅行業者來承辦，因此大部分之旅行業者均把此種團體視爲廠商之招待團，和國外一般的獎勵旅遊安排過程有實際上之差異。

(二) 競爭高利潤低

由於旅遊經費均由廠支付，因此廠商均希望取得較低之價格以減少其成本上之負擔，因此往住採投標的式公司競價，因此在旅行業中也就產生了所謂「標團」的情況了。同時，因爲參加之旅客均不必付款，其在旅中其他方面之花費能力和意願就大爲提高，增加了旅行業者的其他額外收入。因此，在團費上之收益並不，高但旅行社業者也樂於拚他一下。

(三) 客戶忠誠度高，附加價值大

一旦有了合作之關係，只要旅遊之過程和品質維持一定的水準，則往後之相同活動均爲依例議價辦理，甚至其公司之相關商務旅行也會轉而委託辦理。因此附加價值極高，尤其以大公司尤爲顯著，如IBM、SONY和直銷公司就是極佳之例子。

拾壹、其他旅遊產品

旅行業之產品除了上述旅遊資訊服務、個別旅遊和團體旅遊外，也另外產生介於個人和團體旅遊間的新產品，換言之這種產品具有團體旅行之低廉價格，並擁有個別旅遊的自由。目前這種較新的旅遊產品已由一些航空公司和若干躉售旅行業規劃發售。如CI之Dynasty Tour、BR之長榮假期及CX之萬象之都的By Pass Product旅遊產品。透過量的的結合，長期預先購好相關

團體全備旅遊資源，如機位、飯店房間等，然化整為零的出售給旅遊消費者，使他們能同時享有優惠的價格和自主性之便。不但為商務客戶極其青睞，也為休閒觀光旅客所喜愛的產品，在國外有些旅行公司，如TWA之Gateway Vacations 稱此種產品為Travel Free Breaks，國內也有旅行業者稱為「自由行」和「任意遊」的，其他如長榮航空假期中的「雙城記」半自助旅遊也都屬於此種雙重功能之產品，而此種由航空公司所籌劃的新一代的旅遊產品在市場上的占有率，日益擴大中。

第二單元　相關試題

選擇題

（　）1.「個別旅遊」服務有下列之表現方式（A）海外個別遊程、自助旅遊與商務旅遊（B）國內個別遊程、自助旅遊與商務旅遊（C）海外個別遊程、半自助旅遊與商務旅遊　（D）海外個別遊程、自助旅遊與國內旅遊。

（　）2.Dynasty Tour 是由哪一家航空公司所主導之半自助旅遊產品（A）CI（B）CX（C）SQ（D）MH。

（　）3.自助旅行稱為（A）BACKPACK TRAVEL（B）BUSINESS TRAVEL（C）READY-MADE TOUR（D）TAILOR-MADE TOUR。

（　）4.蘭花假期是由哪一家航空公司所主導之半自助旅遊產品（A）CI（B）CX（C）SQ（D）TG。

（　）5.下列何者非設計獎勵旅遊時必先考慮的因素之一（A）預算充裕（B）目標多元化（C）專人負責（D）正確選定旅行時間。

（　）6.萬象之都是由哪一家航空公司所主導之半自助旅遊產品（A）CI（B）CX（C）SQ（D）TG。

（　）7.下列何者非特別興趣團體全備遊程其主要之經營特徵（A）目標消費市場難尋（B）產品特殊風險高（C）廣博之專業知識（D）利潤不易掌握。

（　）8.量身訂製的旅行團稱為（A）TAILOR-MADE TOUR（B）SPECIAL-MADE TOUR（C）INCENTIVE-MADE TOUR（D）

ALL-INCLUSIVE-MADE TOUR 。

() 9.主題旅遊行程稱為(A) THEME TOUR (B) SPECIAL TOUR (C)
FOCUS TOUR (D) FAM TOUR 。

() 10.海外個別遊程，在國外稱為(A) Foreign Independent Tour (B)
Foreign Individual Tour (C) Foreign Incentive Tour (D) Foreign
Inclusive Tour 。

簡 答 題

1.請說明何謂 Last Minute Club ？

2.請說明何謂 Stand By Club ？

3.請說明何謂 GV7 ？

4.請說明何謂 Special Interest Package Tour ？

5.請說明何謂 Inclusive Package Tour ？

申 論 題

1.請說明「個別旅遊」服務有哪三種表現方式？

2.為設計獎勵團體全備旅遊時必先考慮哪些因素？

3.特別興趣團體全備遊程其主要之經營特徵為何？

4.團體全備旅遊之構成要義為何？

第三單元　試題解析

選擇題

1. （A）2.（A）3.（A）4.（D）5.（B）6.（B）7.（D）8.（A）9.（A）
10.（A）

簡答題

1. 通常指行程銷售結束之前的最後促銷行為。
2. 通常指「空位搭乘」，有空位才可以搭乘，通常為最優惠價格或員工票，
 甚至是免費票。
3. 依市場需求而出現的人數組成模式為七人。
4. 以各種不同的「興趣」為組成遊程之主要基本要素，滿足此種消費上之
 需求，例如，以高爾夫球 "Golf Group Package Tour" 為主之遊程。
5. 基本上獎勵旅遊即是以旅遊做為一種誘因，藉以激勵或鼓舞公司之銷售
 人員促銷某項項特定產品或激發消費者購買某項產品之回饋方式。

申論題

1. 交通方面、住宿方面、其他的服務。
2. 預算充裕、目標清淅、專人負責、獎勵時間要適中、獎勵時間要引起注
 意、正確選定旅行時間、大眾化的目的地。
3. 目標消費市場難尋、產品特殊風險高、廣博之專業知識、利潤較能掌
 握、結合與分工。
4. 團體旅遊和個別旅遊基本之差異不僅在於人數之多寡，更凸顯在其行內
 容和安排上的差異性。

第十章　旅遊行程之設計

第一單元　重點整理

　　旅遊行程為旅行業者所銷售之具體商品，但旅遊商品是如何透過旅遊業者之精心設計與包裝而成是值得探討的議題。最重要是透過行程的設計與包裝增加其「附加價值」，令旅遊消費者深感「物超所值」的感受。茲將其定義、分類與設計原則分述於下：

壹、遊程之定義

　　依照美洲旅行業協會對遊程之解釋：「遊程是事先計畫完善的旅行節目，包括了交通工具、住宿、遊覽及其他有關之服務。」

　　遊程為旅行業銷售的主要「商品」。基於服務業之特性，旅行產品卻無法充分表達具體之實物；因此，如能把較抽象的、不可觸摸行程化為具體，使客戶不但能產生興趣，並能獲得青睞而加以購買，這在設計上就要有相當的智慧了。

　　旅遊消費者對所購買之遊程既要安全，又要舒適，也要經濟實惠。基於對旅遊資訊之不對稱，旅遊消費者對業者所提供之服務經常具有懷疑之心態。

　　如何對旅行中的各項內容確切地說明，如搭乘哪種形式之陸上交通工具，是否具有空調設備，遊覽哪些城市地方名勝，甚至每天三餐之標準如何，領隊是何許人也，其經歷如何，諸如此類均應努力作到商品之標準化，減少不可觸摸的部分，以熱忱之服務和公司之聲譽換得旅客之信賴，進而加強消費者之信心，促進其購買之意願。因此上述種種均應落實於遊程設計中。

貳、遊程之種類

遊程之種類可按下列分類：一、按安排之方式區分；二、依是否有領隊來區分；三、以服務之性質來分別；四、以行程之時間來區分；五、以特殊之需求來區分，茲分述如下：

一、依照安排之方式區分

1.現成的遊程

屬於已經由遊程承攬旅行業安排完善之現成遊程（ready made tour），立即可以銷售之遊程。

旅行業依市場之需求、設計、組合最實質及有效的遊程，其旅行路線、落點、時間、內容及旅行條件均固定，並有固定價格，在一般市場上銷售，以大量生產、銷售為原則，團體全備旅遊即為此類型遊程之代表。

2.訂製遊程

訂製遊程（tailor made tour）通常根據客戶之要求及其旅行條件而安排設計之遊程。

安排之時間上花得較長，由於其不規格性無法量產，通常價格（費用）較高，但卻能享有較大的自主空間，能隨心所欲遊覽是其優點。

二、依是否有領隊隨團照料區分

1.專人照料之遊程

專人嚮導之遊程自出發至旅行結束，均由旅行社派有領隊沿途照料之遊程，因領隊之費用均由客人分擔或由團體方式取得，然而以人數多時能享有特殊價格為佳，故多為團體性質。

2.個別和無領隊團體

個別和無領隊之團體未必有領隊沿途照料，也許僅由當地旅行社代為安排服務。按個別之慾望及旅行條件安排行程頗具彈性，故費用較高。

三、依服務之性質區分

按旅客之經濟能力，安排不同之遊程方式與服務內容及等級，一般可分為豪華級、標準級及經濟級，在目前大眾旅遊興起後更以所謂cheap tour來作號召，以量制價達到不差之水準，也擁有相當之市場。

四、依遊程時間長短區分

1.市區觀光

市區觀光一般約以二至三小時的時間遊覽一個都市之文化古蹟所在，在最短的時間內給觀光客一個基本架構，對當地有個初步的認識，作為進一步對當地參觀導引基石。

2.夜間觀光

夜間觀光也是以短暫之時間展示其和日間不同之風貌，更能使觀光者對該地有一完整之瞭解，如國內之龍山寺夜景、國劇欣賞、蒙古烤肉之風味、豪華夜總會表演等均在夜間時更能表達出另一個不同之觀光旅遊層面。

3.郊區遊覽

郊區遊覽時較上述為長，通常以四到七小時之間者稱之，以較長之時間可安排到離市區較遠的地方參觀，如國內的花蓮太魯閣當天來回之行程就最常見的例子。

4.其他

其他如時間許可，可以按需要排出所需的行程，也就有所謂的三天二夜遊、五天四夜遊，或寶島一周遊覽等等之遊程。

五、依遊程特殊區分

1.特別興趣的遊程

特別興趣的遊程按旅客的特殊興趣設計之行程，如以登山、攝影、服裝時尚、烹飪、高爾夫球等為旅行主要目的而安排的遊程。

2.貿易的會議行程

貿易的會議行程是在參加貿易會議或特別學科會議而有順道觀光需求的特殊旅程，在設計上必須平衡兩者間之需要。

3.其他

其他因交通工具之發達遂有聯合式之行程出現，如所謂的Fly/Cruise、Fly/Drive、Fly/Cruise/Land等不同形態之出現。

參、遊程設計之原則

旅遊行程的安排和設計與客戶旅遊滿意度和旅遊費用的支出息息相關，旅行業者提供旅客旅遊相關服務，即是提供這一方面的專業知識和經驗，創造更高的附加價值。

不管是旅客個人的旅遊安排或是團體的設計，應講求讓遊客深感物超所值。

台灣自從於西元一九七九年一月一日開放觀光以來，因為出國手續的簡化，所以整個旅行團的旅遊行程開始多樣化。西元一九七九年以前，出國之人數不多，取得護照亦較難，所以一般旅行團旅遊的天數皆較長，例如，美國團皆約二十五天，東南亞團的馬、新、泰、港十五天，日、韓十二天，歐洲約二十四天、二十八天或三十五天。大致上，天數都較長，行程的旅遊景點與國家數的涵蓋也相對較多。

團費的收取自然高,主要是因未達規模經濟,旅遊成本較高的緣故。但如何去創造設計規劃與包裝符合旅遊市場需求的旅遊行程,即是我們要探討的主題。

對於旅遊行程規劃上,除首重安全的考量、預算及旅遊市場的周期性等外,在設計方面之主要原則上便應針對市場消費者的需求,和相關事業體之選擇,其中尤以航空公司為主要。此外,對參觀區域的觀光資源的瞭解,各有關政府之法令、簽證問題和安全性的考慮均應有完整之規劃,詳細分析如下:

一、市場之分析與客源之區隔

遊程涉及的組成元素繁多,常是觀光相關事業體之間的結合。產品遊程製造者,把握觀光客的不同需求與購買能力、動機與消費習慣,以不同之價格、日程之長短、目的地的選擇以產生遊程的組合,並得透過交通業者如航空公司、運輸公司、旅館、餐廳及其他相關旅遊業間的協調運作而成。

旅行業者為一居中之第三者,必須對市場之發展方向、相關事業體之需求趨向及客源之背景、心理均應瞭解,尋找出目標市場,而後按此市場之需求而加以設計,因此成為遊程設計之第一要務。

1.天數的多寡

旅行團的天數安排,一方面應考慮大部分旅客實際的需要,或假期,或旅程區隔。另一方面要考慮因天數之適中,而使得旅客之所費能符合其經濟能力。

一般青年人,因為假期較短,經濟能力較薄,皆以二段式的方式來旅遊。在天數的考慮上,一般也只能求走馬看花,對當地做個蜻蜓點水式的瀏覽如夏威夷三至四天。如有外島另加二天行程。總數大致在十五天以內。

就航空飛行時間、旅遊的興致及旅客個人體力而言,這應是較理想的天

數。以往台灣地區人民尚未大量出國之前，只有經濟能力很好的人才能出國，在西元一九七○年代初期，只有一種行程，即美加二十四至二十五天，因爲在他們的觀念上，此生可能只去美國一次，爲什麼不一次玩完呢？到了一九八五年後，短天數的夏威夷或西海岸團才漸漸盛行。及至一九九二年之後，八天行程的小美西更成爲美西團的主力市場。

　　相反的，也不宜太短，如荷、比、法八日遊爲例，扣除正常飛行時數，在地面實際旅遊天數也只剩五日，如低於八日之歐洲行程，便顯得不符合常理。

2.前往地點的先後順序考慮
　關於前往地點之先後順序有以下諸點考慮因素：

　（1）地點上之先後順序及地形上之隔絕因素。

　（2）特定目的地的因素。

　（3）旅程情趣之高低潮因素。

3.旅遊方式的變化

　　在西元一九七九年之前，任何的人要出國一定要以某種名義辦理手續，不是探親，就是商務考察推廣或訪問活動，這樣的方式在量來說一定不大，而且能夠出國者，大都屬有錢階級者。因此在行程的安排上偏重於期間長，包含的國家多及高成本的方式。

　　在西元一九七○年代，幾乎沒有美西二個星期以內的行程存在。而任何一家推出二十五天行程的團體的旅行社，只要一個月有一團，其所獲得的利潤，幾乎可以維持公司兩個月的開銷。

　　西元一九八○年代觀光開放之後，起先大量觀光客湧向香港、東南亞或日本，繼之歐洲。薪水階級的人成了成員中的絕大多數者，考量其經濟能力及假期，天數一定要縮短，價錢一定要低，如此相對地可以以量制價，並提高一點品質。

歐洲及美國的觀光客，因為語言的問題較少，從早期開始，個別或家庭式的旅行方式就很盛行。這對於我國人而言適用，所以一開始雖然人數不多，但是，還是以團體旅行為主要的旅遊方式。

其變化也由天數多慢慢地減少，以適合大眾的需求，本來一次就想全部玩完的方式，基於現實環境的不允許，也分段式的來做計畫。將來呢？以目前的方式，大致可能再維持一段時間，但內容的變化將趨向於：只包括基本的機場接送及旅館住宿、早餐和簡單的市區觀光，其他就讓觀光客有較多的選擇機會去參加額外的旅程。

在每一城市地點的停留也會增長，但城市或國家之數量將儘量減少，這一點也會導致航空公司因為旅遊飛行地點的減少，或只是單點來回的簡單旅程，而在機票票價上大幅度的下降，尤其是未來新一代年青人，英語能力強化、自主性增加與適應能力的加強，因此，尋求每地停留較久，費用較低的情況將會在幾年內產生。

4.節目內容的取捨

設計行程，基本的目標應將最具價值及吸引力的觀光重點安排進去才是。但如以價格為取向的團體設計，則會受到嚴重的傷害與歪曲。

每個國家的特色，不管在文化上、古蹟上有其值得觀賞價值的，應全然納入行程中，只是在時間的分配與此行程的比重上做個斟酌。

安排節目的內容，其取捨的標準有：

(1) 是否具有世界性的知名度？如比薩的斜塔、澳洲的大堡礁。

(2) 是否具有其國家的代表性？如巴黎鐵塔、埃及的金字塔。

(3) 是否具獨特性？如肯亞的樹頂旅館 (Tree Tops; Mountain Lodge) 及夜間觀賞動物。

(4) 班機的搭機時間之前能否安排節目？如班機起飛時間往往是在下午或晚上，我們可利用中午遷離旅館之後安排節目。

(5) 節目的時間性及季節性？如西班牙鬥牛，大部分在星期日才有。

加拿大維多利亞的布恰花園冬天花園景觀較遜色。

(6) 成本的考慮因素？如法國巴黎的麗都表演，成本需約一百四十元美金，包括與不包括相差極巨。又如埃及的肚皮舞，表演的時間，除非特別安排，不然都在晚間十一點以後至半夜二、三點。成本與旅客的精神體力皆要考慮進去。

(7) 行程上的順路與否及機票成本關係。

(8) 保留成本費用較高，或不適合每位旅客前往的旅程給旅客自費報名參加。

二、原料取得之考量

1. 對航安公司之選擇與機票特質之認識

航空公司之選擇往往是行程能否順利完成和在市場中能否生存的重要因素，因其在行程設計中有下列之決定因素：

(1) 機票之價格：影響遊程之成本至鉅，如能有較支持性之票價，無疑是成功之要件。

(2) 航空公司之落點：落點多、班次多，其選擇性高，對行程之設計困難度少。

(3) 機位供應：尤其在旺季往往有一位難求之嘆，何況團體人數愈多，位子供應上也就更困難。

其於上述，航空公司之影響深遠，在選擇合作之航空公司時就不得不多加考慮了。

(4) 機票特性：要能設計出物美價廉之行程，則能否善用機票之特質就占了相當重要的地位，如在機票中有所謂的回折點，如何運用其哩程是值得思考之問題。而機票裡特殊票價其中的團體全備旅遊票，如GV25、GV10和無人數限制等，如何運用其中

之特性而使行程達到完美，且能在經濟之效益下發揮到淋漓盡致的功用，誠爲目前團體全備旅遊中不可忽視的要件。因此，對機票基本之計價結構有良好之認識則對遊程之安排必能更加勝任。

2.簽證之考慮

目前國人出國旅遊面臨較多的困擾在於短期內取得目的國的簽證，其中尤以歐洲爲然，一來因人出國旅遊少有事前之周詳計畫，二則，市場之競爭現象造成時效之延誤，因此爲了配合整團出國之順利，在落點上應考慮時效之配合，以免措手不及。

3.地面安排代理商

適當地選擇當地代理商對旅遊之設計有莫大之助益，可以協助處理許多團體在安排上之困難和提供寶貴之意見。

(1) 天氣之配合：應當地氣候之變化作事前之預防設計，例如冬歐行程即不宜包含北區，亦不宜車程過繁而使旅客有如置身於昏天暗地，無法達到實際旅遊之目的。

(2) 當地情況瞭解：尤其各地之假日及有關參觀地之公休日期應瞭如指掌，如各地之美術館、博物館開放休息時間和團體到達之日子是否吻合，而西班牙鬥牛之季節如何，萊茵河之結冰期爲何時等等細節均應瞭解以免失誤，以免使遊程有遺珠之憾。

(3) 餐宿交通設備：配合需要，以求舒適、清潔、方便、衛生爲基本原則，並儘量滿足個人之習慣，如住的方面要求是「美國式的」，飲食方面是「東方口味」的，行的方面是「台灣來的」等等。

(4) 費用方面：以大眾化合理之標價爲之（視自己的市場區隔而定），然而在目前之競爭狀況下，價格是重要的考量因素之一。

(5) 時間之配合：整個行程中，舟、車和飛機之安排要有合理之搭

配，轉換之時間要充裕，以免造成失誤和脫班之情況，雖爲細小瑣事，但切不能掉以輕心。

(6) 法令之熟諳：對旅遊國家之出入境，海關之要求均須知道，而且在安排行程中可能產生之多次出入國的多次簽證也應事先安排，以免功虧一簣。

以上團體地面安排細節，透過服務完善的代理商均能得到完整之資訊而收事半功倍之效。

4.交通工具的交互運用

不管是個人旅行或團體旅遊，整個行程的排定，交通工具占有很重要的地位。以目前旅行的方式而言，交通工具占有很重要的地位。

以目前旅行的方式而言，交通工具計有大小型客機、直升機、水上飛機、氣墊船、飛翼船、豪華郵輪、渡輪、遊艇、火車、遊覽車、巴士、租車、獵車、騎象、騎駱駝、搭皮划、纜車等。

如能將上述的工具於行程中交互安排，增加旅客旅遊情趣，則不失具有強大的吸引力以吸引旅客前往，並成爲行程上的一大特色。

三、本身資源特質衡量

在遊程設計時亦針對公司資源之強點發揮，並應避開能力薄弱的環節，以求產品之完整性，至少應考慮本身下列之條件：

1. 生產特質：意指本身在產品生產中對各項相關原料取得之差異性和在成本上之優勢。

2. 銷售特質：本身公司員工之銷售能力，通路之特性應事先作一完整之確認。

3. 行銷特質：對本身在此市場中之經驗，行銷能力均應事考慮和規劃。

4. 其他特質：如本身之品牌形象、人力資源、財力及相關資源是否勝任

等項均應做深入的評估。

四、產品之發展性衡量

當考慮開發一種嶄新的遊程，應先對此產品之生命期做一評估分析，包含了其生存期之長短、延長性之高低，以及數量之來源和持久性等均應有良好的掌握。

五、競爭者的考慮

競爭性為旅行業之基本特質，在新產品推出之前得注意目前市場中之現有競爭對象，及其經營狀況之分析，並且對潛在之明日對手，亦不可忽略，方能旗開制勝。

六、安全性

1. 無論如何美好之旅遊，均須以安全性為其最高指導原則，一切應以旅客之安全為依歸，否則傷害所及一切均會成為泡影。
2. 平安和保險為設計中不可欠缺之重要環節，政治情況與治安之考慮，如果一國之政情不穩或有軍事行動則應考慮是否排入；對於治安情況足以影響一般之旅遊活動亦應避開。最後，旅遊季節淡、旺季的區分與旅行瓶頸期間的避開值得事先在規劃上做深思。

肆、遊程設計之相關資料

遊程設計也需要一些基本之工具在手邊方能得心應手，基本上資料愈充裕，資訊愈廣，對遊程設計是絕對有助益。但下列的ABC或OAG飛機班次表，及相關簽證需求，各地區之旅館指南和當地代理商所提供之訊息都是最

基本之需求。

一、Official Airline Guide

Official Airline Guide（簡稱OAG）：包含了世界各地飛機起降的相關資料，大致又分為兩個版本。

1.北美版：包含美、加、墨地區。
2.世界版：包含世界各地（除美、加、墨外）。

另外OAG還有其他出版品，如OAG Tour Guide、OAG Cruise Guide、OAG Railway Guide。

二、ABC World Airway Guide

ABC World Airway Guide（簡稱ABC）：其功能與OAG相同，只是其發行地在歐洲，且查詢方式上是以啟程地為指標，跟OAG以終點地作為查詢指標不同。

其中也分有兩種版本：

1.藍色版（索引A-M字頭的城市）
2.紅色版（索引N-Z字頭的城市）

另外ABC也有其他資料版本，如ABC Guide to International Travel、ABC Passenger Shipping Guide、ABC Rail Guide。

三、Air Tariff

Air Tariff的內容告訴你如何以相關計價之規則計算票價。

伍、團體成本估價

一、團體成本估價項目

團體的成本與遊程內容豐富及品質的關係是相對的，團體的成本所追求的無外低成本下之相對高品質，進而追求合理的利潤。但是，除了以量來取價之外別無他法，否則只好以試圖降低經營管理成本，來達成獲利的目標。一般團體的成本估算，包括下列諸項：

1. 機票：國際線、內陸段或國內線機票。

2. 交通工具：遊覽巴士、火車、渡輪、纜車、觀光船等費用。

3. 旅館住宿費及單間差之費用（single supplement）。

4. 餐費、風味餐或額外餐費支出及加菜、請酒等費用。

5. 表演秀、各遊樂場所參觀處所入場券費用及接送費用。

6. 運送行李之費用。

7. 導遊、領隊及送機人員之費用。

8. 簽證費用。

9. 機場稅、海關服務費。

10. 保險費用。

11. 其他雜項費用：如說明會費用、印刷費用分攤、廣告費分攤、旅行袋費用、電信費用分攤、管銷費用分攤、稅捐、各處小費等。

12. 匯率變動因素。

團體成本的級數，一般是分為十五、二十、廿五、三十、卅五、四十等幾個級數，但關鍵處卻是在需加入幾個免費數額。如果是本公司自己需

派遣一位領隊隨團服務，那麼原則上三十個以下的團體，不應該再放出一個免費的名額才對。如遭遇競爭時，則不得不考慮以25+2或25+1.5的方式來計算其成本了。偶爾也會碰上的情況是，如果有十個左右的旅客加入本團的話，那麼團體的人數就增加到一個很理想的級數，如此在這十個人的成本估價上應該就可以做特殊的考慮。當在估算團體各項成本時，通常是照各地旅行社報來的full pension或half pension價錢來計算的，而不是照前述之各項內容逐項加起來的。各國旅行社的報價方式，皆因時因地而異。也常因各旅行社作業及領隊之能力與經驗等而異。最需要注意的是，我們手上拿的報價單到底是那些有包括那些沒有包括及其所使用的品質等級。匯率的變動，在這些年來也是一個值得重視的大問題。當美金匯率強勢而穩定時，對我們的成本是有利的。反之當美金貶值或不穩時，對於其變動的幅度一定要經常做調整，或在報價上做較大幅度的彈性調整。有些貨幣變動太快，其影響則往往達好幾千元新台幣，生意做成，但最後結算卻虧本。

二、風險評估項目

旅遊本身就帶有風險的機率。從每天行程活動、團員配合度與否、外在環境的變遷，都可能潛在著有發生異變的可能性。

為了減少團體或個人在旅遊活動風險，並儘量使得行程能夠順暢，在設計行程之時，即應把各項可能造成風險的機率降低及風險成本加上，以確保最後利潤的實踐。

在估算成本中，有可能產生風險的項目如下：

1.交通工具：包括飛機、輪船、火車、遊覽車、纜車各地特殊交通工具等。

2.旅館：旅館的等級及穩定性，旅館的地點、設備、安全性及費用。

3.餐食：衛生條件、風味餐、菜色、酒水預算、團員適應性等。

4.導遊領隊及司機：各地的導遊、司機的專業知識素質、服務態度。專
職的領隊或自由領隊（free lance）對公司的認同感及負責任的程度和
專業程度。

5.旅遊路線或景點：各個景點的旅遊條件，旅遊淡、旺季，適合旅遊季
節與氣候，景點的重要性及遊客量；各個路線是否適合團體旅遊活
動。

6.購物活動：免稅店之誠信程度、訂價、售後服務和佣金問題。

7.政治與治安風險：一個國家或旅遊地區的政治制度及其穩定性都應有
所考量；各國的治安狀況，團員遭受威脅的程度及當地居民接受外來
觀光客的程度。

8.匯率風險：由於經濟及政治的不穩定或整個國際間的匯率衝擊，都需
考慮從事外匯避險的操作。

9.法令與制度的風險：各國旅行社的屬性、服務的意願、法令改變的可
能性及旅遊契約書履行的程度如何？

10.保險：本國與對方國保險所涵蓋的範圍與種類，發生事故時的仲裁
及理賠，法令規章認知上的差距，各交通公司或旅遊設施單位對出
事時負責任的程度。

11.天災：各種的意外災害如水災、旱災、瘟疫、地震、氣候突變、颱
風等的侵襲而影響到行程的運作，而產生的額外費用。

12.簽證風險：有些地區或國家可能因簽證不准而取消。也有的因傳遞
證件或提出申請時對手國基於政治的考量而不准。

13.行李風險：在整個旅程之中，行李的運送，有可能發生遺失，送錯
航班或行李吊牌遺失，行李被打開遭竊，行李箱損壞，甚至不明原

因之下遺失。除了可以歸咎於航空公司、遊覽車司機或旅館行李員負擔其責任外，旅行業者亦有相當的風險成本存在，才能解決行李的遺失或受損的情形。

第二單元　相關試題

選擇題

(　)1.OAG 以終點地作爲查詢指標不同，其下也分有哪兩版（A）藍色版與紅色版（B）綠色版與紅色版（C）藍色版與黃色版（D）藍色版與棕色版。

(　)2.下列何者非團體成本估價的項目（A）機票（B）餐費（C）簽證費（D）床頭小費。

(　)3.團體分房，團員如要求住宿單人房，則必須付（A）Single supplement（B）Extra Money（C）Rack Rate（D）Overcharge Room Fare。

(　)4.下列何者非遊程種類之分類（A）按安排之方式區分（B）是否有領隊來區分（C）以服務之性質來分別（D）以行程之費用來區分。

(　)5.行程設計中西班牙高速鐵路系統簡稱爲何（A）TGV（B）JCR（C）AVE（D）ICE。

(　)6.目前台灣與南非共和國斷交，國人前往南非洽商或旅遊可改搭下列何家航空公司最省時（A）新加坡航空（B）馬來西亞航空（C）泰國航空（D）長榮航空。

(　)7.目前國際性航空公司中首開空中賭場服務之航空公司爲何?（A）加拿大航空公司（B）美國大陸航空公司（C）荷蘭皇家航空公司（D）新加坡航空公司。

(　)8.長榮航空飛往亞洲之城市有新加坡、吉隆坡、檳城及下列何城市?（A）金邊（B）棉蘭（C）漢城（D）平壤。

（　）9.何謂T.G.V.（Train .A GRAND VITESSE）（A）免費票（B）免費入場（C）快餐車（D）高速火車。

（　）10.申根簽證至今為止有效之國家為荷蘭、比利時、盧森堡、德國、西班牙、葡萄牙及下列那一個國家（A）英國　（B）義大利　（C）匈牙利　（D）俄羅斯。

簡答題

1.請說明何謂Full Pension？

2.請說明何謂 Half Pension ？

3.何謂OAG？

4.何謂ABC？

5.說明OAG 與ABC 之不同？

申論題

1.請說明遊程設計的原則有哪些？

2.請試述構成團體成本的項目有哪些？

3.請說明遊程之種類為何？

4.風險評估之項目有哪幾項？

5.請說明節目內容的取捨原則？

第三單元　試題解析

選擇題

1.（A）2.（D）3.（A）4.（D）5.（C）6.（A）7.（D）8.（A）9.（D）
10.（B）

簡答題

1.住宿與三餐全包。

2.住宿與早餐。

3.Offical Airline Guide 是指飛機班次表，發行地於美國。

4.ABC world Airway Guide 是指飛機班次表，發行於歐洲。

5.ABC 其功能與OAG 相同，只是其發行地在歐洲，且查詢方式上是以啓程
　地爲指標，跟OAG 以終點地作爲查詢指標不同。

申論題

1.市場之分析與客源之區隔、原料取得之考量、本身資源特質衡量、產品
　之發展性衡量、競爭者的考慮、安全性。

2.機票、交通工具、旅館住宿費及單間差之費用、餐費、風味餐或額外費
　支出及加菜請酒等費用、表演秀各遊樂場所參觀處所入場券及接送費
　用、運送行李之費用、Guide 領隊及送機人員之費用、簽證費用、機場稅
　海關服務費、保險費用、其他雜項費用、匯率變動因素。

3.依照安排之方式區分、依是否有領隊隨團照料區分、依服務之性質區
　分、依遊程時間長短區分、依遊程特殊區分。

4.交通工具、旅館、餐食、導遊領隊及司機、旅遊路線或景點、購物活

動、政治與治安風險、匯率風險、法令與制度風險、保險、天災、VISA
風險、行李風險。

5.是否具有世界性的知名度、是否具有其國家的代表性、是否具獨特性、
班機的搭機時間之前能否安排節目、節目的時間性及季節性、成本的考
慮因素、行程上的順路與否及機票成本關係、保留成本費用較高，或不
適合每位旅客前往的旅程給旅客自費報名參加。

第十一章　領隊與導遊實務

第一單元　重點整理

　　不管是「導遊」或「領隊」（tour leader）在旅行業中的角色是屬旅遊品質「執行者」、「監督者」及「管理者」等關鍵地位，更是旅遊品質最後的保障者，從另一方面領隊是具有一些「演說家」、「教育家」、「旅遊家」、「藝術家」與「生意人」的某些特性。無論身為「導遊」或「領隊」在觀光產業中的角色與定位有深刻的瞭解與認識，以建立正確工作態度與職業道德，之後才能對領隊服務工作的開展更順利。

壹、領隊、導遊與觀光事業

　　旅遊業是第三產業，而且是綜合性服務業。「旅遊業乃是向離開家的人們提供他們希望獲得的各種產品和服務的機構之總稱。」包括餐廳、住宿、活動、自然或人文景象、政府部門及交通簽證等。

　　領隊則是落實以上旅遊服務內容與品質的執行者。因此，首先探討領隊與導遊在觀光事業的地位為何？與其他相關性產業關係？以利領隊執業時能從正確的角度切入。

一、領隊與導遊在觀光事業中的地位

　　旅遊業是複雜的綜合性行業，旅行業為觀光事業體中的中間商角色，而且領隊是代表一個國家的「櫥窗」，故其地位即是服務者，又是旅行業者的代表，從某種程度來說又是「引路者」、「民間外交家」，更是旅遊之夢的「實踐者」。

好的領隊與導遊會帶來一次愉快成功的旅行，反之則不是一個稱職的領隊。常可見到同一團至國外，在同樣的行程，住同一飯店，吃同一家餐廳，甚至回程也坐同一架飛機，但因為不同的領隊所帶團員的反應卻不盡相同。

好的導遊與領隊可令團員深感愉快，行程進行很順利，人人都滿意，不負責任，經驗差的領隊，客人抱怨多，行程也連帶不順，故領隊是成功的關鍵。

即使住一流飯店、上等餐廳、頭等艙及豪華巴士。沒有領隊即是不完美的旅行，甚至是沒有靈魂與內涵的旅行。山水之美、民風異俗等，都需要領隊用心精彩講解，賦予更多彩多姿之新意。

領隊與導遊是旅遊計畫的執行者，也是為旅遊者提供或落實食、衣、住、娛樂、購物等旅遊服務的工作人員。

在旅遊接待工作中，處於第一線的中心地位，要協調上下、內外、左右各方面相關業者，代表所屬旅行社按旅行合約的規定，提供各項旅遊服務，協助各方面的交流，促進我國人民與觀光國之間的瞭解與友誼。

其工作範圍廣泛、工作對象眾多，在各種旅遊從業人員中最重要的工作人員，並為外交工作的先鋒。領隊的基本工作在台灣因產業生態環境關係，有時必須身兼導遊之角色。

領隊還必須多負擔工作是導遊講解詞義並分析旅遊的本義。所以，台灣領隊的工作是一項給予知識，賦予教育並陶冶性情，增進友誼的工作。

國內旅遊先進蔡東海先生曾具體分析導遊人員在觀光事業中的地位與功能，領隊也同樣具有如下：一、領隊或導遊人員是觀光事業的基本動力；二、領隊或導遊人員是觀光事業的尖兵；三、領隊或導遊人員是國民外交的先鋒；四、領隊或導遊人員是吸引觀光客的磁石，也是國家良好聲譽馳揚海外的傳播者；五、領隊或導遊人員是國民休閒生活的導師。

總之，領隊與導遊的工作是一項服務性工作，但對領隊的身分來說是代表旅行業者。且團員常常將領隊與導遊的舉止言行來衡量中國人的道德標

準、價值觀念和文化水準。在團員心目中領隊是團員在異國他鄉的引導者，是可以信賴依靠的人，是旅遊活動的第一線組織者。因此他們期望領隊與導遊，既能瞭解團員的需求又能向團員介紹一種新奇文化。在團員心目中領隊不僅能滿足行、住、吃、遊樂、購物等各種要求，而且在各方面也是無所不知，無所不曉。旅遊者對領隊與導遊的信任和厚望表明這項工作必須達到團員期望的高水準，而且領隊與導遊水準的高低關係旅遊活動效果的好壞，也關係到旅遊業的對外形象。領隊與導遊不僅是個嚮導還應該是「旅遊之友」、「旅客之師」、「旅遊顧問師」和「民間外交官」。

二、領隊、導遊與其他產業

領隊與導遊也如同旅行業地位為代理之角色（agent），工作上最直接的相關其他產業為「餐飲業」、「旅館業」、「交通運輸業」、「藝品業」、「觀光遊樂業」分述如下。

1.餐飲業

餐食的安排是團員出國旅遊基本要件，有了充分且美味的餐飲安排才能提供團員旅遊的動力。但隨著時代的改變與旅遊者素質的提昇，餐食安排不再是量足、味美而已。

更進一步是多樣性、特殊性、地區性、民族性。因此，領隊與導遊不再僅是訂餐、吃中國菜而已，各國、各地、各民族等不同美食美酒都必須研究如何訂餐、點菜、享用、用餐禮節等繁瑣的事務。

領隊、導遊與餐飲業的良好關係能有效執行餐飲之帶團任務。並與餐飲業各組織部門建立與維持良好關係，以利帶團順利與團員用餐之滿意度。領隊或導遊在團員前代表旅行業，身上帶著領隊執業證代表專業，與餐飲業者之間應屬合作的關係。

在保障旅遊品質前提下，另一方面在公司的預算容許的範圍下。提供質

佳、味美的餐飲是領隊人員應要求餐飲業配合努力的目標，尤其近年來國人對特殊餐食要求越來越多，領隊不可因麻煩而忽視此類團員的需求。

在另一方面領隊也負教育團員的功能與義務，避免影響餐飲業者作業與整體餐廳形象與氣氛。

總之，餐飲業在國人日益重視飲食文化的同時，常有團員已將旅遊重點放在美食宴饗中，因此身為領隊與餐飲業應同步成長，隨時提供旅遊消費者最新、最佳的餐飲服務，當然旅遊業者也應必須負起責任，做最好旅遊規劃。

2. 旅館業

領隊與導遊在執行團體旅遊帶團業務一般是代表旅行業者執行與監督旅館業者之服務品質與價位是否相符，更積極面是提供必要之協助以滿足團員住的需求。

領隊與旅館業之關係事先能清楚瞭解旅館業之服務內容與工作流程。使領隊能根據旅行業者之合約內容正確掌握服務品質與實質內容。

介紹以下三類：一、旅館種類；二、房間種類；三、領隊、導遊與飯店組織部門關係，期望領隊能有效執行旅館住宿之帶團任務。

（1）旅館種類：一般台灣團體價位較低故旅館多屬經濟級觀光旅館，在此是以領隊帶團會遇到之旅館分述如下（非旅遊團體安排如英國之B&B、長期住宿旅館等不在介紹之列）。

· 商務旅館（commercial hotel）：主要的客源來自商務旅客（business travelers），但有時在觀光之大城市業者也會安排價格較大眾化之商務旅館，相對的旅館之地點與服務設施較差一些。

· 機場旅館（airport hotel）：機場飯店顧名思義位於機場附近，原本提供給旅客轉機、搭機之便利。旅行業者有時考量成本將團體安排在機場飯店，當然對於領隊在帶團上增加困難度也對

團員夜間活動較不易安排。

· 會議型旅館（conventional hotel）：此種飯店一般房間數較多且地點適中，在會議市場淡季時具彈性議價空間，會議附屬設備也較齊全。如屬公司獎勵旅遊團體（incentive tour）、熟悉旅遊團體（FAM Tour）或參展團體較適合安排。

· 經濟式旅館（economy hotel）：一般提供是以乾淨舒適為原則，旅館服務項目以基本之餐廳、酒吧為主，因其價位大眾化故業者多以此為團體旅遊住宿之旅館。

· 賭場旅館（casino hotel）：賭場旅館一般其價位並不如想像的貴，因旅館業者所要吸引的是旅客至飯店賭博遊樂非單純住宿，因此在價位上非常適合團體旅遊，再則旅館設備方面也提供價廉物美之餐食與秀場節目對團員吸引力也有相當大之幫助。

· 休閒度假旅館（resort hotel）：一般在海邊、森林、國家公園，通常飯店都包含完善的休閒設施與健身器材，當然在有限度的開發及核准興建下旅館家數與房間數相對有限，因此房價稍高。尤其是在旅遊旺季。例如，南非克魯格國家公園、加拿大班夫國家公園等地區。

(2) 房間種類：領隊對於房間種類必須事先瞭解清楚並配合團員合理的個別需求下加以妥善安排，使每一團員住的安心、舒適，以利隔天旅遊充分的體力與最佳精神狀況，首先是依房間床數分類如下：

· 單人房（Single Room）：一般團體住宿旅館都有包含衛浴設備，但有時在遊輪或過夜火車安排上因團體價位較低或房間數有限的狀況下，領隊在分房時有時又會遇到下列三種：一、Single Room without bath；二、Single Room with Shower；三、

Single Room with bath。領隊站在旅客立場宜及早辦理住宿手續取得設備較齊全之房間。更重要是取得房號同時必須再一次確認正確與否。

· 雙人房（Twin or Double Room）：通常雙人房又可為Twin room 與Double Room，Double Room為一張大床。適合度蜜月及夫妻，或兩小孩合住一房時較適合，切忌安排不相識之兩團員或年紀相差懸殊者之團員。領隊如狀況不得已之下與團員共宿一房時也應避免安排Double Room。

· 三人房（Triple Room）：旅館本身具有之三人房為數並不多，通常為加床之形式，如將Twin Room加一活動之單人床或在雙人房中另有一沙發床可彈性運用，團體一般為同行好友、親戚或父母帶小孩者，領隊在安排房間時應注意同行者是否住相近尤其是老人家或小孩與家人同行者。

接下來依房間相對位置分類：

· Connecting Room：兩房間緊鄰在一起並有房門相通，通常適合家庭、親友或身分特殊有隨行之醫護與安全人員安排此類房間，但相反的如為女性團員緊鄰房間又非女性尤其是非為本團者。領隊宜事先避免安排此類房間，通常女性團員因安全考量易害怕睡不著。

· Adjoining Room：兩房間緊鄰但中間無門相通，通常為父母與稍長之兒女同行，或行程數日後團員彼此成為好友，領隊應順水推舟安排此類房間。

· Outside Room：房間位置為朝向外面，可以眺望街景、山景或海濱，但位置之不同影響其價位。最明顯是美國夏威夷WAIKIKI與澳洲黃金海岸海濱之旅館，台灣團除特殊要求與高價團外，一般都住宿在內側是無法從房間遠眺WAIKIKI Beach

與Gold Coast 沙灘美景。

　·Inside Room ：房間位置相對朝向建築物內側，僅能朝向天井甚
　　至連窗戶也沒有，通常在旺季時飯店在不得已下才安排此類房
　　間，領隊在沒有客滿的前提下應極力爭取較佳之房間位置。

　以上是旅館房間狀況，領隊在出發前與OP確認清楚房間間數、房間狀
況、訂房狀況，帶團中隨時依照團員需求機動調整。又要依飯店住房率高低
與淡旺季不同爭取最大的服務品質，有時飯店在不加價下也會酌情Upgrade
房間。

(3) 領隊、導遊與飯店組織部門的關係：領隊與導遊在辦妥住宿登記
　　之後，團員在進入房間後。通常領隊必須在三十分鐘後進行查房
　　的工作。此時，有些不清楚或設備不足、損壞、行李未到、團員
　　個別需要等。身為領隊應清楚飯店各部門的組織與功能儘速聯絡
　　正確部門相關人員提供團員最快速的服務。並與各部門保持良好
　　合作關係以利服務工作的推展，在此將領隊常會接觸之飯店組織
　　與部門之人員分述如下：

　·Front Desk ：包括Registration 或Reception 、Information 、
　　Cashier 、Reservation Office 、Concierge 、Night Auditor 、Duty
　　manager。有時飯店有獨立之Group Check In Counter。 此部門
　　是領隊最直接且有效提供飯店內、外相關服務最好的管道來
　　源。

　·Bell Service ： Porter 、Door Man。有關行李收、送或當地旅遊
　　資訊洽詢與代訂夜間秀場有時飯店劃分給此部門負責處理。

　·Tour Information Desk ：通常是提供自助旅遊、商務客人或參團
　　客人在自由活動時銷售當地旅遊行程（Local Tour）、自費活動
　　(Optional Tour)、或代訂機票、船票、租車等旅遊相關活動。

　·Executive Business Service ：一般是商務行旅館才有此部門的設

立，團員如有特別商務需求，如翻譯、寫當地書信或藉著旅遊
順便洽商者才有可能須此項服務，特別是參展商務團需要此項
服務機會較大。

· Restaurant ：餐廳部門最重要是提供團體早餐或晚餐，此外如
飯店無獨立之Room Service部門，團員住宿期間有關餐飲需求
可請餐廳部門服務。

· Bar ：通常於夜間提供領隊、導遊與團員或司機彼此聯誼、溝
通最佳場所。

· Duty Free Shop ：有些飯店有免稅店之設立，是可以提供團員
另一項購物選擇的機會，店主有時也會提供領隊應有的佣金，
不妨在出發前多打聽。

· Operator ：不論團員是打市區電話或國際電話需要協助或查詢
當地相關電話都可透過此部門加以協助，Check Out 時如有電
話費用不清楚或需要詳細資料也可請列印出通話紀錄。

· House Keeping ：在房間內所有日常盥洗所需、就寢物品與房間
打掃清潔等都可請求此部門服務。

· Room Service ：房間服務大都針對餐飲部分為主要服務項目，
在歐美國家一般無宵夜提供之夜市，如國人有此習慣只好委請
此部門協助處理或有時團員生病身體不適，不便與團體出外用
餐，領隊可請Room Service 代提供餐飲服務。

· Laundry Service ：團體旅遊同一飯店住宿兩晚以上，否則一般
快洗時間上也無法配合團體旅遊時間，領隊要向團員代為說明
清楚每一種類衣物洗滌費用價格之差異性與所需時間。

· Beauty Saloon ：美容中心可以提供團員即時的服務，但通常費
用較高，服務時間也有限。

總之，旅館業中各組織部門身為領隊人員應清楚其功能，不僅提供團員

住宿以外。更應提供飯店各項附屬服務功能，提昇住宿品質達到休閒的功能。

3.交通運輸業

團體旅遊一般所接觸之交通事業依照形式之不同大致可以分為以下幾種，領隊從業人員必須有所認識並與其建立良好關係，以利團體旅遊之順利進行。

(1) 交通工具的種類

　　‧空中運輸業：飛機、直昇機、水上飛機、雪上飛機、纜車等。

　　‧陸上運輸業：遊覽車、馬車、狩獵車及其他特殊陸上交通工具，如泰國、印度之大象，非洲之駱駝等。

　　‧鐵路運輸業：高速火車、歐洲之星、觀光火車、登山火車等。

　　‧水上運輸業：豪華遊輪、觀光渡輪、觀光船及特殊水上交通工具，如皮筏、獨木舟、氣墊船、水翼船等。

(2) 領隊、導遊與交通運輸業之關係

至於領隊與導遊工作人員與交通運輸業者之間的關係是緊連的，除公司安排之飛機、遊覽車、火車、輪船外，領隊可以隨地區之不同適時推出特殊交通工具，如泛舟、騎馬、騎大象、駱駝等，在不違反安全與相關規定下，創造旅遊團員更新奇的旅遊體驗。

交通運輸業者應提供安全又具獨特性之交通工具給旅行業者與領隊、導遊人員共創最佳利潤。

交通工具是達成旅遊目的的主要手段，但隨著交通工具的進步尤其是航空飛行器的發展使世界旅遊的距離越來越短，世界空間感突然縮小不少。

交通工具在今日旅遊活動的安排上不僅是運輸的功能而已，旅遊消費者更是視為旅遊滿意度關鍵因素之一。

旅行業者必須混合運用所有交通運輸工具，身為領隊服務人員更應熟悉各項交通工具之特性與使用安全之相關規定。

以確保旅遊安全的前提要件下，創造出不同的旅遊高潮。

4.藝品業

購物觀光是旅遊動機之一，對出國旅客如入寶山而空手而回則不免心中有所遺憾。因購買國外當地特有名產或紀念品，所得到的不僅是物質慾的滿足更代表是內心美好的回憶與親友前炫耀的實體。故團員在旅遊過程當中，除了觀賞各地風景名勝外，選擇具有當地特色的商品購買也是不可代替的旅遊活動之一。

(1) 藝品業之種類：藝品業爲觀光相關性產業根據蔡東海先生分類爲：

‧狹義：係指在觀光地所生產，具有鄉土風味，而能追懷旅遊之情的土產品或紀念品。

‧廣義：泛指各地百貨公司、零售商、免稅店，甚至連攤販所出售，能吸引觀光客之紀念品、饋贈禮品，包括外國進口之名牌鐘錶、服飾、皮件及菸酒等均可以包括在內。

由於國人購買力（Shopping Power）很強，出國旅遊購物之花費也名列出國消費總額前三名之列，隨著國際自由化及加入關貿總協後導致國內進口關稅降低。在另一方面國人消費水準之升高。過去國人出國購買電器產品、酒等已減少許多。購買土產品也漸漸減少或購買些許而已，取而代之是國內也有之世界名牌商品或世界珍貴之高級貨品。最具代表性之購物地區以歐洲爲首。

(2) 各地區代表商品：依照各國國情、民俗與經濟能力、工業發展，導致各國都有其特殊產品，較具代表性如下：

‧美國：維他命、健康食品、人蔘、美製化妝品、威士忌等。

‧加拿大：健康食品、鮭魚、魚子醬、楓糖、蜂蜜等。

‧紐西蘭：健康食品、皮貨、羊製品如羊皮、羊乳片、綿羊油、羊毛衣、羊棉被、羊毛毯等。

- 澳洲：羊製品、蛋白石、寶石、金幣、健康食品等。
- 比利時：巧克力、啤酒、蕾絲、鑽石。
- 荷蘭：鑽石、木鞋、藍瓷、花卉、乳酪。
- 奧地利：巧克力、水晶、木雕、銀器。
- 瑞士：鐘錶、刀、巧克力、乳酪、金飾。
- 義大利：皮件、時裝、水晶、木雕、三色金、葡萄酒、馬賽克畫。
- 德國：光學儀器、鋼製品，如剪刀、菜刀、古龍水、咕咕鐘、啤酒、木雕、琥珀。
- 英國：毛料、布料、瓷器、名牌服飾、Body Shop、英國茶。

(3) 團體旅遊所到之藝品業：以下將團體旅遊會帶領團員購買之藝品業分述如下：

- 百貨公司：至法國或美國地區一般都會利用空檔或行程中自由活動的時間安排團員到百貨公司，百貨公司是屬綜合性經營，規模大、貨色齊全。如法國巴黎著名之春天百貨、老佛爺百貨公司等，或美國各地之Shopping Mall。
- 化妝品專賣店：最具代表性是法國巴黎市內，必定安排之免稅店，店內通常以香水、化妝品、保養品為主要之重點銷售品，輔以名牌服飾、皮件、手錶。
- 鑽石工廠：在南非、比利時、荷蘭、紐約等世界著名之鑽石切割工廠或銷售據點是團體旅遊最佳之安排點，不僅能藉機教育團員鑽石之知識與製作過程，也可以買到品質優異之鑽石。一般而言在荷蘭阿姆斯特丹、美國紐約、以色列台拉維夫、印度孟買都是較具代表性鑽石採購點。
- 水晶工廠：歐洲三大水晶工廠也是值得參觀的旅遊景點，如蘇格蘭愛丁堡、義大利威尼斯、奧地利維也納所出產的水晶都是

世界知名之極品。

· 皮件商店：專以皮革爲原料之銷售商店其製品有皮衣、皮鞋、皮包等各式各樣之皮製品，輔以世界名牌之服飾與紀念品。以義大利佛羅倫斯、墨西哥之地阿那爲代表。

· 傳統藝品店：傳統藝品業所銷售都是以當地之土產品爲主要商品，如紐澳之羊毛製品、健康食品、填充玩具，美國銷售之維他命、健康食品花旗蔘等。通常爲華人所開設或旅遊相關退休人員及資深經營領隊必須依約前往。所販售之商品幾年來都無所變動。

· 連鎖之免稅店：此類免稅店大都設於機場、邊境海關、大型旅館、國際會議中心。基本上旅行業者都已簽約，領隊依狀況，彈性安排於行程中的某一站，一般領隊佣金有三種型態：

◇按人頭：不論團體購物金額，以大人人數爲佣金基數。

◇按團體購買金額之總百分比。

◇混合制：領隊除按人頭取得佣金再根據團體購買金額總數比率，取得佣金。

連鎖性之免稅店有兩種經營方式：

◇送貨制度（The Delivered Merchandise System）：團體進入店內時，領隊給商家機票影本、團體大表內有護照號碼、團員出生年月日、團員英文名字等。團員於購買商品後付完帳取得收據後於離境時於機場該公司專屬櫃台提貨或至登機門前提貨，目的在保障購買者已把商品帶出境。

◇傳統商店制度（The Traditional Store System）：此種免稅店通常在無稅之旅遊地區、郵輪上或國際航空站，團員購買商品付款之後可以立刻帶走商品。

(4) 領隊與藝品業之關係

藝品業給旅行業、導遊、領隊與司機佣金或紀念品是無可厚非，因旅遊業將團體送至其店內消費，對於旅行業者往往需有此營業外之收益來補助本業之不足，也以此銷售成績做為派團考量之因素。

領隊或導遊通常以公司指定之藝品店前往購物，領隊是不必被當地導遊牽著走或嚴禁自行前往公司指定之外的藝品店。身為領隊應有自己的立場按公司規定前往，雖然公司有扣下部分佣金但也屬公司正當之利潤。

現行經營狀況有少數領隊在事前前往公司指定藝品店前先勸說團員先不必購買或少買一些，事後或隔天再自行前往對自己有利之藝品店購買，此種方式也必遲早為公司及公司指定代理店所獲知，非長久之計也影響到自己之聲譽。

總之，領隊、導遊與藝品店之關係是存亡齒寒的一體，進年來有些旅行業者殺低團費迫使國外代理旅行社低價承接團體，再賣團體人頭給當地導遊或藝品店，意圖從此賺回本業利潤的方式是不負責且影響消費品質的做法。

當導遊又再迫使團員購物、藝品店提高正常售價、或更缺德以多報少的方式偷單少給領隊佣金。如此惡性循環、相互猜忌。領隊、導遊、旅行業、藝品店四方都各懷鬼胎，最後卻忘了業者的衣食父母——旅遊消費者的權益。

領隊既是旅遊品質的最好保障者就應該遵守最後一道防線，保障顧客權益，對於品質低劣旅遊公司則應拒絕帶團，到了國外一切以公司簽約藝品店為銷售地點，確保價位合理、品質正常、售後服務。如此團員消費有了保障，領隊、藝品店、旅行業、導遊與司機各盡其職各取所值。

5.觀光遊樂業

觀光遊樂業範圍相當廣，有日間、夜間、水上、陸上、室內、室外、動態與靜態等，這些遊樂事業是旅遊過程中的主角，旅行業者如安排得宜，領隊與導遊又能彈性調配。

必定能提供旅遊者最大的滿意度，但隨著時代進步與科技日新月異，領隊與導遊宜帶團當中蒐集最新遊樂事業資訊做為旅行業規劃部門參考，推陳出新以符合消費者需求。

以下僅就觀光遊樂業之種類與領隊人員之關係加以闡述：

（1）觀光遊樂業的種類

在現行通過之法規並無「觀光旅遊業」之名詞，僅於風景特定區管理規則第二條所稱旅遊設施之項目，分類如下：

- 機械遊樂設施。
- 水面及水中遊樂設施：包括遊艇、帆船、海水浴場、游泳池、潛水場、滑水、衝浪、水上拖曳傘、海洋公園、水族館、海洋動物表演場、海底展望（塔）台等。
- 陸上遊樂設施：包括高爾夫球場、網球場、野餐地、露營地、動物園、禽鳥園、昆蟲園、植物園、博物館、騎馬場、射箭場、滑雪場、溜冰場、跳傘場、滑翔場、野外健身場等。
- 其他觀光主管機關核定之遊樂設施。

另一方面蔡東海依照靜態、動態、戶外、室內、白天、夜晚等介面分類如下：

- 靜態的：博物館、文化古蹟、植物園、圍棋會等場所。
- 動態的：除了上述靜態部分之外，其他均屬動態。其他尚可加上：棒球場、釣魚場所、可看表演的（floor show）酒店、夜總會、室內健身房等。
- 戶外的：上述動態的大部分屬於戶外活動，但也有例外，如水族館、可看出表演的酒店、夜總會、室內健身房等雖屬動態，但卻在室內舉行。
- 室內的：上述靜態的大部分屬於室內活動，但也有例外，如植物園屬於戶外活動。

‧白天的：所有遊樂業大都屬於白天的，但也有些例外。

‧夜間的：可看表演的酒店、夜總會、圍棋會（晝夜均可）、夜間網球場、夜間開放的水族館、高爾夫球練習場、夜間棒球場等。

(2) 領隊、導遊與觀光遊樂業之關係

觀光遊樂業安排的多寡、恰當性、時機都會影響旅遊消費者旅遊滿意的程度，最重要的還是人的因素，所以領隊也就是關鍵的角色。

觀光遊樂業是硬體的設施必須透過旅行業者的安排或領隊在自由活動時間適時安排，有強化行程豐富性、變化性與娛樂性。

觀光遊樂業者應與領隊是合作的關係，不見得一定要給領隊回扣或其他優惠，但提供安全、舒適、娛樂性高且方便的作業方式應是觀光遊樂業最基本的服務工作，領隊也須態度正確，與業者合作。

在旅遊消費者滿意的前提下，共創彼此的利潤。

總之，領隊、導遊與其他產業的關係是屬於代理的「角色」（Agent），在代理的關係兩者應是一體的兩面，雙方共同目標都應是在旅遊消費者安全為第一考量下，令團員在旅遊主體——觀光景點參觀得到滿足外，更應配套「餐飲業」、「旅館業」、「交通事業」、「藝品業」與「觀光遊樂業」等共同創造最高旅遊滿意度，以使觀光事業的每一組成分子共榮共存。

貳、領隊、導遊的源起及其定義

旅遊指導（Tour Guide）或旅行隨伴（Tour Escort）在精神上和實質層面上攸關旅遊成敗關鍵及旅客旅遊滿意度和某種崇高的涵義。首先探討「導遊的源起及其定義」、「領隊的源起及其定義」，以利正確瞭解導遊與領隊的起源及定義。

一、導遊的源起及其定義

「導遊」一詞,是經過長期演變而成,追溯到古代羅馬時期,貴族們遠赴境外旅行,均有精通異地語言風俗和身強力壯的隨行人員,他們協助運送行李和擔任保護工作的任務,此種人員,當時稱爲COURIER,爲最早出現的導遊名詞。

隨著觀光旅遊大眾化(Mass Travel)的興起,與觀光人才大量需求之下,此一新生的導遊行業就應運而生,將自己的旅遊知識和服務,提供給觀光客,以滿足觀光客在旅遊時的語言、風俗、文化等各方面的需求,於是從事接待及引導觀光客旅遊,並接受其報酬,便成爲導遊的專業及主要任務。

葉英正所編著的《觀光術語》中指導遊(Tour Guide)爲接待或引導來華的觀光旅客從事旅遊。

參觀當地的名勝古蹟、介紹國情、歷史、民俗及其他必要的服務,並使用外語解說而收取報酬的服務人員。蔡東海認爲,「導遊」的字義應該是:「要有分寸的引導遊客至各地旅行考察。」更具體而言,應該解釋爲:「帶領觀光客遊覽及參觀各地名勝古蹟,提供有關當地歷史、風俗習慣上的知識與資料及必須的服務,而收取合理且有分寸的報酬。」

台灣學者薛明敏於西元一九八二年定義:「『導遊』是負責講解當地觀光旅程中的歷史背景以及一些有趣的相關資料的人。」

他可以是專職於旅行社爲其職員,也可以是自由業按日計酬。爲了剷除不合格的人員,大多數的國家對這一類的職業加以管理,並且需要通過主管機關的考試與講習,領到執照後始可擔任此一工作。

綜合以上旅遊先進、學者及法源,「導遊」之定義爲:

1.導遊人員應經中央觀光主管機關或其委託之有關機關團體測驗並且訓練合格,取得結業證書者。

2.導遊人員必須申請執業證書後始得執行導遊業務。

3.導遊人員必須受限於旅行社或受政府機關團體為舉辦國際性活動而接待國際觀光客之臨時招請，始得執行任務。

4.導遊人員是將有形旅遊產品及無形旅遊資訊及服務提供給觀光客而收取佣金、小費、出差費及其他費用之專業服務人員。

二、領隊的源起及其定義

旅行領隊一詞源起Tour Escort、Tour Leader、Tour Director、Tour Manager或Courier等之稱呼。

在歐洲各國即稱其為Courier；航空業者即稱為Tour Conductor；在美國即稱為Tour Escort；國際領隊協會即稱為Tour Manager。葉英正先生指旅行業或旅遊承攬業（Tour Operator）派遣擔任團體旅行服務及旅程（Tour）管理的工作人員。

領隊人員代表公司履行與旅客所簽訂之旅遊契約，自旅行出發至旅行結束，沿途帶領旅客，照顧一切旅行有關事宜，諸如：代辦沿途各國的入出境通關手續。

安排住宿、膳食、運輸工具、遊覽參觀節目、擔任翻譯及注意旅客安全、適切處理意外事件、維護公司信譽與形象。

薛明敏教授在他的《觀光的構成》一書中，對導遊與Escort提出下面的分析：「隨著旅行團自始至終照料一切者，叫做『旅行指導員』，英文有Tour Conductor、Tour Escort、Tour Leader、Tour Manager，通常都是旅行社的專任人員。」

領隊（Escort、Tour Leader、Tour Manager、Tour Conductor）與導遊（Tour Guide），其法源不盡相同，前者僅規定於交通部西元一九九五年六月二十四日修正發布之旅行業管理規則第三十二條至第三十五條等四條條文中；而後者除於發展觀光條例中列有規定外，並依該條例第四十七條之授

權，由交通部西元一九九五年九月一日修正並發布「導遊人員管理規則」共二十五條，雖然法源不同，法條規定內容多寡不一，但其重要性則一致，同是居於旅行團中的靈魂或支柱人物。據現行旅行業管理規則第三十二條規定：綜合、甲種旅行業經營旅客出國觀光團體旅遊業務，於團體成團前，應舉辦說明會，向旅客作必要之狀況說明，成行時每團均應派遣領隊全程隨團服務。因此，凡是綜合及甲種旅行業者都必須在組團出國前派妥合格領隊全程隨團爲旅客服務。爲能強調領隊人員的重要性與導遊人員等量齊觀，以及強化領隊人員管理，發展觀光條例修正案已增列「領隊人員」法源，並定義爲：「指領有執業證，執行引導出國觀光團體旅客旅遊業務而收取報酬之服務人員。」此外，又於該條例修正案授權中央觀光主管機關訂定「領隊人員管理規則」。如此，領隊與導遊一樣，將來就有專屬法規，可茲依法行政。

綜合以上先進、學者及法源，「領隊」之定義爲：

1. 經營團體旅遊活動，從頭至尾的旅遊契約執行者，及旅遊品質監督者。
2. 身兼團體心理師、民間外交家、飛行途中照料者、娛樂提供者，及旅遊資訊提供者、餐飲專家、有效率旅遊家、演說者、說書人及教育家多重角色。
3. 領隊人員不得替非旅行業者帶團，及執業證借給他人使用。

參、領隊、導遊的任務及其職責

由於台灣旅遊市場之經營困難與畸形發展，故現行市場某些旅遊路線領隊不僅是領隊，又要身兼導遊。因此，有些從業人員對於自己角色易產生混淆，更不幸是旅遊消費者把「導遊」與「領隊」的任務及職責全混爲一談。故本節乃在詮釋導遊與領隊的任務及其職責的差異性。

一、導遊與領隊主要任務

1.導遊之任務

由於導遊主要負有帶領旅客觀光及參觀當地名勝之責，提供知識和資料及必要之服務，而賺取酬勞，因此導遊必須完成下列任務。

(1) 提供旅客所需之旅行資料。

(2) 引導及介紹各地風光名勝。

(3) 安排遊程及導遊翻譯說明。

(4) 爲旅客安排餐宿及入場券。

(5) 保障旅客安全與必要之服務。

2.領隊之任務

領隊在任務上除隨團服務團員外，在長程團之領隊也作大部分上述之導遊工作（長程團之領隊往往是兼Local Guide的工作），但嚴格上來說，身爲領隊更有下列的任務：

(1) 公司在海外遊程品質之落實和監督者：他不僅只是把團體帶到海外交給當地之旅行社就算了，而必須站在公司和客戶所簽定合約內容之立場上，按銷售給團員之行程內容切實對當地之旅行社做監督之責任。

(2) 緊急事件處理之司令員：團體在外途中行程不一，所涉及之事物繁多，而往往更因環境改變造成許多無法預知之困難，領隊應站在維護客人和公司利益之立場，當機立斷的應變，有如軍中之司令員，發揮果斷之能力。

(3) 團體成員中之仲裁者：因團體成員成分不一，背景不盡相同，加以長時間之相處均可能產生不適應的磨擦而造成爭端。領隊應本著公平無私之立場，以團結包容的心胸，使客人和睦和處，使他們能享受到完美之旅程。

（4）及時之服務者：團體在外，團員均因受到各地風俗民情語言等障礙而產生許多困難，而領隊是他們希望的所在，及時和至誠的服務是最佳的親和力量，也是領隊所必須常記於心的。

二、導遊和領隊主要職責

1.導遊人員的職責

至於導遊人員的職責，與領隊人員異曲同工，一般說來，從其帶團作業流程觀之，其內容包括：

（1）旅行團抵達前的準備作業（Preparation Works Before Group Arrival）。

（2）機場接團作業（Meeting Service at Airport）。

（3）轉往飯店接送作業（Transfer in Procedures）。

（4）飯店住房登紀作業（Hotel Check in Procedures）。

（5）市區觀光導遊作業（City Sightseeing Tour Conducting）。

（6）晚餐、夜間觀光導遊作業（Dinner Transfer and Night Tour Conducting）。

（7）辦理退房相關作業（Hotel Check Out Procedures）。

（8）由飯店送往機場之作業（Transfer Out Procedures）。

（9）機場辦理登機出離境作業（Airline Check in Procedures and Departure Formalities）。

（10）團體結束後作業（Tour Reports After Services Completed）。

以上係就導遊人員依照其專業領域及工作流程舉其職責內容之大要，至其詳細內容，專業技術亦如領隊職責一般，留供旅行業或旅運經營學科領域探討。惟導遊人員因為對觀光事業之發展及國家形象之維護至為重要，因此導遊人員管理規則第二十一、二十二條特別就其正面及負面行為限制加以規範。再則，為能防止管理規則第二十二條之負面行為發生，督導導遊人員執

行業務，交通部觀光局依據該規則第二十條規定，得隨時派員檢查其執業情
形，必要時得會同有關機關執行之。

　2.領隊人員的職責

　　一般言之，領隊人員的職責，或稱領隊帶團的實務可依其流程列舉如
下：

　　（1）出國前之準備作業。

　　（2）機場之送機作業。

　　（3）機上服務作業。

　　（4）到達目的國之入關作業。

　　（5）旅館之入住（Check In）作業。

　　（6）觀光活動之執行與安排。

　　（7）旅館之遷出（Check Out）作業。

　　（8）旅行中之相關服務作業，又包括：

　　　　・房間與座位之安排。

　　　　・外幣兌換。

　　　　・額外旅遊（Optional Tour）之安排。

　　　　・購物服務。

　　　　・意外事件之處理。

　　（9）離開目的國之機場出關作業。

　　（10）團體結束後相關作業，又包括製作：

　　　　・預知報告表

　　　　・團體報告表。

　　　　・旅客調查表。

　　以上之管理技術細節，屬於旅行業或旅運業經營學範圍，惟旅行業管理
規則第三十五條對領隊人員於執行前述職務時特別規定：旅行業辦理旅遊

時，該旅行業及其所派遣之隨團服務人員，均應遵守下列規定：一、不得有不利國家之言行；二、不得於旅遊途中擅離團體或隨意將旅客解散；三、應使用合法業者依規定設置之遊樂及住宿設施；四、旅遊途中注意旅客安全之維護；五、除有不可抗力因素外，不得未經旅客請求而變更旅程；六、除因代辦必要事項須臨時持有旅客證照外，非經旅客請求，不得以任何理由保管旅客證照；七、執有旅客證照時，應妥慎保管，不得遺失。

　　總之，雖然「領隊」與「導遊」的任務與職責各有所不同。但國內領隊帶團出國往往身兼兩職，近年來因價格的競爭。國外代理旅行社往往所派遣之導遊並非全為合格導遊或素質參差不齊而導致領隊的工作往往要彌補導遊之不足，旅遊品質監督者的角色更形加重。

肆、領隊、導遊的分類及其異同

　　旅遊消費者在旅遊過程中往往不清楚隨團之領隊與導遊服務的品質如何？更無法在買賣交易前對該團服務之領隊與導遊做事前評估，因此存在旅遊業者與消費者之間訊息之不對稱現象，更糟糕是出現了機會主義者。利用無照之領隊或非法導遊從事帶團服務之工作，最後旅遊消費者權益無法保障，從業人員市場劣幣驅除良幣的惡性循環中。本節重點在闡述導遊與領隊的分類及其異同，以減少上述情形發生之機會。

一、導遊及領隊的分類

1.導遊的分類

（1）導遊現行法規分類：

依據導遊人員管理規則第三條規定：「導遊人員分為專任導遊及特約導遊兩種」：

‧專任導遊：指長期受僱於旅行社執行導遊業務之人員，並以受僱於一家旅行社為限。

‧特約導遊：指臨時受僱於旅行社，或政府機關。團體為舉辦國際性活動而接待國際觀光客之臨時招請，執行導遊業務之人員。

(2) 導遊實務上之現行分類：

我國導遊人員在現行法令規定上，並無執業地區之分，而僅有專任及特約之別，但在旅行業內因實際運作之需求，實際上應可分為下列四種：

‧專任導遊（Full Time Guide）：長期受僱於旅行社，為該社成員之一，不但能接待觀光客，也可處理公司一般業務，且有基本之底薪及優先帶團的權利。

‧兼任導遊（Part Time Guide）：為旅行社僱用之業務人員，具有合格之導遊資格，在旺季時，該旅行社原有之導遊人員不足，而臨時受派擔任接待觀光客及導遊之工作。

‧特約導遊（Contracted Guide）：具有合法之導遊資格，但本身另有一份正常職業，視導遊工作為其副業，通常掛名於旅行社，無固定底薪，其報酬則按帶團工作內容計算。

‧助理導遊（Assistant Guide）：初具導遊資格者，但並無實際帶團之經驗，因此須隨資深導遊見習歷練，協助資深導遊處理旅客行李。代辦出入境及買門票與清點人數等基本事務性的助理工作，或帶領個別旅客的實際磨練等，以便日後能獨立帶領人數較多之旅遊團體。

(3) 國外學者Marc Mancini也曾將導遊分為：

‧定點導遊（On Site Guide）：指在某特殊建築物，（Building）如台北故宮博物院，遊樂區（Attraction）如迪斯耐樂園，或特定區域（Limited Area）如佛羅里達，甘乃迪太空中心巴士旅遊

（Bus Tour）。

　　· 市區導遊（City Guide）：指出對市區觀光的重點加以評論，通常在遊覽車、小型巴士或九人座為交通工具有時也必須行進旅遊途程中進行解說（Walking tour），又可分為司機兼導遊（Drive Guide）、個人或私人導遊（Personal or Private Guide）。

　　· 專業導遊（Specialized Guide）：具有某種非常特別的專業技術，例如，非洲狩獵之旅（Safari or Trekking Tour）或埃及尼羅河遊輪（Nile Cruises）以上導遊都必須具有非常特殊專業的導遊。

　2.領隊的分類

　　根據旅行業管理規則：旅行業組團出國觀光旅遊，應派遣領隊全程隨團服務。前項領隊分為專任領隊及特約領隊。但國人出國觀光旅遊時，實際上所接觸到領隊有工作性質分為專業領隊、非專業領隊，以及依工作地點有長程領隊和短程領隊之分。

　　（1）領隊現行法規上的分類

　　　· 專任領隊：具有領隊結業證書，並由任職之旅行業向交通部觀光局申請領隊執業證，而執行領隊業務之旅行社職員。

　　　· 特約領隊：具有領隊結業證書，經由中華民國觀光領隊協會向交通部觀光局申請領隊執業證，而臨時受僱旅行社執行領隊業務之人員。

　　（2）領隊實務上的分類

　　　· 專業領隊：具有合法之領隊資格，以帶團為其主要職業，並富有豐富經驗者。

　　　· 非專業領隊

　　　　◇旅行社職員兼任者：如旅行社的會計、團控等職員具有領隊結業證書，但不以帶團為主，只是在旅遊旺季領隊不足時，

而臨時客串兼任。

◇學校老師帶領學生出國研習者：如學校組織學生團到國外專業研習，老師須隨團前往，他對同學有保護之責，但無旅行領隊之專業。

◇廠商招待團的贊助者：他為本團的組成人，也是領隊，為善盡招待之熱忱而協助處理旅行團相關事宜，但非專業領隊。

◇牛頭：為旅遊團組成者或大多數團員的組成者也是領隊，沿途控制旅遊品質。購物佣金，大多無執照非專業領隊，因享有免費額（FOC），故藉機免費參加。

(3) 領隊在工作地點的分類

‧長程團領隊：因遊程遠而時間長或人數多的旅行團，旅行業通常都選派經驗足、外語強、旅遊知識豐富的領隊帶團，如歐洲團、美加團、中南美團、南非團、紐澳團等，領隊所負擔的責任較多，帶團的困難度較高，須有充分的經驗的領隊方能勝任。

‧短程團領隊：因遊程近而時間短，且在遊程據點已有當地代理旅行社安排全程導遊隨團服務，因此短程團領隊在工作上困難度較小，旅行業者通常都派遣初任領隊經驗不足而尚須磨鍊或見習之人員擔任，如東南亞、大陸團。

(4) 領隊在執業地區不同的分類

‧國際領隊：旅行業員工由公司推薦，經觀光局甄試並通過外語測驗測試而完成受訓者，其帶團範圍不受限制，為國際性之領隊。

‧大陸領隊：大陸領隊之甄試過程和國際領隊相同，唯不加考外語，因此完成受訓後僅能帶團前往大陸地區，稱為大陸領隊。

二、導遊和領隊的異同

根據國內學者容繼業將導遊和領隊之重要異同點分析如下：

1. 服務之對象與工作範圍
 (1) 導遊人員：以接待來華之觀光客爲主，負責接待、引導和解說相關之旅遊服務，簡言之以Inbound 之業務爲主，但經推薦參加講習後亦能從事領隊之工作。
 (2) 領隊人員：爲綜合及甲種旅行社組織團體出國時之隨團領隊人員，範圍僅限於Outbound，除非經過考試取得導遊資格，不可以執行導遊之業務。

2. 報考資格
 (1) 導遊人員：無經歷之限制，但必須爲教育部承認之國內大專以上畢業。
 (2) 領隊人員：無學歷之限制，按學歷背景之差異而有不同旅行業工作年資之要求。

3. 報考方式
 (1) 導遊人員：自由報考，不必經旅行社推薦，爲觀光中央主管機關對外公開招考。
 (2) 領隊人員：由綜合或甲種旅行業推薦優秀之在職人員參加甄試，並不對外公開招考。

4. 考試內容
 (1) 導遊人員：在語言能力上要求較嚴，但可按不同專長語文報考。
 (2) 領隊人員：語言要求比較鬆，大部分均以日語、英語或西班牙語爲報考之外國語。

5.管理條例

　　按照發展觀光條例導遊人員管理辦法和旅行業管理法規中相關之條文作為管理基石，雖然性質不同但內容精神上並無二致。

伍、領隊的甄選及講習

　　領隊既然是旅遊品質最後之監督者，領隊人員之管理、甄選與訓練就顯然格外重要，如何選擇最優秀人才加入此行業，是提昇旅遊品質保障治本之道。本節之重點分述如下：

一、領隊的甄選

　　領隊人員，依旅行業管理規則第三十二條之規定；均應經交通部觀光局甄審合格以及該局或委託之有關機關。團體施行講習結業發給結業證書，並領取領隊結業證書後始得充任。甄選時，應由綜合、甲種旅行業推薦品德良好、身心健全、通曉外語並有下列資格之一之現職人員參加：

1.擔任旅行業負責人六個月以上者。
2.大專以上學校觀光科系畢業者。
3.大專以上學校畢業或高等考試及格，服務旅行業擔任專任職員六個月以上者。
4.高級中等學校畢業，或普通考試及格或二年制專科學校。三年制專科學校。大學肄業或五年制專科學校規定學分三分之二以上及格，服務旅行業擔任專任職員一年以上者。
5.服務旅行業擔任專任職員三年以上者。

　　特約領隊依同條最後一項之規定，又以經前項推薦逕行參加講習結業，

並領取結業證書及領隊執業證之特約導遊爲限。而導遊人員如由中華民國觀光導遊協會或其任職之綜合、甲種旅行業推薦逕行參加講習者，得免予甄審。

二、領隊測驗及甄審科目

領隊人員之甄選，應由綜合、甲種旅行業推薦具有前項資格並一律應經交通部觀光局甄審合格者，又可分爲「國際領隊」、「大陸地區領隊」兩類，甄試科目分別爲：

1.國際領隊

（1）外國語文：英語、日語、西班牙（任選其一）。

（2）領隊常識：內容包括：旅遊常識（含旅行業管理規則等觀光行政法規、旅遊契約）。

（3）國人出入國境手續（含海關及證照查驗等規定）。

（4）帶團實務：國內外檢疫、各地簽證手續、旅程安排、航空票務、旅遊安全及緊急事件處理、外國史地。

2.大陸地區領隊人員

西元一九九二年五月五日觀光局函頒（旅行業辦理台灣地區人民赴大陸地區旅行作業要點）後，旋於同年十月間首次舉辦一九九三年度旅行業大陸地區領隊人員甄試，其報考資格與前述相同，但其甄試科目只有（領隊常識）一科，採電腦閱卷，內容範圍包括：

（1）法規方面：含兩岸關係條例、發展觀光條例與旅行業管理規則、台灣地區人民入出境作業規定、大陸地區入出境作業規定、外匯常識。

（2）領隊帶團須知：含兩岸入出關手續、檢疫、航空票務、緊急事故處理、旅遊安全與急救常識。

（3）兩岸現況認識：含國統綱領、台灣地區政治經濟現況、大陸地理。

三、領隊人員的講習

　　根據發展觀光條例規定：中央觀光主管機關，爲適應觀光事業需要，提高觀光從業人員素質，得辦理專業人員訓練，培育觀光從業人員，其所需訓練費用，得向所屬事業機構、團體或受訓人員收取。領隊及導遊人員都屬觀光從業人員，因此必須依規定辦理訓練或講習。領隊人員於甄審合格後，必須參加交通部觀光局或其委託之有關機關團體旅行講習，結業合格才可以領取領隊執業證。另旅行業管理規則第三十三條第四項規定；領隊取得結業證書，連續三年未執行領隊業務者，應重新參加講習結業，始得領取執業證，執行領隊業務。但是導遊人員由中華民國觀光導遊協會或其任職之綜合、甲種旅行業推薦逕行參加講習者，依旅行業管理規則第三十二條規定：講習結業得免甄審，即可取得領隊之資格，但特約導遊依本規定，僅限領取特約領隊之資格。

　　總之，「領隊」甄試由以上可以發現通過考試機關取得執業資格並非難事。但有了執業資格並非代表可以把團帶好，領隊在職訓練（on the job train）及自我進修就顯得格外重要。

第二單元　相關試題

選擇題

（　）1.根據中華民國旅行業品質保障協會調處旅遊糾紛案由以下列何者比率最高（A）購物（B）機位未訂妥（C）導遊及領隊品質（D）行程有瑕。

（　）2.綜合、甲種旅行業應於專任領隊離職幾日內，將執業證繳回交通部觀光局（A）五日（B）十日（C）二十日（D）三十日。

（　）3.我國機場稅徵收幾歲以下免費（A）一歲（B）二歲（C）三歲（D）四歲。

（　）4.根據旅行業管理規則第十九條規定：旅行業其職員有異動時，應於幾日內？將異動表分別報請交通部觀光局及省（市）觀光主管機關備查，並以副本抄送所屬旅行商業同業公會（A）三　（B）五（C）十（D）十五。

（　）5.根據導遊人員甄選測驗科目及程序中比試外國語文下列何者未包括。（A）法語（B）西班牙語（C）泰國語（D）韓文。

（　）6.違反入出國及移民法第四條第一項規定，入出國未經查驗者，處新台幣（A）六千元（B）一萬元（C）三萬元（D）二萬元 以下罰款。

（　）7.旅遊契約的審閱期間為（A）一日（B）二日（C）三日（D）四日。

（　）8.領隊執行業務，以下哪一項敘述是正確的？（A）必須全團隨隊服務（B）可以中途離隊洽辦私事　（C）可以安排未經旅客同意之旅

遊節目 (D) 可以安排違反我國法令之活動。

(　) 9.旅客行李未隨航班抵達,且下落不明時,領隊應協助旅客憑著 (A) 機票及登機證 (B) 護照 (C) 行李憑條 (D) 以上皆是 向機場行李組辦理及登記行李掛失。

(　) 10.下列何者非導遊考試科目 (A) 憲法 (B) 民法概要 (C) 本國史地 (D) 導遊常識。

簡答題

1.領隊人員除可稱呼為tour escort 外,又可稱為?

2.領隊法規上之現行分類為那幾種?

3.領隊現行實務之分類為除專任與非專任尚包括?

4.領隊甄選報名資格需擔任旅行業負責人幾個月以上者?

5.領隊人員未超過幾年必須再一次參加講習?

申論題

1. 領隊人員在觀光事業中之地位為何?

2. 領隊人員所應熟悉之飯店業務內容為何?

3. 領隊人員在團體訂餐時應事先告知餐廳負責人何事?

4. 團體旅遊中所安排之購物有那些?

5. 領隊人員在與旅行社之法律關係是根據那一規則?

第三單元　試題解析

選擇題

1.（D）2.（B）3.（B）4.（D）5.（C）6.（C）7.（C）8.（A）9.（D）

10.（B）

簡答題

1.tour leader 、 tour conductor 、 tour manager 。

2.專任領隊、特約領隊。

3.長程團領隊、短程團領隊、國際領隊、大陸領隊。

4.六個月。

5.三年。

申論題

1.（1）領隊或導遊人員是觀光事業的基本動力。

　（2）領隊或導遊人員是觀光事業的尖兵。

　（3）領隊或導遊人員是國民外交的先鋒。

　（4）領隊或導遊人員是吸引觀光客的磁石，也是國家良好聲譽馳揚海外
　　　　的傳播者。

　（5）領隊或導遊人員是國民休閒生活的導師。

2.旅館種類、房間種類、與飯店組織部門功能與關係建立。

3.團員人數、幾位大人、幾位小孩、幾位工作人員、有無特殊餐飲需求、
　何時抵達、訂餐內容、訂餐價格。

4.百貨公司、化粧品專賣店、鑽石工廠、水晶工廠、皮件商店、傳統藝品店、連鎖之免稅店。
5.旅行業管理規則。

第十二章　護照、簽證和證照
相關作業

第一單元　重點整理

　　出國旅行手續至爲複雜，尤以國際間旅行爲然，因爲國際觀光並非只是人民越過地緣政治界限的單純移動，它是一種發生於國際法律和國家政策的複雜體制之內的現象，它必須依仗政府的批准。在目前我國國際外交關係地位中，如何掌握在國際旅遊中相關的法規就刻不容緩了。按照國際慣例，凡出入其國境旅行之觀光客必須具備下列三種基本之文件，即護照（Passport）、簽證和預防接種證明（Vaccination）。茲按我國現行之法規，國際相關規定及實務上之運作做一逐項說明。

壹、護照

　　護照爲吾人出國旅行之首要證件，茲將定義、種類、申請之程序和應注意事項分述如下：

一、定義

　　護照是指通過國境（機場、港口或邊界）的一種合法身分證件。一般是由本國的主管單位（外交部）所發給的證件，予以證明持有人的國籍與身分，並享有國家法律的保護，且准許通過其國境，而前往指定的一些國家，以互惠平等之原則請各國給持護照人必要之協助。因此，凡欲出國的旅行者，都必先領取本國有效的護照，始能出國。

二、護照的種類

依據我國法令規定按護照持有人的身分區分為以下三種：

（一）外交護照（Diplomatic Passport）

是指發給具有外交官身分之外交官或因公赴國外辦理與外交有關事宜的人員。其有效期為三年。

（二）公務護照（Official Passport）

是指政府的公務人員，因公赴國外開會，考察或接洽公務之，其有效期為三年。

（三）普通護照（Ordinary Passport）

指一般人民申請出國所發給之護照，其有效期為十年。

三、護照之申請程序

根據西元一九九○年六月二十八日公布之台灣地區人民申請護照（含延期）作業事項（國人申請機器判讀護照）之申請文件和程序如下（僅限台、澎、金、馬地區設有戶籍之人民為限，其餘人民入出境仍依相關規定辦理）。

（一）申請「護照」及應具文件

1. 申請書一份。
2. 照片二張（六個月內拍攝之二吋彩色脫帽、露耳、正面半身照片，人像自下顎至頭頂長度不得少於二・五公分或超過三公分，背景淡色，勿著軍警制服或戴墨鏡，不得使用合成照片），一張黏貼，一張浮貼於申請書。

3. 國民身分證正本（或最近三個月內核發之戶籍謄本），（正本驗畢退還，十四歲以下未請領身分證者，繳驗戶口名簿或戶籍謄本）。

4. 國民身分證正、反面影本各一份（正面影本上換補發日期須影印清楚或以筆描清楚，以便登錄）。十四歲以下未請領身分證者，繳驗戶口名簿正本或最近三個月內辦理之戶籍謄本，並附繳影本一份。

5. 中華民國普通護照費額自西元二○○一年七月一日起調整為每本新台幣一千二百元。

依外交部現行作業，護照申請及換發一般案件於受理後四個工作天後核發，護照遺失補發一般案件於受理五個工作天後核發。自西元二○○一年七月一日起對於前述申辦護照案件要求速件處理者，應加收速件處理費，其費額如下：

（1）提前一個工作天製發者，加收新台幣三百元。

（2）提前二個工作天製發者，加收新台幣六百元。

（3）提前三個工作天製發者，加收新台幣一千元。

提前未滿一個工作天者，以一個工作天計算。

6. 其他文件

（1）「國軍人員」檢附軍人身分證正、反面影本黏貼於護照申請書背面，正本驗畢退還。申請人請於送件前先至國防部派駐本局之兵役櫃台，經審查證件並於申請書加蓋兵役戳記。

（2）未成年人（已結婚者除外）申請護照，應先經父或母或監護人在申請書背面簽名表示同意，並黏貼簽名人身分證影本。

（3）「接近役齡」是指年滿十五歲之翌年一月一日起，至屆滿十八歲當年十二月三十一日止，免附兵役證件。「役男」是指年滿十八歲之翌年一月一日起，至屆滿四十歲當年十二月三十一日止，未附兵役證件者均為役男。

（4）後備軍人第一次申請出國應附退伍令正本（驗畢退還）。後備軍

人申請換發護照，如前次申請時繳驗過退伍令，且身分證役別欄已有記載者，換發護照時無須攜帶退伍令（惟需附上舊護照一併繳驗）；否則仍須繳驗退伍令正本。

(5) 三十五歲以下之男子應附兵役證明文件正、影本（正本驗畢退還）。

(6) 申換新護照時，舊護照內有僑居身分加簽者請繳交僑居國永久居留證或護照正、影本（正本驗畢退還）。

(7) 持照人更改中文姓名、外文姓名、出生日期、國民身分證統一編號等項目，不得申請加簽或修正，應申換新護照（更改中文姓名、出生日期或變更國民身分證統一編號者，應繳交戶籍謄本一份）。

(二) 其他應注意事項

1. 工作天數：四至五天（自繳費之日起算）。

2. 身分證上未登記出生地者，應先向戶政單位辦理出生地補登錄手續。無法即時辦理者，可由其本人先以具結書方式辦理並加蓋印章，事後再自行前往戶政機關辦理補登錄手續。

3. 機器可判讀護照發行後，若護照內頁不敷使用，須申換新護照。

4. 倘在國內無戶籍持外館核發之X字軌護照者，若因遺失申請補發或其他原因申請換發，皆將核原版之X字軌護照。

5. 鑑於我國機器可判讀護照係採用以電腦攝取持照人照片影像取代黏貼照片，其效果以黑白照片較佳，彩色照片稍差，為維護持照人之權益，本局建議申請人使用黑白照片；惟申請人若堅持使用彩色照片，本局為求便民，亦可接受辦理。

6. 國軍人員、替代役役男、役男之護照末頁應加註「持照人出國應經核准」；未具僑民身分之有戶籍役男護照末頁併加註「尚未履行兵役

義務」；接近役齡男子之護照末頁應加註「尚未履行兵役義務」。

（三）護照及入出境的申請程序

1.一般人民的申請

（1）自行申請。

（2）由直系親屬或兄弟姐妹代為申請。

（3）以貼有受託人身分證明影本之委託書，委託成年之親友代申請。

（4）與申請人屬同一機關、學校、公司或團體之人員，並附委託書。

（5）交通部觀光局核准之綜合或甲種旅行業（旅行業，應持憑規定之專任送件人員識別證及送件簿送件，並在護照申請書上加蓋旅行業名稱、電話、註冊編號及負責人、送件人戳章）。

（6）其他經領事事務局或其分支機構同意者。

2.軍、公、教人員的申請：由服務機關、學校依權責核准辦理。

3.公費留學生，在校公費生的申請：服務義務尚未期滿者，應經權責機關學校核准或同意。

四、相關證照注意事項

可分為申領護照之地點和時限、旅行社送件之相關規定等項，茲分述如下：

（一）申請護照及領取護照之地點

1.申請護照（含延期）及入出境許可：外交部領事事務司。

2.已持有護照僅申請入出境許可：入出境管理局。

凡申請護照及領取護照均應前往（或委託）申請及親往（委託）領取。不得郵寄辦理。

3.發照時限：申請護照一般件需四個工作天，補發爲五個工作天。

（二）綜合或甲種旅行社送件有關規定

1.於申請書照片上蓋公司送件章，於規定欄位蓋負責人章及註冊編號。
2.填寫申請書送件單一式三聯。
3.申請書及送件單裝袋（逾三十件者需分裝），由送件員持觀光局核發
 之識別證向指定櫃台送件。
4.申請書經審查後，取回證件及繳費收據。
5.領取護照應使用領件章及繳費收據。

五、護照的遺失申請

（一）在國內遺失護照

在國內遺失護照時之補發申請手續如下：

1.本人持身分證明文件親自向遺失地或戶籍地警察局分局刑事組報案。
2.警察機關核發之護照遺失作廢申報表及申請護照所需相關文件。

（二）在大陸地區遺失護照

在大陸地區遺失護照，返台後申請補發者，除前列手續外，並須加附入
國許可證副本。

（三）在國外遺失護照

在國外遺失護照，返國後申請補發，免向警察機關報案，應繳交證件如
下：

1.入國許可證副本。
2.我駐外館處核發之入國證明書正本。

3.向本局索填護照遺失作廢申報表。

4.申請護照所需相關文件。

護照遺失依「護照條例施行細則」規定，凡護照遺失申請補發者，或申請新護照而其前領護照仍有效，或逾期未超過半年，但已遺失者，均填寫「中華民國護照遺失作廢申請表」一式二份，由申報人持憑本人身分證明文件親向護照遺失地（倘無法確定護照遺失地時，則向戶籍所在地）之警察機關（分局刑事組）報案，受理報案後第一聯申報人憑向外交部申辦手續，第二聯則應依規定匯送有關警察機關備查。

國人若於海外地區遺失護照時，應檢具當地治安機關的「護照遺失報案證明書」逕向我國駐外使館、代表處或外交部授權之機關申請補發，以上單位得於必要時，補發短期之臨時證件，以供護照遺失者，儘速返國之用。

注意事項：

1.遺失補發之護照，依護照條例施行細則規定效期以三年為限。

2.遺失補發之護照，倘於有效期間再度遺失，於申請補發時，將延長審核時間，並縮短其效期為三年以下。

3.於警察分局申報遺失護照後，倘以尋回為由申請撤案，僅得於報案四十八小時內向警局申請撤案（倘已持入國許可證或入國證明書入境者，不得申請撤案）。

4.已申報遺失之護照，如已經主管機關通報國內外，雖在申請補發前尋獲，該照不得再使用，仍須申請補發護照，但得依原護照所餘效期補發，如所餘效期不足三年，則發給三年效期之護照。

貳、簽證

「簽證」是指本國政府發給持外國護照或旅行證件的人士，允許其合法

進出本國境內的證件。各國政府基於國際間平等相助與互惠的原則,而給予兩國國民間相互往來的便利,並維護本國國家安全與公共秩序。因此各國對於辦理簽證的規定不盡相同。有些國家給予特定的期限內免簽證,即可進入該國,有些國家發給多次入境的優惠,也有些國家設有若干的規定須具保證人擔保後,始發出允許入境的簽證。

一、簽證的演進

遠在第二次世界大戰之前,國際政治局勢十分不穩定,各國政府簽證之手續及程序至為繁雜,申請人均須填寫各式各樣的大小表格,附照片及各種證明文件,而且必須本人親自前往申領,自申請簽證到領證往往要費時數月,可謂極其不便。自第二次世界大戰結束後,觀光事業如雨後春筍般地在世界各地不斷蓬勃發展,並且備受各國朝野之重視。隨著觀光事業之發展,申辦簽證之手續也逐漸簡化。西元一九六三年聯合國國際觀光會議在羅馬召開,會中要求各會員國共同致力掃除國際旅行之障礙——簡化入出境手續,尤其是免除短期旅客之簽證及實施七十二小時以內之免簽證。而今世界各國之簽證手續不但愈來愈簡化,表格樣式亦漸統一,不僅申辦時間縮短,也不一定須當事人親自辦理,一般均可委託旅行社或航空公司代辦。有些國家甚至只要觀光客願意前來,即可免簽證入境觀光一段時間,三天、五天、一週,甚而一個月均不等。簽證手續之簡化或免簽證如今已成為國際觀光潮流下之趨勢。

二、我國現行簽證類別與規定

我國政府自西元一九八七年四月十日外交部修訂,持外國護照或外國政府所發之旅行證件,擬申請進入我國之簽證區分為:外交簽證(Diplomatic Visa)、禮遇簽證(Courtesy Visa)、停留簽證(Stop—over Visa)、居留簽證

（Residence Visa）四種。

（一）外交簽證

1.適用範圍：適用於持外交護照或其他旅行證件之下列人士：
 (1) 外國正、副元首；正、副總理；外交部長及其眷屬。
 (2) 外國政府駐中華民國之外交使節，領事人員及其眷屬與隨從。
 (3) 外國政府派遣來華執行短期外交任務之官員及其眷屬。
 (4) 因公務前來由中華民國所參與之政府國際組織之外籍正、副行政
 首長等高級職員及其眷屬。
 (5) 外國政府所派之外交信差。
2.簽證效期與停留期限：對於以上人士，得視實際需要，核發一年以下
 之一次或多次之外交簽證。

（二）禮遇簽證

1.適用範圍：適用於持外交護照、公務護照、普通護照或其他旅行證件
 之下列人士：
 (1) 外國卸任之正、副元首；正、副總理；外交部長及其眷屬來華做
 短期停留者。
 (2) 外國政府派遣來華執行公務之人員及其眷屬。
 (3) 因公務前來由中華民國所參與之政府國際組織之外籍職員及其眷
 屬。
 (4) 應我政府邀請或對我國政府有具體貢獻之外籍社會人士，及其家
 屬來華短期停留者。
2.簽證效期與停留期限：對於以上人士，得視實際需要，核發效期及停
 留期間各一年以下之一次或多次之禮遇簽證。

（三）停留簽證

1. 適用範圍：適用於持六個月以上效期之外國護照或外國政府所發之旅行證件，擬在中華民國境內停留六個月以下，從事下列活動者：
 （1）過境。
 （2）觀光。
 （3）探親：需親屬關係證明，如被探親屬之戶籍謄本或外僑居留證。
 （4）訪問：備邀請函。
 （5）研習語文或學習技術：備主管機關核准公文或經政府立案機構出具之證明文件。
 （6）洽辦工商業務：備國外廠商與國內廠商往來之函電。
 （7）技術指導：備國外廠商指派人員來華之證明。
 （8）就醫：備本國醫院出具之證明。
 （9）其他正當事務。

 以上人員應備離華機票或購票證明文件，若實際需要並備「外人來華保證書二份」。

2. 簽證效期
 （1）對於互惠待遇之國家人民，依協議之規定辦理。
 （2）其他國家人民，除另有規定外，其簽證效期為三個月。

3. 停留期限：自十四天至六十天：
 （1）具有免收簽證規費協議之國家，其國民簽證免費。
 （2）其他國家人民：多次入境簽證費新台幣二千四百元，單次入境簽證費新台幣一千二百元。

4. 注意事項
 （1）停留期限為六十天者，抵華後倘須作超過六十天之停留者，得於期限屆滿前，檢具有關文件向停留地之縣、市警察局申請延長停

留，每次得延期六十天，以二次爲限。

(2) 停留期限爲二星期者，非因不可抗力或其他重大事故，不得延期。

(3) 持停留簽證者，非經核准不得在華工作。

(四) 居留簽證

1.適用範圍：適用於持六個月以上效期之外國護照或外國政府所發之旅行證件，擬在中華民國境內停留六個月以下，從事下列活動者：

(1) 依親：需親屬證明。例如，出生證明、結婚證書、戶籍謄本或外僑居留證等。

(2) 來華留學或研習中文：教育部承認其學籍之大專以上學校所發之學生證，或在教育部核可之語言中心，已就讀四個月並另繳三個月學費之註冊或在學證明書。

(3) 應聘：需主管機關核准公文。

(4) 長期住院就醫：因病重須長期住院者，應提供中華民國醫學中心、準醫學中心或區域醫院出具之證明文件。

(5) 投資設廠：須主管機關核准公文。

(6) 傳教：備傳教學歷證件，在華教會邀請函及其外籍教士名單。

(7) 其他正當事務。

以上人員，若實際需要時並備「外人來華保證書二份」。

2.簽證效期

(1) 對於互惠待遇國家，依協議之規定辦理。

(2) 其他國家人民，除另有規定外，其簽證效期爲三個月。

3.居留期限：依所持外僑居留證所載之期限。

4.收費規定

(1) 訂有免收簽證規費協議之國家，其國民簽證免費。

（2）其他國家：多次入境簽證費新台幣二千二百元，單次入境簽證費新台幣三千元。

5.注意事項

（1）駐外各單位受理居留簽證申請案，除外交部另有規定外，均須報外交部請示。

（2）持居留簽證進入中華民國境內者，須於入境後二十日內，逕向居留地之縣市警察局申請「外僑居留證」。

（3）凡持居留簽證者，非經核准不得在台工作。

（五）其他有關簽證問題及規定事項

1.與我國無外交關係之國家護照簽證

（1）若該國人士所持護照為我國所承認者，則比照有外交關係國家護照辦理之。

（2）若該護照不為中華民國承認者，經核驗其所持護照後，核發「來台許可證」。

2.無國籍人士申請來華簽證

（1）無國籍人士持用難民護照，或外國政府所發旅行證書擬來華者，除依照其他簽證辦法申辦外，尚須繳驗獲准返回原居留地，或前往其他它國家之證件，並由在台關係人為其保證。

（2）無國籍人士持用中華民國旅行證書前往外國，在證書有效期間未滿前三個月申請重返我國者，須依前項規定重行辦理入境保證手續。

3.外國籍航空公司服務人員之入境規定

（1）外國人隨其所服務之飛機入境，得憑其護照進入機場，並隨原機離境，不得離開機場前往其他地方，除非已取得「停留許可證」。

（2）已領有停留許可證者，應隨其所屬航空公司二十四小時以內，任何一次班機離境，但該公司之下次班機逾二十四小時者，應隨其下次班機離境。

（3）所領停留許可證於離境時繳回。

4.非經外交部核准，否則不得簽發之人士

（1）與中華民國無外交關係且不友好國家之人民。

（2）有犯罪行為或曾被中華民國勒令出境者。

（3）言行有違反中華民國利益或妨害公共秩序及善良風俗者。

三、實務上常見的簽證種類

除了我國現行簽證外，在國人海外旅行之簽證實務運作上也有下列之分：

（一）移民簽證

以美國為代表，通常申請移民簽證（Immigration Visa）之目的是取得該國之永久居留權，並在居住一定期間後可以歸化（Nationalized）為該國之公民（Citizen）。如目前國人移民海外如美國、加拿大、紐西蘭、澳洲、南非等地方。

（二）非移民簽證

在美國非移民簽證（Non-Immigration Visa）是指旅客前往美國的目的是以觀光、過境、商務考察、探親、留學或應聘等而言。

（三）一次入境簽證

一次入境簽證（Single Entry Visa）所得到之Visa在有效期間內僅能單次進入，方便性較低，通常核發給條件不好之申請人。

(四) 多次入境簽證

多次入境簽證（Multiple Entry Visa）即在簽證和護照有效期內多次進入簽證給與國，較為便捷。

(五) 個別簽證和團體簽證

由於我國出國旅行人口大量增加，但是和國際間有正式外交關係的國家並不多，對簽證之需求甚高，觀光目的國為了便利作業，常要求旅行團以列表團體一起送簽，此種團體簽證（Group Visa）方式之優點，在於省時且獲准之機率較高，但有其使用上之限制，必須整團之行動應和遊程相同，全團得同進出成單一體。

(六) 落地簽證

落地簽證（Visa Granted Upon Arrival）意指在到達目的國後，再獲得允許入境許可的簽證，此種方式通常發生在和我國無邦交的國家中，如埃及就是一個例子。在運作中，旅行業應先將前往該國旅行之團體（或個人）之基本資料先送審查，（通常透過當地之代理商），並在團體出發前應先收到將給簽證之電文以利機場航空公司之作業（相關規定見表12-1）。

(七) 登機許可

團體在出發前往目的國之前尚未及時收到該目的國核發之簽證，但確知已核准，此時可以請求代辦團簽之航空公司發一則電傳（Telex or Fax）告知簽證已下來之狀況，給團體擬定搭乘之航空公司機場作業櫃台，以利團體之登機作業和出國手續之完成，此種通稱為登機許可（O. K. Board）。

(八) 免簽證

有些國家對友好之國家給在一定時間內停留免簽證（Visa Free）之方便，以吸引觀光客的到訪，如我國觀光客前往新加坡、韓國、希臘等地均可享受免簽證之禮遇（相關規定見表12-1）。

表12-1 外國人免簽證暨落地簽證規定

一、免簽證	二、落地簽證
1.適用國家（將視情況隨時調整）： 美國、加拿大、日本、英國、法國、德國、義大利、荷蘭、比利時、盧森堡、奧地利、澳大利亞、紐西蘭、瑞典、西班牙、葡萄牙、哥斯大黎加、希臘及新加坡十九國。	1.適用國家（將視情況隨時調整）： 哥斯大黎加、加拿大、英國、法國、德國、荷蘭、比利時、盧森堡、奧地利、澳大利亞、紐西蘭、美國、日本、瑞典、西班牙、葡萄牙、義大利、瑞士、波蘭、捷克、希臘、匈牙利及埃及等二十二國。
2.適用條件： （一）依據「外國人免簽證入境停留辦法」辦理。 （二）依據「台灣地區與大陸地區人民關係條例第三條暨其施行細則第六條之規定，大陸地區人民旅居國外者倘不符合(1)旅居國外四年以上，並(2)取得當地國籍之條件者，仍具大陸人民身分；故原則上不得以外國人身分申辦入境。渠等倘擬持用上述適用國家之外國護照以免簽證方式入境者，應自行攜帶旅居國外四年以上之證明文件，以備必要時供入境查驗之用。	2.作業方式： （一）申請人須無不良紀錄，所持護照效期在六個月以上（與我國有協議之國家人士除外），且已訂妥回程或次一站機票。 （二）申請人須填妥落地簽證申請表、繳交照片乙張及落地簽證費新台幣一仟五佰元（倘依互惠原則免收停留簽證費者免繳）。 （三）自中正國際機場入境者，應由航空公司人員帶領至領務局中正國際機場辦事處辦理落地簽證；倘自高雄小港機場或花蓮港入境者，須持憑警政署航空警察局高雄分局或花蓮港警所核發之「臨時入境許可單」於入境後三日內至領務局高雄、花蓮辦事處或該局換發落地簽證，逾期未辦理者，依行政執行法規定處罰。
3.停留期間： 可在華停留十四日，不得申請改辦延期。	3.適用入境地點：以桃園中正、高雄小港兩國際機場及花蓮港為限。
4.適用入境地點：以桃園中正、高雄小港兩國際機場及基隆、高雄、台中、花蓮四國際港口為限。	4.停留期間：最長可在華停留三十日，不得申請改辦延期。

資料來源：觀光局。

（九）過境簽證

　　爲了方便過境之旅客轉機之關係而給一定時間之簽證，如日本提供四十八小時之過境簽證（Transit Visa），並且在機場立即可以取得，極爲方便。

（十）申根簽證（Schengen Visa）

　　根據申根條款（Schengen），我國國民另有持有奧地利、希臘、丹麥、瑞典、挪威、荷蘭、比利時、盧森堡、德國、法國、葡萄牙、西班牙與義大利中之一國家有效簽證即可前往上述各國，提昇國人前往歐洲旅遊在簽證上之便捷性。

參、健康接種證明

　　爲了降低旅客前往海外旅行萬一感染傳染病的危險，同時世界各國爲預防傳染病的滲透，在國際機場及港口均設置檢疫單位（Quarantine Inspection），來執行對國際間入出境的旅客、航機、船舶實施旅客前往疫區國時，則必須實施接種，接種後所簽發的「國際預防接種證明書」（International Vaccination Certificate），由於其證明書爲黃色的封面，故也稱爲「黃皮書」。

　　目前國際檢疫傳染病有：霍亂（Cholera）、黃熱病（Yellow Fever）、鼠疾（Plague）等三種。有些國家對於入境旅客會要求查看「預防接種證明書」（黃皮書），但各國要求的種類也不一致。

　　隨時會有變更，所以凡旅客或船員在出國前應查明並提前接種，因爲各種預防接種的生效日之期限不同，且可能有副作用的產生，應避免在臨出國時接種，霍亂或黃熱病的接種可向各縣市衛生所辦理。

　　檢疫傳染病以外的預防接種證明書是不會要求提出的，但爲了個人的健康，若是前往流行區域時，最好與醫師討論而做好有效的預防工作。

目前我國提供出國旅客預防檢疫傳染病之預防接種如下：

一、霍亂

霍亂是一種由霍亂弧菌引起的急性傳染病，其感染來源是攝食了病人、帶菌者嘔吐物所污染之食物或飲水。抵抗力較弱的人，通常經過一至五天就有水樣下痢、嘔吐、急速脫水甚至代謝性酸中毒的症狀。

（一）流行地區

1. 亞洲地區：泰國、菲律賓、馬來西亞、印尼、越南、印度、尼泊爾、幾內亞。
2. 歐洲地區：羅馬尼亞。
3. 非洲地區：蒲隆地、喀麥隆、象牙海岸、肯亞、莫三比克、摩洛哥、賴比瑞亞、馬拉威、尚比亞、阿爾及利亞、馬利、茅利塔尼亞、奈及利亞、坦尚尼亞、薩伊、聖多美及普林西比、安哥拉、迦納。

（二）霍亂疫苗

目前使用之霍亂疫苗為死菌疫苗，其預防效果僅約可維持四至六個月。其接種後有局部紅腫疼痛、有時發燒、倦怠等現象，通常一至二日即消退。

（三）接種時間

出國前十四天。

（四）有效期限

有限期限為六個月。

（五）接種效果

接種後第七天產生免疫效果。

二、黃熱病

黃熱病是一種急性發熱性，由埃及斑蚊所媒介的病毒性急病，人體經過帶病毒之埃及斑蚊叮咬後，經過三至六天就有突然發燒、頭痛、背痛噁心、嘔吐且有黃疸及出血症狀，嚴重者常損害肝臟、腎臟及心臟而導致死亡。

（一）流行地區

1.中南美洲：玻利維亞、巴西、哥倫比亞、秘魯。
2.非洲地區：肯亞、幾內亞、馬利、奈及利亞、蘇丹、薩伊、安哥拉。

（二）黃熱病疫苗

目前使用之黃熱病疫苗為活性減毒疫苗，接種一次約可維持十年之免疫。接種後之第五至十二天可能會有頭痛、肌肉痛，及輕微發燒，約經一至二日即消失。本疫苗接種後第十天始產生疫苗效果，因此應在出國前十天辦理接種，同時曾接受類固醇或放射治療者，應於中止該治療十五天後再行接種。目前本國衛生署檢疫總所使用之疫苗，乃儘量避免與霍亂疫苗同時接種，間隔時間最好是兩星期以後。

（三）接種時間

出國前十天。

（四）有效期限

有限期限為十年。

（五）接種效果

接種後第十天產生免疫效果。

三、流行性腦脊髓膜炎

（一）接種時間

出國前七天。

（二）有效期限

有效期限為三年。

（三）接種效果

接種後第七天產生免疫效果。

四、減量白喉及破傷風

（一）接種時間

出國前十四天。

（二）有效期限

有限期限為十年。

（三）接種效果

接種後第十天產生免疫效果。

第二單元　相關試題

選擇題

（　）1.所謂「役男」是指年滿幾歲翌年一月一日起至屆滿40歲當年十二月
三十一日止 (A) 16 (B) 17 (C) 18 (D) 19。

（　）2.民國九〇年七月一日起調整為每本新台幣多少元 (A) 1,200 (B)
1,000 (C) 1,500 (D) 800。

（　）3.我國護照之補發最長效期不超過幾年 (A) 一年 (B) 二年 (C) 三
年 (D) 四年。

（　）4.「接近役齡」是指年滿幾歲之翌年一月一日起，至屆滿十八歲當年
十二月三十一日止，免附兵役證件 (A) 15 (B) 16 (C) 17 (D)
18。

（　）5.旅客攜入電信管制射頻器材，應向那一單位申請電信管制射頻器材
「進口護照」(A) 內政部警政署 (B) 交通部電信總局 (C) 財政部
海關總局 (D) 經濟部國貿局。

（　）6.違反入出國及移民法第四條第一項規定，入出國未經查驗者，處新
台幣 (A) 六千元 (B) 一萬元 (C) 三萬元 (D) 二萬元 以下罰
鍰。

（　）7.我國護照分為外交護照、普通護照及 (A) 禮遇護照 (B) 特別護照
(C) 元首護照 (D) 公務護照。

（　）8.外國人持居留簽證入境後，應於幾日內，向居留地警察局申請外僑
居留證 (A) 五日 (B) 十日 (C) 十五日 (D) 二十日。

（　）9.下列何項非目前國際檢疫傳染病 (A) 霍亂 (B) 黃熱病 (C) 鼠疾

（D）愛滋病。

（　）10.擬申請進入我國之簽證區分為一、外交簽證（Diplomatic Visa）、
二、禮遇簽證（Courtesy Visa）、三、停留簽證（Stop－over Visa）
與哪第四種簽證。（A）居留簽證（B）商務簽證（C）外勞簽證
（D）短期簽證。

簡答題

1.目前屬於申根條款（Schengen）之國家有哪些？

2.何謂護照？

3.何謂簽證？

4.何謂「登機許可」？

5.「接近役齡」與「役男」的年齡各為幾歲？

申論題

1.請說明實務上常見的簽證種類有哪些？

2.目前國際檢疫傳染病有哪三種？

3.依據我國法令規定按護照持有人的身分區分為哪三種？

4.請說明護照的遺失申請，在國內遺失護照時之補發申請手續為何？

5.請說明在國外遺失護照，返國後申請補發，免向警察機關報案，應繳附
證件為何？

第三單元　試題解析

選擇題

1.（C）2.（A）3.（C）4.（B）5.（C）6.（B）7.（D）8.（C）9.（D）
10.（A）

簡答題

1.奧地利、希臘、丹麥、瑞典、挪威、荷蘭、比利時、盧森堡、德國、法國、葡萄牙、西班牙、義大利、芬蘭、冰島。

2.護照是指通過國境（機場、港口或邊界）的一種合法身分證件。

3.是指本國政府發給持外國護照或旅行證件的人士，允許其合法進出本國境內的證件。

4.團體在出發前往目的國之前尚未及時收到該目的國核發之簽證，但確知已核准，此時可以請求代辦團簽之航空公司發一則電傳Telex or Fax 告知簽證已下來之狀況給團體擬定搭乘之航空公司機場作業櫃台，以利團體之登機作業和出國手續之完成，此種通稱為登機許可（O. K. Board）。

5.「接近役齡」指年滿十六歲之翌年一月一日起，至屆滿十八歲當年十二月三十一日止。
「役男」的年齡指年滿十八歲之翌年一月一日起，至屆滿四十歲當年十二月三十一日止。

申論題

1.移民簽證、非移民簽證、一次入境簽證、多次入境簽證、個別簽證和團體簽證、落地簽證、登機許可、免簽證、過境簽證、申根簽證（Schengen

Visa）。

2. 霍亂、黃熱病、鼠疾。

3. 外交護照、公務護照、普通護照。

4. （1）本人持身分證明文件親自向遺失地或戶籍地警察局分局刑事組報
 案。

 （2）警察機關核發之護照遺失作廢申報表及申請護照所需相關文件。

5. 入國許可證副本、我駐外館處核發之入國證明書正本、向本局索填護照
 遺失作廢申報表、申請護照所需相關文件。

附錄

重要專有名詞

總復習

考古試題彙整

※九十一學年度四技二專統一入學測驗——餐旅概論試題與解答

旅行業管理規則修正草案條文對照表

重要專有名詞

A

A la Carte	按菜單點菜
A. W.	美西團（American West coast）
Abacus Int'l	Abacus 與 Sabre 合併之訂位系統（總公司於新加坡）
ABC	世界飛航指南（ABC World Airways Guide）（歐洲版）
ABTA	英國旅遊協會（Association of British Travel Agents）
ACIO	澳大利亞簽證服務處（The Australia Commerce and Industry Office Taipei）
AD	旅行業代理商優待票（Agent's Discount Fare）
ADM	機票傳送系統（Airlines Ticket Delivery Machine）
Affinity Group	具有相同目的與地點之旅遊（以技術、宗教、體育等團體為主）
Airport Service Charge	機場服務費（我國自1999年7月起該費用附加於機票款內）
AIT	美國在台協會（American Institute in Taiwan）
Amadeus	法航、德航、伊航、美國大陸及 System one

	（總公司於馬德里）
Annual Series Booking	年度訂機位（或團體）
AP	旅館美式計價方式（房價含三餐）(American Plan)
APEX	預付旅遊機票（Advance Purchase Excursion Fare)
APT	北歐及歐洲航空公司刊印之票價書（Air Passenger Tariff)
ARC	外僑居留證（Alien Resident Certificate)
ASTA	美洲旅遊協會（American Society of Travel Agents)
AT	Air Tariff（加、英、日、澳、環等五家航空公司印製之票價書）
AT	航線橫渡大西洋（Via Atlantic)
ATB	自動報到系統機票（Automated Ticket and Boarding pass)
ATM	中華民國觀光領隊協會（The Republic Association Tour Manager)
Axess	日航與美國航空Sabre系統（總公司於日本）

B

B&Bs	住宿含早餐
Backpack Travel	自助旅遊
BP	旅館百慕達式計價方式（房價含美式早餐）(Bermuda Plan)
Broker	靠行人員

BSP	銀行清帳計畫（The Billing Settlement Plan）
Bump	訂位紀錄被刪除
Business Travel	商務旅行

C

C	商務艙（Business Class）
C. I. Q.	出入境聯檢程序（Custom、Immigration、Quarantine）
Cabana	渡假旅館中面對游泳池的房間
Cabotage	限制航權（國內航線限制營運權）
Calileo Canada	加航與Covia系統（總公司於多倫多）
CHD	兒童機票（Child's Fares）
City Tour	市區觀光（三小時內完成的市區旅遊）
Code sharing	航空公司共同使用編號
Commercial Account	商業客戶
Commission sharing	佣金分享
Co-share	航線聯盟
Courier	古代領隊或導遊的稱呼（身強力壯之挑夫）
Courtesy Visa	禮遇簽證
CP	旅館歐式計價方式（房價含歐式早餐）（Continental Plan）
CRS	電腦訂位系統（Computer Reservation System）
Cruise Tour	郵輪遊程
CT	環遊（Circle Trip 或簡稱C）
CTCA	中華民國旅行業經理人協會（Certified Travel

Councillor Asso. R. O. C）

CXL　　　　　　　　班機或訂位取消

D

D/S　　　　　　　　直售（Director Sale）

Destination　　　　目的地（折回點稱Turn around point）

DFA（Duty Free Allowance）　免稅額度限制

DFS（Duty Free Shop）　免稅商店

Diplomatic Passport　外交護照

Diplomatic Visa　　外交簽證

DIS　　　　　　　　目的地資訊系統（Destination Information System）

DNA　　　　　　　未準時抵達（Did Not Arrival）

DNGRD　　　　　　降低座艙（客房）等級（Down Grand）

DST　　　　　　　　夏令時間（Daylight save Time）

Dual Channel System　通過海關走道

Dynasty Club　　　華夏客艙

E

E/D Card　　　　　入出境登記卡（Embarkation/Disembarkation Card）

ECU（European Currency Units）歐元。（歐盟國中除英、丹、瑞典及希臘外計11國加入歐元）

EH　　　　　　　　航線在東半球境內（With the Eastern Hemisphere）

EMA	額外哩數寬減額（Extra Mileage Allowance）
EMS	超過最高可旅行數加收票價（Excess Mileage Surcharge）
EP	旅館歐洲式計價方式（房價不含餐費）（European Plan）
Escorted Tour	備領隊全程服務之遊程
ETA	預定到達時間（Estimated Time of Arrival）
ETD	預定起飛時間（Estimated Time of Departure）
EU	航線經由歐洲（Via Europe）
EU（European Union）	歐盟。會員包括德、法、義、荷、比、盧、愛、西、葡、芬、奧、希、英、丹及瑞典等15國。
Excursion	外地旅遊（4～7小時內離開市區的旅遊）

F

F	頭等艙（First Class）
FAM Tour	熟悉旅遊（Familiarization）
Fantasia	澳航與美國航空Sabre系統（總公司於雪梨）
FCP	假設城市計算票價（Fictitious Construction Price）
FFP（Frequent Flyer Program）	航空公司對經常搭機旅客之獎勵計畫
FIT	海外個別旅遊（Foreign Independent Tour）
Flat Rate	旅館給予旅行團無論何類房間之統一價格
Flight Catering	空中廚房（亦稱Sky Kitchen）
FOC	免費機票（Free of Charge Fare）

Full Pension 旅遊團體具領隊與導遊（團費包含一切費用）

G

G16 團體達16人

Galileo Int'l Apollo（北美）與Galileo（歐、亞洲）合作系
統（總公司於芝加哥）

GET 股東為17家使用SITA之Gabriel系統之航空公
司（總公司於亞特蘭大）

GIT 團體全備旅遊（Group Inclusive Package Tour）

GMT 格林威治時間（Greenwich Mean Time）

Go-Show 前往機場辦理後補

Grand Tour Operator 國外旅行業在台設代理業務

Granted upon arrival Visa 落地簽證

Green Line 綠線檯（無攜帶限量行李旅客應走免報稅檯
Nothing to Declare）

Group Visa 團體簽證（亦稱Collective Visa）

GSA 總代理（General Sales Agent）

GTO 政府或公務人員旅行之開票證明
（Government Travel Order）

GV 團體旅遊票（Group Inclusive Tour Fare）

H

Half Pension 旅遊團體領隊兼導遊（團費僅含住宿與接送
機）

HIP 中間較高點（Higher Intermediate Point）

Hospitarity	款待
Hotel Voucher	旅館住宿憑證

I

I-94 表格	美國移民局發給之入境紀錄卡
IATA Ticket	航協機票（亦稱中性機票 Neutralized Ticket）
IATA	國際航空運輸協會（International Air Transport Association）
ICAO	國際民航組織（International Civil Aviation Organization）
ICCA	國際會議協會（International Congress and Convention Association）
ICT	領隊全程服務之遊程（Inclusive Conductor Tour）
ID	航空公司職員機票（Air Industry Discount Fare）
IDL	國際子午線（International Date Line）
Immigration Visa	移民簽證
In Transit	過境（銜接班機等候時間超過四小時以上）
In-bound Business	接待來華旅客業務
Incentive Tour	獎勵旅遊
Incentive Travel Planner	獎勵公司
Independent Travel	自由行
Individual Bill	個人帳單
Individual Visa	個人簽證

In-door	內勤人員
INF	嬰兒機票（Infant's Fares）
Infini	全日航航空與Abacus系統（總公司於東京）
Inward Remittance Exchange	匯入結匯
ISO	國際品質與標準化認證（Int'l Organization for Standardation）
ITC	包辦旅行團包機（Inclusive Tour Charter）
ITF	台北國際旅展（International Travel Fair）

J

Jet Lag	時差失調

K

K. B.	佣金（Kick Back）
Key Agent	主要代理商

L

Lanai	渡假旅館中屋內有庭院的房間
Local Excursion Business	國民旅遊業務
LSF	當地票價（Local Selling Fare）

M

MAP	旅館修正美式計價方式（房價含兩餐）（Modified American Plan）
Mass Travel	大眾旅遊

MCOs	航空公司開立之服務雜項券（Miscellaneous Charge Order）
ME	航線經由中東（Via Middle East）
MICE	以規劃會議或獎勵旅遊所舉辦的旅遊展覽會
MIS	旅遊管理資訊系統（Management Information System）
MPM	最高可旅行哩程數（Maximum Permitted Mileage）
MRP	機器可判讀護照（Machine Readable Passport）
MRV	機器可判讀簽證（Machine Readable Visa）
Multiple entry Visa	多次入境簽證

N

No Show	無辦理取消而未準時到達
No Visa	免簽證（亦稱Visa free）
NONEND	不得背書轉讓（Non-endorsable）
Non-immigration Visa	非移民簽證
NONREF	不得退票（Non-refundable）
NONRER	不得更改行程（Non-rerouiable）
NOSUB	可預約訂位（Not Subject To Load）
NP	航線經由北或中太平洋（Via North or Central Pacific）
NS	嬰兒機票無座位（No Seat）
NUC	機票計價單位（Neutral Unit of Construction）

O

O/P	作業部門（Operation）
OAG	世界飛航指南（World Airways Guide）（美國版）
OD	老人機票（Old Man Discount Fare）
Off Line	航空公司無該航線（與他航銜接 Interline Connection）
Off Load	因超額訂位或訂位不合規定被拒絕登機
Official Passport	公務護照
OHG	各國旅館指南（Official Hotel Guide）
OJ	開口式航程（Open Jaw trip）
OK Board	登機許可
On Line	航空公司有該航線（以該航空公司銜接 On Line Connection）
One World	寰宇一家（英航、加航、美國航空、國泰、澳航、西班牙、芬蘭）
Optional Tour	自由選擇額外旅遊
Ordinary Passport	普通護照
Origin	出發點
Out-bound Business	出國業務
Outward Remittance Exchange	匯出結匯
Overriding	航空公司給與總代理營業額3%之後退獎勵金
OW	單程（One Way Trip 或簡稱O）

P

P. V. T.	出國必備證件（護照、簽證及機票）
PA	航線經由太平洋（Via Pacific）
Parador	以具有歷史的古老建築改建的旅館
Perdiem	出差費用
PIC	太平洋島嶼俱樂部（Pacific Island Club）
Pick up service	由某定點送至機場的運輸服務
PIR	行李事故報告書（Property Irregularity Report）
PNR	旅客資料卡（Passenger Name Record）
PO	航線經由北極（Via North Polar Flight）
Pre-bording	禮讓有攜帶小孩或殘障乘客先登機。（搭乘頭等艙旅客先登機）
PTA	已為特定人購妥機票通告（Prepaid　Ticket Advice）

R

R/C	線控（Range Control）
Ready made Travel	制式行程（定型化行程）
RE-CFM	再確定機位
Red Line	紅線檯（入境旅客攜帶限量行李應走報稅櫃檯Goods to Declare）
Re-entry Visa	重入境簽證（亦稱Double entry Visa）
Reissue	因變更座艙支付差額重新開票
Retail Travel Agency	遊程零售業

Retail Travel Agent	零售旅行業
ROE	匯率（Rate of Exchange）
RQ	要求預訂（Request）
RT	來回（Round Trip 或簡稱R）
Run of the house	旅館給予團體的平均價格

S

S/S	單人房附加（Single Supplement）
SAAFARI	南非航空公司（總公司於約翰尼斯堡）
Sabre	美國航空公司系統（總公司於達拉斯，最早成立之系統）
Salary	薪津
Schengen Visa	申根簽證
Security Charge	安全捐（美國航空公司售票時附加5％安全捐）
Service Charge	機場服務費（我國開立機票時已含機場服務費）
Set Menu	套餐（Table d'hote）
Share Pass	登岸證
Shore Excursion	登岸旅遊
SIT	特別興趣團體旅遊（Special Interest Tour）
SITE	獎勵旅遊執行會（Society of Incentive Executive）
SITI	出發地購票，出發地開票（Sold Inside Ticketing Inside）
SITO	當地購票，外地開票（Sold Inside Ticketing

Oustside）

SOP	標準作業流程（Standard Operation Procedures）
SOTI	外地購票，當地開票（Sold Outside Ticketing Inside）
SOTO	外地購票，外地開票（Sold Outside Ticketing Oustside）
Southern Cross	澳航、安捷航空與Apollo系統（總公司於 Bondi Junction）
SP	航線經由南極（Via South　　Polar Flight）
Space Bank	旅館預約制度
Star Alliance	星空聯盟（聯合、德航、北航、楓葉、泰航、巴西、安捷、紐航、新航）
Stopover	停留（銜接班機等候時間在四小時以內）
STP	電子化機票自動印發系統（Satellite Ticket Printer）
STPC	航空公司因停留或轉機而招待旅客之餐飲或住宿（Stopover Account）
STS	使用其他交通工具（Surface Transportation Segments）
Sub-agent	次級代理商
SUBLO	不得預約訂位（Subject To Load）
System One	美國大陸航空與Electronic Data系統（總公司於邁阿密）

T

T/C	票務中心（Ticket Center）
T/P	團企劃（Tour Planning）
Tailor made Travel	訂制式行程
TATA	台北市旅行商業同業公會（Taipei Association of Travel Agents）
Taxes	稅捐（我國開立機票需附加5%之航空捐）
TC	交通運輸業會議地區（Traffic Conference Area）
Temporary entry permit	臨時入境許可單
TGA	中華民國觀光導遊協會（Tourist Guide Association R. O. C.）
The Grand Tour	以探索歷史、藝術及文化為旨；教育為主的大旅遊。
Through C/I	辦理過境轉機作業
Ticketing	航空業務
TIM	旅行資訊手冊（Travel Information Manual）
TOPAS	韓國航空公司（總公司於漢城）
Tornus	旅遊（拉丁文）
Tour Barriers	旅遊障礙（護照、簽證、填表等增加旅客精神負擔）
Tour Brand	旅遊品牌
Tour Operator	遊程承攬業
Tour Wholesaler	遊程躉售業
Tourism Industry	觀光產業

Tourism Resource	觀光資源
TPM	機票城市間哩程數（Ticked Point Mileage）
TQAA	品保協會（Travel Quality Assurance Association）
Traffic right	載運航權
Transit Visa	過境簽證
Travel Barriers	旅遊障礙（護照、簽證、檢疫、填表等增加旅客精神負擔）
Travel Mark	旅行交易會
Triplium	旅行（拉丁文）
TTRA	旅遊觀光研究協會（The Travel and Tourism Research Association）
Turbulence	亂流
TVA	台灣觀光協會（Taiwan Visitors Association）
TWOV	過境免簽證（Transit without Visa）

U

Unescorted Tour	無領隊服務之遊程
UPGRD	提昇座艙（客房）等級（Up Grade）

V

V/C	簽證中心（Visa Center）
Visitor Visa	停留簽證（亦稱Stay Visa）
Volume Incentive	銷售業績達成目標後獎金

W

WCTAC	世界華商觀光事業聯誼會（World Chinese Tourism Amity Conference）
WH	航線在西半球境內（With the Western Hemisphere）
WHO	世界衛生組織（World Health Organization）
Worldspan	達美、西北、環球航空與Abacus（總公司於亞特蘭大）

X

| X. O. | 旅行社逕向航空公司開立機票之憑證（Exchange Order） |

Y

Y	經濟艙（Economy Class）
YEE	旅遊機票（Excursion Fare）
Yellow Book	國際預防接種證明書（International Vaccination Certificate）

總復習

選擇題

（A）1.日月潭國家風景區管理所於何時成立？（A）民國89年1月（B）民國89年7月（C）民國90年1月（D）民國90年7月。

（D）2.依照風景特定區管理規則規定，達到國家級標準為多少分以上（A）500（B）580（C）600（D）560。

（D）3.目前國內風景區採幾級制？（A）1級（中央）（B）2級（中央、省）（C）3級（中央、省、地方）（D）2級（中央、地方）。

（D）4.違反入出國及移民法第四條第一項規定，入出國未經查驗者，處新台幣（A）六千元（B）一萬元（C）三萬元（D）二萬元　以下罰鍰。

（A）5.領隊執行業務，以下哪一項敘述是正確的？（A）必須全團隨隊服務（B）可以中途離隊洽辦私事（C）可以安排未經旅客同意之旅遊節目（D）可以安排違反我國法令之活動。

（B）6.旅行團出發後，因可歸責於旅行業之事由，致旅客遭當地政府逮捕、羈押或留置時，旅行業應賠償旅客以每日新台幣（A）一萬元（B）二萬元（C）三萬元（D）五千元。

（C）7.依民法第五百十四條之三第三項規定，旅遊開始後，旅遊營業人依規定終止契約時，旅客得請求旅遊營業人墊付費用將其送回原出發地。於到達後，此項費用應該由何者附加利息償還：（A）領隊所屬之公司（B）旅行業自行吸收（C）旅客（D）航空公司。

（D）8.成年旅客攜帶菸酒，免稅限量為（A）酒一公升、捲菸二百支（B）

酒二瓶、菸二條 （C）酒三瓶、菸一條 （D）酒一瓶、菸二條。

（D）9.旅客行李未隨航班抵達，且下落不明時，領隊應協助旅客憑著 （A）機票及登機證 （B）護照 （C）行李憑條 （D）以上皆是　像機場行李組辦理及登記行李掛失。

（A）10.機票效期可延長之情況，下列何者為錯誤？（A）懷孕 （B）航空公司取消班機 （C）同伴身亡 （D）航班改降他地。

（B）11.機票欄中記載F. O. P.，表示何意？（A）旅行社名稱 （B）付款方式 （C）最多哩程數 （D）旅客姓名。

（C）12.申請綜合旅行社應繳多少註冊費？（A）15,000元 （B）20,000元 （C）25,000元 （D）6,000元。

（B）13.申請成立旅行社流程中下列步驟何者優先？（A）向經濟部辦理公司設立登記 （B）向觀光局申請籌設 （C）向觀光局註冊登記 （D）向所在地政府辦理營業事業登記證。

（D）14.依格林威治時間計算台灣為+8，洛杉磯為 -8，請問台灣上午五點為洛杉磯什麼時間？（A）當天下午一點 （B）前一天晚上九點 （C）當天下午九點 （D）前一天下午一點。

（C）15.機票的auditor coupon是指？（A）旅客存根 （B）旅行社存根 （C）航空公司存根 （D）搭乘票根。

（A）16.台灣本島最東點是：（A）三貂角 （B）鼻頭角 （C）富貴角 （D）頭城。

（D）17. "ATB"是指下列那一個旅遊交易會？（A）台北國際旅展 （B）澳洲旅展 （C）柏林旅展 （D）奧地利旅展。

（D）18.長榮航空飛行於澳洲雪梨與墨爾本之間的航權是屬於航空自由的第幾航權？（A）5 （B）6 （C）7 （D）8。

（C）19.首位太空觀光客是：（A）巴圖林 （B）烏薩契夫 （C）帝托 （D）穆薩巴耶夫。

（C）20.若旅客選擇團體旅遊，一般旅行社多以下列何種遊程為主？ （A）Backpack Travel （B）Business Travel （C）Ready Made Tour （D）Tailor Made Tour。

（D）21.選擇海外個別旅遊（Foreign Independent Tour）的消費者，是依據旅客的需求來安排，因此可稱為 （A）Ready Made Tour （B）Incentive Tour （C）Business Tour （D）Tailor Made Tour。

（A）22.一般在旅遊安排上，選擇Backpack Travel的旅客稱為（A）自助旅遊（B）商務旅行（C）團體全備旅遊（D）獎勵旅遊。

（D）23.團體旅遊的構成要素中，下列何者錯誤？ （A）行程相同 （B）共同定價 （C）固定的標準人數 （D）由於專業服務，事前無需規劃。

（B）24.團體旅遊的特質中，下列何者錯誤？ （A）價格較低旅客實惠 （B）行程富彈性 （C）無法做到絕對精緻的服務品質 （D）行前有規劃，事後可追蹤。

（B）25.國內外企業，如保險業，常以旅遊方式獎勵員工以提升工作效率或藉此方式回饋消費者，此種旅遊方式為 （A）Promotional Tour （B）Incentive Tour （C）Optional Tour （D）Package Tour。

（A）26.Volume Incentive之意義為何？ （A）當所開立機票達到航空公司要求之數量時，對方所給予的獎勵措施 （B）壓低機票價格，創造利潤 （C）機票銷售之最近金額 （D）機票招待之遊活動。

（B）27.下列何者非領隊之稱呼？ （A）Tour Escort （B）Tour Protector （C）Tour Manager （D）Tour Conductor。

（C）28.下列何者為導遊之稱呼？ （A）Tour Leader （B）Tour Director （C）Tour Guide （D）Tour Organizer。

（D）29.有關導遊與領隊之敘述，下列何者錯誤？ （A）領隊的工作是以Out-bound為主 （B）領隊任務系依據旅行業管理規則執行 （C）導

遊甄試採自由報考；領隊報考須由任職旅行社推薦（D）報考導遊無學歷限制。

（A）30. 高級中等學校畢業後，在何種條件下可參加國際領隊執業證考試？（A）服務旅行社專任職員滿一年以上（B）服務旅行社專任職員滿半年以上（C）觀光科畢業者免年資（D）不得報考。

（D）31. 專科學校畢業後，在何種條件下可參加導遊執業證考試？（A）服務旅行社專任職員滿一年以上（B）服務旅行社專任職員滿半年以上（C）觀光科畢業者免年資，其餘須任職旅行社三個月（D）無需年資。

（B）32. 高中（職）畢業者，若參加導遊人員甄試僅能報考何種語文之導遊？（A）泰語（B）韓語（C）印尼語（D）阿拉伯語。

（B）33. 領隊人員的管理機關為（A）交通部觀光局（B）中華民國觀光領隊協會（C）旅行業品質保障協會（D）消費者保護委員會。

（A）34. 領隊管理規則之依據，是根據下列何種法規？（A）發展觀光條例（B）旅行業管理規則（C）國外旅遊定型化契約（D）領隊協會組織章程。

（A）35. 在故宮博物院擔任解說工作的人員是屬於（A）Government Guide（B）Tour Guide（C）Docents（D）Interpreters。

（C）36. 領隊人員連續幾年未執行工作，應重新參加講習，結業後始可申請執業證？（A）一年（B）二年（C）三年（D）四年。

（D）37. 旅行社內部作業人員中TP是指（A）團控人員（B）遊程策劃人員（C）線控人員（D）票務人員。

（D）38. 下列何者非屬於交通部觀光局國家風景督管理處之管轄？（A）大鵬灣風景區管理處（B）東北角風景區管理處（C）東部海岸風景區管理處（D）北海岸風景區管理處。

（A）39. 有關台灣風景區之敘述，下列何者錯誤？（A）參山國家風景特定

區是指八卦山、梨山與阿里山（B）太魯閣國家公園是由立霧溪下切而成（C）台灣四處示範溫泉區之一的仁澤溫泉區位於宜蘭縣（D）交通部觀光局將台灣地區的遊憩區分爲十大類別。

（A）40.電子商務簡稱爲（A）E-C（B）E-A（C）E-Q（D）E-B。

（C）41.團體旅費中下列何者之成本爲最高？（A）旅館費用（B）餐飲費用（C）交通運輸費用（D）廣告費用。

（D）42.下列敘述何者錯誤？（A）旅遊業之遊產品由於並無具體實品，因此可避免庫存與物流之困擾（B）旅遊業屬高人力密集的服務事業（C）旅遊業發展電子商務提供多元化資訊，可滿足消費者對資訊的渴望（D）旅遊業發展電子商務由於成本低廉，對旅行社而言合乎經濟效益。

（D）43.旅遊業同業網路交易稱爲（A）B2A（B）B2P（C）B2C（D）B2B。

（A）44.旅遊業消費者網路稱爲（A）B2C（B）B2P（C）B2A（D）B2B。

（D）45.旅遊業企業夥伴網路稱爲（A）B2C（B）B2P（C）B2A（D）B2B。

（C）46.旅遊電子商務中B2C中的C是指（A）Company（B）Commerce（C）Consumer（D）Communicate。

（A）47.旅遊電商務中B2B中的B是指（A）Business（B）Bank（C）Better（D）Based。

（C）48.同業結盟集體採購之網路系統爲（A）B2C E-purchasing（B）B2C Marketplace（C）B2B E-Purchasing（D）B2B Marketplace。

（C）49.早期出現於羅馬時代之導遊人員爲（A）Escort（B）Mentor（C）Courier（D）Conductor。

（C）50.下列何年，國人出國旅遊成長人次是產生負成長？（A）1983年（B）1994年（C）1998年（D）1997年。

（A）51.旅行業申請停業，期間最長不得超過 （A）12 個月 （B）10 個月 （C）6 個月 （D）3 個月。

（D）52.在旅行業之後勤作業（Operation）中，R/C 是指 （A）團控 （B）行程規劃 （C）送機人員 （D）線控。

（C）53.航空公司總代理英文簡稱爲 （A）C. I. Q. （B）B. S. P. （C）G. S. A. （D）C. R. S.。

（A）54.以下何種旅行業，不得經營 Out-bound Business？ （A）乙種 （B）甲種 （C）綜合 （D）沒有限制。

（B）55.F. I. T. 是指 （A）團體旅遊 （B）個別旅客 （C）商務旅遊 （D）自助旅遊。

（B）56.下列何者爲紐約所屬的機場代號（City Code）之一？ （A）NRT （B）JFK （C）CDG （D）HND。

（A）57.格林威治時間英文簡稱爲 （A）G. M. T. （B）I. D. L. （C）D. S. T. （D）E. T. D.。

（D）58.一般機票中，代理商優惠機票（Agent Discount Fare A.D. Fare）是票面全額的多少比例？ （A）80% （B）75% （C）50% （D）25%。

（C）59.零歲至二歲以下之嬰兒，其國際線機票票價爲普通機票（Normal Fare）價格之 （A）50% （B）25% （C）10% （D）免費。

（B）60.旅客搭乘國際航線班機，同時攜帶二名嬰兒時，其第二位嬰兒所能享受之機票折扣爲普通票價之 （A）75% （B）50% （C）25% （D）10%。

（D）61.一般旅客搭乘飛機，年滿幾歲以上應購買全票？ （A）20 歲 （B）18 歲 （C）15 歲 （D）12 歲。

（A）62.普通票機票（Normal Fare）其有效期爲 （A）12 個月 （B）9 個月 （C）6 個月 （D）不一定。

（D）63.優待機票（Special Fare）其有效期爲（A）12個月（B）9個月（C）6個月（D）不一定。

（C）64.預定起飛時間英文簡稱爲（A）ETA（B）ATE（C）ETD（D）DTE。

（D）65.在航空票務實務運作上，旅客機票之購買與開立均在出發地完成，此種方式稱爲（A）SOTO（B）SITO（C）SOTI（D）SITI。

（C）66.在航空票務運算下，最高可旅行哩數之縮寫爲（A）TPM（B）HIP（C）MPM（D）FCP。

（C）67.Backpack是指（A）全備式旅遊（B）半自助式旅行（C）自助式旅行（D）互助式旅行。

（C）68.中華航空飛往歐洲之城市有法蘭克福、阿姆斯特丹及（A）PAR（B）LON（C）ROM（D）MAD。

（A）69.長榮航空飛往美洲之城市有紐約、西雅圖、巴拿馬及下列何城市（A）YVR（B）MIA（C）LAS（D）SEL。

（D）70.根據中華民國旅行業品質保障協會調處旅遊糾紛案由以下列何者比率最高（A）購物（B）機位未訂妥（C）導遊及領對品質（D）行程有瑕疵。

（C）71.申根簽證至今爲止包含之國家爲荷蘭、比利時、盧森堡、德國、西班牙、葡萄牙及（A）英國（B）捷克（C）希臘（D）匈牙利。

（D）72.香港萬象之都乃是下列那一家航空公司推出之個別旅遊產品（A）SQ（B）CI（C）TG（D）CX。

（D）73.根據中華民國旅行業品質保障協會調處旅遊糾紛案由以下列地區比率最高（A）美國（B）歐洲（C）中國大陸（D）東南亞。

（D）74.旅遊勝地「泰姬瑪哈陵」（TAJ MAHAL）屬於下列哪一國家（A）伊朗（B）尼泊爾（C）馬來西亞（D）印度。

（D）75.下列何者爲世界最大教堂（A）倫敦聖保羅大教堂（B）巴黎聖母

院（C）佛羅倫斯聖母百花大教堂（D）梵諦岡聖彼德大教堂。

（D）76.下列何地有北方威尼斯美譽之城市（A）漢堡（B）哥本哈根（C）奧斯陸（D）斯德哥爾摩。

（D）77.惠孫林場森林遊樂區屬下列何主管機關所管轄？（A）交通部觀光局（B）內政部營建署（C）行政院農業發展委員會（D）教育部。

（A）78.觀光（Tourism）遊憩（Recreation），運動（Exercise），休閒（Leisure）上述四項行為模式何者為觀察體驗或學習新環境之事務或特色（A）觀光（B）遊憩（C）運動（D）休閒。

（A）79.茂林風景特定區屬於下列那一管轄單位（A）交通部觀光局（B）內政部營建署（C）台灣省旅遊局（D）台灣省林務局。

（A）80.赴南非共和國旅遊時，所交易之貨幣單位是（A）Rand（B）Lire（C）Franc（D）Peso。

（C）81.目前我國飛往帛琉定期包機，是（A）中華航空（B）長榮航空（C）遠東航空（D）立榮航空。

（D）82.長榮航空飛往美洲之城市有紐約、西雅圖、巴拿馬及下列何城市（A）多倫多（B）邁阿密（C）波哥大（D）洛杉磯。

（D）83.何謂T. G. V.（Train .A GRAND VITESSE）？（A）免費票（B）免費入場（C）快餐車（D）高速火車。

（C）84.蘭花假期乃是下列那一家航空公司推出之個別旅遊服務產品（A）新加坡航空（B）中華航空（C）泰國航空（D）國泰航空。

（A）85.一般至歐洲的旅行團中所包含的早餐為（A）美式早餐（B）英式早餐（C）大陸式早餐（D）斯堪地那維亞式早餐。

（C）86.世界葡萄酒中紅酒（Red wine）最大生產國？（A）西班牙（B）葡萄牙（C）義大利（D）法國。

（A）87.Sherry 酒，世界產量第一的國家（A）西班牙（B）法國（C）義大利（D）德國。

（C）88.下列那一個國家為永久中立國 （A）法國 （B）瑞典 （C）瑞士 （D）冰島。

（A）89.世界著名畫作品中「最後晚餐」，為何人作品 （A）達文西 （B）拉斐爾 （C）米開朗基羅 （D）但丁。

（D）90.我國地方觀光主管機關為 （A）交通部觀光局 （B）台灣省建設局 （C）內政部營建署 （D）省（市）縣（市）政府。

（D）91.為維護風景特定區內自然與文化資源之完整，在該區域內之任何設施計畫，均應徵得該何種主管機關之同意。 （A）民政 （B）地政 （C）農業 （D）觀光。

（B）92.旅行業經核准籌設後，應於幾個月內依法辦妥公司設立登記？ （A）一個月 （B）二個月 （C）三個月 （D）四個月。

（A）93.旅行業應按資本總額多少比率繳納註冊費用 （A）千分之一 （B）千分之二 （C）千分之三 （D）千分之四。

（B）94.綜合、甲種旅行業應於專任領隊離職幾日內，將執業證繳回交通部觀光局 （A）五日 （B）十日 （C）二十日 （D）三十日。

（C）95.根據文化資產保存法中規定自然文化景觀之維護，保育，宣揚及管理機構之監督等事項，由何單位主管 （A）教育部 （B）內政部 （C）經濟部 （D）交通部。

（D）96.我國護照分為外交護照、普通護照及 （A）禮遇護照 （B）特別護照 （C）元首護照 （D）公務護照。

（C）97.我國護照之補發最長效期不超過幾年 （A）一年 （B）二年 （C）三年 （D）四年。

（C）98.外國人持居留簽證入境後，應於幾日內，向居留地警察局申請外僑居留證 （A）五日 （B）十日 （C）十五日 （D）二十日。

（A）99.規範網路旅行社之相關旅行業管理規則有下列哪幾條條文？ （A）29、30 （B）28、29 （C）30、31 （D）28、30。

（B）100.根據文化資產保存法中規定古蹟喪失或減損其價值時，下列那一單位得解除其指定或變更其等級（A）行政院農業發展委員會（B）行政院文化建設委員會（C）交通部（D）內政部。

（B）101.風景特定區依其地區、特性與功能劃分為（A）一級（B）二級（C）三級（D）四級。

（C）102.外國護照之簽證，分為下列四類外交簽證、禮遇簽證、居留簽證及（A）公務簽證（B）過境簽證（C）停留簽證（D）最惠國簽證。

（B）103.我國機場稅徵收幾歲以下免費（A）一歲（B）二歲（C）三歲（D）四歲。

（A）104.役男是指年滿幾歲翌年一月一日起至屆滿四十五歲當年十二月三十一日止，尚未履行兵役義務之役齡男子（A）十八歲（B）十九歲（C）二十歲（D）二十一歲。

（A）105.根據發展觀光條例第二十三條中規定外國旅行業在中華民國境內所設置代表人，應向中央觀光主管機關申請核准，並依公司法規定向何單位備案？（A）經濟部（B）台灣省旅遊局（C）交通部路政司（D）省（市）、縣（市）政府觀光主管機關。

（D）106.根據發展觀光條例第二十七條中「觀光旅館業、旅行業不得雇用為經理人；已充任者，解任之⋯⋯」條文中第二款規定曾經營觀光旅館業、旅行業受撤銷執照處分尚未逾幾年？（A）二（B）三（C）一（D）五。

（B）107.旅行業經核准籌設後，應於二個月內依法辦妥公司設立登記，但有正當理由者，得申請延長幾個月？並以一次為限。（A）一個月（B）二個月（C）三個月（D）四個月。

（C）108.根據旅行業管理規則第十九條規定：旅行業其職員有異動時，應於幾日內將異動表分別報請交通部觀光局及省（市）觀光主管機

關備查，並以副本抄送所屬旅行商業同業公會。（A）三（B）五（C）十（D）十五。

（D）109.根據旅行業管理規則第二十條規定：旅行業無正當理由自行停業幾個月以上者，交通部觀光局得一職權或具省（市）觀光主管機關報請或利害關係人之申請，撤銷其旅行業執照。（A）一個月（B）三個月（C）四個月（D）六個月。

（D）110.根據旅行業管理規則第二十四條規定：旅行業辦理旅遊業務，應製作旅客交付文件與繳費收據，分由雙方收執，並連同與旅客簽定之旅遊契約書，設置專櫃保管多久以供查核？（A）一個月（B）三個月（C）半年（D）一年。

（A）111.根據旅行業管理規則第五十三條規定旅行業舉辦團體旅行業務，應投保責任保險及履約保險。責任保險之最低投保金額及範圍，第三項旅客家屬前往處理善後所必需支出之費用新台幣多少元？（A）十萬（B）二十萬（C）三十萬（D）四十萬。

（D）112.根據旅行業管理規則第四十七條規定旅行業受撤銷執照處分後，其公司名稱於幾年內不得為旅行業申請使用？（A）一年（B）二年（C）三年（D）五年。

（D）113.旅行業未辦妥責任保險及履約保險者，觀光局可依照旅行管理規則第幾條規定處理？（A）五十三條（B）五條（C）十七條（D）五十九條。

（D）114.根據導遊人員甄選測驗科目及程序筆試外國語文下列何者未包括？（A）法語（B）西班牙語（C）泰國語（D）越南。

（A）115.交通部觀光局於何時正式成立？（A）民國60年（B）民國61年（C）民國69年（D）民國57年。

（C）116.十二大民俗節慶活動中，八月份為中華美食展，請問民國91年的主題為何？（A）麵麵俱到（B）白玉珍饈宴（C）喜上梅梢（D）

米食精典。

(A) 117. 高雄澄清湖風景特定區的目的事業機關兼管之管理單位是指：（A）台灣省自來水公司第七區管理處（B）高雄縣、市政府（C）台灣省旅遊局（D）台灣省水利局。

(B) 118. 爲推行台灣傳統文化，觀光局推廣每年固定十二大民俗節慶活動，請問何組配對錯誤？（A）一月墾丁風鈴季（B）二月基隆中元祭（C）五月三義木雕藝術節（D）十一月澎湖風帆海鱺節。

(C) 119. 太平洋區旅行協會（PATA）於1952年成立於夏威夷，總部設在何處？（A）東京（B）雪梨（C）舊金山（D）溫哥華。

(D) 120. 下列何者非美國租車公司名稱：（A）National Car Rental（B）Almano（C）Budget Rent A Car（D）Quicker Car Rental。

(A) 121. 長榮航空飛往亞洲之城市有新加坡、吉隆坡、檳城及下列何城市？（A）金邊（B）棉蘭（C）漢城（D）永珍。

(C) 122. 西班牙高速鐵路系統簡稱爲何：（A）TGV（B）JR（C）AVE（D）ICE。

(C) 123. 著民民航機空中巴士（Air Bus）爲那四國合作開發？（A）英國、義大利、希臘、法國（B）義大利、西班牙、德國、法國（C）英國、西班牙、德國、法國（D）法國、西班牙、瑞士、英國。

(A) 124. 目前我國即將與南非共和國斷交，國人前往南非洽商或旅遊可改搭下列何家航空公司最省時？（A）新加坡航空（B）馬來西亞航空（C）泰國航空（D）長榮航空。

(D) 125. 目前國際性航空公司中首開空中賭場服務之航空公司爲何？（A）加拿大航空公司（B）美國大陸航空公司（C）荷蘭皇家航空公司（D）新加坡航空公司。

(C) 126. 國人赴紐約市觀光所搭中華航空公司或長榮航空公司都可抵達紐約市附近三大機場中的那一座？（A）JFK（B）LGA（C）EWR

（D）NYC。

（B）127.WATA是指下列那一個組織？（A）世界經濟貿易協會（B）世界
旅行業協會（C）國際航空運輸協會（D）世界旅館協會。

（A）128.世界觀光組織（The World Tourism Organization）之永久會址設
於：（A）西班牙（B）紐約（C）日內瓦（D）蒙特婁。

（D）129.於西元1872年創立之全世界第一個國家公園是：（A）美國鐵頓
國家公園（B）大陸的張家界國家公園（C）美國錫安國家公園
（D）美國黃石國家公園。

（A）130.依據國際自然資源保育聯盟於西元1969年所頒定的國家公園定
義，自然保護區至少需要有多少公頃才能成爲國家公園？（A）
1000公頃（B）2000頃（C）3000頃（D）4000頃。

（B）131.旅客出國每人攜帶金飾以不超過多少市兩爲限？（A）一市兩（B）
二市兩（C）三市兩（D）四市兩。

（C）132.USTOA爲下列那一個組織之簡稱？（A）美洲旅遊協會（B）拉
丁美洲觀光組織聯盟（C）美國旅遊業協會（D）國際會議協會。

（B）133.國立大學之實驗林場，屬於下列那一個單位管轄？（A）交通部
（B）教育部（C）農委會（D）內政部。

（A）134.財團法人「台灣觀光協會」是由下列那一個單位輔導？（A）交
通部觀光局（B）台灣省旅遊局（C）台北市政府交通處（D）教
育部社教司。

（C）135.請問東北角國家風景區包括哪一座島嶼？（A）綠島（B）珊瑚島
（C）龜山島（D）漁翁島。

（D）136.大陸地區導遊人員可分爲全程陪同、地方陪同及（A）專任陪同
（B）特約陪同（C）兼任陪同（D）定點陪同。

（D）137.台灣地區人民前往大陸旅行，其在大陸境內之團費及機票收費情
形爲：（A）台灣地區人民享有優惠價（B）台灣地區人民、港澳

地區居民及其他國家外賓付費標準均為一致（C）台灣地區人民費用較其他地區或國家之旅客為高（D）無特別規定。

（C）138.我國領隊、導遊人員、經理人等證照是由下列那個單位核發？（A）勞委會職訓局（B）領隊、導遊、和經理人協會各自核發（C）交通部觀光局（D）各地之旅行業同業公會。

（D）139.大專以上學校觀光科系畢業者，參加領隊甄選，除應獲由綜合、甲種旅行業推薦外，其服務旅行業任專任職員之年資：（A）應具三年以上（B）應具一年以上（C）應具半年以上（D）不受限制。

（D）140.我國發展觀光事業之法源為：（A）旅行業管理規則（B）風景特定區管理規則（C）旅館業管理規則（D）發展觀光條例。

（B）141.國家公園處隸屬於那一個部會：（A）交通部觀光局（B）內政部營建署（C）省政府旅遊局（D）行政院農委會。

（B）142.下列何者不隸屬觀光局之單位：（A）松山機場旅遊服務中心（B）北海岸風景區管理所（C）東北角海岸風景特定區管理處（D）東部海岸風景特定區管理處。

（A）143.我國對大陸政策最高之指導機構為：（A）行政院大陸委員會（B）國家統一委員會（C）內政部（D）外交部。

（D）144.台灣地區與大陸地區人民關係條例公布於：（A）民國77年（B）民國78年（C）民國79年（D）民國81年。

（D）145.旅行業經核准籌設後，應於幾天內依法辦妥公司設立登記？（A）15天（B）30天（C）45天（D）60天。

（A）146.根據大陸旅行業管理暫行條例，得從事「招徠」業務之旅行社屬於：（A）第一類（B）第二類（C）第三類（D）特許類。

（D）147.交通部觀光局在下列何城市未設有駐外辦事處？（A）洛杉磯（B）香港（C）漢城（D）荷蘭。

（D）148.旅行業無正當理由，自行停業多少個月以上，觀光局得依職權或
據省市觀光主管機關報請或利害人申請，撤銷其旅行業執照？
（A）3個月（B）4個月（C）5個月（D）6個月。

（D）149.我國掌理外匯業務之機關為：（A）財政部（B）外交部（C）內
政部（D）中央銀行。

（A）150.在台之外籍導遊人員，執行導遊業務，有何限制？（A）不得接
待其本國以外之旅客及轉任為領隊（B）除其本國之旅客外，尚可
接待同語文之旅客（C）可於適當時候轉任為領隊人員（D）與本
國導遊人員限制相同。

（A）151.觀光行政機構組織體系中，交通部路政司設有：（A）觀光科（B）
觀光局（C）管理局（D）服務中心。

（D）152.導遊人員管理規則是依據觀光發展條例第幾條規定訂立？（A）
41條（B）45條（C）46條（D）47條。

（C）153.幾歲以下之乘客從事遊覽以外之海上遊樂活動，應由成年人陪
同，始得出海？（A）16歲（B）14歲（C）12歲（D）10歲。

（C）154.按我國護照條例規定，外交護照之有效期是？（A）3年（B）4年
（C）5年（D）6年。

（D）155.國際觀光組織來我國召開會議協調事項是屬於觀光局那一組之工
作範圍？（A）企劃組（B）業務組（C）技術組（D）國際組。

（D）156.在森林遊樂區內之遊樂設施區，其面積不得超過整個森林遊樂區
之：（A）30%（B）25%（C）15%（D）10%。

（A）157.旅行業註冊費之比例應按資本總額之何種比例繳納？（A）1/1000
（B）1.5/1000（C）1/100（D）1.5/100。

（C）158.PATA曾於那一年在台北召開年會？（A）1968年（B）1970年
（C）1992年（D）1974年。

（D）159.請問行政院將91年訂定為（A）觀光規劃年（B）觀光推動年（C）

國際海洋年（D）台灣生態旅遊年。

（A）160.請問大鵬灣國家風景區將建設成（A）潟湖國際度假區（B）明湖山色伴杵音度假勝地（C）熱帶風情邀碧海（D）溫泉茶香田園度假區。

（C）161.台灣地區第一個國家公園為：（A）金門國家公園（B）玉山國家公園（C）墾丁國家公園（D）太魯閣國家公園。

（A）162.下列旅行業經營業務，何者非屬乙種旅行業經營之範圍？（A）接受旅客委託代辦出、入國境及簽證手續（B）接待本國觀光旅客國內旅遊、食宿及提供有關服務（C）接受委託代售國內海、陸、空運輸事業之客票或代旅客購買國內客票、托運行李（C）其他經中央主管機關核定與國內旅遊有關之事項。

（D）163.按娛樂漁業管理辦法規定，下列各敘述何者正確？

（甲）觀光漁業：指乘客搭漁船參觀海撈作業

（乙）漁業人：指提供漁船經營娛樂業者

（丙）娛樂漁業漁船：指現有漁船兼營、改造、汰建、經營娛樂漁業之船舶

（丁）乘客：指我國國民或持有我國有效簽證護照之外國人，出海從事海上娛樂漁業活動者

（A）甲乙（B）甲丙（C）甲乙丁（D）甲乙丙丁。

（B）164.請問「國家農場」是依何種法令設置？（A）森林法（B）國軍退除役官兵輔導條例（C）大學法（D）國家公園法。

（B）165.我國中央觀光主管機關是（A）交通部觀光局（B）台灣省建設局（C）內政部營建署（D）台灣省旅遊局。

（B）166.外交部於何時實施免簽證措施（No Visa Entry），以吸引外國旅客來台旅遊？（1）民國78年（2）民國83年（3）民國85年（4）民國88年。

（C）167.下列何者為太魯閣國家公園的管理單位？（A）交通部觀光局（B）台灣省旅遊局（C）內政部營建署（D）花蓮縣政府。

（D）168.民國90年8月觀光局增設（A）國際組（B）企劃組（C）技術組（D）國民旅遊組。

（A）169.日月潭屬於何等級的風景區？（A）國家級（B）部會級（C）省（市）級（D）縣（市）級。

（C）170.按「超輕型載具飛行管理辦法」第二條規定，所屬之航空器其平飛最大速度每小時不得超過（A）108公里（B）98里（C）88公里（D）78公里。

（B）171.我國旅行業於下列何年重新開放申請？（A）民國76年（B）民國77年（C）民國78年（D）民國79年。

（A）172.甲種旅行社每增加一間分公司應增資新台幣？（A）100萬（B）120萬（C）150萬（D）200萬。

（D）173.我國普通護照之效期為幾年？（A）4年（B）6年（C）8年（D）10年。

（C）174.領隊取得結業證書，連續幾年內未執行領隊業務者，應重行參加講習結業，始得領取執業證，執行領隊業務？（A）1年（B）2年（C）3年（D）4年。

（C）175.導遊人員筆試測驗科目除外國語文、本國史地和憲法外尚有（A）智力測驗（B）性向測驗（C）導遊常識（D）觀光法規。

（A）176.最新修正三讀通過之「發展觀光條例」由49條增訂至（A）71條（B）69條（C）58條（D）61條。

（A）177.目前大陸使用之貨幣為（A）人民幣（B）外匯券（C）大陸人民用人民幣、外人、台胞用外匯券（D）人民幣與外匯券同時可以流通。

（A）178.我國於民國69年11月24日總統令修正公布之觀光法令為（A）發

展觀光條例（B）導遊人員管理規則（C）旅行業管理規則（D）交通部觀光局組織條例。

（C）179.台灣省主管「觀光農園」之機關為（A）民政廳（B）建設廳（C）農林廳（D）旅遊局。

（A）180.國家公園得按區域現有土地利用形態及資源特性，劃分為一般管理區、遊憩區、史蹟保護區、特別景觀區及（A）生態保護區（B）水源區（C）水土保持區（D）休閒農業區。

（B）181.台灣地區於民國84年7月正式成立之國家級風景特定區管理處為（A）東部海岸風景特定區（B）澎湖風景特定區（C）東北角海岸風景特定區（D）北海岸風景特定區。

（A）182.我國國家公園法於何年頒布？（A）民國61年（B）民國63年（C）民國65年（D）民國67年。

（B）183.國際觀光旅館籌建，應向下列何者提出申請？（A）省（市）主管機關（B）交通部觀光局（C）台灣省旅遊局（D）內政部營建署。

（B）184.船舶法之「小船」，係指動力船舶噸位未滿（A）10噸（B）20噸（C）30噸（D）40噸。

（B）185.觀光事業法規之審訂，屬觀光局下列何組之職權？（A）業務組（B）企劃組（C）技術組（D）國際組。

（A）186.公有公共設施因設置或管理有缺失，導致人民生命財產受損，則（A）國家（B）旅客（C）旅行社（D）交通公司　應負賠償之責。

（B）187.八仙洞屬於下列何者範圍？（A）東北角海岸風景區（B）東部海岸風景區（C）宜蘭縣風景區（D）花蓮縣風景區。

（B）188.森林遊樂區的中央主管機關是（A）交通部觀光局（B）行政院農委會（C）交通部路政司（D）經濟部商業司。

（C）189.獅頭山、八卦山與梨山三大遊憩系統是屬於（A）獅頭山（B）梨山（C）參山（D）竹苗　國家風景區。

（B）190.觀光遊憩規劃最上位層次是（A）執行層（B）目標政策層（C）基本計畫層（D）工作計畫層。

（C）191.台灣面積最大之國家公園是（A）雪霸國家公園（B）太魯閣國家公園（C）玉山國家公園（D）陽明山國家公園。

（C）192.導遊人員執業證書多久應查驗一次？（A）一年（B）二年（C）三年（D）沒有規定。

（D）193.旅行業管理規則是依據觀光發展條例第幾條規定訂定？（A）第1條（B）第21條（C）第22條（D）第47條。

（D）194.綜合旅行業之資本總額，不得少於新台幣（A）1,000萬元（B）1,500萬元（C）2,000萬元（D）2,500萬元。

（C）195.下列那一單位於每季發表旅遊市場之航空機票、食宿、交通費用，以供消費者參考？（A）交通部觀光局（B）中華民國消費者文教基金會（C）中華民國旅行業品質保障協會（D）全國各地旅行業同業公會。

（C）196.甲種旅行業經綜合旅行業委託，招攬相關法定業務，在與消費者簽定旅遊契約時應：（A）以本身公司名義簽定（B）以綜合旅行業名義簽定（C）以綜合旅行業名義簽定並以本身公司為副署（D）無需簽定。

（C）197.旅行業受撤銷執照處分後，其公司名稱在幾年內不得為旅行業申請使用？（A）3年（B）4年（C）5年（D）6年。

（D）198.甲種旅行業之履約保險投保金額最少不得低於新台幣（A）400萬元（B）600萬元（C）800萬元（D）1,000萬元。

（C）199.旅行業惡意棄置旅客於國外，除了要負擔因此而造成之相關費用外，並需賠償旅客全部旅遊費用之：（A）3倍（B）4倍（C）5

倍 (D) 6倍。

(A) 200.出發旅遊前一日，如旅客任意解除契約者，則應賠償旅遊費用之
(A) 50%　(B) 40%　(C) 30%　(D) 20%。

(D) 201.如因旅行團人數不足，無法成團時，組團旅行業應於預定出發前
幾天告知旅客解除契約？(A) 10天　(B) 9天　(C) 8天　(D) 7
天。

(A) 202.旅客於出發後發現或被告知其所參加之團體已併團，則原始承攬
旅行業應賠償旅客之韋約金為全部團費之 (A) 5%　(B) 7%　(C)
9%　(D) 10%。

(A) 203.下列有關我國旅行業管理規則之敘述，何者有誤？(A) 旅行業
以服務標章招攬旅客，應依法申請服務標章註冊，報請交通部觀
光局核備，並得以些標章名稱簽訂旅遊契約。(B) 旅行業辦理國
內旅遊，應派遣專人隨團服務。(C) 旅行業經理人應為專任。
(D) 旅行業區分為綜合旅行業、甲種旅行業及乙種旅行業三種。

(C) 204.下列敘述何者有誤？(A) 觀光事業：指有關觀光資源之開發、建
設與維護，觀光設施之興建、改減及為觀光旅客旅遊、食宿提供
服務與便利之事業。(B) 旅行業：指為旅客代辦出國及簽證手續
或安排觀光旅客旅遊、食宿及提供有關服務而收取報酬之事業。
(C) 綜合、甲種旅行業為旅客代辦出入國手續，不得委託他旅行
業代為送件。(D) 經營旅行業者，應向中央觀光主管機關申請核
准，並依法辦理公司登記後，發給旅行業執照始得開業。

(A) 205.下列何者不屬於風景區經營管理之觀光主管法規？(A) 發展觀
光條例 (B) 台灣地區近岸海域遊憩活動管理辦法 (C) 風景特定
區管理規則 (D) 觀光地區建築物廣告攤位規劃限制實施辦法。

(A) 206.下列何者非森林遊樂區之使用分區？(A) 露營區 (B) 遊樂
設施區 (C) 景觀保護區 (D) 森林生態保育區。

（C）207.專任領隊為他旅行業之團體執業者，應由組團出國之旅行業徵得下列何單位之同意？（A）中華民國觀光領隊協會（B）觀光局業務組（C）專任領隊任職旅行業（D）中華民國旅遊品質保障協會。

（A）208.日月潭國家風景區管理所於何時成立？（A）民國89年1月（B）民國89年7月（C）民國90年1月（D）民國90年7月。

（D）209.依照風景特定區管理規則規定，達到國家級標準為多少分以上（A）500（B）580（C）600（D）560。

（D）210.目前國內風景區採幾級制？（A）1級（中央）（B）2級（中央、省）（C）3級（中央、省、地方）（D）、2級（中央、地方）。

（A）211.國家風景區成立時間先後順序為：（A）東北角、東部海岸、澎湖、花東縱谷、大鵬灣、馬祖、日月潭（B）東北角、東海岸、大鵬灣、花東縱谷、澎湖、馬祖、日月潭（C）東北角、澎湖、東海岸、大鵬灣、花東縱谷、馬祖、日月潭（D）東海岸、澎湖、大鵬灣、東北角、花東縱谷、馬祖、日月潭。

（D）212.2000年國人出國首站分裂前三名之旅遊國家或地區排列如下，何者正確？（A）澳門、香港、日本（B）日本、香港、澳門（C）香港、澳門、美國（D）香港、澳門、日本。

（C）213.下列國內旅行業者已申請上櫃或上市是下列哪一家旅行社（A）長安旅行社（B）加利旅行社（C）鳳凰旅行社（D）洋洋旅行社。

（A）214.何謂GDS？（A）Global Distribution System（B）Guide Design Service（C）Gross Destination Server（D）Ground Destination Service。

（D）215.違反入出國及移民法第四條第一項規定，入出國未經查驗者，處新台幣（A）六千元（B）一萬元（C）三萬元（D）二萬元 以下罰鍰。

（A）216.旅遊契約的審閱期間為（A）一日 （B）二日 （C）三日（D）四日。

（A）217.領隊執行業務，以下哪一項敘述是正確的？（A）必須全團隨隊服務（B）可以中途離隊洽辦私事（C）可以安排未經旅客同意之旅遊節目（D）可以安排違反我國法令之活動。

（B）218.旅行團出發後，因可歸責於旅行業之事由，致旅客遭當地政府逮捕、羈押或留置時，旅行業應賠償旅客以每日新台幣（A）一萬元（B）二萬元（C）三萬元（D）五千元。

（C）219.依民法第五百十四條之三第三項規定，旅遊開始後，旅遊營業人依規定終止契約時，旅客得請求旅遊營業人墊付費用將其送回原出發地。於到達後，此項費用應該由何者附加利息償還：（A）領隊所屬之公司（B）旅行業自行吸收（C）旅客（D）航空公司。

（A）220.請問馬祖國家風景區於何時設立管理處（A）民國88年（B）民國89年（C）民國90年（D）尚未設立。

（A）221.成年旅客攜帶菸酒，免稅限量為（A）酒一公升、捲菸二百支（B）酒二瓶、菸二條（C）酒三瓶、菸一條（D）酒一瓶、菸二條。

（D）222.旅客行李未隨航班抵達，且下落不明時，領隊應協助旅客憑著（A）機票及及登機證（B）護照（C）行李憑條（D）以上皆是像機場行李組辦理及登記行李掛失。

（B）223.下列何者非導遊考試科目（A）憲法（B）民法概要（C）本國史地（D）導遊常識。

（D）224.下列何者非美國紐約附近車程1小時之機場（A）JFK（B）LGA（C）EWR（D）YYZ。

（D）225.下列哪一訂位系統非在台灣旅行業者所使用的（A）Abacus（B）Amadeus（C）Galileo（D）Sabre。

（B）226.國內旅行業者最早通過ISO認證為下列哪一家旅行社（A）長安旅

行社（B）歐洲運通旅行社（C）大鵬旅行社（D）洋洋旅行社。

（A）227.綜合、甲種與乙種旅行社旅行社各須具備幾位專任經理人（A）4/2/1（B）3/2/1（C）5/4/3（D）3/3/2。

（B）228.立法院何時三讀通過最新「發展觀光條例」修正案？（A）民國91年1月（B）民國90年10月（C）民國90年8月（D）民國90年12月。

（C）229.政府於何時開於國人赴大陸探親？（A）民國68年（B）民77年（C）民國76年（D）民國74年。

（A）230.行政院宣布何時開始開放赴國外留學或旅居國外取得當地永久居留權之大陸地區人民來台觀光？（A）91年1月（B）90年11月（C）91年3月（D）91年6月。

（D）231.請問下列何處已成立我國國家風景區管理處？甲、大鵬灣　乙、北橫　丙、東北角海岸　丁、澎湖　戊、茂林（A）甲乙丙丁（B）甲乙丙（C）乙丁戊（D）甲丙丁戊。

（D）232.為推廣我國海外觀光業務，觀光局設有駐外辦事處，下列何處不是？（A）東京（B）雪梨（C）漢城（D）馬尼拉。

（A）233.政府何時開放國人出國觀光？（A）民國68年（B）民國77年（C）民國76年（D）民國74年。

（B）234.何時開放旅行業執照申請，不再凍結旅行業？（A）民國68年（B）民國77年（C）民國76年（D）民國74年。

（B）235.政府何時實施隔週休二日制？（A）民國86年（B）民國87年（C）民國88年（D）民國89年。

（D）236.我國第一處劃設的國家風景區為（A）花東縱谷（B）阿里山（C）日月潭（D）墾丁。

（B）237.2002年世足賽前八強隊伍中，我國唯一友邦國家為（A）土耳其（B）塞內加爾（C）西班牙（D）巴西。

（A）238.機票效期可延長之情況，下列何者為錯誤？（A）懷孕（B）航空公司取消班機（C）同伴身亡（D）航班改降他地。

（B）239.機票欄中記載F. O. P.，表示何意？（A）旅行社名稱（B）付款方式（C）最多哩程數（D）旅客姓名。

（C）240.申請綜合旅行社應繳多少註冊費？（A）15,000元（B）20,000元（C）25,000元（D）6,000元。

（B）241.申請成立旅行社流程中下列步驟 何者優先？（A）向經濟部辦理公司設立登記（B）向觀光局申請籌設（C）向觀光局註冊登記（D）向所在地政府辦理營業事業登記證。

（D）242.依格林威治時間計算台灣為+8，洛杉磯為-8，請問台灣上午五點為洛杉磯什麼時間？（A）當天下午一點（B）前一天晚上九點（C）當天下午九點（D）前一天下午一點。

（C）243.機票的auditor coupon是指？（A）旅客存根（B）旅行社存根（C）航空公司存根（D）搭乘票根。

（A）244.台灣本島最東點是：（A）三貂角（B）鼻頭角（C）富貴角（D）頭城。

（D）245."ATB"是指下列那一個旅遊交易會？（A）台北國際旅展（B）澳洲旅展（C）柏林旅展（D）奧地利旅展。

（D）246.長榮航空飛行於澳洲雪梨與墨爾本之間的航權 是屬於航空自由的第幾航權？（A）5（B）6（C）7（D）8。

（C）247.首位太空觀光客是：（A）巴圖林（B）烏薩契夫（C）帝托（D）穆薩巴耶夫。

填充題

1.海外個別旅遊（Foreign Independent Tour）是針對消費者個人意願與需求而選擇的旅遊方式，在實務上常見的有：海外個別遊程、商務旅行、

海外自助旅遊或自由行 等三類。

2.旅遊抵達目的地後，自行選擇旅館或當地旅行社的定期旅遊，稱之為：Tailor Made Tour。

3.旅行業應為自助旅遊旅客提供TIM，TIM是：Travel Information Manual。

4.SIT之全名為：Special Interest Package Tour。

5.團體旅遊簡稱為GIT，在實務上分為：團體全備旅遊、獎勵旅遊、特別興趣團體旅遊 等三大類。

6.按民法債篇旅遊專節中規定，旅行業若延誤海外行程，旅客得按日請求賠償。其延誤標準是以 5 小時以上未滿一日者，以一日計算。

7.目前我國領隊區分為 專業 領隊與 特約 領隊兩種。

8.專任領隊執行帶團任務時，應由 任職旅行社 向 交通部觀光局 申請領隊執業證。

9.特約領隊執行帶團任務時，應由 中華民國領隊協會 向 交通部觀光局 申請領隊執業證。

10.專任導遊執行帶團任務時，應由 任職旅行社 向 交通部觀光局 申請領隊執業證。

11.特約導遊執行帶團任務時，應由 中華民國導遊協會 向 交通部觀光局 申請領隊執業證。

12.出入境聯檢程序CIQ，C表示 海關、I表示 證照查驗、Q表示 檢疫關。

13.每一國家海關檢查項目包括：應稅 物品、免稅 物品、禁止 物品與管制物品等四大類。

14.現行海關規家每人攜帶現金限額為外幣不得超過美金 五千 元；新台幣 四萬 元。

15.入境旅客免稅菸酒的限量為：雪茄 二十五 支或捲菸 二百 支或菸絲 一磅。酒限 一 公升酒一瓶。

16. 個人自用行李單一或一組之完稅價格在新台幣 一萬二千 元以下者可免稅。

17. 旅客入出境檢疫單位是 內政部衛生屬檢疫 ；動植物檢疫單位是 經濟部商檢局 。

18. 中華民國護照之核發單位為 外交部領事事務局 。

19. 接近役齡男子的標準為： 滿十六歲當年一月一日 起至 滿十八歲當人十二月三十一日 止。

20. 役齡男子的標準為： 滿十八歲翌年一月一日 起至 四十五歲當年十二月三十一日 止。

21. 役男出境之最高年齡若大學是至 二十四 歲；研究所研究班至 二十七 歲；博士至 三十 歲。

22. 持居留簽證入境人士，入境後15日內應逕向居住縣市警察局辦理 居停證。

23. 凡我國人申請美國簽證均送往 美國大台協會（AIT） 辦理。

24. 美國B-1 簽證是 商務 簽證；B-2 簽證是 觀光 簽證。

25. 美國移民簽證區分為： 近親 類、 家庭 類、 就業 類及 特殊 類等四類。

26. 世界衛生組織（WTO）公布的國際檢疫傳染病為 黃熱病 、 霍亂 與 鼠疫 。

27. 旅行社內勤人員中，RC 是指 線控 ；團控稱為英文 Tour Control ；控團英文稱為Operation List 。

28. 我國觀光旅遊史上，來華旅客成長率最高是於民國 五十 年。

29. 中華民國觀光領隊協會英文簡稱為 ATM 。

30. 電子旅遊憑證之英文簡稱為 ETA 。

31. 合法旅行業必須具備哪三份執照： 營業執照 、 公司設立登記證 、 營利事業登記證 。

32. 我國綜合旅行業總公司資本額不得少於 二千五百萬 元；每增加一間分

公司須增資 一百五十萬 元。

33.我國甲種旅行業總公司資本額不得少於 六百萬 元；每增加一間分公司
　須增資 一百萬 元。

34.我國乙種旅行業總公司資本額不得少於 三百萬 元；每增加一間分公司
　須增資 七十五萬 元。

35.綜合旅行社總公司保證金不得少於 一千萬 元，甲種旅行社總公司保證
　金不得少於 一百五十萬 元，乙種旅行社總公司保證金不得少於 六十萬
　元。

36.綜合旅行社每增加一間分公司保證金不得少於 三十萬 元，甲種旅行社
　每增加一間分公司保證金不得少於 三十萬 元，乙種旅行社每增加一間
　分公司保證金不得少 十五萬 元。

37.綜合旅行社須具備 四 位專任經理人，甲種旅行社須 二 位，乙種旅行社
　須 一 位。

38.旅行業履約保險金額規定中，綜合旅行社總公司不得少於 四千萬 萬
　元；每增加一間分公司不得少於 二百萬 元。甲種旅行社總公司不得少
　於 一千萬 元；每增加一間分公司不得少於 二百萬 元。乙種旅行社總公
　司不得少於 四百萬 元；每增加一間分公司不得少於 一百萬 元。

39.旅行業舉辦團體旅行，依法應為旅客投保責任保險，其最低金額及範圍
　為：每一位旅客意外死亡新台幣 二百萬 元。每一位旅客因意外事故所
　致體傷之醫療費用新台幣 三萬 元。旅客家屬前往處理所必須支出之費
　用新台幣 十萬 元。

40.海外簽證中心英文簡稱為 VC ；機票薨售中心英文簡稱為 TC 。

41.國際航空運輸協會（IATA）將全世界劃分為 三 個交通運輸業會議地
　區，我國位於第 三 地區。

42.請寫出下列城市之代號：

台北 TPE　　　東京 TYO　　　曼谷 BKK

紐約 NYC　　　蒙特婁 YUL　　　雪梨 SYD

倫敦 LON　　　羅馬 ROM　　　阿姆斯特丹 AMS

奧克蘭 AKL

43. 優待機票（Special Fare）中 YGV-16 表示 經濟艙團體十六人 、YE60 表示 經濟艙旅遊票六十天效期 。

44. 機票通常一本由哪四種不同票根（Coupon）構成，其依序排列為： 審計票根 、 公司票根 、 搭乘票根 、 旅客 。

45. 每本機票都有 14 個機票號碼（Ticket Number），其中前三個數字是 航空公司代號 ；第四位數字是 機票來源號碼 ；第五位數字是 機票張數 ；第六至十三位數字是 機票本身號碼 ；最後一位數字是 檢查碼 。

46. 在計算票價的術語中，TMP 表示 機票城市間哩數 、EMS 額外哩數寬減額 、 EMA 假設城市計算票價 、FCP 中間高票價 、HIP 最高可旅行哩數 。

47. 乘客行李因託運而遺失時應填具行李事故報告書，其英文簡稱為 PIR ，航空公司對旅客行李遺失賠償最高為美金 七百五十 元，行李求償限額以不超過美金 二十/公斤 元為限，行李遺失在未尋獲前，航空公司發予美金 五十 元之日用金供旅客購買日常用品。

48. 我國之簽證區分為 外交 簽證、 禮遇 簽證、 停留 簽證、 居留 簽證四種。

簡答題

1. 敘述個別旅遊的特質。

答案：個別旅遊特質為：消費者具獨立合理性之傾向；富有冒險、享受和不願受拘束的意願；講求快速、追求效率、不計較費用的特性；對服務之要求高且精緻；穩定性較高；所受約束力較低但成本費用

高。

2.敘述團體旅遊的特質。

答案：價格較低廉；完善之事前安排；專人照料免除困擾；個別活動之彈
性低；服務精緻化不足。

3.敘述領隊人員報考資格。

答案：由綜合或甲種旅行社推薦品德良好、身心健康、通曉外語，並有下
列資格之一的現職人員參加：擔任旅行業負責人六個月以上者；大
專以上學校觀光科系畢業者；大專以上學校畢業在旅行社擔任專任
職員六個月以上者；高級中等學校畢業在旅行社擔任專任職員一年
以上者；再旅行社擔任專任職員三年以上者。

4.敘述領隊人員甄試之測驗項目。

答案：外國語文（英、日、西班牙任一種）分聽力、用法兩項；領隊常識
（國際領隊：觀光法規、帶團實務；大陸區領隊：法規、帶團須知、
兩岸現況認知）。

5.旅行活動之發展有無脈絡可循，試述為何？

答案：我國觀光旅遊之發展分為三時期：

　　（1）古代時期：帝王巡遊、官吏宦遊、買賣商遊、文人漫游、宗教
　　　　雲遊、佳節慶遊。

　　（2）近代時期：傳教、商務來華人士；出國留學主要之旅遊活動；
　　　　西元1927年6月1日，上海商業儲蓄銀行之旅行部正式定名為
　　　　中國旅行社，為我國旅行業之始。

　　（3）現代時期：分為台灣地區與大陸地區

　　　　台灣地區：創造階段（1956年到1970年）；拓展階段（1971年
　　　　　　　　　到1978年）；成長階段（1979年到1987年）；競爭
　　　　　　　　　調整階段（1988年1992年）；統和管理階段（1992

　　　　年起）。

　　大陸地區：創建階段（1952～1963）；開拓階段（1964～
　　　　　　　1966）；停滯階段（1967～1977）；改革振興階段
　　　　　　　（1978年起）。

6.中華民國護照區分為幾種？並分別敘述其有效期。

答案：外交護照效期五年；公務護照效期五年；普通護照效期十年。

7.敘述國際實務上簽證的種類及其意義。

答案：移民簽證目的為取得該國之永久居留權；非移民簽證目的為觀光、
　　　過境、商務考察、探親、留學或應聘；一次入境簽證為在有效期內
　　　只能單次進入；多次入境簽證即在有效期內可多次入境簽證給予
　　　國；個別簽證與團體簽證：我國出國人數大增，觀光目的國為便利
　　　作業，常要求旅行團以列表團體一起送簽，省時且獲准機率高；落
　　　地簽證：指到達目的國後，再獲得允許入境許可之簽證；登機許
　　　可：團體在出發前往目的國前已確定核准但還未收到簽證，可請求
　　　代辦團簽之航空公司發電報或傳真告知團體欲搭乘之航空公司櫃
　　　台，以利登機作業；免簽證：國家對其友好之國家給予一定時間內
　　　停留免簽證之方便；過境簽證：為方便過境之旅客轉機關係而給予
　　　一定時間之簽證；申根簽證：持有德國、法國、義大利、奧地利、
　　　希臘、葡萄牙、西班牙、荷蘭、比利時、盧森堡、丹麥、瑞典、挪
　　　威、芬蘭、冰島等15國之其中一國簽證即可前往上述各國。

8.我國共有那幾座國家公園？

答案：墾丁、玉山、陽明山、太魯閣、雪霸、金門、馬告（規劃中）。

9.我國計有那幾處國家級風景特定區？

答案：東北角海岸、東部海岸、澎湖、大鵬灣、日月潭、花東縱谷、茂
　　　林、馬祖、阿里山、參山（獅頭山、八卦山、梨山）。

10.請簡述領隊之工作流程

答案： (1) 出國前之準備作業。

(2) 機場之送機作業。

(3) 機上服務作業。

(4) 到達目的國之入關作業。

(5) 旅館入住作業。

(6) 觀光活動之執行與安排。

(7) 旅館之遷出作業。

(8) 旅行中相關服務作業。

(9) 離開目的國之機場出關作業。

(10) 團體結束後之相關作業。

11.敘述旅行業者團體作業之標準作業流程（SOP）。

答案：前置作業、參團作業、團控作業、出團作業、領隊回國後作業。

12.敘述我國旅行業依法令規定之營業範圍。

答案：綜合T/S經營範圍：

(1) 接受委託代售國內外海、陸、空運輸事業之客票或代旅客購買國內外客票、拖運行李。

(2) 接受旅客委託代辦出、入國境及簽證手續。

(3) 接待國內外觀光旅客並安排旅遊、食宿與導遊。

(4) 以包辦旅遊方式，自行組團，安排旅客國內外觀光旅遊食宿及相關服務。

(5) 委託甲種T/S代為招攬前款業務。

(6) 委託乙種T/S代為招攬第四款國內團體旅遊之業務。

(7) 代理外國T/S辦理聯絡、推廣及報價等業務。

(8) 其他經中央主管機關核定與國內外旅遊有關之事項。

甲種T/S經營範圍：

(1) 接受委託代售國內外海、陸、空運輸事業之客票或代旅客購買

國內外客票、拖運行李。

　(2) 接受旅客委託代辦出、入國境及簽證手續。

　(3) 接待國內外觀光旅客並安排旅遊、食宿與導遊。

　(4) 自行組團安排旅客出國觀光旅遊、食宿及提供有關服務。

　(5) 代理綜合T/S招攬前項第五款之業務。

　(6) 其他經中央主管機關核定與國內外旅遊有關之事項。

乙種T/S經營範圍：

　(1) 接受委託代售國內海、陸、空運輸事業之客票或代旅客購買國
　　　內外客票、拖運行李。

　(2) 接待本國觀光客國內旅遊、食宿及提供有關服務。

　(3) 代理綜合旅行業招攬第二項第六款國內團體旅遊業務；其他經
　　　中央主管機關核定與國內旅遊有關之事項。

13. 敘述目前我國旅行業的經營性質。

答案：旅行業是界於旅行者與交通業、住宿業以及旅行相關事業中間，安
　　　排或介紹提供旅行相關服務而收取報酬之事業。

14. 國際領空的航權有幾種？並分別敘述其特性。

　(1) 飛越權：航空公司有權飛越A國家而到達B國家。

　(2) 停暫權：航空公司有權降落至A國家，作加油或保養等純屬技
　　　術上的短暫停留，不得搭載或卸下乘客或貨物。

　(3) 卸落客貨權：航空公司有權在B國，卸下載來的乘客或貨物，
　　　但回程不得在B國裝載乘客或貨物。

　(4) 裝載客貨權：航空公司有權將乘客或貨物，從A國裝載返回。

　(5) 貿易權：凡屬航空公司本身之固定航線，自起站與終站之城
　　　市，均有權裝卸他國乘客或貨物。

　(6) 裝載權：A國籍航空公司運載乘客或貨物由B國通過A國境，

再飛往C國。

(7) 經營權：A國航空公司有權在其他國家裝卸乘客或貨物的經營權。

(8) 境內營運權：A國航空公司有權在B國兩地間載運乘客或貨物。

15.何為B. S. P.？並敘述其與旅行業具有何種關係。

答案：航空公司無法在全球各地建立其直營銷售點，固必須仰賴旅行社在各地代理其業務，IATA為使其會員航空公司與各T/S間交易規則化，特建立「國際航協認可旅行社計畫」，訂立T/S認可資格，因此T/S要先加入IATA會員才可享用BSP系統。

16.我國旅行業之定義為何？

答案：依發展觀光條例第二條第八項：旅行業指為旅客代辦出國及簽證手續或安排旅客旅遊、食宿及提供有關服務而收取報酬之行業。

17.甲種旅行業招攬之旅客，可否轉交與其他旅行業出團？

答案：可以，但僅限於轉交給綜合或甲種旅行社

18.數家旅行業間可否組PAK？是否需要申請？

答案：可，要。

19.何以要實施責任保險及履約保險？

答案：為保障旅客之權益與監督旅行社品質。

20.申請綜合旅行業應如何申請？

答案：發起人籌組公司→覓妥營業處所→向經濟部商業司辦理公司設立預查名稱→申請籌設登記→觀光局審核籌設文件→向經濟部辦理公司設立登記。

21.是否每一家旅行社均須投保責任保險及履約保險？

答案：依旅行業管理規則第五十三條，旅行業舉辦團體旅行業務，應投保責任保險與履約保險。

22.旅行業責任保險及履約保險有無緩衝期？辦妥後如何向觀光局報備？

答案：依旅行業管理規則第六十一條，未依第五十三條規定辦理者，觀光
　　　局得立即停止其經營業務，並限於三個月內投保，逾期未辦者，即
　　　撤照處分。

23.外國旅行業代表人可否設在甲種旅行社內？其與綜合旅行社可「代理外
　　國旅行業辦理聯絡、推廣、報價等業務」有何不同？

答案：是。

24.參加旅行業經理人訓練及格於三年內如未擔任經理人職務，是否需重新
　　參加訓練？

答案：是。

25.旅行業借調其他公司專任領隊，是否需向觀光局報備？

答案：要填寫借調書。

26.什麼是導遊人員？什麼是領隊人員？

答案：導遊：接待或引導來華旅客觀光旅遊而接受報酬之服務人員。

　　　領隊：旅行業組團出國時之隨團人員，以處理團體安排事宜，保障
　　　　　　團員權益。

27.從事導遊工作與領隊工作各須具備那些要件？

答案：（1）應具備的積極條件：淵博的學識、高尚的情操、恢弘的氣
　　　　　　度、敬業樂群的精神。

　　　（2）應具有基本的導遊技巧：克服面對團體解說之心理壓力及解說
　　　　　　時之技巧運用。

28.導遊人員甄選資格爲何？

答案：導遊人員管理規則第四條：導遊人員應品德良好、身心健全，並具
　　　有下列資格者：

　　　（1）中華民國國民或華僑年滿二十歲，現在國內居住連續六個月以

上，並設有戶籍者。

(2) 經教育部認定之國內外大專以上學校畢業者。具備前項第二款資格之外國僑民年滿二十歲，現在國內取得外僑居留證，並以居住連續三年以上，且其國家允許中華民國僑民在該國執行導遊業務者，交通部觀光局得視市場需求，准許其參加導遊人員測驗，並報交通部核備。

29.導遊人員甄選測驗之外國語文包含哪些？

答案：英、日、法、德、西班牙、韓、印尼、馬、阿拉伯、泰、俄、義大利任選一種；高中職畢業者僅可選韓語。

30.導遊執業上的區分為何？

答案：接待IN-Bound旅客；無執業地區分別，實務操作上分為專任、特約、兼任與助理導遊四類。

31.領隊人員甄審資格為何？

答案：由綜合或甲種旅行社推薦品德良好、身心健康、通曉外語，並有下列資格之一的現職人員參加：

(1) 擔任旅行業負責人六個月以上者。

(2) 大專以上學校觀光科系畢業者。

(3) 大專以上學校畢業在旅行社擔任專任職員六個月以上者。

(4) 高級中等學校畢業在旅行社擔任專任職員一年以上者。

(5) 在旅行社擔任專任職員三年以上者。

32.領隊人員甄選測驗之外國語文包含哪些？

答案：英、日、西班牙語任選一種。

考古試題彙整

（A）1.於西元1500至1820年間源於英國，並盛行於歐洲以教育為主之旅遊方式為：（A）大旅遊（Grand Tour）（B）大眾旅遊（Mass Travel）（C）朝聖之旅（Pilgrimage）（D）社會觀光（Social Tourism）。

（A）2.歐洲中古時期的旅遊活動是以下列何者為主要目的？（A）宗教朝聖（B）文學藝術（C）追求健康（D）商業活動。

（A）3.海外全備團體遊程中，占該團支出比例最高之項目？（A）機票費（B）住宿費（C）簽證費（D）餐飲費。

（C）4.早期出現於羅馬時代之嚮導人員稱為：（A）Escort　（B）Mentor（C）Courier（D）Conductor。

（A）5.有旅行業鼻祖之美喻者為：（A）Thomas Cook（B）Henry Wells（C）James Fargo（D）William F. Harden。

（B）6.我國於民國16年成立之第一家旅行業為：（A）台灣旅行社（B）中國旅行社（C）東南旅行社（D）亞洲旅行社。

（B）7.旅行社最早出現於下列何國？（A）美國（B）英國（C）日本（D）中國。

（A）8.台灣地區觀光旅遊發展演進可分為五個不同階段，各有其特色，而CRS和BSP之引進、行銷策略之改變及公司形象之開創等特徵是屬於下列何階段？（A）競爭階段（B）統合管理階段（C）拓展階段（D）成長階段。

（D）9.下列何者為台灣地區四家最早成立旅行社之一？（A）東南旅行社（B）洋洋旅行社（C）錫安旅行社（D）歐亞旅行社。

（B）10.我國觀光史上第一百萬名來華觀光客出現在民國：（A）64年（B）65年（C）68年（D）70年。

（B）11.每逢暑期國人海外旅遊人數增加，機位取得不易，此種現象屬於：（A）需求之彈性（B）需求之季節性（C）需求之不穩定性（D）總體性。

（A）12.在我國旅行業市場中，T/C是指下列何者？（A）票務中心（B）簽證中心（C）送機公司（D）靠行人員。

（D）13.下列何者不屬於交通部觀光局國家風景區管理處之管轄？（A）大鵬灣國家風景區管理處（B）東海岸國家風景區管理處（C）花東縱谷國家風景區管理處（D）觀音山國家風景區管理處。

（C）14.我國綜合旅行業之專任經理人數不得少於：（A）2位（B）3位（C）4位（D）5位。

（C）15.我國甲種旅行業之保證金為新台幣：（A）75萬元（B）100萬元（C）150萬元（D）200萬元。

（B）16.政府於何年重新開放旅行業執照申請？（A）76年（B）77年（C）78年（D）79年。

（D）17.導遊人員甄選筆試中不含：（A）憲法（B）本國史地（C）導遊常識（D）外國史地。

（D）18.綜合旅行業其履約保證之投保金額不得少於新台幣：（A）2,500萬元（B）3,000萬元（C）3,500萬元（D）4,000萬元。

（A）19.大專或中等學校觀光科系畢業者，經理人應具備之年資可減少：（A）1年（B）2年（C）3年（D）4年。

（A）20.大專以上學校觀光科系畢業者報考領隊在年資上：（A）可立即報考不受年資限制（B）須服務3個月以上（C）須服務6個月以上（D）須服務1年以上。

（B）21.我國旅行業管理規則中，乙種旅行社在國內每增加一間分公司增資

新台幣： (A) 50萬元 (B) 75萬元 (C) 100萬元 (D) 120萬元。

(A) 22.TQAA為下列何單位之簡稱？ (A) 中華民國旅行同業公會 (B) 台北市旅行同業公會 (C) 中華民國旅行業品質保障協會 (D) 高雄市旅行同業公會。

(C) 23.旅行業者違反下列那一項規定，將遭交通部觀光局撤銷營業執照之處分？ (A) 無正當理由自行停業超過一年 (B) 領隊派團出國卻無執照 (C) 保證金被法院強制執行，未補繳旅行業保證金 (D) 公司經理人數不足。

(B) 24.旅行業管理規則第五十三條規定，旅行業舉辦團體旅行業務，應投保責任保險及履約保險。每一旅客因意外事故所致體傷之醫療費的金額為： (A) 二百萬元 (B) 三萬元 (C) 十萬元 (D) 一百萬元。

(D) 25.國內旅遊契約書第十五條規定，旅行業於旅遊途中，因故意或重大過失棄置旅客不顧時，除應負擔棄置期間旅客支出之食宿及其他必要費用外，並應賠償依全部旅遊費用除以全部旅遊日數乘以棄置日數後，相同金額幾倍之違約金？ (A) 五倍 (B) 四倍 (C) 三倍 (D) 二倍。

(C) 26.國外旅遊契約書中，旅遊費用所涵蓋之項目，下列何者錯誤？ (A) 代辦出國手續費 (B) 行李費 (C) 保險費 (D) 服務費。

(C) 27.下列管理規則，何者是依發展觀光條例第四十七條規定訂定者？ 甲、旅行業 乙、領隊人員 丙、導遊人員 丁、風景特定區 戊、觀光旅館業 (A) 甲乙丙丁 (B) 甲乙丙戊 (C) 甲丙丁戊 (D) 甲乙丁戊。

(C) 28.法務部有鑑於旅遊糾紛申訴案例日益增加，已於何種法規增訂「旅遊」專節加以規範？ (A) 民事訴訟法 (B) 刑事訴訟法 (C) 民法 (D) 刑法。

(D) 29.中華民國旅行業品質保障協會之辦事細則第九條規定，旅遊品質保

障金包含之基金，下列何者正確？甲、永久基金　乙、申訴基金　丙、理賠基金　丁、聯合基金 （A）甲乙 （B）乙丙 （C）丙丁 （D）甲丁。

（B）30.旅行業之服務標章以幾個為限？ （A）1個 （B）2個 （C）3個 （D）4個。

（C）31.「墾丁森林遊樂區」的主管機關為： （A）國家公園管理處 （B）觀光局 （C）林務局 （D）文建會。

（B）32.旅客出國參加定型化的團體遊程之主要理由，下列何者錯誤？ （A）可節省金錢與時間 （B）可自由活動不受拘束 （C）免於焦慮與做不當決定的困擾 （D）因無其他替代方式可行，所以參加團體旅行。

（D）33.綜觀目前國內旅行業之經營現況，海外旅遊業務（Out Bound Travel Business）之範圍，下列敘述何者錯誤？ （A）躉售業務（Whole Sale）（B）直售業務（Retail Agent）（C）國外旅行社在台代理業務（Ground Tour Operator）（D）代理航空公司業務（General Sale Agent, G. S. A.）。

（A）34.下列何者並非目前已成立之國家級風景區？ （A）日月潭 （B）澎湖 （C）大鵬灣 （D）馬祖。

（C）35.旅行社經理人應為專任，而綜合旅行社之總公司不得少於多少人？ （A）2 （B）3 （C）4 （D）5。

（C）36.遊覽車租金15,000元、過路（含過橋）費600元、導遊費3,000元、門票每人120元、住宿每房700元、用餐6餐共700元，15對夫妻同行，無FOC，則每人要付多少錢？ （A）2,120元 （B）2,140元 （C）1,790元 （D）1,770元。

（D）37.若領隊帶團30人出國旅遊法國巴黎，至餐廳用膳所付金額為法國法郎1800（1法郎＝0.2美金，1美金＝32台幣），則每人餐費約新台幣？ （A）300元 （B）320元 （C）370元 （D）384元。

（C）38.何謂Backpack Travel？（A）單位旅遊（B）具同一目的及背景的團體旅遊（C）自助旅遊（D）商務旅遊。

（B）39.個別海外遊程（Foreign Independent Tour）的屬性為何？（A）現成遊程（B）裁剪式的設計（C）單位旅遊（D）商務旅遊。

（C）40.何謂Optional Tour？（A）全包式旅遊（B）半包式旅遊（C）選擇性的自費遊程（D）自助旅遊。

（B）41.國內外企業，如保險業，常以旅遊方式員工以提昇工作效率或藉此方式回饋消費者，此種旅遊方式為：（A）Promotional Tour（B）Incentive Tour（C）Optional Tour（D）Packaged Tour。

（A）42.FAM Tour 與下列何者意義相近？（A）Educational Tour（B）Backpack Travel

（A）43.下列何者為全備旅遊之構成特質？甲、費用較相同行程之個人旅遊為低 乙、完備之事前安排 丙、專人照料免除困擾 丁、服務精緻而具彈性（A）甲乙丙（B）甲丙丁（C）甲乙丁（D）乙丙丁。

（C）44.下列何者為設計獎勵旅遊（Incentive Travel）之必要考慮因素？甲、預算充裕 乙、目標清晰 丙、選擇主管人員喜愛之目的地 丁、正確選定旅行時間（A）甲乙丙（B）甲丙丁（C）甲乙丙（D）乙丙丁。

（A）45.Tour Operator 是指：（A）遊程承攬旅行業（B）接線總機（C）零售旅行社（D）旅遊資訊提供者。

（C）46.何謂Rotel Tour？（A）住汽車旅館的遊程（B）熟悉行程的遊程（C）利用巴士做為住宿設備的遊程（D）學生海外遊程。

（D）47.在美國以規劃、組織和推廣獎勵旅遊方式之專業性公司稱為：（A）Local Agent（B）Ground Handling Agent（C）Receptive Agent（D）Motivational House。

（A）48.價格比較低廉、完善之事前安排、專人照料免除困擾、個人活動之

彈性較低及服務精緻化之不足等現象為何種旅遊之特質？（A）團體全備旅遊（B）商務旅遊（C）自助旅遊（D）半自助旅遊。

（A）49.Escorted Tour是指：（A）在國外有導遊的行程（B）有領隊全程照料之遊程（C）沒有領隊全程照料之遊程（D）高品質的旅行團。

（B）50.在團體全備旅遊上，旅客如要求住單人房，則其應補足單人房和雙人房之差價，稱之為：（A）Extra Fee（B）Single Supplement（C）Surcharge（D）Half Pension。

（A）51.在進行遊程設計時，下列何者應最先考量？（A）市場分析與客源區隔（B）航空公司選擇（C）簽證考慮（D）競爭考量。

（D）52.團體全備旅遊之構成要素，下列何者正確？甲、要有基本人數 乙、一致定價與共同費用 丙、共同行程 丁、彈性安排之行程（A）甲乙（B）乙丙（C）乙丙丁（D）甲乙丙。

（C）53.在未來遊程設計之發展上，下列何者不正確？甲、天數有增長的趨勢 乙、價格趨高 丙、單點之目的旅遊興盛 丁、內容精簡（A）甲乙（B）乙丙（C）丙丁（D）丁甲。

（C）54.旅遊消費者依當時自我之購買能力及產品價格而選擇適合本身之旅遊方式為下列何項旅行業之特質？（A）需求之季節性（B）需求之穩定性（C）需求之彈性（D）相關事業體之僵硬性。

（D）55.下列何者為遊程設計最高指導原則？（A）遊程原料取得之考量（B）公司本身資源特質之評估（C）競爭者的分析（D）安全的原則。

（A）56."By Pass Product"應屬下列何者所組合（packaged）之旅遊產品？（A）Carriers（B）Tour Operators（C）Tour Whole Salers（D）Retail Travel Agents。

（B）57.下列Special Interest Package Tour之主要經營特徵中，何者不正確？（A）產品特殊風格高（B）目標消費市場易尋找（C）廣博專業知識之需求（D）利潤較易掌握。

（D）58.Incentive Tour 設計時應考慮之因素中，下列何者不正確？（A）應有充裕之預算（B）正確選定旅遊時間（C）要有專人籌劃與安排（D）目標以模糊爲原則。

（A）59.下列何者爲分布最廣，最能直接提供旅遊消費者服務之旅行業？（A）Retail Travel Agency（B）Tour Operator（C）Tour Wholesaler（D）Incentive Company。

（D）60.下列構成全備旅遊要素中，何者錯誤？（A）共同行程（B）事先安排完善之旅遊內容（C）相關之基本人數（D）彈性之費用。

（D）61.下列何者爲遊程設計最高指導原則？（A）市場之分析（B）資源取得之考量（C）競爭者之考慮（D）安全性之評估。

（D）62.下列何者爲套裝旅遊產品訂價中最大成本因素？（A）簽證費（B）旅遊保險費（C）餐食費（D）交通運輸費。

（A）63.航空公司爲了滿足商務旅客的需求，紛紛推出訂房、接送、租車和觀光相結合的城市旅遊（City Breaks）產品，在國內均相當成功，下列產品，何者錯誤？（A）BR-Formosa Tour（B）TG-Royal Orchid Tour（C）CI-Dynasty Tour（D）CX-Discovery Tour。

（A）64.團體全備旅遊（Group Inclusive Package Tour）之特性，下列敘述何者錯誤？（A）服務品質精緻，團員可享受個別化的關注（B）價格比較低廉，享有比個人出國旅遊較優惠的費用（C）完善的事前安排，有系統的行程規劃（D）領隊隨團服務，解決語言、通關、證照手續之困擾。

（C）65.國內現階段的獎勵團體全備旅遊之現象，下列敘述何者錯誤？（A）大部分旅行業者均視爲廠商之招待團，和國外一般之獎勵旅遊安排過程有差異（B）由於經費由廠商支付，爲取得較低價格減少成本負擔，往往採取投標方式公開競價（C）因爲參加之旅客不必付款，在旅遊其他方面之花費能力及意願也相對低落，無法增加旅行業者之

收入（D）一旦有了合作關係，旅遊品質得以維持，客戶之忠誠度提高，附加價值亦增加。

（D）66.赤道與極地地區難以形成Mass Tourism 的發展，主要是受限於：（A）政治因素（B）文化因素（C）經濟因素（D）氣候因素。

（D）67.說明會作業是屬於團體作業流程中那一個範圍中之工作？（A）前置作業（B）參團作業（C）團控作業（D）出團作業。

（B）68.旅客資料建檔是屬於下列何者範圍之團體作業流程？（A）前置作業（B）參團作業（C）團控作業（D）出團作業。

（A）69.旅行業出團均有所謂團號，而團號之命名應屬於下列何者作業流程？（A）前置作業（B）參團作業（C）團控作業（D）出團作業。

（C）70.說明會作業屬於下列何者團體作業之範圍？（A）前置作業（B）團控作業（C）出團作業（D）參團作業。

（B）71.在旅行業之後勤作業（Operation）中，R/C 是指：（A）團控（B）線控（C）行程規劃（D）送機人員。

（B）72.在旅行業之後勤作業中，採表單管控以達作業流程標準化之國際認證為：（A）ISO 9001（B）ISO 9002（C）ISO 14000（D）ISO 14001。

（B）73.有關旅行社團體作業流程中之團控作業範圍，下列敘述何者錯誤？（A）機位控制作業（B）說明會作業（C）簽證作業（D）開票作業。

（C）74.有關各國入境VISA，可向航空公司所出版之那一刊物查詢？（A）OAG（B）ABC（C）TIM（D）APT。

（C）75.下列敘述我國未來旅行業之發展趨勢，何者錯誤？（A）旅行業的規模結構將朝向「極大」和「極小」兩端發展（B）旅遊產品步向精緻和多元化，行程設計朝向短、小、輕、薄的特質發展（C）區域旅遊風氣興盛，國人前往歐美紐澳地區的旅行人口激增，成為我國海外

旅行之重要地點（D）國內旅遊異軍突起，獎勵旅遊、會議旅遊成為主要賣點。

（B）76.國際航空運輸協會（International Air Transport Association, IATA）之總部設於：（A）倫敦（B）蒙特婁（C）紐約（D）華沙。

（A）77.稟持「唯有自由國家，才允許自由旅行」的信念，主張旅行自由之國際組織為：（A）ASTA（B）USTOA（C）IATA（D）PATA。

（B）78.美洲地區國家組織（Organization American States）其總部設於：（A）多倫多（B）華盛頓（C）西雅圖（D）紐約。

（B）79.I. C. C. A.為下列何者組織之簡稱？（A）亞洲會議局（B）國際會議協會（C）國際民航組織（D）世界觀光組織。

（C）80.國際航空運輸協會（IATA）之清帳所（CLEARING HOUSE）設於：（A）蒙特婁（B）日內瓦（C）倫敦（D）紐約。

（B）81.下列旅行業何者為ICCA之會員？（A）錫安旅行社（B）金界旅行社（C）洋洋旅行社（D）理想旅行社。

（A）82.下列對BSP之作業優點說明，何者錯誤？（A）BSP提供多元規格之標準票以利票務作業（B）使用標準票，可開發任何授權航空公司之機票（C）BSP提供統一規格的行政表格，簡化結報作業（D）旅行社一次繳款至銀行，再申請轉帳給航空公司，省時省力。

（B）83.下列何者為最早實施BSP之國家？（A）澳洲（B）日本（C）香港（D）新加坡。

（C）84.「讓全世界人民在安全有規律且經濟化之航空運輸中受益」為下列何組織之宗旨？（A）ASTA（B）WTO（C）IATA（D）ICCA。

（B）85.下列何者為在德國舉行之國際旅遊交易展示會（Travel Mark）？（A）STM（B）ITB（C）ITF（D）JATA。

（D）86.IATA是來自於那個機構的縮寫代號？（A）International Air Transportation Association（B）International Air Travel Association（C）

International Air Tour Association （D）International Air Transport Association 。

（D）87.IATM 在我國是隸屬於那個機構？（A）台北市旅行商業同業公會（B）中華民國旅遊品質保障協會（C）中華觀光管理協會（D）中華民國觀光領隊協會。

（D）88.ICCA 亞洲總部目前設在：（A）東京（B）香港（C）台北（D）新加坡。

（D）89.下列何者為評定國際郵輪等級之機構？（A）中華民國郵輪協會（B）國際郵輪協會（C）美國國際郵輪協會（D）貝里茲國際公司。

（A）90.下列何項組織，其主要目的在改善各國海關之通關程序、物品之分類、訂價及海關作業之一致性和單純化？（A）CCC（B）IMF（C）OSA（D）OECD 。

（C）91.IATA 將世界劃分為三個交通運務會議地區（Traffic Conference Areas），我國位於那一區？（A）TC1（B）TC2（C）TC3（D）TC1 至TC2 。

（D）92.下列旅展，何者被評為世界三大旅展之一？（A）香港國際旅遊博覽會（B）澳洲旅展（C）西班牙馬德里國際旅展（D）柏林旅展。

（A）93.下列國際主要觀光組織，何者未曾在我國召開會議？（A）WTO（B）PATA（C）ASTA（D）ICCA 。

（A）94.在航空票務實務運作上，旅客機票之購買和開立均在出發地完成，此種方式稱為：（A）SITI（B）SOTI（C）SITO（D）SOTO 。

（D）95.零至二歲以下之嬰兒，其機票價格為正常機票（Normal Fare Ticket）價格之：（A）1/2（B）1/4（C）1/5（D）1/10 。

（B）96.在航空票務運算上，最高可旅行哩程數之縮寫為：（A）APT（B）MPM（C）ATM（D）TPM 。

（B）97.美國航空公司（American Airline）所採用之電腦訂位系統是：（A）

Abacus （B）Sabre （C）Apollo （D）Galileo。

（D）98.機票通常爲一本，由四種不同票根（Coupon）構成並依次序排列，其第二聯爲：（A）旅客存根（Passenger's Coupon）（B）審計票根（Auditor's Coupon）（C）搭乘票根（Flight Coupon）（D）公司票根（Agent's Coupon）。

（B）99.Volume Incentive 之意義爲何？（A）壓低機票價格，創造利潤（B）當所開立機票達到航空公司要求之數量時，對方所給予的獎勵措施（C）機票銷售量之最低限額（D）機票招待旅遊活動。

（C）100.何謂Kosher Meal ？（A）不含牛肉的餐食（B）低鹽的特別餐食（C）猶太教人士所用之餐食（D）嬰兒餐食。

（B）101.Jet Lag 之意義爲：（A）飛機上座位空間大小（B）時差失調（C）時差換算表（D）空中免稅服務。

（B）102.何謂Exchange Order ？（A）旅行業開給消費者之代收轉付憑證（B）旅行業人員持往航空公司開票之交換存證憑單（C）政府開立之公務購票憑證（D）航空公司所開立之購票證明。

（C）103.旅客訂位紀錄之英文縮寫是：（A）BSP（B）CRS（C）PNR（D）PTA。

（C）104.按IATA 飛行區域之劃分，台灣地區是屬於上述分類中之：（A）第一大區域（B）第二大區域（C）第三大區域（D）第四大區域。

（B）105.依華沙公約規定，航空公司對遺失旅客托運行李之賠償金額，每公斤爲美金：（A）10元（B）20元（C）30元（D）40元。

（B）106.機票的票號共有14個數字，其最後一數字所代表的意義是：（A）航空公司代表號（B）檢查號碼（C）搭乘票根之張數號碼（D）機票本身之序數號碼。

（A）107.航空公司在各國之總代理（General Sales Agent）其所給的銷售代理佣金，一般爲銷售金額之：（A）3%（B）4%（C）5%（D）6%。

（D）108.下列何者為國際航空機票之生效日？（A）購買機票之日（B）填發機票之日（C）機票訂位之日（D）開始旅行之日。

（D）109.Abacus航空訂位系統結合Windows多工環境為基礎的PC工作站稱為：（A）Abacus Equal Host（B）Abacus Money Saver（C）Abacus Help Mash（D）Abacus Whiz。

（C）110.下列何國為使用TOPAS航空訂位系統之主力市場？（A）日本（B）新加坡（C）韓國（D）菲律賓。

（C）111. "Smooth as silk" 為下列何者航空公司標榜其完美服務品質之廣告用語？（A）NW（B）MH（C）TG（D）SQ。

（C）112.中華航空飛往歐洲之城市有：甲、FRA　乙、AMS　丙、VIE　丁、ROM（A）甲乙丙（B）甲丙丁（C）甲乙丁（D）乙丙丁。

（C）113.百慕達協定（Bermuda Agreement）中所規定之第二空中航權為：（A）航空公司有權飛越一國領空而達到另一國家（B）甲國國籍的航空公司有權在乙國裝載乘客返回甲國（C）航空公司有權降落另一個國家作技術上短暫停留，但不得搭載或下卸乘客（D）甲國國籍的航空公司有權在乙國下卸從甲國帶來之乘客。

（A）114.航空公司的總代理簡稱為：（A）G. S. A.（B）A. B. C.（C）O. A. G.（D）T. I. M.。

（C）115.旅行業要能成為B. S. P. 的會員首先要加入下列何者機構？（A）USTOA（B）ASTA（C）IATA（D）PATA。

（C）116.最基本的電腦訂位紀錄（P. N. R.）由下列那四個基本資料組成？（A）客人姓名、座位安排、行程內容、訂位來源（B）座位安排、客人姓名、行李重量、特殊餐食（C）行程內容、聯絡電話、訂位來源、客人姓名（D）客人姓名、聯絡電話、訂位來源、行李重量。

（D）117.一般旅客搭乘飛機，年滿幾歲以上應購買全票？（A）20歲（B）

18 歲 (C) 15 歲 (D) 12 歲。

(A) 118.填發機票時所有英文字母必須： (A) 大寫 (B) 小寫 (C) 姓氏用
大寫即可 (D) 除姓名大寫外其餘均可用小寫。

(D) 119.機票中之優待票 (Special Fare) 其有效期間爲： (A) 1 年 (B) 半
年 (C) 3 個月 (D) 不一定。

(C) 120.由 BA、KL、SP、AZ 等航空公司所發起之航空電腦訂位系統爲：
(A) Apollo (B) System One (C) Galileo (D) Axcess。

(A) 121.何謂 A. T. B.？ (A) 自動機票登機證 (B) 自動售票機 (C) 自動刷
卡機 (D) 預先報到證明。

(D) 122.由亞洲地區航空公司所聯合組成之電腦航空訂位系統爲： (A)
Galileo (B) Sabre (C) Apollo (D) Abacus。

(C) 123.個別旅遊日興，航空公司紛紛推出個別旅遊服務產品，請問 "Royal
Orchid Package Tour" 爲下列那一家航空公司所推出之遊程？ (A)
BR (B) CI (C) TG (D) CX。

(C) 124.機票上，經濟艙常以下列何者英文字母表示： (A) F (B) C (C)
Y (D) P。

(C) 125.正常價格機票 (Normal Fare Ticket) 之有效期爲： (A) 3 個月 (B)
6 個月 (C) 12 個月 (D) 24 個月。

(C) 126.下列何者是以出發地爲準之世界航空時刻表？ (A) OAG (B) TIM
(C) ABC (D) ETD。

(D) 127.下列那一項內容爲百慕達協定 (Bermuda Agreement) 中之第五航
權： (A) 航空公司有權飛越一國領空而達到另一國家 (B) 甲國國
籍的航空公司有權在乙國下卸從甲國載來之乘客 (C) 甲國國籍的
航空公司有權在同一外國的任何兩地之間運送旅客 (D) 甲國國籍
的航空公司有權在乙國載客飛往丙國只要該飛行的地點或終點爲甲
國。

（C）128.請依序選出西雅圖、日內瓦、杜拜、上海等市之城市代號：（A）SAN、GUA、DTW、SYD（B）SLC、GLA、DUB、SAH（C）SEA、GVA、DXB、SHA（D）SFO、GUM、DHA、SAL。

（D）129.旅客由出發地搭機前往目的地，並未由目的地回國；而以其他的交通工具前往另一目的地後再回到原出發點，此種行程在機票上稱之為：（A）One Way Journey（B）Round Trip Journey（C）Cricle Trip Journey（D）Open Jaw Journey。

（D）130.長榮航空飛往美洲之城市有NYC、SEA及下列何城市：（A）YVR（B）MIA（C）LAS（D）LAX。

（D）131. "Discovery"為下列何者航空公司推出之旅遊產品？（A）SQ（B）CI（C）TG（D）CX。

（A）132.美西團遊程實務中有所謂 "Triangle Fare"，它是指SFO、LAX及下列何城市間之機票價格？（A）LAS（B）SEA（C）MIA（D）PDX。

（B）133. "Wings of Taiwan"為下列何者航空公司之定位宣言（Positioning Statement）？（A）BA（B）BR（C）SR（D）IB。

（B）134.下列飛行城市何者非在加拿大境內？（A）YVR（B）SEA（C）YYZ（D）YUL。

（B）135.英國格林威治時間（GMT）為1200時，那同時間在台灣為幾時？（A）1500時（B）2000時（C）0500時（D）0800時。

（B）136.下列何者為紐約所屬的機場代號（Airport Code）之一？（A）NRT（B）LGA（C）CDG（D）GWK。

（D）137.現行國際公認的第五航權，是屬於：（A）通過權（B）停站權（C）裝載權（D）貿易權。

（B）138.IATA 世界三大航空地區，下列何國是在TC1內？（A）日本（B）美國（C）台灣（D）法國。

（C）139.西班牙航空公司在台灣地區之總代理為：（A）西達旅行社（B）天
文旅行社（C）金界旅行社（D）飛達旅行社。

（A）140.機票未使用時，下列何者為其生效日？（A）填發機票日（B）填發
機票日之次日（C）購買機票日（D）訂妥機位日。

（A）141.除AXESS外，下列何者為以日本市場為主力之航空訂位系統？（A）
INFINI（B）GETS（C）FANTASLA（D）SAAFARI。

（A）142.享有免費托運限量標準飛行之機票，其機票價格應不得低於原票價
（Normal Fare）之比例為：（A）50%（B）40%（C）30%（D）
25%。

（C）143.旅客搭乘國際航線班機，同時攜帶二名嬰兒時，其第二名嬰兒所能
享有之機票折扣為正常票價之：（A）10%（B）25%（C）50%（D）
75%。

（B）144.下列何者屬於IATA劃定之TC2區域內之國家？（A）Belize（B）
Liechtenstein（C）Fiji（D）Guam Island。

（A）145.CI飛行歐洲之城市除AMS、FRA外，尚有：（A）ROM（B）PAR
（C）VIE（D）LON。

（C）146.以出發點為準的「世界航空時間表」為：（A）OAG（B）TIM（C）
ABC（D）PTA。

（A）147.「001」為下列何航空公司之代碼？（Airline Code Number）（A）
AA（B）BA（C）CA（D）DA。

（A）148.請依序選出中國大陸西北、南方、西南與東方航空公司之正確代
碼？（A）WH、CZ、SZ、MU（B）CZ、SZ、MU、WH（C）
SZ、MU、WH、CZ（D）MU、WH、CZ、SZ。

（C）149.下列何者為LON所屬機場代號之一？（A）NRT（B）LGA（C）
GWK（D）CDG。

（D）150.AF在台灣地區之總代理為：（A）金龍旅行社（B）飛達旅行社

（C）世達旅行社　（D）永盛旅行社。

（A）151.下列何者爲CI飛往紐約時所使用之機場？　（A）JFK　（B）LGA　（C）EWR　（D）NYC。

（C）152.在航空公司作業中何謂Code Sharing？　（A）電碼處理　（B）密碼分析　（C）使用共同班號　（D）訂位代號。

（A）153.OAG分爲那兩版？　（A）北美版、世界版　（B）中文版、英文版　（C）西方版、東方版　（D）清晰版、珍藏版。

（D）154.下列電腦訂位系統何者成立最早？　（A）ABACUS　（B）AMADEUS　（C）AXESS　（D）SABRE。

（A）155.夏威夷群島（Hawaiian　Islands）位於世界三大航空區域之第幾區？　（A）Area.1　（B）Area.2　（C）Area.3　（D）Area.4。

（D）156.下列何者航空公司不經營高雄至澳門航線？　（A）NX　（B）BR　（C）GE　（D）CX。

（B）157.在票務上，由出發地前往目的地，再回到原出發地之旅程簡稱爲：　（A）OW　（B）RT　（C）CT　（D）OJ。

（D）158.航空公司明定旅客須於出發前幾小時辦理再確認手續？　（A）12　（B）24　（C）48　（D）72。

（C）159.一本機票其票號前三位數字爲：　（A）旅行社代號　（B）機票張數代號　（C）航空公司代號　（D）機票來源代號。

（C）160.台北時間與格林威治時間相差幾小時？　（A）6　（B）7　（C）8　（D）9。

（C）161.YE60機票之有效期爲：　（A）半個月　（B）一個月　（C）二個月　（D）三個月。

（A）162.下列何者爲以啓程地爲查詢指標的航空班次時間指南？　（A）ABC　（B）OAG　（C）TIM　（D）OHG。

（A）163.在機票GV7之規定中，"7"是指：　（A）最低開票人數　（B）最高

旅遊期限（C）票價優惠比率（D）團體機票識別碼。

（A）164.請依序正確選出南非、北歐、瑞士以及沙烏地阿拉伯航空公司之代號：（A）SA、SK、SR、SV（B）SK、SR、SV、SA（C）SR、SV、SA、SK（D）SV、SA、SK、SR。

（B）165.Zebra Time 又可稱為：（A）Standard Time（B）Greenwich Mean Time（C）Daylight Saving Time（D）Eastern Time。

（D）166.來回航空機票中，開始返回目的地之城市稱為：（A）Stopover Point（B）Transit Point（C）Lay over Point（D）Turn around Point。

（D）167.Sabre 為下列何航空公司所開發之訂位系統？（A）UA（B）AF（C）QF（D）AA。

（A）168.下列何者為美國最大之兩家機票訂位公司？（A）Sabre Group 與 Galileo International（B）Sabre 與 Amadeus（C）Abacus 與 Galileo（D）Apolo 與 Sabre。

（B）169.機票通常為一本，由四種不同票根（Coupon）構成並依次序排列：甲、旅客存根（Passenger's Coupon）　乙、審計票根（Auditor's Coupon）　丙、搭乘票根（Flight Coupon）　丁、公司票根（Agent's Coupon）（A）甲乙丙丁（B）乙丁丙甲（C）丙丁乙甲（D）丁丙甲乙。

（A）170.請依序正確選出馬德里、米蘭、莫斯科、慕尼黑等城市之代號？（A）MAD、MIL、MOW、MUC（B）MUC、MIL、MAD、MOW（C）MAD、MUC、MOW、MIL（D）MUC、MIL、MOW、MAD。

（A）171.ABACUS 訂位系統五大要件是：（A）P. R. I. N. T.（B）S. M. A. R. T.（C）N. P. T. C. A.（D）T. I. M. A. T. C.。

（B）172.在機位候補中，下列何者為優先？（A）Stand By（B）Waiting List（C）Request（D）Go Show。

（C）173.印度航空、義大利航空、阿根廷航空及芬蘭航空之代號，下列何者正確？（A）AI、AZ、AE、AN（B）AI、AN、AY、AZ（C）AI、AZ、AR、AY（D）AY、AZ、AI、AE。

（C）174.航空公司付給GSA的酬勞稱為：（A）COMMISSION（B）INCENTIVE（C）OVER-RIDING（D）KICK-BACK。

（A）175.下列何者為機票上，限空位搭乘的用語？（A）NONEND（B）SUBLO（C）NS（D）NONREF。

（D）176.從台北前往洛杉磯的旅客可托運之免費行李方式，下列何者錯誤？（A）BY PCS（B）BY VOLUME（C）BY 30X2 KGS（D）20 KGS。

（A）177.下列何者為旅行社向航空公司櫃台購買機票所應具備之文件？（A）支票＋發票＋XO（B）支票＋發票＋代收轉付憑證（C）支票＋發票＋旅客名單（D）支票＋發票＋公司統一發票章。

（C）178.下列何者為倫敦機號代號？（A）JFK（B）LON（C）LGW（D）NRT。

（C）179.下列何者與NUC同義？（A）ROE（B）BBR（C）FCU（D）FOC。

（C）180.從台北（＋8）下午四點五十分出發，於同日中午十二點十分到達洛杉磯（－8），請問一共飛行多久？（A）19小時20分（B）7小時20分（C）11小時20分（D）9小時20分。

（D）181.旅客因行李遺失，可自行購買盥洗用品及內衣褲，並以收據向航空公司請求賠償，其金額在多少美金以內？（A）20（B）30（C）40（D）50。

（C）182.ABACUS航空訂位系統之總公司設在：（A）雅加達（B）台北（C）新加坡（D）曼谷。

（C）183.航權為主權國家對領空及領域內之裁量權與管理權，而可自外地裝

載客、貨、郵件返回本國的航權稱爲：（A）第一航權（B）第二航權（C）第四航權（D）第八航權。

（D）184.有關「電腦訂位系統」之術語，下列敘述何者錯誤？（A）旅客訂位電腦代號（PNR: Passenger Name Record）（B）銀行結帳計畫（BSP: Bank Settlement Plan）（C）嬰兒餐（BBML: Baby Meal）（D）航空旅遊卡（ATB: Automated Ticket and Boarding Pass）。

（D）185.Abacus 系統是亞洲地區旅行社電腦訂位系統之一，下列有關主要功能之敘述，何者錯誤？（A）班機時刻表及空位查詢系統（B）旅遊資訊系統查詢（Timatic）（C）旅遊相關訂房租車系統查詢（D）票價成本估算系統。

（D）186.一般機票中，代理商優惠票（Agent Discount Fare, A. D. Fare）可享有票面價格多少之減扣？（A）10%（B）25%（C）50%（D）75%。

（A）187.下列那一城市並無我國所屬航空公司之服務地點？（A）多倫多（B）墨爾本（C）西雅圖（D）羅馬。

（B）188.下列那一機場不在亞洲？（A）NRT（B）ORD（C）HKG（D）CKS。

（D）189.想要在洛杉磯（GMT－8）七月三日上午9:00聯絡友人，應在台北（GMT＋8）的什麼時間打電話？（A）七月三日上午9:00（B）七月四日下午9:00（C）七月二日下午1:00（D）七月四日凌晨1:00。

（D）190.加拿大溫哥華島維多利亞市的城市代號是：（A）VTR（B）VCR（C）YVR（D）YYJ。

（C）191.從台北（GMT＋8）11:10 起飛，於同日08:00 抵達美國西岸洛杉磯（GMT－8），共飛行多少時間？（A）20:50（B）10:50（C）12:50（D）13:50。

（D）192.現今航空乘客賠償約定，爲根據何種公約實施？（A）海牙公約（B）

申根公約 (C) 蒙特婁公約 (D) 華沙公約。

(B) 193.小玉利用元月分要環遊世界一個月,首站由(TPE)出發,依序經過日本(TYO),搭(甲)澳洲航空(QF)到紐西蘭 奧克蘭(AKL),再飛到加拿大 溫哥華(YYJ),經美國 紐約(NYC)至智利 聖地牙哥(SCL),搭(乙)西班牙伊比利亞航空(BI)至馬德里(MAD)後到丹麥 哥本哈根(CPH)再去捷克布拉格(PRA),搭(丙)捷克航空(OK)至泰國 曼谷(BKK)後搭(丁)泰航(TG)回到溫暖可愛台北的家。

上列Airlines Code何者錯誤? (A)甲 (B)乙 (C)丙 (D)丁。

(A) 194.從Osaka搭JL078班機至Honolulu,已知起飛時間是19:55,到達時間是當地時間07:30,已知Osaka之GMT時間為+9,Honolulu之GMT時間為-10,請問JL班機實際飛行時間為多少? (A)6小時35分 (B)8小時35分 (C)10小時35分 (D)12小時35分。

(C) 195.紐約甘迺迪機場的Airport Code為何? (A)LGA (B)EWR (C)JFK (D)NYC。

(B) 196.下列那一時區非美國時區? (A)Atlantic Time Zone (B)Western Time Zone (C)Central Time Zone (D)Mountain Time Zone。

(C) 197.西元2000年2月28日晚上11:55由洛杉磯(-8)起飛,14個小時20分以後降落桃園中正機場(+8),請問為何月何日何時? (A)3月1日下午6:15 (B)3月2日上午6:15 (C)3月1日上午6:15 (D)3月2日下午6:15。

(A) 198.近日中菲航權發生糾紛,其中我國航空公司欲從台北飛往馬尼拉再飛往香港,其中馬尼拉—香港是牽涉到? (A)第5航權 (B)第6航權 (C)第7航權 (D)第8航權。

(C) 199.從TPE出發前往YVR,其中CP6018 Operated by Mandarin Airlines,表示兩班機為: (A)Pool Service (B)Inter-Line Service (C)Code-

Share Service （D）World in One 。

（C）200.在台北開出一張紐澳團的CHC/AKL Secto 的機票，算是：（A）
SITI（B）SITO（C）SOTI（D）SOTO 。

（C）201.若機票之NUC為310，採台灣計價，其ROE為32，內含台北出發
之機場稅，則應付金額為：（A）TWD9920（B）TWD10120（C）
TWD10220（D）TWD10320 。

（C）202.從美國經東京，使用SOPK停留後，返回台北，則東京／台北段可
攜帶多少行李？（A）20公斤（B）30公斤（C）30公斤×2（D）
40公斤。

（C）203.出入境檢查 "C. I. Q." 中的 "Q" 代表：（A）海關（B）證照查驗
（C）檢疫（D）品質。

（D）204.美國非移民簽證中BL簽證是指：（A）觀光訪客（B）一般學生
（C）過境之外國人士（D）商務訪客。

（C）205.下列那個國家，我國國民前往可免辦理簽證？（A）日本（B）美國
（C）新加坡（D）泰國。

（B）206.我國現行普通護照之有效期為：（A）3年（B）4年（C）5年（D）
6年。

（C）207.國人前往港澳地區如不願申請中華民國護照，可以持下列何種證件
前往？（A）香港或澳門簽證（B）港澳通行證（C）入出境證（D）
白皮書。

（B）208.在通關過程中，以旅客是否攜有應稅物品來區分通關走道的方式
為：（A）Speed Pass（B）Dual Channel System（C）By Pass
Procedure（D）Spot Check 。

（A）209.在國外遺失護照首先應如何處理？（A）向當地警察機關報案（B）
聯絡我駐外單位（C）聯絡當地旅行社（D）聯絡航空公司。

（B）210. I-94 Form 是持非移民簽證者進入何國所須填寫的入關表格之一：

（A）英國　（B）美國　（C）加拿大　（D）澳大利亞。

（A）211.申請過境簽證（Transit Visa）時簽證申請人最重要條件為：（A）持有前往下一個目的地之確認機票（Confirmed Ticket）（B）目的地國家之有效簽證　（C）護照效期在一年以上（D）事先安排好之行程表。

（D）212.國人持申根（Schengen）簽證可前往之國家為荷蘭、比利時、盧森堡、德國、西班牙、葡萄牙及？（A）英國　（B）義大利　（C）希臘　（D）法國。

（C）213.美國政府給與外國新聞媒體駐美人員之簽證屬於：（A）G類　（B）H類　（C）I類　（D）J類。

（B）214.本國政府發給外國人合法進出國境之許可證為：（A）護照　（B）簽證　（C）通行證　（D）出入境證。

（D）215.國人出國攜帶新台幣之上限金額為：（A）1萬元　（B）2萬元　（C）3萬元　（D）4萬元。

（A）216.美國簽證中B2簽證是指：（A）觀光訪客　（B）一般學生　（C）過境之外國人士　（D）商務訪客。

（C）217.我國現行之簽證類別中，居留簽證之效期除互惠待遇國外，正常應為幾個月？（A）1個月　（B）2個月　（C）3個月　（D）6個月。

（B）218.美國F1簽證是指：（A）觀光簽證　（B）學生簽證　（C）商務簽證　（D）過境之外國旅遊人士之簽證。

（A）219.下列何國在中共接收香港後，改採以駐華機構名義，為我國民眾核發簽證？（A）德國　（B）澳大利亞　（C）義大利　（D）比利時。

（C）220.國人持申根（Schegan）簽證不得進入下列何國？（A）荷蘭　（B）西班牙　（C）英國　（D）德國。

（D）221.美國簽證手續費應以下列何種方式繳納？（A）現金　（B）支票　（C）信用卡　（D）郵政劃撥。

（B）222.民國91 年11 月起，國人赴美辦理簽證其簽證費爲新台幣：（A）1,500元（B）3,600元（C）1,000元（D）1,200元。

（C）223.下列何者爲自民國86年10月分起加入申根簽證適用國？（A）瑞典（B）瑞士（C）義大利（D）芬蘭。

（A）224.下列何者爲美國移民無簽證配額之限制？（A）家庭類移民（B）投資類移民（C）就業類移民（D）近親類移民。

（C）225.美國非移民簽證中，M 類是指：（A）職業技能訓練的學生（B）宗教工作者（C）高級外國政府官員（D）過境的外國旅遊人士。

（C）226.何謂MRP？（A）Machine Report Paper（B）Multiple Report Procedure（C）Machine Readable Passport（D）Multiple Reentry Permit。

（D）227.民國八十七年元月二十日起，新護照將增加發行爲幾頁？（A）50（B）55（C）57（D）58。

（C）228.香港特區政府宣布，爲簡化台灣旅客入境手續，持有效台胞證及簽注的台灣旅客，往返大陸過境香港，可免簽證停留香港幾天？（A）二天（B）三天（C）七天（D）十四天。

（B）229.團體在出發前往目的國之前，未及時收到該目的國核發之簽證，但確知已核准，此時可以請求代辦團簽之航空公司發Fax告知給該團體擬搭乘之航空公司機場作業櫃台，以利團體之登機作業和出國手續之完成，此種簽證作業稱爲：（A）Visa Granted Upon Arrival（B）O. K. Board（C）Group Visa（D）Shore Pass。

（D）230.實務上常見簽證（VISA）的種類中，"Visa Granted Upon Arrival"爲：（A）過境簽證（B）重入境簽證（C）免簽證（D）落地簽證。

（C）231.目前對我國實施TWOV 的國家爲：（A）希臘（B）韓國（C）日本（D）英國。

（D）232.PVT是指：（A）申請出國證件（B）出國通關流程（C）出國檢疫證明（D）出國旅遊證件。

（D）233.在海外遺失護照，應首先處理的是：（A）向台北外交部申請證明（B）繼續旅行由旅行社處理（C）逕赴機場回國（D）向警局報案取得報案證明。

（C）234.接近役男出境，其護照效期，以幾年為限？（A）一年（B）二年（C）三年（D）四年。

（D）235.下列何者非我國現行十四天來華免簽證國家？（A）荷蘭（B）奧地利（C）德國（D）瑞士。

（B）236.申請我國最新發行的厚頁普通護照，其規費為新台幣：（A）1,000元（B）1,200元（C）1,500元（D）1,800元。

（D）237.我國海關規定，入境旅客均須填寫入境旅客申報單。下列何項應自行填寫？（A）身分證統一編號（B）貨幣數目（C）旅行目的（D）旅客簽名。

（B）238.由台灣經日本前往美國，祇可在東京停留72小時者，是屬於那一類簽證？（A）Visa Free（B）TWOV（C）Transit Visa（D）Visa Grand Upon Arrival。

（C）239.國人前往歐洲，若申請簽證，瑞士需要3個工作天，義大利需2個工作天，法國需2個工作天，荷蘭需3個工作天，英國需3個工作天，則一趟包括以上行程的歐洲之旅共需多少簽證工作天？（A）13天（B）10天（C）8天（D）5天。

（A）240.在歐洲，政府將部分古老之修道院、教堂或城堡改建為旅館，稱之為：（A）Paradors（B）Villa（C）Garni（D）Pension。

（D）241.在渡假中心，正面對游泳池的房間稱為：（A）Lanai（B）Parlor（C）Penthouse（D）Cabana。

（C）242.由地方或州觀光局將古老且歷史意義之建築物改建而成的旅館稱

為： (A) Cabana (B) Penthouse (C) Parador (D) Lanai。

(C) 243.依世界衛生組織（WTO）規定，下列何者非為法定傳染病？ (A)
天花 (B) 霍亂 (C) 登革熱 (D) 回歸熱。

(C) 244.台灣的緯度為22度～25度N，而經度是： (A) 116°～118°E
(B) 118°～120°E (C) 120°～122°E (D) 122°～124°
E。

(D) 245.台灣面積約為36,000平方公里，約為泰國面積的？ (A) 1/7 (B)
1/8 (C) 1/12 (D) 1/14。

(D) 246.台南縣鹽水鎮每年所舉辦之「蜂炮」活動吸引廣大之人潮，它屬於
下列何者之觀光旅遊活動？ (A) 文人漫遊 (B) 買賣商遊 (C) 官
吏宦遊 (D) 佳節慶遊。

(A) 247.我國的觀光節即為： (A) 元宵節 (B) 元旦 (C) 端午節 (D) 中
秋節。

(B) 248.台灣北部風景點中之Window on China是指： (A) 八仙樂園 (B)
小人國 (C) 六福村 (D) 明德樂園。

(B) 249.台灣原住民目前概分九族，分布於南台灣的族群是： (A) 阿美族
與卑南族 (B) 布農族與魯凱族 (C) 曹族與邵族 (D) 泰雅族與排
灣族。

(A) 250.台灣森林遊樂區內，若依地理位置由北到南的排列，下列何者正
確？ (A) 滿月圓、大雪山、阿里山、雙流 (B) 內洞、八仙山、富
源、大雪山 (C) 達觀山、武陵農場、墾丁、藤枝 (D) 陽明山、梨
山、日月潭、烏來。

(A) 251.太魯閣國家公園著名峽谷景觀，是由那條河流下切而成？ (A) 立
霧溪 (B) 大甲溪 (C) 荖濃溪 (D) 陳有蘭溪。

(A) 252.台灣山高水急，河流短促，河流長度若依長短來排列，下列何者正
確？ (A) 濁水溪—高屏溪—淡水河—大漢溪 (B) 濁水溪—淡水河

—高屏溪—大漢溪（C）淡水河—高屏溪—大漢溪—濁水溪（D）高
屏溪—濁水溪—大漢溪—淡水河。

（C）253.火車旅遊中的「集集線」是指由？（A）大里—埔里（B）田中—水
里（C）二水—水里（D）埔里—集集。

（C）254.下列何者為英國地區最高速之火車？（A）ICE（B）TGV（C）
INTER CITY（D）VCE。

（A）255.墾丁國家公園南仁山之石板屋為下列何族之特有建築？（A）排灣
族（B）阿美族（C）魯凱族（D）塞夏族。

（D）256.台灣大型的主題遊樂園（Theme Park）普遍設於西部平原丘陵區，
其主要考慮為何？（A）政治（B）社會（C）歷史（D）市場。

（A）257.台灣各鄉市鎮為配合國民旅遊，提供具有風味之農特產品；若將農
特產品與地名結合，由北部到南部依序排列，以下何者為正確？
（A）文山包種—三義木雕—大湖草莓—麻豆文旦—萬巒豬腳（B）
新竹貢丸—宜蘭葡萄—員林肉丸—官田菱角—嘉義雞肉飯—白河蓮
子（C）石門活魚—木柵鐵觀音—新竹米粉—白河蓮子—林邊蓮霧
（D）淡水魚丸—大湖草莓—鹿港蚵仔煎—東石海產—萬巒豬腳。

（A）258.花蓮的觀光事業發展常受地震現象影響，主要是其地理位置正位
於：（A）歐亞與菲律賓板塊上（B）太平洋與琉球板塊上（C）太
平洋與帛琉板塊上（D）大陸與蘭嶼板塊上。

（D）259.下列那一座島嶼，正發展生態觀光的賞鯨與海豚之旅？（A）小琉
球島（B）馬祖島（C）東沙島（D）龜山島。

（B）260.台灣的水庫是國民休閒渡假之地，若將水庫由台灣南部順序排列至
北部，以下何者正確？（A）牡丹—烏山頭—阿公店—明德—翡翠
（B）南化—曾文—德基—明德—石門（C）白河—牡丹—翡翠—石
門—大埔（D）阿公店—白河—石門—明德—德基。

（A）261.在台灣地理中心之稱的是？（A）埔里（B）水里（C）瑞里（D）

東埔。

(A) 262.現分布於阿里山達邦的原住民是：（A）邵族（B）曹族（C）鄒族
（D）排灣族。

(C) 263.有國慶鳥之稱的是：（A）伯勞（B）黑面琵鷺（C）灰面鷲（D）
藍腹鷴。

(B) 264.聞名台灣的多納溫泉是位於哪一風景區內？（A）日月潭風景區（B）
茂林風景區（C）觀音山風景區（D）梨山風景區。

(D) 265.下列何者為世界最大教堂？（A）倫敦聖保羅大教堂（B）巴黎聖母
院（C）佛羅倫斯聖母百花大教堂（D）梵諦岡聖彼德大教堂。

(D) 266.下列何地有北方威尼斯美譽之城市？（A）漢堡（B）哥本哈根（C）
奧斯陸（D）斯德哥爾摩。

(D) 267.國內海外旅遊市場有所謂「小美西」旅遊產品，其遊程中不包含下
列何地區城市？（A）LAX（B）SFO（C）LAS（D）HNL。

(C) 268.澳大利亞位處於南半球，氣候型態與北半球不同，因此成為北半球
居民渡冬的好地點，其首都為：（A）雪梨（B）墨爾本（C）坎培
拉（D）布里斯本。

(D) 269.西歐三小國是：（A）瑞士、比利時、荷蘭（B）丹麥、荷蘭、瑞士
（C）荷蘭、盧森堡、瑞士（D）比利時、荷蘭、盧森堡。

(C) 270.「婆羅浮屠」為世界七大奇景之一，其位於：（A）埃及（B）印度
（C）印尼（D）東埔寨。

(C) 271.有「南非邁阿密」之稱的城市為：（A）開普敦（B）太陽城（C）
德班（D）普利托利亞。

(D) 272.歐洲著名藝術節中最具特殊性軍操表演（Military Tattoo）在何地
舉辦？（A）威尼斯（B）茵斯布魯克（C）維也納（D）愛丁堡。

(B) 273.台灣的地理位置概略在東經120度，若向東飛行至國際換日線為
止，試問共跨越多少個時區？（A）2時區（B）4時區（C）6時區

（D）7時區。

（D）274.下述那一個國家之領土長度最長？（A）英國（B）日本（C）法國（D）印尼。

（B）275.台灣四面環海，海岸線的長度大約為：（A）700 km（B）1,100 km（C）1,500 km（D）2,000 km。

（A）276.歐洲共同體國家中不包含：（A）瑞士（B）法國（C）義大利（D）希臘。

（D）277.婆羅洲中的沙巴、沙勞越是屬於那一國？（A）印尼（B）汶萊（C）泰國（D）馬來西亞。

（C）278.下列何者非紐約之旅遊景點？（A）自由女神（Statue of Liberty）（B）帝國大廈（Empire State Building）（C）金門大橋（Golden Gate Bridge）（D）林肯中心（Lincoln Center）。

（C）279.素有「三教聖地」宗教性質的旅遊勝地為？（A）Cairo（B）New Dehli（C）Jerusalem（D）Mecca。

（D）280.傳統美西線遊程中，以下何景點為「聯合國教科文組織」（UNESCO）所登錄之「世界襲產」（World Heritage）？（A）洛杉磯迪士尼樂園（Disney Land）（B）夏威夷波里尼西亞文化中心（Polynesian Cultural Center）（C）舊金山金門大橋（Golden Gate Bridge）（D）大峽谷國家公園（Grand Canyon National Park）。

（D）281.下列何者為現存古代西方七大奇景之一？（A）奧林匹亞宙斯神殿（B）萬里長城（C）比薩斜塔（D）埃及金字塔。

（D）282.政府有意開放東沙島之觀光，請問東沙之地理行政區屬高雄市那一區？（A）鼓山（B）苓雅（C）前鎮（D）旗津。

（D）283.最近與我國締交的馬其頓共和國，位於下列何地區？（A）伊比利半島（B）堪察加半島（C）斯堪地那維亞半島（D）巴爾幹半島。

（D）284.下列各城市的高塔地標（Tower Landmark），何者錯誤？（A）澳洲

雪梨（Sydney）的雪梨塔（Sydney Tower）（B）紐西蘭奧克蘭
（Auckland）的天空之城（Sky Tower）（C）法國巴黎（Paris）的艾
菲爾鐵塔（Eiffel Tower）（D）義大利羅馬（Rome）的比薩斜塔
（Leaning Tower of Pisa）。

(B) 285. 有 "Floating Attraction" 之稱的旅遊方式為：（A）火車之旅（B）
遊輪之旅（C）飛機之旅（D）登山之旅。

(C) 286. AMTRAK 是指：（A）法國高速火車（B）日本新幹線子彈列車
（C）美國全國鐵路運輸公司 (D) 東方快車。

(C) 287. 西班牙高速鐵路的簡稱是：（A）TGV（B）JR（C）AVE（D）
ICE。

(A) 288. 下列何者為由巴黎前往倫敦的「歐洲之星」(Europe Star) 之終站？
（A）Waterloo（B）Calais（C）Dover（D）High Park。

(C) 289. Fly/Drive 的複合式遊程中，"Drive" 是指：（A）火車（B）遊輪
（C）租車（D）飛機。

(A) 290. 赴南非共和國旅遊時，所交易之貨幣單位是：（A）Rand（B）Lire
（C）Franc（D）Peso。

(C) 291. "Don't leave home without it" 為下列何者國際信用卡公司之專利用
語？（A）VISA（B）Master（C）AE（D）Diner。

(C) 292. 外匯管制開放後，我國公民每年每人匯款之上限金額為美元：（A）
10 萬（B）100 萬（C）500 萬（D）1,000 萬。

(D) 293. 國人前往荷蘭旅遊，當地所使用之幣值單位是：（A）Pound（B）
Krone（C）Schilling（D）Guilder。

(B) 294. 領隊帶團如遇到團員生病時首先應如何處理？（A）立即給予成藥
服用（B）立即請醫生診斷（C）即刻護送回國（D）讓客人休養，
靜待康復。

(B) 295. 導遊人員帶團基本作業有其一定之流程，而研究團體檔案屬於（A）

機場接機作業（B）接機前準備作業（C）團體結束後之作業（D）
市區觀光導遊作業。

（D）296.領隊之任務下列何者正確？甲、對當地旅行社作行程內容之監督
乙、在處理團體之事務時應站在維護客人和公司立場，作當機立斷
之處置　丙、為旅客之方便應集中管理旅客之護照以求安全　丁、
作團體成員之仲裁者（A）甲乙（B）乙丙（C）甲丙丁（D）甲乙
丁。

（C）297.導遊與領隊在解說內容之安排上，下列何者不正確？（A）內容切
題而深入（B）資訊應正確（C）滿足自我發表需求（D）保持內容
之精簡。

（C）298.下列何者非領隊之收入來源？（A）PERDIEM（B）OPTIONAL（C）
INCENTIVE（D）SALARY。

（A）299.下列各項敘述，何者錯誤？甲、綜合及甲種旅行業，應於專任領隊
離職後七日內，將專任領隊執業證交回觀光局　乙、領隊取得結業
證書，連續五年未執行領隊業務者，應重新參加講習結業取得執業
證　丙、專任領隊為他旅行業之團體執業者，應由組團出團之旅行
業徵得原任職公司之同意　丁、旅行業辦理國內旅遊，應派專人隨
團服務。（A）甲乙（B）乙丙（C）丙丁（D）甲丁。

（D）300.下列何者非領隊考試之內容？（A）外國語文（B）領隊常識（C）
國統綱領（D）外語口試。

（B）301.依旅行業管理規則，特約領隊隸屬於：（A）小型旅行社出借之領
隊（B）中華民國觀光領隊協會（C）中華民國導遊協會（D）大型
旅行社專屬領隊。

（D）302.二專觀光科畢業後，在何種條件下可參加國際領隊執業證考試？
（A）尚須在旅行社工作六個月（B）尚須在旅行社工作一年（C）
可立即參加考試（D）在旅行社工作。

（D）303.下列何者不屬於旅行業從業人員執業證？（A）領隊證（B）導遊證（C）旅行業經理人證書（D）營利事業登記證。

（D）304.下列何者非領隊之稱呼？（A）Tour Escort（B）Tour Manager（C）Tour Conductor（D）Tour Protector。

（D）305.下列何者不具備報考導遊人員考試之資格？（A）大專以上畢業之中華民國國民（B）大專以上畢業之華僑，年滿20歲，並在國內連續居住滿6個月（C）國外大專以上應屆畢業之中華民國國民（D）外國僑民年滿20歲，取得外僑居住證，並居住三年以上。

（B）306.下列何者非屬領隊工作之一？（A）住房巡視（B）在國外對未繳團費之團員催收（C）協助旅客夜晚就醫（D）帶領團員前往土產店購物。

（C）307.領隊管理規則之依據，乃根據下列何者法規？（A）導遊人員管理規則（B）發展觀光條例第47條（C）旅行業管理規則（D）國內外旅遊契約書。

（D）308.在故宮博物院中擔任解說工作的是屬：（A）Tour Guide（B）Interpreters（C）Docents（D）Goverment Guide。

（C）309.下列何地區使用Driver　Guide？（A）新加坡（B）倫敦（C）紐西蘭（D）土耳其。

（C）310.我國觀光史上來華人數首次突破200萬人次大關是在民國：（A）76年（B）77年（C）78年（D）79年。

（C）311.國人海外旅遊之旅客年齡以下列那一階層為主：（A）19歲以下（B）20～34歲（C）35～45歲（D）46歲以上。

（C）312.全球吸引觀光客量最多的目的地（Destination）為：（A）北美洲（B）南美洲（C）歐洲（D）亞洲。

（A）313.根據觀光局資料，下列何者為國人出國旅客旅遊資訊之最主要來源？（A）旅行社（B）媒體廣告（C）親友（D）旅遊服務單位。

（A）314.國內首家未先取得ISO-9002之認證，便直接通過ISO-9001認證申請的旅行社為：（A）鳳凰（B）雄獅（C）歐運（D）行家。

（A）315.下列何處國內民營遊樂區，已上市或上櫃？（A）劍湖山（B）八仙樂園（C）台灣民俗村（D）悟智樂園。

（D）316.今年ABACUS與何家CRS系統合併？（A）Appolo（B）Amadeus（C）Excess（D）Sabre。

（D）317.下列何地為美國總統柯林頓先生本次大陸之行首站參訪之城市？（A）桂林（B）上海（C）北京（D）西安。

（C）318.下列何者非我國加入WTO之後，對旅行業之影響？（A）開放國外旅行社來台設立分公司（B）開放國外郵輪公司來台直接推廣並銷售（C）國內旅行業者可至海外投資（D）國外旅行社不遵從國外團體旅遊之最低訂價原則。

（D）319.那一國對台灣核發電子旅遊憑證（VISA）？（A）美國（B）加拿大（C）紐西蘭（D）澳洲。

（D）320.擬於西元2000年主辦「跨世界國際旗鼓節」活動的政府單位為何？（A）台北市政府（B）宜蘭縣政府（C）台南縣政府（D）高雄市政府。

（C）321.國內第一個獲頒ISO9002認證的航空站為何？（A）桃園國際航空站（B）松山國內航空站（C）高雄國際航空站（D）馬公國內航空站。

（D）322.「921大地震」，震央在：（A）台中市（B）豐原市（C）南投市（D）集集。

（C）323.外交部駐香港辦事處為？（A）台灣旅行社（B）中國旅行社（C）中華旅行社（D）台北經貿辦事處。

（A）324.觀光（Tourism）、遊憩（Recreation）、運動（Exercise）、休閒（Leisure）等四項行為模式中，何者為觀察、體驗或學習新環境之

事務或特色？（A）觀光（B）遊憩（C）運動（D）休閒。

(C) 325.旅行業之收益來源以佣金與勞務報酬為主，其經營成本最大的則
是：（A）宣傳與推廣費用（B）房屋租金（C）員工薪資（D）辦
公設備及用品。

(A) 326.旅行業之特質除源於服務業之特性外，亦來自其在觀光事業體中
之：（A）居中結構地位（B）無煙囪工業之地位（C）工程師之地
位（D）特殊管道地位。

(A) 327.在英國電梯上的樓層標識1是代表：（A）二樓（B）一樓（C）地
下一樓（D）地下二樓。

(D) 328.在我國旅行業未來之發展趨勢上，下列敘述何者正確？甲、產品日
趨精緻和多元化　乙、消費者理性意識高漲　丙、電腦系統功能影
響愈重　丁、區域旅遊風氣益盛（A）甲乙丙（B）乙丙丁（C）甲
丙丁（D）甲乙丙丁。

(C) 329.在觀光系統（Tourism System）概念下，旅行業為：（A）觀光主體
（B）觀光客體（C）觀光媒體（D）觀光行銷。

(A) 330.歷史上台灣地區首家取得ISO9002國際認證之旅行社是：（A）歐
洲運通（B）雄獅（C）洋洋（D）東南。

(C) 331.下列何者為歐洲代理旅行社（Tour Operator）？（A）ATM（B）
PTC（C）GTA（D）BSP。

(C) 332.出國旅遊如欲打電話回台灣，則台灣之國碼為？（A）002（B）001
（C）886（D）866。

(B) 333.下列各項敘述，何者錯誤？（A）旅行業之註冊費應按資本總額千
分之一繳納（B）乙種旅行業每一分公司之保險金為新台幣三十萬
元（C）每一本機票皆有其本身之機票號碼，共為14位數（D）在
機票上，Y是代表經濟艙位。

(C) 334.下列各項敘述，何者錯誤？　甲、申請籌設之旅行業名稱，不得與

其他旅行業名稱之發音相同　乙、旅行業受撤銷執照處分後，其公司名稱於三年內不得爲同行申請使用　丙、旅行業不得委由旅客攜帶物品圖利　丁、綜合旅行業之履約保險投保，最低金額爲新台幣2500萬元。（A）甲乙（B）乙丙（C）乙丁（D）丙丁。

（C）335. 下列各項敘述，何者錯誤？　甲、旅行業保證金應以現金或政府發行之債券繳扣　乙、綜合旅行業本公司之專任經理人不得少於4人　丙、乙種旅行業之實收資本總額不得少於新台幣200萬元　丁、旅遊市場之航空票價、食宿、交通費用，由中華民國旅行業同業公會按季發表，供消費者參考。（A）甲乙（B）乙丙（C）丙丁（D）甲丁。

（D）336. 下列各項敘述，何者正確？　甲、綜合及甲種旅行業爲旅客代辦出入國手續，得委託其他旅行業代爲送件　乙、USTOA爲拉丁美洲觀光組織聯盟之簡稱　丙、交通部觀光局爲我國的NTO　丁、森林遊樂區設置管理辦法，係依據農業發展條例之授權而訂定之行政命令。（A）甲乙（B）乙丙（C）丙丁（D）甲丙。

（A）337. 下列各項敘述，何者正確？　甲、交通部觀光局爲我國國家級風景區之主管機關　乙、依據觀光局發布國外旅遊契約書規定，旅客如於旅遊開始前一天解約者，應賠償旅遊費用的百分之五十　丙、接受旅客委託代辦出、入國境及簽證手續爲乙種旅行業之經營業務。丁、巴黎爲WTO的永久會址所在地。（A）甲乙（B）乙丙（C）丙丁（D）甲丁。

（B）338. 電腦科技運用日新月異，資料庫行銷（Data Bank Based Marketing）已是必然趨勢，網際網路（Internet）可運用之資訊技術，下列何者不常見於旅行業界？（A）E-mail（B）BBS（C）WWW（D）Data Bsae。

（B）339. 下列何者是中華民國旅遊品質保障協會的專屬網站？（A）

www.tqaa.com.tw （B）www.tqaa.org.tw （C）web.tqaa.org.tw （D）www.tqaa.gov.tw 。

（A）340.在國際觀光旅遊阻礙中，下列對觀光客之主要限制，那些敘述正確？甲、觀光消費上限（Travel Allowance Restrictions, TARS）乙、免稅額限制（Duty Free Allowance, DFA）　丙、電腦訂位系統不公正　丁、各國法規限制（A）甲乙（B）乙丙（C）丙丁（D）乙丁。

（D）341.用以闡釋與旅遊產業有關之旅遊者的標準有四個向度，下列何者錯誤？（A）距離（Distance）（B）旅遊者居住地（Residence of the Traveler）（C）旅遊目的（Purpose of Travel）（D）旅遊成員（The Member of Traveler）。

（D）342.若要知道自己的護照辦理情況，可在下列何網站查詢？（A）www.mofa.gov.tw （B）www.tvb.gov.tw （C）www.doh.gov.tw （D）www.boca.gov.tw 。

（C）343.旅行業辦理旅遊時，應採用合法業者依規定設置之遊樂設施，是規定在：（A）發展觀光條例（B）觀光遊樂業管理規則（C）旅行業管理規則（D）導遊人員管理規則。

（D）344.下列何者不屬於海外旅遊安全法規？（A）消費者保護法（B）旅遊契約（C）旅行業管理規則（D）國家賠償法。

（D）345.消費者保護法第十九條中規定，消費者對特種買賣所收受之商品不願買受時，得於收受商品後幾日內退貨，或以書面通知企業經營者解除買賣契約？（A）4日（B）5日（C）6日（D）7日。

（A）346.國外旅遊契約書中第十七條規定，旅客於出發後始發覺或被告知契約已轉讓其他旅行業，原旅行業應賠償旅客全部團費百分之幾的違約金？（A）5（B）10（C）20（D）30 。

（D）347.立法院已完成三讀通過民法「旅遊」專節，將訂於何時正式實施？

（A）民國88年7月1日 （B）民國88年12月25日 （C）民國89年1月1日 （D）民國89年5月5日。

（C）348.有關「國外旅遊契約書」，下列敘述何者錯誤？（A）赴中國大陸旅行準用本旅遊契約之約定 （B）旅客所使用之交通工具，其票價或運費較訂約前調高逾百分之十者，應由旅客補足 （C）組團旅遊未達最低人數，旅行社得於預定出發之四日前通知旅客解除契約 （D）因旅行社之過失，致旅客留滯國外，旅行社除全額負擔必要費用外，還應賠償旅客按日計算之違約金。

（C）349.消費者保護法中有關消費爭議處理之規定，企業經營者對於消費者之申訴應於申訴之日起幾日內妥當處理之？（A）七日 （B）十四日 （C）十五日 （D）三十日。

（C）350.新修正之民法中有關旅行社帶團員至免稅店或藝品店購物，返國後團員可在下列期限前要求售後服務？（A）一星期 （B）十五日 （C）一個月 （D）三個月。

（C）351.民法債篇「旅遊」專節是列在第幾條文之下？（A）517條 （B）614條 （C）514條 （D）641條。

（C）352.國外旅遊定型化契約規定，旅遊文件契約書應報請交通部觀光局核准後，始得實施。下列何者並非契約書應載明之事項？（A）簽約地點及日期 （B）責任保險及履約保險有關旅客之權益 （C）公司所派遣之隨團服務或領隊人員姓名及執業證字號 （D）有關交通、旅館、膳食、遊覽及計畫行程中所附隨之其他服務詳細說明。

（D）353.有關旅行業管理規則中履約保險之投保金額，下列何者錯誤？（A）綜合旅行業新台幣四千萬元 （B）甲種旅行業新台幣一千萬元 （C）乙種旅行業新台幣四百萬元 （D）乙種旅行業每增設分公司一家，應增加新台幣二百萬元。

（B）354.依觀光局現行規定，旅行業在國內報章雜誌上刊登廣告時，必須標

明下列何項文字？（A）公司全名及負責人姓名（B）觀光局註冊號碼及公司全名（C）觀光局註冊之遊遊名稱（D）觀光局註冊號碼與售價。

（C）355.甫自二專旅運科畢業學生，品德良好、身心健全、通曉外語，如參加領隊人員甄試，應如何報考？（A）由綜合旅行業推薦（B）由甲種旅行業推薦（C）由綜合或甲種旅行業推薦之現職人員（D）可自行報名參加。

（C）356.為確保旅客權益，在國內旅遊亦必須簽訂國內旅遊契約書，下列何者為國內契約書所不含之項目？（A）交通運輸及餐膳費（B）住宿及遊覽費用（C）行李費及稅捐（D）服務費。

（D）357.民法債篇有關旅遊條文於何時起實施？（A）民國88年12月31日（B）民國89年1月1日（C）民國89年3月1日（D）民國89年5月5日。

（A）358.台灣地區人民未經許可進入大陸地區者，處新台幣多少罰鍰？（A）2萬以上10萬以下（B）1萬以上5萬以下（C）5萬以上15萬以下（D）3萬以上10萬以下。

（C）359.西元2000年世界博覽會在何地舉辦？（A）澳洲雪梨（B）美國西雅圖（C）德國漢若威（D）英國倫敦。

（C）360.台灣首座海洋生物博物館坐落於：（A）屏東縣東港鄉（B）屏東縣恆春鄉（C）屏東縣車城鄉（D）屏東縣林邊鄉。

（D）361.eco-tourism是指：（A）社會觀光（B）環保觀光（C）分齡觀光（D）生態觀光。

（D）362.下列城市，何者不是中華航空包機所飛抵的旅遊地點？（A）涵館（B）宮崎（C）廣島（D）札幌。

（D）363.下列旅遊網站與所屬旅行社之間的關係，何者錯誤？（A）17travel.com與東南旅行社（B）allmyway.com與中時旅行社（C）

buylow.com 與百羅旅行社 （D）anyway.com 與鳳凰旅行社。

（C）364.台灣地區最近完成的旅遊業網路資料庫與系統建置，是由下列哪個單位所建構的？（A）交通部觀光局（B）台北市旅行業同業公會（C）中華民國經理人協會（D）中華民國旅遊品質保障協會。

（D）365.旅行社從事遊學服務，是違反旅行業管理規則第幾條之規定？（A）十一（B）三十二（C）四十（D）二。

（A）366.下列何者非旅行社之業務內容？（A）代辦移民與商務（B）代訂機票（C）代訂秀場（D）代訂火車票。

（C）367.國際組織UNESCO是指下列哪一個組織？（A）世界觀光組織（B）世界衛生組織（C）聯合國教科文組織（D）世界襲產文化組織。

（A）368.旅遊契約的審閱期為：（A）一日（B）二日（C）三日（D）四日。

（B）369.旅行社職員，未經領隊甄訓合格領取執業證而執行領隊業務者，依現行「違反旅行業管理事件統一量罰標準表」規定，第一次違規將被處罰新台幣多少？（A）一千五百元（B）三千元（C）四千元（D）五千元。

（C）370.旅行業如確定所組團體能成行，應即為旅客申辦護照及旅程所需之簽證，並應於預定出發前：（A）五日（B）六日（C）七日（D）八日　或於舉行出國說明會時，將旅客之護照、簽證、機票、機位、旅館及其他必要事項向旅客報告。

（B）371.旅行團出發後，若有歸咎於旅行業之事由，而致旅客遭當地政府逮捕、羈押或留置時，旅行業應賠償旅客每日新台幣：（A）一萬元（B）二萬元（C）三萬元（D）五千元。

（B）372.旅遊契約訂立後，其使用之交通工具票價，較訂約前遲送人公布之票價調高超過多少時，應由旅客補足？（A）百分之五（B）百分之十（C）百分之十五（D）百分之二十。

（C）373.依民法第五百一十四條之三第三款規定，旅遊開始後，旅遊營業人
規定終止契約時，旅客得請求旅遊營業人墊付費用，將其送回原出
發地。於到達後，此項費用應該由誰附加利息以償還？（A）領隊
所屬之公司（B）旅行業自行吸收（C）旅客（D）航空公司。

（A）374.依民法第五百一十四條之十二規定：增加、減少或退還費用請求
權、損害賠償請求權及墊付費用償還請求權，均自旅遊終了或應終
了時起，多少年不行使而消滅？（A）一年間（B）二年間（C）五
年間（D）十五年間。

（A）375.在旅遊途中，有團員因故要求中止行程返國，領隊之正確做法是：
（A）告知旅客其權利義務，並協助其返國（B）隨旅客意思，自行
脫隊設法返國（C）要求旅客繼續完成行程（D）不予理會。

（B）376.旅行團因不可抗力之災害，包括地震、颱風、水災等，而致行程延
誤所產生之費用，應由下列何者負擔？（A）國內旅行社（B）客人
（C）領隊（D）國內旅行社與當地旅行社。

（C）377.有關各國入境VISA，可查閱航空公司所出版之何種刊物？（A）
OAG（B）ABC（C）TIM（D）APT。

（C）378.下列何者為歐洲代理旅行社（Tour Operator）？（A）ATM（B）
PTC（C）GTA（D）BSP。

（B）379.機票通常由四種不同票根聯（Coupon）所構成：甲、旅客存根
（Passenger's Coupon）　乙、審計票根（Auditor's Coupon）　丙、搭
乘票根（Flight Coupon）　丁、公司票根（Agent's Coupon）：請依
序排列。（A）甲乙丙丁（B）乙丁丙甲（C）丙丁乙甲（D）丁丙
甲乙。

（B）380.「電子商務」在旅行業行銷上的運用日益受到重視，下列何者為其
正確的英文縮寫？（A）EQ（B）EC（C）QC（D）IQ。

（B）381.在旅遊電子商務之應用上，B2C的關係是指：（A）企業對企業（B）

企業對客戶（C）客戶對客戶（D）個別企業內。

（B）382.目前國際檢疫傳染病，指的是下列那三種疾病？（A）瘧疾、鼠疫、狂犬病（B）霍亂、鼠疫、黃熱病（C）狂犬病、霍亂、黃熱病（D）霍亂、鼠疫、萊姆病。

（B）383.就上線（on line）的角度而言，電子商務的三大主要結構為物流、金流以及（A）形象流（B）資訊流（C）品牌流（D）人潮流。

（D）384.三輪車是台灣早期重要之交通工具，如今已被計程車取代，下列哪一處風景區尚保有以三輪車載客之特殊人文景觀？（A）東北角（B）阿里山（C）八卦山（D）旗津。

（D）385.下列哪一城市不在加拿大境內？（A）YHZ（B）YEC（C）YWG（D）YYK。

（C）386.民國八十九年初公告之國家級風景特定區為：（A）馬祖（B）花東縱谷（C）日月潭（D）龜山島。

（C）387.在航空訂位系統中，ABACUS的訂位五大要素為P.R.I.N.T.，其中"T"代表下列哪一項資料？（A）電話號碼（Telephone）（B）行程（Tour）（C）機票號碼（Ticket）（D）旅行者姓名（Traveller）。

（D）388.在與航空公司訂位組往來時，口述Sugar Uniform Nancy，下列敘述何者正確？（A）訂特別餐（B）客人英文姓名為Nancy（C）旅客Nancy訂無糖特別餐（D）旅客姓名為SUN。

（C）389.請問OZ為那一家航空公司代號？（A）AUSTRALLAN ASIA AIRWAYS（B）AUSTRIAN AIRLINE（C）ASIANA AIRLINES（D）OLYMPIC AIRWAYS。

（D）390.下列何者不屬於紐約機場的代號？（A）JFK（B）LGA（C）EWR（D）NYC。

（B）391.國際航空運輸協會的縮寫代號為何？（A）ICCA（B）IATA（C）ICRT（D）TICC。

（A）392.為國際線乘客及行李訂定賠償基本法的國際著名運務會議是：（A）華沙公約（B）海牙公約（C）申根公約（D）蒙特婁特別約定。

（C）393.在訂位系統中，又稱為Location Number 的，是指：（A）CRS（B）BSP（C）PNR（D）PCS。

（C）394.下列何者為星空聯盟的組合？（A）SK/LH/TG/UA/CP（B）SK/KL/TG/NW/CA（C）SK/LH/TG/UA/AC（D）SK/KL/TG/UA/CP。

（B）395.在機票使用分類中，TAB 是指：（A）人工開票（B）含登機證之機票（C）電子機票（D）無票證之機票。

（D）396.導遊管理規則，是依據發展觀光條例中第幾條規定制定的？（A）26 條（B）36 條（C）46 條（D）47 條。

（A）397.下列何者不屬於領隊（Tour Leader）之定義範圍？（A）Tour Guide（B）Tour Director（C）Tour Escort（D）Tour Manager。

（D）398.何謂CPR？（A）加拿大太平洋航空公司（B）緊急旅客處理要點（C）快速訂位系統（D）心肺復甦術。

（B）399.我國現代旅行業之肇始為哪一單位？（A）中國旅行社（B）上海商業儲蓄銀行旅行部（C）中國國際旅行社（D）中國青年國際旅行社。

（D）400.海東青卡是國內哪一家航空公司的會員卡？（A）中華航空（B）長榮航空（C）遠東航空（D）華信航空。

（D）401.綜合旅行社的契約責任險，保額應為多少？（A）4000 萬（B）1000 萬（C）400 萬（D）200 萬。

（D）402.何謂MRP 護照？（A）無國籍者護照（B）公務護照（C）駐外人員護照（D）機器可判讀護照。

（B）403.何謂P. I. R. Form？（A）機票遺失申報單（B）行李遺失申報單（C）護照遺失申報單（D）警察報案申報單。

（D）404.下列何者不屬於旅行社之工作範圍？（A）Tour Leader（B）Tour Guide（C）Hotel Coordinator（D）Flight Attendants。

（B）405.格林童話是記敘何地的故事？（A）丹麥（B）德國（C）中國（D）中東。

（A）406.玉山國家公園位於台灣本島中央地帶，下列何行政區未跨於其範圍中？（A）台中縣（B）嘉義縣（C）花蓮縣（D）高雄縣。

（C）407.原住民族群的阿美族、布農族及泰雅族，主要分布於那一國家風景區之管轄範圍內？（A）北部海岸（B）東部海岸（C）花東縱谷（D）大鵬灣。

（C）408.華航（CI）由台北（TPE）飛往紐約（NYC）的班機台北起飛時間為16:30，抵達安克拉治（ANC）為當地時間09:25。略事休息後繼於10:40飛往紐約，抵達紐約時間為21:30，其飛行時間多久？（TPE/GMT ＋8，ANC/GMT －8，NYC/GMT －4）（A）11時45分（B）13時15分（C）15時45分（D）17時15分。

（B）409.中華民國旅行業品質保障協會的最新網址為何？ （A）www.travel.com.tw（B）www.travel.org.tw（C）www.tbroc.org.tw（D）www.tqaa.org.tw。

（C）410.甲旅客預定去夏威夷旅遊，所有旅遊活動完全委託乙旅行社承辦，包括申請護照、簽證及安排行程，預定出發日為90年7月8日，行程6天。但乙旅行社檢查甲旅客護照有效期限至91年1月8日。請問如果今天（90年7月2日）送件，下列敘述何者錯誤？（A）護照效期不足，美國團體簽證辦不下來（B）護照效期必須六個月加上預計停留六天時間一併計算（C）如果乙旅行社因辦理不及為由，通知甲旅客取消出團，應賠償甲旅客團費50% 違約金（D）辦理美國簽證可向美國在台協會申請。

（B）411.台灣原住民中，族群主要分布於花蓮縣萬榮、卓溪兩鄉及台東縣山

區，有「高山子民」之稱的是那一族？（A）賽夏族（B）布農族（C）魯凱族（D）排灣族。

（D）412.於我國境內起降的航空公司，下列何者錯誤？（A）CX（B）MH（C）BL（D）AZ。

（B）413.世界旅行社協會（WATA）之美稱為何？（A）World Agent of Travel Agent（B）World Association of Travel Agent（C）World Association of Travel Associaton（D）World Asia of Trade Association。

（A）414.Fly/Drive 遊程中之 Drive 是指：（A）Transfer service（B）Set in coach tour（C）Car rental（D）Shuttle bus service。

（C）415.何謂 P. V. T.？（A）Paper, Value, Trade（B）Product, Voucher, Travel（C）Passport, Visa, Ticket（D）Passport, Visa, Travel。

（C）416.下列何者為倫敦機場代號？（A）MIA、LON（B）LRH、LHR（C）LGW、LHR（D）LGW、LON。

（D）417.下列何者並非大陸地區領隊甄試項目？（A）法規（B）領隊常識（C）兩岸現況認識（D）觀光英文。

（A）418.中共建立政權以後，首先成立的旅遊服務單位是：（A）華僑服務社（B）中國旅行社（C）中國國際旅行社（D）中國青年國際旅行社。

（D）419.下列何者不屬於歐盟申根合約的簽訂國？（A）義大利（B）奧地利（C）西班牙（D）瑞士。

（A）420.旅遊電子商務中，B2C 中的 "C" 是指：（A）Customer（B）Company（C）Consolidator（D）Challenger。

（B）421.大專觀光科系畢業，具備相當資格者，始得申請參加經理人訓練，下列何者錯誤？（A）旅行業負責人二年以上（B）陸海空客運業務主管三年以上（C）觀光行政機關專任職員三年以上（D）曾在大專院校主講觀光課程二年以上。

（B）422.在空運途中，行李遭到損害或遺失，應填具下列何種表格？（A）
PNR（B）PIR（C）CPR（D）TRA。

（D）423.根據觀光局海外旅遊緊急事件管理要點規定，領隊於下列何種情況
時應向觀光局報備？（A）海外訂房被取消（B）旅客於旅途中受傷
（C）旅途中某航段班機延誤（D）旅客因違反外國規定滯留海外。

（C）424.Royal Orchid Tour為下列那家航空公司所推出之遊程？（A）CI（B）
BR（C）TG（D）CX。

（B）425.自89年5月21日起，國人14歲以下的普通護照效期調整為：（A）
3年（B）5年（C）6年（D）10年。

（C）426.有關航空器運輸行李損害之賠償與責任歸屬，是在那一個國際航空
協定中簽訂？（A）海牙合約（B）百慕達協定（C）華沙合約（D）
蒙特婁合約。

（B）427.有關領隊與導遊之敘述，下列何者錯誤？（A）領隊工作以Out-
bound為主（B）導遊考試資格無學歷限制（C）領隊工作乃根據旅
行業管理規則執行（D）導遊考試採自由報考，領隊考試須旅行社
推薦。

（D）428.無國籍人士申請來華簽證乃是使用下列何種證件？（A）來華許可
證（B）居留證（C）停留許可證（D）南申護照。

（A）429.非洲Safari Tour中，遊客最想看到的非幻「五大動物」，下列何者錯
誤？（A）虎、獅（B）獅、豹（C）象、野牛（D）野牛、犀牛。

（D）430.亞洲水鄉中，位於高海拔，素有「山中水國，水中山國」之稱的地
方？（A）蘇杭（B）曼谷（C）汶萊（D）喀什米爾。

（D）431.在航空公司使用工具書中，提供有關旅客簽證要求之資訊的書籍
是？（A）OAG（B）ABC（C）APT（D）TIM。

（C）432.旅行社間，PAK的組織型態，是屬於下列何種性質？（A）分公司
（B）子公司（C）聯營（D）加盟。

（C）433.下列何國與我國簽訂有落地簽證之「互惠」？（A）香港（B）土耳其（C）匈牙利（D）模里西斯。

（B）434.請問B747-400靠走道之座位編號為：（A）A. C. H. K.（B）C. D. G. H.（C）A. C. J. K.（D）C. D. F. H.。

（D）435.西方世界所謂古文明七大奇蹟之巴比倫（Babylon）「空中花園」（Hanging Garden）位於現今何國境內？（A）土耳其（B）以色列（C）埃及（D）伊拉克。

（B）436.古文明之兩河流域，又有「肥沃月彎」之稱，大概橫跨現今那些國境？（A）約旦、以色列、葉門（B）伊拉克、敘利亞、土耳其（C）敘利亞、沙烏地阿拉伯、伊朗（D）伊朗、土耳其、科威特。

（C）437.下列何者並未被聯合國UNESCO列為 "World Heritage"？（A）Great Wall, China（B）Eiffel Tower, France（C）National Palace Museum, Taiwan（D）Rocky Mountain Parks, Canada。

（C）438.有Semi Automated Business Research Environment之稱者，是指下列那一種電腦訂位系統？（A）Appollo（B）Abacus（C）Sabre（D）Galileo。

（C）439.在台南府城古蹟中，由荷蘭人興建的「普羅民遮城」，庭園有滿漢文並列的九座後碑，指的是？（A）安平古堡（B）億載金城（C）赤嵌樓（D）鹿耳門天后宮。

（A）440.下列何者並非目前艾瑪迪斯（Amadeus）電腦訂位系統中主要組成的航空公司？（A）荷蘭航空（KL）（B）西班牙航空（IB）（C）美國大陸航空（CO）（D）德國漢莎航空（LH）。

（D）441.旅遊契約中，旅行社須為旅客在旅遊途中投保，稱為：（A）履約責任險（B）旅行平安險（C）取消責任保障險（CPP）（D）契約責任險。

（B）442.新的旅遊契約中，對於歸責於旅行社以致延誤行程而產生理賠，請

問延誤多少時間以上即以1日計？（A）3 小時（B）5 小時（C）8 小時（D）12 小時。

（A）443.在我國地方行政組織中，設有觀光事務主管單位的是：（A）嘉義市（B）台北市（C）高雄市（D）桃園縣。

（C）444.下列何者不是影響觀光需求的客觀因素？（A）個人可自由支配收入（B）閒暇時間之運用（C）旅遊動機（D）家庭成員的相互影響。

（C）445.旅館計價方式中，包含早晚餐的是屬何種計價方式？（A）EP（B）AP（C）MAP（D）CP。

（D）446.下列那一名詞不是Eco-Tourism 的相對應名詞？（A）Green Tourism（B）Alternative Tourism（C）Substainable Tourism（D）Mass Tourism。

（D）447.旅客隨機托運行李以件數論計，其適用地區為：（A）TC-1，TC-2（B）TC-2，TC-3（C）TC-3，TC-1（D）TC-1，進出TC-1。

（A）448.我國籍航空公司，諸如中華（CI）、長榮（BR）到菲律賓馬尼拉MNL 載客，經TPE 飛往LAX 是屬於：（A）第五航權（B）第六航權（C）第七航權（D）第八航權。

（C）449.航空公司不受理何種類型旅客搭機？（A）懷孕32 星期的母親（B）生產後14 天之母親（C）出生14 天內之嬰兒（D）5 公斤以內寵物乙隻（含籠重）。

（D）450.以英文解釋「領隊」，下列何者錯誤？（A）Tour Manager（B）Tour Condutor（C）Tour Leader（D）Tour Guide。

（C）451.有關原住民之敘述，下列何者錯誤？（A）紐西蘭的毛利人（B）夏威夷的夏威夷人（C）蘭嶼的雅美族（D）芬蘭的拉普蘭人。

（A）452.國內旅遊（Domestic travel）和外人旅遊（Inbound travel）是屬於：（A）Internal travel（B）National travel（C）International travel（D）

Regional travel。

（D）453.按國人入出境許可辦法第二條之規定，居住台灣地區設有戶籍之國民，入出境需辦理何種手續？（A）應申請臨人字號入出境許可（B）可申請多次入出境許可證（C）旅行證（D）不需申請許可。

（D）454.下列那一國家雖非申根合約簽約國，但是仍然適用申根簽證？（A）荷蘭（B）芬蘭（C）捷克（D）瑞士。

（B）455.下列那一種語言不在我國觀光導遊的語言別之範圍內？（A）西班牙語（B）葡萄牙語（C）印馬語（D）韓語。

（C）456.九十年十一月三讀通過的「發展觀光條例」對觀光產業較以前增列了那一項？（A）觀光旅館業（B）休閒農漁業（C）民宿業（D）森林遊樂業。

（B）457.從2002年1月開始我國就是W. T. O. 的會員國，請問：此處的W. T. O. 是指：（A）World Tourism Organization（B）World Trade Organization（C）World Travel Orientation（D）around the World Tour Organizer。

（D）458.請問：在我國要查詢"世界觀光組織"的網站，其網址的名稱是？（A）www.wto.org（B）www.wto.gov.tw（C）www.world-tourism.org（D）www.world-tourism.gov.tw。

（A）459.在新訂觀光發展條例中，為保存國內特有的自然生態資源，在自然人文生態景觀區應設置何種人員以提供旅客詳盡說明？（A）專業導覽人員（B）生態解說員（C）活動指導員（D）國家公園解說員。

（C）460.生態保育類鳥類黑面琵鷺是棲息在台南縣的那一鄉鎮？（A）官田（B）布袋（C）七股（D）六甲。

（D）461.觀光局與天下雜誌共同推廣的「信心台灣，319鄉向前行」一案，其中的319鄉不包括下列那一鄉市鎮？（A）台中市（B）嘉義市

（C）桃園市 （D）高雄市。

（D）462.下列那一班機不是從台灣直飛往美國洛杉磯的班機？（A）CI006 （B）BR012 （C）SQ006 （D）UA844。

（B）463.有一班機NZ088，其航程為TPE（＋8）/BNE（＋10）1950/0545+1，BNE/AKL（＋12）0710/1320，請問：從起點到終點總共飛行多少時間？（A）14:25 （B）12:05 （C）12:25 （D）14:05。

（D）464.下列那一個機場代號不屬於英國倫敦？（A）LGW （B）LHR （C）STN （D）LDY。

（B）465.日本北海道首府札幌的城市代號為何？（A）SPR （B）SPK （C）SPN （D）SPP。

（C）466.搭機時托運行李遺失要填寫哪一種表格？（A）CIQ （B）PVT （C）PIR （D）MRP。

（B）467.為因應新訂發展觀光條例，由交通部頒布了相關觀光法規，下列何者正確？（A）旅行業管理規則 （B）民宿管理辦法 （C）旅行業接待大陸地區人民組團進入金門地區旅行管理辦法 （D）大陸地區人民來台從事觀光活動許可辦法。

（B）468.關於領隊與導遊之差異，下列敘述何者正確？（A）領隊多為服務本國旅客，而導遊多為服務外國旅客 （B）領隊重學歷，導遊重資歷 （C）報考領隊需旅行社推薦，而導遊考試可自由報名 （D）領隊考試著重旅遊常識，導遊考試則著重語文考試。

（C）469.某甲種旅行社成立已三年，因營運良好且無任何重大過失，擬申請成為綜合旅行社並設立四家分公司，請問：共要補交多少旅行業保證金？（A）850萬 （B）190萬 （C）97萬 （D）31萬。

（C）470.2002年是國際生態旅遊年，其中包括推動綠色旅館、採用綠色電力，請問：下列何者不屬於綠色電力？（A）太陽能 （B）生質能 （C）高壩水力 （D）地熱能。

（A）471.由台北飛往美國門戶城市（Gateway City），下列那一城市最近？
（A）Anchorage （B）Seattle （C）San Francisco （D）Los Angeles。

（C）472.所謂國際標準組織（ISO-9000）認證，是要求設計、開發、生產、安裝及服務品質保證模式，請問：ISO-9003是屬於哪一類型？（A）設計開發 （B）生產安裝 （C）最終檢驗 （D）標準作業文書。

（A）473.所謂「自助旅行者」，下列敘述何者正確？（A）Backpacker （B）ROTEL （C）Recreation Vehicle （D）Incentive Tour。

（D）474.下列旅遊虛擬網站，哪一個同時擁有實體旅行社？（A）易飛網 （B）太陽網 （C）樂遊網 （D）易遊網。

（B）475.有關我國護照之管理規則中，下列何種狀況應申請換發護照？（A）護照效期不足一年 （B）持照人之相貌變更與原護照不符 （C）所持護照非屬現行最新式 （D）持照人認為有必要。

（B）476.外國航空公司其非本國籍之空服員申請臨時停留許可時，可停留時間最多為幾天？（A）三天 （B）七天 （C）十天 （D）十四天。

（B）477.無戶籍國民在機場海港入境處申請臨時入國，最長可停留多少天？（A）七天 （B）十四天 （C）一個月 （D）三個月。

（B）478.國際貨幣「荷蘭盾」的單位名稱為何？（A）Baht （B）Guild （C）Pound （D）Lire。

（C）479.正在熱戰中的阿富汗人民，若是搭機時要求特別飲食，其代號為何？（A）Kosher meal （B）Hindu meal （C）Moslem meal （D）Buddhist meal。

（D）480.在911事件中撞上世貿雙子星大樓的飛機是從紐約哪一個機場起飛的？（A）NYC （B）JFK （C）LGA （D）EWR。

（B）481.自1990年歐盟成立後，國際標準時間是使用下列哪一種？（A）GMT （B）UTC （C）NUC （D）DST。

（C）482.下列哪一地區並非美國所轄屬地？（A）Guam （B）Puerto Rico （C）

Hawaii（D）Virgin Island 。

（A）483.旅客不適合搭乘飛機之狀況，下列何者錯誤？（A）懷孕三十六周內（B）最近二至四周動過大手術者（C）搭機前一天去潛水者（D）開放性肺結核病者。

（A）484.依據旅外國人急難救助實施要點，我駐外使館可提供臨時借款額度為多少？（A）美金五百元（B）美金二千元（C）美金五千元（D）不提供，除非專案向行政院申請。

（B）485.西方的萬聖節HOLLOWMAS是哪一天？（A）十月三十一日（B）十一月一日（C）十二月二十四日（D）十二月二十五日。

（B）486.西洋薄酒萊新酒是在哪一天全球同步上市？（A）十月最後一個周四（B）十一月第三個周四（C）十一月第四個周四（D）十二月聖誕夜。

（D）487.飛航國內的立榮航空，其班機代號是：（A）B4（B）B5（C）B6（D）B7。

（C）488.我國成年人普通護照效期為多久？（A）五年（B）六年（C）十年（D）視回台加簽效期而定。

（A）489.馬來西亞名城怡保市的城市代號為何？（A）IPH（B）IPA（C）IPN（D）IPO。

（D）490.持用嬰兒票者，其機票的STATUS欄應記載為何？（A）OK（B）RQ（C）SA（D）NS。

（D）491.機票中所謂限空位搭乘的記載為何？（A）NS（B）OK（C）WL（D）SA。

（C）492.下列哪一營運項目不屬於旅行社之營業範圍？（A）航空票務（B）航空客運（C）航空貨運（D）代售鐵公路車票。

（D）493.下列哪一國家或地區尚未設有迪士尼主題樂園？（A）美國（B）日本（C）法國（D）香港。

（D）494.在台灣下列哪一個外島尚未納入國家公園或國家風景區的範圍？
　　　　（A）澎湖（B）馬祖（C）金門（D）蘭嶼。

（D）495.我國是以何種名義進入世界貿易組織？（A）中華台北（B）中華民
　　　　國（C）台灣（D）台澎金馬。

（D）496.下列何種戶外休閒活動不屬於生態旅遊？（A）獵遊（B）賞鳥（C）
　　　　泛舟（D）大眾觀光。

（C）497.有一歐洲遊程在羅馬停留兩夜、翡冷翠一夜、威尼斯一夜、瑞士盧
　　　　森兩夜、法國巴黎三夜，請問：從台北出發一共需要幾天？（A）
　　　　十天（B）十一天（C）十二天（D）十三天。

（B）498.有一家庭含父母及高二的女兒、國二的兒子共四名成員一起參加旅
　　　　行團，領隊給予房間安排的最佳選擇，是什麼型態的房間？（A）1
　　　　Two double bed room（B）2 Adjoining room（C）2 Connecting room
　　　　（D）1 TWB with extra bed & 1 SWB。

（D）499.最近發生暴動的南美國家阿根廷，其首都爲哪一城市？（A）RIO
　　　　（B）ASU（C）SAO（D）BUE。

（A）500.發生旅遊糾紛時應按相關法規處理，下列敘述何者錯誤？（A）與
　　　　消費者所簽之個別約定（B）消費者保護法（C）所簽訂的旅遊契約
　　　　（D）旅行業管理規則。

（C）501.長榮航空由台北經曼谷載客飛往維也納的航班中，曼谷到維也納是
　　　　屬於航權中的第幾種？（A）三（B）四（C）五（D）六。

（D）502.若要從加勒比海前往阿拉斯加，最快捷方便的水道是下列那一種？
　　　　（A）蘇伊士運河（B）博斯普魯斯海峽（C）柯林斯地峽（D）巴拿
　　　　馬運河。

（A）503.航空用語中"transfer"意指：（A）過境，中途轉搭他航班機（B）
　　　　過境，中途停留（C）過境，休息（D）過境，轉搭原航班機。

（C）504.下列何者是Chile首都Santiago的city code？（A）SAN（B）SCQ

（C）SCL （D）STI。

（C）505. 6Y 是下列那一家航空公司的代號？（A）大菲航空 （B）以色列航空 （C）尼加拉瓜航空 （D）西奈航空。

（C）506. 航空公司票價哩程計算中，最多可以加收多少比例？（A）15M （B）20M （C）25M （D）30M。

（C）507. 在機票的status欄中，註記"SA"表示：（A）嬰兒不占座位 （B）候補機位 （C）限空位搭乘 （D）南非航空。

（D）508. 在CRS中所謂PNR又可稱為：（A）Computer No. （B）Computer Code （C）Code No. （D）Locator No.。

（B）509. 在航空公司業務中，有關預約的術語"Sublo"代表什麼意義？（A）可訂位搭乘 （B）不可預約訂位 （C）預約後至機場候補 （D）需在二十一天前訂位。

（A）510. 由高雄經高速公路北上，下列各遊樂地區出現之順序，何者正確？（A）劍湖山世界，九族文化村，西湖渡假村，六福村主題樂園 （B）西湖渡假村，劍湖山世界，九族文化村，六福村主題樂園 （C）六福村主題樂園，西湖渡假村，九族文化村，劍湖山世界 （D）九族文化村，劍湖山世界，西湖渡假村，六福村主題樂園。

（C）511. 著名「樟路古道」是屬於下列何地的範圍內？（A）鹿谷 （B）台南縣 （C）銅鑼苗栗 （D）宜蘭縣。

（C）512. 根據旅行業管理規則53條，旅行業應為旅客投保二百萬意外死亡險，請問是屬於那一類保險？（A）履約保險 （B）旅行平安險 （C）責任保險 （D）旅行業保證金。

（D）513. 下列何者不屬於導遊工作範圍？（A）tour guide （B）tour leader （C）group coordinator （D）tour planner。

（C）514. 旅遊契約中分為甲乙兩方，請問乙方是指誰？（A）參團旅客 （B）代辦旅行社 （C）承辦旅行社 （D）承辦業務員。

(D) 515.即將成立的茂林國家風景特定區，不包含下列那一地區？（A）六
龜鄉（B）霧台鄉（C）三民鄉（D）內門鄉。

(D) 516.航空電腦訂位系統中的PNR是遵照下列那一種排列規則？（A）姓
名筆劃（B）旅行社報名名單（C）夫妻家庭朋友（D）姓氏的英文
字母。

(A) 517.觀光局在九十年度的每月重點活動中，下列敘述何者正確？（A）
五月三義木雕（B）四月白河蓮花季（C）三月媽祖文化祭（D）二
月內門宋江陣。

(D) 518.在錄影帶播放的系統中分PAL及NTSC兩種，請問下列那一國家使
用NTSC系統？（A）英國（B）澳洲（C）法國（D）美國。

(C) 519.飛機座位的橫向安排是按英文字母安排，但是獨缺下列那一字？
（A）A（B）B（C）I（D）J。

(C) 520.訂製行程中所需考慮的因素，下列敘述何者錯誤？（A）航空公司
的航點優勢（B）觀光資源強度（C）當地旅行社優劣（D）成本與
市場的競爭力。

(D) 521.所謂SWOT分析，下列敘述何者錯誤？（A）公司的優點（B）公
司的弱點（C）市場的競合機會（D）同業的競爭。

(D) 522.國內遊程設計中所需考慮的因素，下列敘述何者錯誤？（A）住宿
成本（B）國際航班進出點（C）觀光資源權重（D）組團方式。

(B) 523.下列敘述中，何者不屬於導遊的工作範圍？（A）博物館解說（B）
食宿安排（C）夜間活動介紹（D）當地購物情報提供。

(A) 524.國家風景區成立時間的先後順序為：（A）東北角、東海岸、澎
湖、大鵬灣、花東縱谷、馬祖、日月潭（B）東北角、東海岸、大
鵬灣、花東縱谷、澎湖、馬祖、日月潭2級（中央、省）（C）東北
角、澎湖、東海岸、大鵬灣、花東縱谷、馬祖、日月潭3級（中
央、省、地方）（D）東海岸、澎湖、大鵬灣、東北角、花東縱谷、

馬祖、日月潭。

（A）525. 何謂GDS？（A）Global Distribution System（B）Guide Design Service（C）Gross Destination Server（D）Ground Destination Service。

（B）526. 下列何者非導遊考試科目？（A）憲法（B）民法概要（C）本國史地（D）導遊常識。

（B）527. 國內旅行業者最早通過ISO認證的是下列哪一家旅行社？（A）長安旅行社（B）歐洲運通旅行社（C）大鵬旅行社（D）洋洋旅行社。

（B）528. 旅客攜入電信管制射頻器材，應向那一單位申請電信管制射頻器材「進口護照」？（A）內政部警政署（B）交通部電信總局（C）財政部海關總局（D）經濟部國貿局。

（D）529. 下列何者並非美國紐約附近車程1小時之機場？（A）JFK（B）LGA（C）EWR（D）YYZ。

（D）530. 下列哪一種訂位系統不是台灣旅行業者所使用的？（A）Abacus（B）Amadeus（C）Galileo（D）Sabre。

（C）531. 依民國八十九年五月四日交通部觀光局修正後所發布的國外旅遊契約之規定，下列那一項費用屬於「旅遊費用所未涵蓋項目」？（A）行李（B）領隊帶團服務之報酬（C）宜給導遊、司機、領隊之小費（D）機場服務稅捐。

（B）532. 國外旅遊契約訂立後，交通工具之票價較訂約前運送人公布之票價調高逾多少百分比時應由旅客補足？（A）五（B）十（C）十五（D）二十。

（A）533. 旅遊營業人安排旅客在特定場所購物，若所購物品有瑕疵，依照民法第五百一十四條之十一規定，旅客得於受領所購物品後多久請求旅遊營業人協助其處理？（A）一個月內（B）三個月內（C）六個

月內（D）一年內。

（A）534.在旅遊安排上，業者採取以專業性（Specialization）避開傳統殺價式（Competition Through Price）的市場定位爲：（A）Niche Market（B）Market Leader（C）Market Challenger（D）Market Follower。

（B）535.聯合國教科文組織訂爲世界文明遺址的興都庫什山的世界最高立佛（53公尺）——「不朽」，被那一國家用大砲摧毀？（A）印度（B）阿富汗（C）伊拉克（D）伊朗。

（C）536.依民法第五百一十四條之三第三項規定，旅遊開始後，旅遊營業人依規定終止契約時，旅客得請求旅遊營業人墊付費用，將其送回原出發地。請問此項費用應該由何者附加利息以償還？（A）領隊所屬之公司（B）旅行業自行吸收（C）旅客（D）當地的旅行業公司。

（B）537.在ＡＢＡＣＵＳ訂位系統中，下列指令及意義何者正確？（A）STPEMFM/ES：查詢今日往後十五天內台北飛澳門之可售機位表（B）105JULTPEOKA≠BR：查詢七月五日台北至沖繩指定長榮航空之可售機位表（C）02C1：由班機時刻表訂第二行段C艙一個位子（D）PDTC10-3.1：輸入旅客種類代碼，指定姓名欄位3.1旅客爲十個月的小孩。

（A）538.在ＡＭＡＤＥＵＳ訂位系統中，下列指令及意義何者正確？（A）NM2WHITE/MIKE MR/AMY MS：輸入兩位同姓不同名的乘客（B）RFTPE8060505-B：輸入台北公司連絡電話（C）03Y1：由可售機位表中訂第一行段Y艙三個位子（D）MPAN：重新顯示目前的訂位紀錄。

（C）539.下列何者非馬斯洛（MASLOW, 1908）提出需求層次理論（Need of Hierarchy Theory）之需求？（A）生理（Physiological）（B）安全（Safety）（C）成就（Achievement）（D）自尊（Self-esteem）。

（B）540.觀光局近日成立的「參山」國家風景特定區管理處，不包括那一地區？（A）梨山（B）福壽山（C）八卦山（D）獅頭山。

（D）541.旅客於旅遊未完成前與旅行社終止契約，旅行社並為旅客墊付回程機票費用新台幣二萬元，行程結束後，旅行社應於多久之內行使償還請求權？（A）一個月（B）三個月（C）六個月（D）一年內。

（D）542.下列何者非加拿大頂級住宿之城堡飯店？（A）露易絲湖城堡飯店（THE FAIRMONT CHATEAU LAKE LOUISE）（B）班夫溫泉飯店（THE BANFF SPRINGS HOTEL）（C）維多利亞帝后飯店（THE FAIRMONT EMPRESS）（D）溫哥華凱悅飯店（HYATT REGENCY VANCOUVER）。

（A）543.將於民國90年暑假對外開放的「青洲濱海遊憩區」，是由那一國家風景特定區管理處所開闢：（A）大鵬灣（B）澎湖（C）東海岸（D）馬祖。

（D）544.李前總統日前往訪的康乃爾大學是位於美國那一州？（A）華盛頓州（B）維琴尼亞州（C）麻塞諸薩州（D）紐約州。

（C）545.有關旅客選擇參加團體旅行之敘述，下列何者錯誤？（A）免於焦慮（B）可節省金錢（C）可結交異性朋友（D）有導遊解說。

（B）546.世界觀光組織（WTO）將全球依地域分布分為六大區域，下列敘述何者錯誤？（A）非洲市場（B）太平洋市場（C）南亞市場（D）中東市場。

（D）547.入國觀光會產生負面衝擊，下列敘述何者錯誤？（A）進口傾向增加（B）外部成本產生（C）國民經濟的季節性（D）影響政府收支不能平衡。

（A）548.有關行銷學的4P，下列敘述何者錯誤？（A）popular（B）price（C）place（D）promotion。

（C）549.下列何者不屬於服務業的特性？（A）intangibility（B）inseparability

（C）homogeneity （D）perishability 。

（A）550.機票效期可延長之情況，下列何者錯誤？（A）懷孕（B）航空公司
　　　　取消班機（C）同伴身亡（D）航班改降他地。

（B）551.機票欄中記載F. O. P.，表示何意？（A）旅行社名稱（B）付款方式
　　　　（C）最多哩程數（D）旅客姓名。

（C）552.申請綜合旅行社應繳多少註冊費？（A）15,000元（B）20,000元
　　　　（C）25,000元（D）6,000元。

（B）553申請成立旅行社流程中，下列步驟何者優先？（A）向經濟部辦理
　　　　公司設立登記（B）向觀光局申請籌設（C）向觀光註冊登記（D）
　　　　向所在地政府辦理營業事業登記證。

（D）554.依格林威治時間計算，台灣為＋8，洛杉磯為－8，請問台灣上午
　　　　五點是洛杉磯什麼時間？（A）當天下午一點（B）前一天晚上九點
　　　　（C）當天下午九點（D）前一天下午一點。

（C）555.機票的auditor coupon是指：（A）旅客存根（B）旅行社存根（C）
　　　　航空公司存根（D）搭乘票根。

（A）556.台灣本島最東點是：（A）三貂角（B）鼻頭角（C）富貴角（D）
　　　　頭城。

（D）557."ATB"是指下列那一個旅遊交易會？（A）台北國際旅展（B）澳
　　　　洲旅展（C）柏林旅展（D）奧地利旅展。

（D）558.長榮航空飛行於澳洲雪梨與墨爾本之間的航權，是屬於航空自由的
　　　　第幾航權？（A）五（B）六（C）七（D）八。

（C）559.首位太空觀光客是：（A）巴圖林（B）烏薩契夫（C）帝托（D）
　　　　穆薩巴耶夫。

（A）560.心肺復甦術（CPR）的進行步驟，何者錯誤？（A）放鬆肌肉
　　　　（RELAX）（B）暢通呼吸道（AIRWAY）（C）重建呼吸
　　　　（BREATHING）（D）重建血液循環（CIRCULATION）。

（B）561.依交通部民國九十年二月二十日修正發布旅行業管理規則規定，旅行業舉辦團體旅遊業務發生緊急事故時，應於事故發生後幾小時內向交通部觀光局報備？（A）十二小時（B）二十四小時（C）四十八小時（D）七十二小時。

（A）562.旅遊途中因不可抗力因素致無法依預定之遊覽項目履行時，爲維護團體之安全及利益，旅行業得變更遊覽項目，如因此超過原定費用時，其費用應由何人負擔？（A）旅客（B）領隊（C）國外接待之旅行社（D）我國之旅行業。

（B）563.根據定型化國外旅遊契約之規定，旅客解除契約須依解約之時間負不同程度之賠償責任。在旅遊開始日以後解約，應賠償旅遊費用的多少比例？（A）百分之五十（B）百分之百（C）百分之一百五十（D）二倍。

（D）564.歐洲著名的多瑙河是許多城市的觀光景點，請問它未經過下列哪一城市？（A）維也納（B）布達佩斯（C）貝爾格勒（D）蘇黎世。

（C）565.自二〇〇一年三月二十五日起，「申根簽證」適用國家共有幾國？（A）十三國（B）十四國（C）十五國（D）十六國。

（A）566.據九十年觀光局公告，至今已成立與即將成立之國家級風景特定區有哪些？（A）日月潭、參山、茂林、阿里山（B）花東縱谷、大鵬灣、參山、阿里山（C）馬祖、大鵬灣、日月潭、茂林（D）日月潭、馬祖、茂林、參山。

（B）567.擁有數十個民俗技藝陣頭，九十年獲選參加三月分國際觀光系列活動是高雄縣那一鄉鎮？（A）路竹鄉（B）內門鄉（C）大寮鄉（D）燕巢鄉。

（B）568.下列各CRS（Computer Reservation System）系統中，何者爲針對亞洲旅遊業者需求而設計的資料系統？（A）AMADEUS（B）ABACUS（C）GALILEO（D）APOLLO。

（D）569.下列加拿大城市代碼（City Code），何者錯誤？（A）VANCOUVER
（YVR）（B）TORONTO（YYZ）（C）CALGARY（YYC）（D）
OTTAWA（OTW）。

（A）570.下列航空公司代號（Air Transportation　　Code），何者錯誤？（A）
Air Canada 加拿大航空（CA）（B）Cathay Pacific Airways 國泰航空
（CX）（C）Air Macau 澳門航空（NX）（D）Qantas Airways 澳洲航
空（QF）。

（D）571.海外旅行平安保險是由何者負責投保？（A）旅客自行負責，旅行
社不必管（B）旅行社負責辦理投保（C）旅行社視前往旅遊地之危
險情形告知旅客投保（D）旅行社善盡義務告知旅客投保。

（C）572.生態旅遊與下列那一種旅遊觀念是相反的？（A）永續旅遊（B）倫
理旅遊（C）大眾旅遊（D）綠色旅遊。

（A）573.格林威治時間，英文簡稱為：（A）GMT（B）BSP（C）CIQ（D）
PVT。

（D）574.成年旅客攜帶菸酒，免稅限量為多少？（A）酒一瓶、菸二條（B）
酒二瓶、菸二條（C）酒三瓶、菸一條（D）酒一公升、捲菸二百
支。

（B）575.日本提供我國旅客72小時之何種簽證？（A）落地簽證（B）免簽
證（C）過境免簽證（D）通行證。

（B）576.在旅行業之後勤作業（Operation）中，R/C是指：（A）團控（B）
線控（C）行程規劃（D）送達人員。

（B）577.國際航協為統一管理及制定票價，世界共分成幾大區？（A）二（B）
三（C）四（D）五。

（B）578.團體於參觀景點前，領隊應先告知團員，若不幸走失時應如何處
理？（A）打電話請警察協助（B）留在原地等候，領隊應設法找尋
（C）自行叫計程車返回飯店等候（D）自行找尋團體。

（C）579.在國外以信用卡刷卡購物，以何時之匯率折計為新台幣？（A）刷卡日匯率（B）信用卡帳單結帳日匯率（C）商店向銀行請款日匯率（D）信用卡繳款日匯率。

（C）580.旅行業如確定所組團體能成行，應即為旅客申辦護照及依旅程所需之簽證，並應於預定出發前幾日或於出國說明會時，將旅客之護照、簽證、機票、機位、旅館及其他必要事項向旅客報告？（A）五日（B）六日（C）七日（D）八日。

（B）581.如果您要帶旅遊團去摩洛哥（Morocco），最好能精通何種語言？（A）德語（B）法語（C）西班牙語（D）義大利語。

（D）582.旅客如欲超額攜帶新台幣入國境，應事先向何機關申請？（A）海關（B）財政部金融局（C）台灣銀行（D）中央銀行。

（A）583.日月潭國家風景區管理所於何時成立？（A）民國89年1月（B）民國89年7月（C）民國90年1月（D）民國90年7月。

（D）584.依照風景特定區管理規則規定，達到國家級標準是多少分以上？（A）500（B）580（C）600（D）560。

（D）585.目前國內風景區採幾級制？（A）1級（中央）（B）2級（中央、省）（C）3級（中央、省、地方）（D）2級（中央、地方）。

（D）586.違反入出國及移民法第四條第一項規定，入出國未經查驗者，處多少新台幣以下的罰鍰？（A）六千元（B）一萬元（C）三萬元（D）二萬元。

（A）587.就領隊執行的業務而言，下列敘述何者正確？（A）必須全團隨隊服務（B）可以中途離職洽辦私事（C）可以安排未經旅客同意之旅遊節目（D）可以安排違反我國法令之活動。

（B）588.旅行團出發後，因可歸責於旅行業之事由，致旅客遭當地政府逮捕、羈押或留置時，旅行業應賠償旅客每日新台幣多少錢？（A）一萬元（B）二萬元（C）三萬元（D）五千元。

（C）589.依民法第五百一十四條之三第三項規定，旅遊開始後，旅遊營業人依規定終止契約時，旅客得請求旅遊營業人墊付費用，將其送回原出發地。請問此項費用應該由何者附加利息以償還？（A）領隊所屬之公司（B）旅行業自行吸收（C）旅客（D）航空公司。

（D）590.旅客行李未隨航班抵達，且下落不明時，領隊應協助旅客依據什麼憑證向機場行李組辦理及登記行李掛失？（A）機票及登機證（B）護照（C）行李憑條（D）以上皆是。

（D）591.在ISO9000書中，屬於標準作業指導綱要的部分，是指：（A）ISO-9001（B）ISO-9002（C）ISO-9003（D）ISO-9004。

（D）592.甲種旅行社欲退回保證金，其提存法定盈餘需達到多少新台幣？（A）一千萬（B）五百萬（C）二百五十萬（D）一百五十萬。

（B）593.航空遊程當中，依規定須對航空公司提出Reconfirm，其規定為停留多少小時以上？（A）96（B）72（C）48（D）24。

（C）594.何謂"Deny boarding compensation"？（A）行李遺失補償（B）機票遺失申請（C）拒絕登機補償（D）遣送回國賠償。

（C）595.名稱為TPE/HNL/SFO（SURFACE）LAS（SURFACE）LAX/TPE的飛航路線是屬於下列何種型態的行程？（A）OW（B）RT（C）OJ（D）CT。

（D）596.在水上旅遊業中Hydrofoil是指：（A）遊輪（B）氣墊船（C）噴氣船（D）水翼船。

（C）597.美洲三大古文明Aztec、Maya、Inca概略位在現今那些國境內？（A）Guatemala、Costa Rica、Colombia（B）Brazil、Panama、Cuba（C）Peru、Mexico（D）Nicaragua、Argentina、Chile。

（C）598.旅客的類型分：a.探險家b.旅行家c.漂盪者d.自助旅行者e.主題觀光團f.常態團g.包機團，若以參與人數的多寡，由少到多的排列的方式為何？（A）a.b.c.d.e.f.g（B）a.c.d.b.f.e.g（C）c.a.b.e.d.g.f（D）

d.c.b.a.f.e.g。

（B）599.承上題，依旅客旅行的類型對當地環境影響較小，最能適應當地的
民情物俗爲條件，則其排列方式爲何？（A）a.b.c.d.e.f.g（B）
a.c.d.b.f.e.g（C）c.a.b.e.d.g.f（D）d.c.b.a.f.e.g。

（B）600.地中海型氣候區夏乾多雨，多發生在南北緯度25°～45°間，爲
著名的葡萄酒鄉，試問下列何者爲具代表性的國家地域？（A）義
大利、東澳、中非、南日本、牙買加（B）希臘、西澳、智利、南
加洲、西南非（C）西班牙、西南非、北加洲、南德（D）南法、瑞
士、阿根廷、北海道、南非。

（C）601.觀察台灣地區現今旅行社經營方式，下列敘述何者錯誤？（A）旅
行社規模大小代表產品品質的高低未必成立（B）旅行社控制產品
品質的持續力強（C）品牌建立代表經營成本，愈有品牌則成本愈
高（D）在同樣情況下，旅客因對旅行業經營方式不熟悉，易選擇
規模大的旅行社。

（C）602.921地震形成草嶺潭，旅客絡繹不絕的去參觀，以下形容遊客心
理，何者錯誤？（A）景觀只要有賣點，所以去看（B）觀光客很勇
敢，也容易受影響（C）政策鼓勵，機會教育（D）只要不發生事
情，天下太平。

（B）603.921震災的啓示，對於觀光業本質的描述，下列敘述何者最不適
當？（A）觀光業是脆弱的行業（B）觀光業生存能力強（C）觀光
業發展有求於相對穩定的社會發展（D）觀光業依附環境資源，而
環境資源容易被其他市場取代。

（D）604.「斜面整合」（Diagonal Intergration）是屬於新觀光系統中的那一個
構面？（A）消費者（B）科技（C）管理（D）生產。

（B）605.「領隊」之定義是指，帶領團體在計畫行程裡出外旅行之行業人
員。下列何者之詮釋不當？（A）帶領——指要瞭解旅行事務後，

知道如何引導及關照（B）團體——指有組織的隊伍，包含二、三朋友隨意行（C）計畫行程——指有目標、有安排的旅行（D）外出旅行——指離開家居，而需組合食宿、交通、參觀活動等事項之旅途。

（D）606.主題樂園如迪斯尼，選址的主要考量，以下何者錯誤？（A）國家政府（B）市場（C）交通（D）景觀。

（A）607.在「服務滿意論」中，下列何者正確？（S＝Satisfaction，P＝Perception，E＝Expectation）？（A）S＝P－E（B）P＝S－E（C）S＝E－P（D）E＝S－P。

（B）608.在顧客與提供服務公司接觸時間內，顧客所經歷的一切都將成為親身體認的感受經驗，這段時間的經驗稱為？（A）the word of mouth（B）the moment of truth（C）halo effect（D）service guality。

（D）609.在Paul R. Timm 著作的 *Customer Service* 一書中，提到服務業（Exceeding Expectations）（E-plus）的角色在創造顧客的忠誠度，下列何者不在創造E-plus的六大良機之中：（A）Value（B）Information（C）Personality（D）Cost。

（D）610.下列何者非搭乘「歐洲之星」（Eurostar）往來的車站？（A）英國滑鐵盧車站（Waterloo International）（B）法國巴黎北站（Gare Du Nord）（C）比利時布魯塞爾中央車站（Brussel Midi）（D）荷蘭阿姆斯特丹中央車站（Central Station）。

（C）611.在Abacus 訂位選擇要素中，下列那一項，航空公司並不會回電告知？（A）3 BBMLA-2.1（為2.1旅客全程要求嬰兒餐）（B）3 SPML2/NO BEEF-3.1（為3.1旅客於行程第二段要求無牛肉餐）（C）3 OSI BR PSGR SFO CTCP 8060505-2.1（旅客外站聯絡電話）（D）3 OTHS2/PLS ADV RLOC（請航空公司告知電腦代號）。

（A）612.申請美國商務觀光簽證，過去未被拒簽過，且未提出移民申請，可

不需面談的條件，下列何者錯誤？（A）14歲以下的小孩（B）年滿40歲以上（C）年滿21歲以上，持有五年商務觀光簽證（D）曾以任何一種簽證入境美國。

（C）613.在Abacus訂位系統中，下列指令及意義何者正確？（A）SKHHMFM/ES：查詢今日往後15天內高雄至澳門的可售機位表（B）03Y1：由班機時刻表訂第三行數Y艙一個位子（C）104JUL KHH OKA ≠ EG：查詢7月4日高雄至沖繩，指定日亞航班機的可售機位表（D）PDTC10-2.1：輸入旅客種類代碼，指定姓名欄位2.1旅客為10個月的小孩。

（C）614.下列城市的主座教堂（Cathedral）何者錯誤？（A）威尼斯（Venice）──聖馬可大教堂（B）佛羅倫斯（Florence）──聖母百花大教堂（C）羅馬（Rome）──聖保羅大教堂（D）米蘭（Milan）──多摩大教堂。

（D）615.台北到亞庇的O/W NUC是296，ROE是31，機場稅TWD300，請問R/T票價是多少？（A）TWD9476（B）TWD18952（C）TWD18352（D）TWD18652。

（A）616.一般定型化契約都給簽約者若干日審閱權，請問新的旅遊契約中規定為幾日？（A）無（B）1日（C）2日（D）3日。

（D）617.某甲參加泰國五日遊，繳了團費包括機票新台幣8,000元及國外安排費用美金300元（以新台幣10,500元付費），在行程中旅行社耽誤了5小時。請問要退費多少新台幣？（A）875元（B）1,542元（C）2,100元（D）3,700元。

（C）618.辦理出國前說明會之內容，下列何者錯誤？（A）說明團號、團型、出發日期（B）說明行程內容及其特色（C）推銷旅行平安保險（D）與旅客簽訂旅行要約。

（C）619.旅遊營業人因不得已原因變更旅遊內容，需徵得多少旅客同意才能

變更？（A）全部 （B）1/2 （C）2/3 （D）不必徵得同意。

(C) 620.承上題，所產生的額外費用，旅行社應如何處理？（A）先墊付，加利息向旅客收取 （B）先向旅客收取，回國再議是非曲直 （C）旅行社自行吸收，不得向旅客收取 （D）多退少補。

(C) 621.民法債篇新增「旅遊」專節，下列敘述何者錯誤？（A）民國八十八年四月二日立法院三讀通過 （B）民國八十九年五月五日正式施行 （C）旅遊營業人安排旅客購物，所購物品有瑕疵者，旅客得於受領所購物品後三個月內，請求旅遊營業人協助處理 （D）本專節規定增加、減少或退還費用等各項請求權，均自旅遊終了或應終了時起，一年間不行使而消滅。

(D) 622.請將台灣地區下列四座國家公園依成立先後順序排列：（A）墾丁、雪霸、陽明山、金門 （B）陽明山、玉山、雪霸、金門 （C）墾丁、陽明山、玉山、金門 （D）墾丁、玉山、陽明山、金門。

(A) 623.旅行業者使用合成照片申辦護照，是違反旅行業管理規則第幾條規定？（旅行業者幫旅客申辦證照應確實查核文件，並且不可變造或偽造申請文件）（A）39及40 （B）40及41 （C）39及41 （D）38及43。

(B) 624.自民國八十九年五月二十二日起，公務護照及外交護照從原先三年延長為幾年？（A）四 （B）五 （C）六 （D）七。

(D) 625.東沙島屬於那一行政區所管轄？（A）屏東縣東港鄉 （B）屏東縣琉球鄉 （C）高雄市小港區 （D）高雄市旗津區。

(C) 626.美國紐約有三個機場，下列何者錯誤？（A）JFK （B）EWR （C）LGW （D）LGA。

(C) 627.下列那一國家或地區無法由台灣直飛，而必須轉機？（A）Burma （B）Vietnam （C）Laos （D）Guam。

(A) 628.下列何種資訊不包含在航空公司電腦訂位紀錄（PNR）中？（A）

旅客行程（B）航機機型（C）餐食服務次數（D）行程轉機點。

（B）629.下列何者並非在國外旅行時，護照遺失所應採取之措施？（A）報警（B）通知移民局（C）通知所在地中華民國駐外辦事處（D）通知家人。

（D）630.下列何者並非國際旅遊租車公司？（A）Avis（B）National（C）Hertz（D）EZ Rental。

（D）631.下列何者並非影響國際觀光發展因素？（A）世界人口變遷（B）航空運輸發展（C）資訊科技影響（D）全球區域經濟整合。

（C）632.廣告中有所謂AIDA原則，請問其中「D」是指：（A）引起注意（B）激起興趣（C）創造意願（D）促使購買。

（D）633.根據WTO統計，1999年世界十大觀光國排名前四位為：（A）英法美義（B）英法美中（C）英法美西（D）法西美義。

（B）634.下列何者不屬於「新觀光」（New Tourism）的科技特質（Technology Characteristics）？（A）Airline CRS's Set Industry Standard（B）Technology a Flexibility（C）Technology Generates New Services（D）Technology Improves Efficiency。

（D）635.下列何者不是自台灣地區赴土耳其觀光可搭乘之航空公司？（A）MH（B）SQ（C）CX（D）LH。

（A）636.航空公司提供給地區銷售總代理（G.S.A.）的佣金，名稱是：（A）Incentive（B）Commission（C）Over-Riding（D）Kick-Back。

（C）637.觀光的形成要素為何？（A）人、空間、時間（B）人、地點、時間（C）景點、人、時間（D）特性、人、空間。

（A）638.下列何者並非旅行業成長的原因？（A）外勞引進（B）開放大陸來台觀光（C）交通運輸工具的改善（D）減少法定工時。

（D）639.國家公園得按區域內現有土地利用形態及資源特性劃分下列那些區？（A）一般管制區、遊憩區、史蹟保存區、野生動物保護區、

生態保護區（B）一般管制區、露營區、史蹟保存區、野生動物保護區、生態保護區（C）一般管制區、遊憩區、植物保護區、野生動物保護區、生態保護區（D）一般管制區、遊憩區、史蹟保存區、特別景觀區、生態保護區。

（A）640. "King of the hill" 是下列何者的市場行銷戰略（Market Tactics）？（A）Market Leader（B）Market Challenger（C）Market Follower（D）Market Niche Player。

（B）641. "Build Responsible Tourism" 是旅遊目的地（Destination）競爭策略中的那一個構面？（A）Build a Dynamic Private Sector（B）Put the Environment First（C）Make Tourism a Lead Sector（D）Strengthen Marketing and Distribution Channels。

（A）642. Fly/Cruise/Land 的旅遊方式是：（A）Intermodel Tour（B）Schedualed Tour（C）Familiarization Tour（D）Optional Tour。

（D）643. 下列敘述何者錯誤？（A）美國民航自由化是推動新觀光發展的重要環境因素之一（B）「新觀光」概念下的旅遊產品是消費者所帶動產生的（C）環境保護的概念為「新觀光」的主要訴求之一（D）一九七八年以前的觀光現象稱之為「新觀光」的時期。

九十一學年度四技二專統一入學測驗
——餐旅概論試題與解答

（B）1.下列何者為台灣地區光復後，首先出現的公營旅行業機構？（A）中國旅行社（B）台灣旅行社（C）東南旅行社（D）亞洲旅行社。

（A）2.春假期間國人前往美國旅遊者眾，尤其以SFO為然，形成前往該地一票難求的現象。因此，陳老師最後決定帶領全家五口由TPE飛往LAX，再租車繼續駛往SFO，回程則直接由SFO飛回TPE，進而完成其全家福美西之旅。上述陳老師所使用的機票行程屬於：（A）Open Jaw（B）Round Trip（C）One Way（D）Circle Trip。

（B）3.某大旅行社為豐富其遊程的內容及增加活動趣味，在其泰國旅遊的芭達雅行程中加入水上摩托車活動；團員張小姐因車輛遇浪翻覆，且不黯水性而不幸傷重送醫急救。上述意外事件，違反遊程設計的下列何項原則？（A）市場性（B）安全性（C）產品性（D）趣味性。

（B）4.航空公司為滿足消費者多元需求，發展忠誠客戶，藉整合訂房、接送機、租車和市區觀光等服務，推出其全球航點的City Break Packages產品而行銷市場。如CX的Discovery Tour、CI的Dynasty Tour以及TG的Royal Orchid Tour等均為知名的代表品牌。這種由航空公司行銷理念推動的自由行套裝產品，稱為：（A）FAM Product（B）By Pass Product（C）Incentive Product（D）Optional Product。

（B）5.航空公司之選擇與年度訂位工作，屬於旅行業團體作業流程範圍中

的：（A）出團作業（B）前置作業（C）參團作業（D）團控作業。

（C）6.我國護照按持有人的身分，區分為外交護照、公務護照以及：（A）商務護照（B）探親護照（C）普通護照（D）觀光護照。

（D）7.在旅行業團體作業中，海外代理商稱為Local Agent，它與下列何者同義？（A）Wholesaler（B）Tour Operator（C）In House Agent（D）Ground Handling Agent。

（A）8.Abacus航空訂位系統以PRINT為代號，表示訂位之主要內容，其中"R"代表：（A）行程（B）旅客姓名（C）機票號碼（D）訂位者電話。

（A）9.團體旅遊機票GV25，其中25表示：（A）最低的開票人數（B）最低預訂位天數（C）機票的折扣比例（D）機票的有效天數。

（C）10.每一本機票均有其本身的機票票號（Ticket Number）計14位數，其中第5位數代表的意義是：（A）航空公司本身的代號（B）機票本身的檢查號碼（C）這本機票本身的搭乘票根數（D）區別機票來源的號碼。

（A）11.下列何者依序為蒙特婁、溫哥華、西雅圖、紐約之城市代號？（A）YUL、YVR、SEA、NYC（B）YVR、YUL、SEA、NYC（C）YUL、YVR、NYC、SEA（D）YVR、YUL、NYC、SEA。

（A）12.下列影響旅行業發展之政策中，何者最早頒布實施？（A）開放國民出國觀光（B）開放國民前往大陸探親（C）綜合旅行業類別之產生（D）旅行業重新開放登記設立。

（D）13.近年來社會日益開放，國民所得增加，國人前往海外旅遊目的與方式也產生改變。有以球會友的「高爾夫遊程」、以學習為主的「海外遊學團」及以醫療為目的「溫泉之旅」。這種發展趨勢呈現出下列何項遊程之特質？（A）Educational Tour（B）Familiarization

Tour （C）Incentive Tour （D）Special Interest Tour。

（A）14.Ticket Consolidator是指旅行業下列何項業務？（A）機票躉售業務
（B）代辦海外簽證業務（C）海外旅館代訂業務（D）代理國外旅
行社在台業務。

（B）15.台灣地區旅行業未來之發展趨勢，下列敘述何者錯誤？（A）國內
旅遊急遽興起（B）價格競爭取代創新競爭（C）產品日趨精緻和
多元化（D）旅遊網路行銷時代來臨。

（D）16.下列敘述何者錯誤？（A）導遊人員分為專任導遊及特約導遊（B）
專任導遊人員以受僱於一家旅行業為限（C）服務旅行業擔任專任
職員三年以上者，具有領隊甄選資格（D）特約導遊人員受旅行業
僱用時，應由中華民國觀光領隊協會代為申請服務證。

（B）17.下列敘述何者錯誤？（A）旅客生病應立即送請醫生診斷（B）領
隊為求安全應代旅客保管護照證件（C）護照遺失應立即向當地警
察機關報案（D）已取得導遊執照的人員，僅須參加領隊講習後，
即核發領隊資格證明。歐

（A）18.各國國家觀光組織（NTO）隸屬單位，下列何者錯誤？（A）日本
貿易部觀光局（B）美國商務部觀光局（C）韓國交通部觀光局（D）
新加坡工商部旅遊促進局。（C）19.根據交通部觀光局民國八十九
年觀光遊憩區人數分析，下列民營遊樂區的遊客人數何者最多？
（A）小人國（B）九族文化村（C）劍湖山世界（D）六福村主題
遊樂園。

（B）20.「911事件」發生後，對國際觀光業界產生巨大影響。台灣地區前
往美國旅遊旅客驟減，頓時形成航空公司與旅行業經營上之壓力。
此種衝擊是下列何項觀光事業的特質？（A）合作性（B）多變性
（C）服務性（D）綜合性。

（B）21.「配合辦理創造城鄉新風貌」，屬於觀光局下列何單位的工作職
　　　掌？（A）企劃組（B）技術組（C）業務組（D）國際組。

（C）22.在WTO 對各國觀光形態分類中，International Travel 是指：（A）
　　　Domestic and Outbound Travel （B）Domestic and Inbound Travel （C）
　　　Inbound and Outbound Travel （D）Regional and National Travel 。

（D）23.根據交通部觀光局民國八十九年訂定的「二十一世紀台灣發展觀光
　　　新戰略」，以「全民心中有觀光」、「共同建設國際化」出發，讓台
　　　灣融入國際社會，使「全球眼中有台灣」的願景實現是其戰略之
　　　一。下列觀光局直接達成上述戰略的具體執行重點何者錯誤？（A）
　　　便利國際旅客來台（B）針對目標市場研擬配套行銷措施（C）開
　　　創國際新形象（D）突破法令限制打通投資觀光產業瓶頸。

（A）24.根據交通部觀光局觀光統計資料，民國九十年來台之旅客，合計約
　　　有多少萬人次？（A）261 （B）282 （C）312 （D）321 。

（B）25.根據交通部觀光局觀光統計資料，民國九十年中華民國國民出國人
　　　數，合計約有多少萬人次？（A）701 （B）718 （C）732 （D）
　　　754 。

（D）26.交通部觀光局於民國八十九年為具體落實「二十一世紀發展觀光新
　　　戰略行動執行方案」，訂定總目標，下列何者錯誤？（A）國民旅
　　　遊突破一億人次（B）來台觀光客年平均成長10%（C）2003 年迎
　　　接350 萬來台人次（D）觀光收入佔國內生產毛額3%。

（A）27.下列我國觀光社團組織中，何者屬於半官方組織？（A）台灣觀光
　　　協會（B）中華民國旅館事業協會（C）中華民國觀光領隊協會（D）
　　　中華民國旅行業品質保障協會。

（B）28.觀光客係指臨時性的訪客，其旅行目的為休閒、商務及會議等，且
　　　停留時間至少在多少小時以上者？（A）12 （B）24 （C）36 （D）
　　　48 。

（D）29.「教師會館」的事業主管機關為：（A）內政部（B）交通部（C）經濟部（D）教育部。

（A）30.「美洲旅遊協會」簡稱：（A）ASTA（B）EATA（C）IATA（D）PATA。

（A）31.歐元今年正式在歐洲十二個歐盟國家通行，下列何者為歐元未流通的國家？（A）英國（B）芬蘭（C）希臘（D）葡萄牙。

（C）32.早餐蛋類的菜單中，「水波蛋」稱為：（A）Boiled Egg（B）Over Easy（C）Poached Egg（D）Scrambled Egg。

（D）33.下列何者，較不適合當餐前酒（Aperitif）？（A）Compari（B）Dubonnet（C）Dry Sherry（D）Grand Marnier。

（A）34.紅粉佳人（Pink Lady），其主要基酒是：（A）琴酒（Gin）（B）蘭姆酒（Rum）（C）伏特加酒（Vodka）（D）白蘭地酒（Brandy）。

（C）35.瑪格麗特（Margarita），其主要基酒是：（A）蘭姆酒（Rum）（B）伏特加酒（Vodka）（C）塔吉拉酒（Tequila）（D）威士忌酒（Whisky）。

（A）36."Stayover" 是指：（A）續住（B）停留太久（C）通知旅館，因故無法如期住進者（D）延長住宿日期，而旅館事先未被告知。

（B）37.下列那個國際性連鎖旅館，尚未被引進在台灣地區正式營運？（A）Westin Hotels & Resorts（B）Mandarin Oriental Hotels（C）Shangri-la Hotels & Resorts（D）Inter-Continental Hotels & Resorts。

（D）38.美國汽車協會（AAA），以下列何種標誌，為旅館分級制度？（A）皇冠（B）星星（C）薔薇（D）鑽石。

（B）39.今日未能出租的客房，不能留到明日再出租，這屬於旅館商品的何種特質？（A）同時性（B）易壞性（C）無形性（D）變異性。

（B）40.行銷管理的哲學，今日漸漸走向何種行銷觀念？（A）生產導向

（B）社會導向（C）銷售導向（D）消費者導向。

（A）41.下列關於"Twin Room"的敘述，何者錯誤？（A）一個雙人床（B）兩個單人床（C）可供兩人住宿（D）含專用浴廁設備。

（C）42.根據交通部觀光局「中華民國八十九年台灣地區國際觀光旅館營運分析報告」，下列何者其"GIT"住用率大於"FIT"住用率？（A）台北西華飯店（B）台北老爺大酒店（C）台北國賓大飯店（D）台北亞都麗緻大飯店。

（C）43.台灣地區旅館房間遷入時間（C／I Time），一般訂在：（A）上午九時以前（B）中午十一時以前（C）下午三時以後（D）下午六時以後。

（B）44.國際觀光旅館，其單人房之客房淨面積（不包括浴廁），最低標準為多少平方公尺？（A）11（B）13（C）15（D）19。

（C）45.由電器用品、電壓配線、電動機械等各種電氣引起之火災，應該使用何類滅火器材來滅火？（A）A類火災（B）B類火災（C）C類火災（D）D類火災。

（D）46.昨晚某觀光旅館大爆滿，房間不夠，轉送許多旅客至姊妹連鎖旅館。然而今天客房部協理卻發現昨晚住用率未達100%。原來前檯作業失誤，未即時更新住房資料，錯將空房誤以為有人住，造成客房收入的損失。此狀況稱為：（A）Due-Out（B）No Show（C）Skipper（D）Sleeper。

（B）47.房號901旅客剛辦理完退房手續離去，房務員小娟正忙著整理房間，準備迎接新來的旅客進住，此時的房間狀況稱為：（A）Occupied（B）On Change（C）Out of Order（D）Vacant。

（B）48.房務人員小娟「整理房間的服務」，是指：（A）Butler Service（B）Maid Service（C）Room Service（D）Uniform Service。

（B）49.陳小姐帶著寵物「阿狗」進住台北某國際觀光旅館，然而該旅館本

身並沒有寵物相關住宿設施；此時，陳小姐急需找旅館的下列那個部門來解決她的問題？（A）Steward（B）Concierge（C）Business Center（D）Guest Relations Officer。

（C）50.劉老闆由高雄到台北洽談生意，在台北某國際觀光旅館辦理完住宿登記手續後，一進房間即接獲家裡來電，告知太太臨盆，必須立即趕回高雄，不得已要求退房。此狀況稱為：（A）DNA（B）DND（C）DNS（D）RNA。

旅行業管理規則修正草案條文對照表

修正條文	現行條文	說明
第一章 總則	第一章 總則	章名章次均未修正。
第一條 本規則依發展觀光條例第六十六條第三項規定訂定之。	第一條 本規則依發展觀光條例第四十七條規定訂定之。	按發展觀光條例（下稱本條例）於九十年十一月十四日業經總統令修正公布，為配合母法修正授權依據條次規定，爰將本條修正如上。
第二條 旅行業區分為綜合旅行業、甲種旅行業及乙種旅行業三種。 綜合旅行業經營下列業務： 一、接受委託代售國內外海、陸、空運輸事業之客票或代旅客購買國內外客票、託運行李。 二、接受旅客委託代辦出、入國境及簽證手續。 三、招攬或接待國內外觀光旅客並安排旅遊、食宿及交通。 四、以包辦旅遊方式，自行組團，安排旅客國內外觀光旅遊、食宿、交通及提供有關服務。 五、委託甲種旅行業代為招攬前款業務。 六、委託乙種旅行業代為招攬第四款國內團體旅遊業務。 七、代理外國旅行業辦理聯絡、推廣、報價等業務。 八、設計國內外旅程、安排導遊人員或領隊人員。 九、提供國內外旅遊諮詢服務。 十、其他經中央主管機關核定與國內外旅遊有關之事項。 甲種旅行業經營下列業務： 一、接受委託代售國內外海、陸、空運輸事業之客票或代旅客購買國內外客票、託運行李。 二、接受旅客委託代辦出、入國境及簽證手續。 三、招攬或接待國內外觀光旅客並安排旅遊、食宿及交通。 四、自行組團安排旅客出國觀光旅遊、食宿、交通及提供有關服務。 五、代理綜合旅行業招攬前項第五款之業務。	第二條 旅行業區分為綜合旅行業、甲種旅行業及乙種旅行業三種。 綜合旅行業經營左列業務： 一、接受委託代售國內外海、陸、空運輸事業之客票或代旅客購買國內外客票、託運行李。 二、接受旅客委託代辦出、入國境及簽證手續。 三、接待國內外觀光旅客並安排旅遊、食宿及導遊。 四、以包辦旅遊方式，自行組團，安排旅客國內外觀光旅遊、食宿及提供有關服務。 五、委託甲種旅行業代為招攬前款業務。 六、委託乙種旅行業代為招攬第四款國內團體旅遊業務。 七、代理外國旅行業辦理聯絡、推廣、報價等業務。 八、其他經中央主管機關核定與國內外旅遊有關之事項。 甲種旅行業經營左列業務： 一、接受委託代售國內外海、陸、空運輸事業之客票或代旅客購買國內外客票、託運行李。 二、接受旅客委託代辦出、入國境及簽證手續。 三、接待國內外觀光旅客並安排旅遊、食宿及導遊。 四、自行組團安排旅客出國觀光旅遊、食宿及提供有關服務。 五、代理綜合旅行業招攬前項第五款之業務。 六、其他經中央主管機關核定與國內外旅遊有關之事項。 乙種旅行業經營左列業務：	一、配合發展觀光條例第二十七條修正規定，將現行條文第二項第三款、第四款；第三項第三款、第四款；第四項第二款酌作文字修正。 二、配合發展觀光條例第二十七條規定，增列第二項第八款及第九款，現行條文第二項第八款移列為同項第十款；增列第三項第六款及第七款，現行條文第三項第六款移列為同項第八款；增列第四項第四款及第五款，現行條文第四項第四款移列為同項第六款，其理由前同。 三、另本條條文用語之「左列」，文字修正為「下列」，俾期一致。

修正條文	現行條文	説明
六、設計國內外旅程、安排導遊人員或領隊人員。 七、提供國內外旅遊諮詢服務。 八、其他經中央主管機關核定與國內外旅遊有關之事項。 乙種旅行業經營下列業務： 一、接受委託代售國內海、陸、空運輸事業之客票或代旅客購買國內客票、託運行李。 二、招攬或接待本國觀光旅客國內旅遊、食宿、交通及提供有關服務。 三、代理綜合旅行業招攬第二項第六款國內團體旅遊業務。 四、設計國內旅程。 五、提供國內旅遊諮詢服務。 六、其他經中央主管機關核定與國內旅遊有關之事項。 前三項業務，非經依法領取旅行業執照者，不得經營。但代售日常生活所需陸上運輸事業之客票，不在此限。 旅行業經營旅客接待及導遊業務或舉辦團體旅行，應使用合法之營業用交通工具；其為包租者，並以搭載第二項至第四項之旅客為限，沿途不得搭載其他旅客。	一、接受委託代售國內海、陸、空運輸事業之客票或代旅客購買國內客票、託運行李。 二、接待本國觀光旅客國內旅遊、食宿及提供有關服務。 三、代理綜合旅行業招攬第二項第六款國內團體旅遊業務。 四、其他經中央主管機關核定與國內旅遊有關之事項。 前三項業務，非經依法領取旅行業執照者，不得經營。但代售日常生活所需陸上運輸事業之客票，不在此限。 旅行業經營旅客接待及導遊業務或舉辦團體旅行，應使用合法之營業用交通工具；其為包租者，並以搭載第二項至第四項之旅客為限，沿途不得搭載其他旅客。	
第三條　旅行業應專業經營，以公司組織為限；並應於公司名稱上標明旅行社字樣。	第三條　旅行業應專業經營，以公司組織為限；並應於公司名稱上標明旅行社字樣。	本條未修正。
第二章　註冊	第二章　註冊	章名及章次均未修正。
第四條　經營旅行業，應備具下列文件，申請交通部觀光局核准籌設： 一、籌設申請書。 二、全體籌設人名冊。 三、經理人名冊及學經歷證件或經理人結業證書原件或影本。 四、經營計畫書。 五、營業處所之使用權證明文件。	第四條　經營旅行業，應備具左列文件，申請交通部觀光局核准籌設。 一、籌設申請書。 二、全體籌設人名冊。 三、經理人名冊及學經歷證件或經理人結業證書原件或影本。 四、經營計畫書。 五、營業處所之所有權狀影本。	一、第一項本文之「左列」，文字修正為「下列」，俾用語一致。 二、配合第十五條取消旅行業營業處所面積之規定，將第五款之「所有權狀影本」，文字修正為「使用證明文件」。
第五條　旅行業經核准籌設後，應於二個月內依法辦妥公司設立登記，備具下列文件，並繳納旅行業保證金、註冊費向交通部觀光局申請註冊，逾期即廢止籌設之許可。但有正當理由者，得申請延長二個月，並以一次為限： 一、註冊申請書。 二、公司登記證明文件。 三、公司章程。 四、旅行業設立登記事項卡。 前項申請，經核准並發給旅行業執照賦予註冊編號後，始得營業。	第五條　旅行業經核准籌設後，應於二個月內依法辦妥公司設立登記，備具下列文件，並繳納旅行業保證金、註冊費向交通部觀光局申請註冊，逾期即撤銷籌設之許可。但有正當理由者，得申請延長二個月，並以一次為限。 一、註冊申請書。 二、公司執照影本。 三、公司章程。 四、旅行業設立登記事項卡。 前項申請，經核准並發給旅行業執照賦予註冊編號後，始得營業。	一、配合行政程序法第一百二十五條規定，將第一項本文之「撤銷」，文字修正為「廢止」；又按公司法第六條修正（九十年十一月十二日修正公布）後已廢止公司執照之核發，爰將第一項第二款規定修正如上，其餘各款未修正。 二、第二項未修正。

修正條文	現行條文	說明
第六條　旅行業設立分公司，應備具下列文件向交通部觀光局申請： 一、分公司設立申請書。 二、董事會議事錄或股東同意書。 三、公司章程。 四、分公司營業計畫書。 五、分公司經理人名冊及學經歷證件或經理人結業證書原件或影本。 六、營業處所之使用權證明文件。	第六條　旅行業設立分公司，應備具左列文件向交通部觀光局申請。 一、分公司設立申請書。 二、董事會議事錄或股東同意書。 三、公司章程。 四、分公司營業計畫書。 五、分公司經理人名冊及學經歷證件或經理人結業證書原件或影本。 六、營業處所之所有權狀影本。	一、現行條文本文之「左列」，文字修正為「下列」，俾用語一致；第六款作文字修正，其理由同第四條。 二、第一款至第五款均未修正。
第七條　旅行業申請設立分公司經許可後，應於二個月內依法辦妥分公司設立登記，並備具下列文件及繳納旅行業保證金、註冊費，向交通部觀光局申請旅行業分公司註冊，逾期即廢止設立之許可。但有正當理由者，得申請延長二個月，並以一次為限： 一、分公司註冊申請書。 二、分公司登記證明文件。 第五條第二項於分公司設立之申請準用之。	第七條　旅行業申請設立分公司經許可後，應於二個月內依法辦妥分公司設立登記，並備具下列文件及繳納旅行業保證金、註冊費，向交通部觀光局申請旅行業分公司註冊，逾期即撤銷設立之許可。但有正當理由者，得申請延長二個月，並以一次為限。 一、分公司註冊申請書。 二、分公司執照影本。 第五條第二項於分公司設立之申請準用之。	一、配合行政程序法第一百二十五條規定，將第一項本文之「撤銷」，文字修正為「廢止」；第二款修正理由如第五條所述。 二、第一項第一款及第二項未修正。
第八條　旅行業組織、名稱、種類、資本額、地址、負責人、董事、監察人、經理人變更或同業合併，應於變更或合併後十五日內備具下列文件向交通部觀光局申請核准後，依公司法規定期限辦妥公司變更登記，並憑辦妥之有關文件於二個月內換領旅行業執照： 一、變更登記申請書。 二、其他相關文件。 前項規定，於旅行業分公司之地址、經理人變更者準用之。 旅行業股權或出資額轉讓，應依法辦妥過戶或變更登記後，報請交通部觀光局備查。	第八條　旅行業組織、名稱、種類、資本額、地址、負責人、董事、監察人、經理人變更或同業合併，應備具左列文件向交通部觀光局申請核准後，依公司法規定期限辦妥公司變更登記，並憑辦妥之有關文件於二個月內換領旅行業執照。 一、變更登記申請書。 二、其他相關文件。 前項規定，於旅行業分公司之地址、經理人變更者準用之。 旅行業股權或出資額轉讓，應依法辦妥過戶或變更登記後，報請交通部觀光局備查。	一、鑒於部分旅行業組織等變更或同業合併時，往往延宕甚久遲未辦理變更登記，爰於第一項修訂旅行業應於變更或合併後十五日內向交通部觀光局申請核准，以維交易安全；另將第一項本文之「左列」，文字修正為「下列」，俾用語一致。 二、第二項及第三項未修正。
第九條　綜合、甲種旅行業在國外設立分支機構或國外旅行業合作於國外經營旅行業務時，除依有關法令規定外，應報請交通部觀光局備查。	第九條　綜合、甲種旅行業在國外設立分支機構或與國外旅行業合作於國外經營旅行業務時，除依有關法令規定外，應報請交通部觀光局備查。	本條未修正。
第十條　旅行業實收之資本總額，規定如下： 一、綜合旅行業不得少於新台幣二千五百萬元。 二、甲種旅行業不得少於新台幣六百萬元。 三、乙種旅行業不得少於新台幣三百萬元。 綜合旅行業在國內每增設分公司一家，須增資新台幣一百五十萬元，甲種旅行業在國內每增設分公司一家，須增資新台幣一百萬元，乙種旅行業在國內每增設分公司一家，須增資新台幣七十五萬元。但其原資本總額，已達增設分公司所須資本總額者，不在此限。	第十條　旅行業實收之資本總額，規定如左： 一、綜合旅行業不得少於新台幣二千五百萬元。 二、甲種旅行業不得少於新台幣六百萬元。 三、乙種旅行業不得少於新台幣三百萬元。 綜合旅行業在國內每增設分公司一家，須增資新台幣一百五十萬元，甲種旅行業在國內每增設分公司一家，須增資新台幣一百萬元，乙種旅行業在國內每增設分公司一家，須增資新台幣七十五萬元。但其原資本總額，已達增設分公司所須資本總額者，不在此限。	一、第一項本文之「如左」，文字修正為「如下」，俾用語一致。 二、其餘款項均未修正。

修正條文	現行條文	說明
第十一條 旅行業應依照下列條文，繳納註冊費、保證金： 一、註冊費： 　（一）按資本總額千分之一繳納。 　（二）分公司按增資額千分之一繳納。 二、保證金： 　（一）綜合旅行業新台幣一千萬元。 　（二）甲種旅行業新台幣一百五十萬元。 　（三）乙種旅行業新台幣六十萬元。 　（四）綜合、甲種旅行業每一分公司新台幣三十萬元。 　（五）乙種旅行業每一分公司新台幣十五萬元。 　（六）經營同種類旅行業，最近兩年未受停業處分，且保證金未被強制執行，並取得經中央觀光主管機關認可足以保障旅客權益之觀光公益法人會員資格者，得按（一）至（五）目金額十分之一繳納。 旅行業有下列情形之一者，其有關前項第二款第六目規定之二年期間，應自變更時重新起算。 一、名稱變更者。 二、負責人變更，其變更後之負責人，非由原股東出任者。 旅行業保證金應以銀行定存單繳納之。 申請、換發或補發旅行業執照，應繳納執照費；其費額另定之。	第十一條 旅行業應依左列規定，繳納註冊費、保證金。 一、註冊費： 　（一）按資本總額千分之一繳納。 　（二）分公司按增資額千分之一繳納。 二、保證金： 　（一）綜合旅行業新台幣一千萬元。 　（二）甲種旅行業新台幣一百五十萬元。 　（三）乙種旅行業新台幣六十萬元。 　（四）綜合、甲種旅行業每一分公司新台幣三十萬元。 　（五）乙種旅行業每一分公司新台幣十五萬元。 　（六）經營同種類旅行業，最近兩年未受停業處分，且保證金未被強制執行，並取得經中央觀光主管機關認可足以保障旅客權益之觀光公益法人會員資格者，得按（一）至（五）目金額十分之一繳納。 旅行業有左列情形之一者，其有關前項第二款第六目規定之二年期間，應自變更或轉讓時重新起算。 一、名稱變更者。 二、負責人變更，其變更後之負責人，非由原股東出任者。 三、股權轉讓逾二分之一者。 旅行業保證金應以現金或政府發行之債券繳納之。變更登記換發執照，應繳納換照費；其費額另定之。	一、第一項及第二項本文之「左列」，文字修正為「下列」，俾用語一致。另第二項本文，配合同項第三款之刪除規定，酌作文字修正。 二、鑒於旅行業為規避現行條文第二項第三款規定，往往分次辦理股權轉讓，致該款規定徒成具文，並造成行政作業之困擾，爰將該款規定予以刪除。 三、現行旅行業保證金之存放，係由旅行業將現金台支本票或政府所發行之公債債券交予交通部觀光局，再以該局名義存放第一銀行忠孝路分行，該行並按一年定期存款牌告利率機動計息，按月撥入各旅行業者所指定之行庫帳戶，並於保證金存放之當日或次日轉匯入該局於中央銀行國庫局之代收代付帳戶保管。惟審計部於八十七年至該局抽查八十六年度財務收支狀況時，對上開保證金之存放方式認有違反國庫法第四條之情事，該局爰請財政部釋示略以：「旅行業保證金如係以旅行業名義之定期存單或等值公債充作保證金時，則未涉孳生之利息解繳國庫之情事，但該定期存單或公債債券仍應於國庫代理機關開設保管帳戶保管。」是以，為達保證金之孳息仍歸旅行業者所有，並符合國庫法之規定，爰修正第三項規定，將旅行業保證金改以旅行業名義之定存單方式繳納。 四、現行條文第四項僅規定旅行業變更登記換發執照，應繳納換照費，至於申請設立登記則未有規定，為配合發展觀光條例第六十八條規定，爰修正如上，俾資明確。
第十二條 旅行業應依其實際經營業務，分設部門，各置經理人負責監督理各該部門之業務；其人數應符合下列規定： 一、綜合旅行業本公司不得少於四人。 二、甲種旅行業本公司不得少於二人。 三、分公司及乙種旅行業不得少於一人。 前項旅行業經理人應為專任，不得兼任其他旅行業之經理人，並不得自營或為他人兼營旅行業。	第十二條 旅行業應依其實際經營業務，分設部門，各置經理人負責監督管理各該部門之業務；其人數應符合下列規定： 一、綜合旅行業本公司不得少於四人。 二、甲種旅行業本公司不得少於二人。 三、分公司及乙種旅行業不得少於一人。 前項旅行業經理人應為專任。	一、第一項未修正。 二、配合本條例第三十三條第五項規定，於第二項後段增列經理人競業禁止之規定。

修正條文	現行條文	說明
第十三條　有下列情事之一者，不得為旅行業之發起人、負責人、董事、監察人及經理人，已充任者，當然解任之，由交通部觀光局撤銷或廢止其登記，並通知公司登記主管機關： 一、曾犯組織犯罪防制條例規定之罪，經有罪判決確定，服刑期滿尚未逾五年者。 二、曾犯詐欺、背信、侵占罪經受有期徒刑一年以上宣告，服刑期滿尚未逾二年者。 三、曾服公務虧空公款，經判決確定，服刑期滿尚未逾二年者。 四、受破產之宣告，尚未復權者。 五、使用票據經拒絕往來尚未期滿者。 六、無行為能力或限制行為能力者。 七、曾經營旅行業受撤銷或廢止營業執照處分，尚未逾五年者。	第十三條　旅行業不得僱用左列人員為經理人；已充任者，解任之，並撤銷其經理人登記。 一、曾犯內亂、外患罪，經判決確定或通緝有案尚未結案者。 二、曾犯詐欺、背信、侵占罪或違反工商管理法令，經受有期徒刑一年以上刑之宣告，服刑期滿尚未逾二年者。 三、曾服公務虧空公款，經判決確定服刑期滿尚未逾二年者。 四、受破產之宣告，尚未復權者。 五、有重大喪失債信情事，尚未了結或了結後尚未逾二年者。 六、限制行為能力者。 七、曾經營旅行業受撤銷執照處分，尚未逾五年者。 前項規定於公司之發起人、負責人、董事及監察人準用之。	一、配合本條例第三十三條第一項及公司法第三十條規定，修正第一項第一款、第二款、第五款、第六款及第七款規定。 二、第一項第三款及第四款未修正。 三、第二項規定，配合第一項本文之修正，爰予以刪除。
第十四條　旅行業經理人應備具下列資格之一，經交通部觀光局或其委託之有關機關、團體訓練合格，發給結業證書後，始得充任： 一、大專以上學校畢業或高等考試及格，曾任旅行業負責人二年以上者。 二、大專以上學校畢業或高等考試及格，曾任海陸空客運業務單位主管三年以上者。 三、大專以上學校畢業或高等考試及格，曾任旅行業專任職員四年或特約領隊、導遊六年以上者。 四、高級中等學校畢業或普通考試及格或二年制專科學校、三年制專科學校、大學肄業或五年制專科學校規定學分三分之二以上及格，曾任旅行業負責人四年或專任職員六年或特約領隊、導遊八年以上者。 五、曾任旅行業專任職員十年以上者。 六、大專以上學校畢業或高等考試及格，曾在國內外大專院校主講觀光專業課程二年以上者。 七、大專以上學校畢業或高等考試及格，曾任觀光行政機關業務部門任職員三年以上或高級中等學校畢業曾任觀光行政機關或旅行商業同業公會業務部門專任職員五年以上者。 大專以上學校或高級中等學校觀光科系畢業者，前項第二款至第四款之年資，得按其應具備之年資減少一年。 第一項訓練合格人員，連續三年未在旅行業任職者，應重新參加訓練合格後，始得受僱為經理人。	第十四條　旅行業經理人應備具左列資格之一，經交通部觀光局或其委託之有關機關、團體訓練合格，發給結業證書後，始得充任： 一、大專以上學校畢業或高等考試及格，曾任旅行業負責人二年以上者。 二、大專以上學校畢業或高等考試及格，曾任海陸空客運業務單位主管三年以上者。 三、大專以上學校畢業或高等考試及格，曾任旅行業專任職員四年或特約領隊、導遊六年以上者。 四、高級中等學校畢業或普通考試及格或二年制專科學校、三年制專科學校、大學肄業或五年制專科學校規定學分三分之二以上及格，曾任旅行業負責人四年或專任職員六年或特約領隊、導遊八年以上者。 五、曾任旅行業專任職員十年以上者。 六、大專以上學校畢業或高等考試及格，曾在國內外大專院校主講觀光專業課程二年以上者。 七、大專以上學校畢業或高等考試及格，曾任觀光行政機關業務部門專任職員三年以上或高級中等學校畢業曾任觀光行政機關或旅行商業同業公會業務部門專任職員五年以上者。 大專以上學校或高級中等學校觀光科系畢業者，前項第二款至第四款之年資，得按其應具備之年資減少一年。 第一項訓練合格人員，連續三年未在旅行業任職者，應重新參加訓練合格後，始得受僱為經理人。	一、第一項本文之「左列」，文字修正為「下列」，俾用語一致。 二、第二項及第三項未修正。

修正條文	現行條文	說明
第十五條 旅行業應設有固定之營業處所,同一處所內不得為二家營利事業共同使用。	第十五條 旅行業營業處所,依附表一之規定。	按現行條文規定,綜合旅行業營業處所面積須為一百五十平方公尺以上;甲種旅行業須為六十平方公尺以上;乙種旅行業須為四十平方公尺以上,惟目前電腦網路資訊發達,旅行業者利用網路公開其所經銷之商品或服務項目,並接受顧客線上訂購交易,有逐漸增多之趨勢,而電腦網路所占空間不大,是以,為因應時代潮流及實際需要,爰將附表一之營業處所面積規定予以刪除。
第十六條 外國旅行業在中華民國設立分公司時,應先向交通部觀光局申請核准,並依法辦理認許及分公司登記,領取旅行業執照後始得營業。其業務範圍、實收資本額、保證金、註冊費、換照費等,準用中華民國旅行業本公司之規定。	第十六條 外國旅行業在中華民國設立分公司時,應先向交通部觀光局申請核准,並依法辦理認許及分公司登記,領取旅行業執照後始得營業。其業務範圍、實收資本額、保證金、註冊費、換照費等,準用中華民國旅行業本公司之規定。 前項申請,交通部觀光局得視實際需要核定之。	一、第一項未修正。 二、因應我國加入WTO後,對外國旅行業來台設立分公司,基於平等互惠處理原則,爰將第二項規定刪除;又因兩岸關係較為特殊,故本規則所稱之外國旅行業不包括大陸旅行業在內。
第十七條 外國旅行業未在中華民國設立分公司,符合下列規定者,得設置代表人或委託國內綜合旅行業辦理連絡、推廣、報價等事務,但不得對外營業或從事其他業務: 一、為依其本國法律成立之經營國際旅遊業務之公司。 二、未經有關機關禁止業務往來。 三、無違反交易誠信原則紀錄。 前項代表人,應設置辦公處所,並備具下列文件申請交通部觀光局核准後,於二個月內依公司法規定申請中央主管機關備案。 一、申請書。 二、本公司發給代表人之授權書。 三、代表人身分證明文件。 四、經中華民國駐外單位認證之旅行業執照影本及開業證明。 外國旅行業委託國內綜合旅行業辦理連絡、推廣、報價等事務,應備具下列文件申請交通部觀光局核准: 一、申請書。 二、同意代理第一項業務之綜合旅行業同意書。 三、經中華民國駐外單位認證之旅行業執照影本及開業證明。 外國旅行業之代表人不得同時受僱於國內旅行業。 第二項辦公處所標示公司名稱者,應加註代表人辦公處所字樣。	第十七條 外國旅行業未在中華民國設立分公司,符合左列規定者,得設置代表人或委託國內綜合旅行業辦理連絡、推廣、報價等事務,但不得對外營業或從事其他業務。 一、為依其本國法律成立之經營國際旅遊業務之公司。 二、未經有關機關禁止業務往來。 三、無違反交易誠信原則紀錄。 外國旅行業代表人須經常留駐中華民國者,應設置代表人辦事處,並備具左列文件申請交通部觀光局核准後,於二個月內依公司法規定申請中央主管機關備案。 一、申請書。 二、本公司發給代表人之授權書。 三、代表人身分證明文件。 四、經中華民國駐外單位認證之旅行業執照影本及開業證明。 外國旅行業委託國內綜合旅行業辦理連絡、推廣、報價等事務,應備具左列文件申請交通部觀光局核准。 一、申請書。 二、同意代理第一項業務之綜合旅行業同意書。 三、經中華民國駐外單位認證之旅行業執照影本及開業證明。 外國旅行業之代表人不得同時受僱於國內旅行業。 第二項辦事處標示公司名稱者,應加註代表人辦事處字樣。	一、第一項、第二項及第三項本文之「左列」,文字修正為「下列」,俾用語一致。 二、第二項及第五項之「辦事處」,文字修正為「辦公處所」。 三、第四項未修正。

修正條文	現行條文	說明
第十八條　旅行業經核准註冊，應於領取旅行業執照後一個月內開始營業。 旅行業應於領取旅行業執照後始得懸掛市招。旅行業營業地址變更時，應於換領旅行業執照前，拆除原址之全部市招。 前項規定於分公司準用之。	第十八條　旅行業經核准註冊，應於領取旅行業執照後一個月內開始營業。 旅行業應於領取旅行業執照後始得懸掛市招。旅行業營業地址變更時，應於換領旅行業執照前，拆除原址之全部市招。前項規定於分公司準用之。	本條未修正。
第三章　經營	第三章　經營	章名及章次均未修正。
第十九條　旅行業應於開業前將開業日期、全體職員名冊分別報請交通部觀光局及直轄市觀光主管機關或其委託之有關團體備查。 前項職員名冊應與公司薪資發放名冊相符。其職員有異動時，應於十日內將異動表分別報請交通部觀光局及直轄市觀光主管機關或其委託之有關團體備查。	第十九條　旅行業應於開業前將開業日期、全體職員名冊分別報請交通部觀光局及直轄市觀光主管機關備查，並以副本抄送所屬旅行商業同業公會。 前項職員名冊應與公司薪資發放名冊相符。其職員有異動時，應於十日內將異動表分別報請交通部觀光局及直轄市觀光主管機關備查，並以副本抄送所屬旅行商業同業公會。	現行條文規定旅行業於開業前除應將開業日期、全體職員名冊報請主管機關備查外，並應通知所屬旅行商業同業公會，其職員有異動時，亦同。惟鑒於公共行政事務日趨多元化，相對地使政府行政部門業務量亦逐漸繁瑣複雜，為簡化行政程序，節省人力開支，增進行政效能，爰依行政程序法第十六條規定，將現行條文規定修正如上，俾資適用。
第二十條　旅行業暫停營業或暫停經營一個月以上者，應於停止營業之日起十五日內備具股東會議事錄或股東同意書，並詳述理由，報請交通部觀光局備查。 前項申請停業期間，最長不得超過一年，其有正當理由者，得申請展延一次，期間以一年為限，並應於期間屆滿前十五日內提出。 停業期限屆滿後，應於十五日內，向交通部觀光局申報復業。	第二十條　旅行業暫停營業一個月以上者，應於停止營業之日起十五日內備具股東會議事錄或股東同意書，並詳述理由，報請交通部觀光局備查。 前項申請停業期間最長不得超過一年，停業期限屆滿後，應於十五日內，申報復業。 旅行業無正當理由自行停業六個月以上者，交通部觀光局得依職權或據直轄市觀光主管機關報請或利害關係人之申請，撤銷其旅行業執照。	一、第一項及第二項配合本條例第四十二條規定酌予修正；另第二項後段規定，移列於第三項。 二、配合本條例第四十二條規定，將現行條文第三項刪除。
第二十一條　旅行業經營各項業務，應合理收費，不得以購物佣金或促銷行程以外之活動所得彌補團費，或以壟斷、惡性削價傾銷，或其他不正當方法為不公平競爭之行為。 旅行業為前項不公平競爭之行為，經其他旅行業檢附具體事證，申請各旅行業同業公會組成專案小組，認證其情節足以紊亂旅遊市場者，並應轉報交通部觀光局查處。 各旅行業同業公會組成之專案小組拒絕為前項之認證或逾二個月未為認證者，申請人得敘明理由逕將該不公平競爭事證報請交通部觀光局查處。 旅遊市場之航空票價、食宿、交通費用，由中華民國旅行業品質保障協會按季發表，供消費者參考。	第二十一條　旅行業經營各項業務，應合理收費，不得以購物佣金或促銷行程以外之活動所得彌補團費，或以壟斷、惡性削價傾銷，或其他不正當方法為不公平競爭之行為。 旅行業為前項不公平競爭之行為，經其他旅行業檢附具體事證，申請各旅行業同業公會組成專案小組，認證其情節足以紊亂旅遊市場並轉報交通部觀光局查明屬實者，撤銷其旅行業執照。 各旅行業同業公會組成之專案小組拒絕為前項之認證或逾二個月未為認證者，申請人得敘明理由逕將該不公平競爭事證報請交通部觀光局查處。 旅遊市場之航空票價、食宿、交通費用，由中華民國旅行業品質保障協會按季發表，供消費者參考。	一、第一項、第三項及第四項未修正。 二、配合行政程序法依法行政原則，將第二項後段文字刪除。

修正條文	現行條文	說明
第二十二條　綜合、甲種旅行業接待或引導國外或大陸地區觀光旅客旅遊，應指派或僱用領有導遊人員執業證之人員執行導遊業務。 旅行業辦理前項接待或引導國外觀光旅客旅遊，不得指派或僱用導遊人員管理規則第六條第三項規定接待大陸地區旅客之導遊人員執行導遊業務。 綜合、甲種旅行業對僱用之專任導遊應嚴加督導與管理，不得允許其為非旅行業執行導遊業務。其請領之導遊人員執業證應妥為保管，解僱時由旅行業繳回交通部觀光局。	第二十二條　綜合、甲種旅行業接待或引導國外或大陸地區觀光旅客旅遊，應指派或僱用領有導遊人員執業證之人員執行導遊業務。 旅行業辦理前項接待或引導國外觀光旅客旅遊，不得指派或僱用導遊人員管理規則第六條第二項規定接待大陸地區旅客之導遊人員執行導遊業務。 綜合、甲種旅行業對僱用之專任導遊應嚴加督導與管理，不得允許其為非旅行業執行導遊業務。其請領之導遊人員執業證應妥為保管，解僱時由旅行業繳回交通部觀光局。	一、第一項及第三項未修正。 二、導遊人員管理規則修正草案第六條已將原第二項規定移列為第三項，為配合其修正規定，爰將第二項酌作文字修正。
第二十三條　旅行業辦理團體旅遊或個別旅客旅遊時，應與旅客簽定書面之旅遊契約。其印製之招攬文件並應加註公司名稱及註冊編號。 團體旅遊文件之契約書應載明下列事項，並報請交通部觀光局核准後，始得實施。 一、公司名稱、地址、負責人姓名、旅行業執照字號及註冊編號。 二、簽約地點及日期。 三、旅遊地區、行程、起程及回程終止之地點及日期。 四、有關交通、旅館、膳食、遊覽及計畫行程中所附隨之其他服務詳細說明。 五、組成旅遊團體最低限度之旅客人數。 六、旅遊全程所需繳納之全部費用及付款條件。 七、旅客得解除契約之事由及條件。 八、發生旅行事故或旅行業因違約對旅客所生之損害賠償責任。 九、責任保險及履約保險有關旅客之權益。 十、其他協議條款。 前項規定，除第四款關於膳食、遊覽及計畫行程中所附隨之其他服務說明、第五款外，於個別旅遊文件之契約書準用之。 旅行業將交通部觀光局訂定之定型化契約書範本公開並印製於旅行業代收轉付收據憑證交付旅客者，除另有約定外，視為已依第一項規定與旅客訂約。	第二十三條　旅行業辦理團體觀光旅客出國旅遊或國內旅遊，應與旅客簽定書面之旅遊契約。其印製之招攬文件並應加註公司名稱及註冊編號。 旅遊文件之契約書應載明左列事項，並報請交通部觀光局核准後，始得實施。 一、公司名稱、地址、負責人姓名、旅行業執照字號及註冊編號。 二、簽約地點及日期。 三、旅遊地區、行程、起程及回程終止之地點及日期。 四、有關交通、旅館、膳食、遊覽及計畫行程中所附隨之其他服務詳細說明。 五、組成旅遊團體最低限度之旅客人數。 六、旅遊全程所需繳納之全部費用及付款條件。 七、旅客得解除契約之事由及條件。 八、發生旅行事故或旅行業因違約對旅客所生之損害賠償責任。 九、責任保險及履約保險有關旅客之權益。 十、其他協議條款。	一、配合本條例第二十九條第一項規定，將第一項酌作文字修正。 二、本條第二項係就旅行業辦理團體旅遊之契約書應記載事項予以規定，為避免與個別旅客旅遊契約書應記載事項產生混淆，爰於第二項本文句首增訂「團體……」，俾資明確；同項第九款配合本條例第三十一條規定，酌作文字修正。另條文用語之「左列」，文字修正為「下列」，俾用語一致。 三、按旅行業辦理團體旅遊或個別旅遊，其所提供之服務內容不同，而現行條文第二項係就團體旅遊部分予以規定，已如上述，為求明確，爰增訂第三項，明定個別旅遊契約書應記載事項之準用規定。 四、配合本條例第二十九條第三項規定，爰增訂第三項。

修正條文	現行條文	説明
第二十四條 旅遊文件之契約書範本內容，由交通部觀光局另定之。 旅行業依前項規定製作旅遊契約書者，視同已依前條第二項及第三項規定報經交通部觀光局核准。 旅行業辦理旅遊業務，應製作旅客交付文件與繳費收據，分由雙方收執，並連同與旅客簽定之旅遊契約書，設置專櫃保管一年，備供查核。	第二十四條 旅遊文件之契約書範本內容，由交通部觀光局另定之。 旅行業依前項規定製作旅遊契約書者，視同已依前條第二項報經交通部觀光局核准。 旅行業辦理旅遊業務，應製作旅客交付文件與繳費收據，分由雙方收執，並連同與旅客簽定之旅遊契約書，設置專櫃保管一年，備供查核。	一、第一項及第三項未修正。 二、第二項配合前條第三項之增訂，酌作文字修正。
第二十五條 綜合旅行業，以包辦旅遊方式辦理國內外團體旅遊，應預先擬定計畫，訂定旅行目的地、日程、旅客所能享用之運輸、住宿、服務之內容，以及旅客所應繳付之費用，並印製招攬文件，始得自行組團或依第二條第二項第五款、第六款規定委託甲、乙種旅行業代理招攬業務。	第二十五條 綜合旅行業，以包辦旅遊方式辦理國內外團體旅遊，應預先擬定計畫，訂定旅行目的地、日程、旅客所能享用之運輸、住宿、服務之內容，以及旅客所應繳付之費用，並印製招攬文件，始得自行組團或依第二條第二項第五款、第六款規定委託甲、乙種旅行業代理招攬業務。	本條未修正。
第二十六條 甲種旅行業代理綜合旅行業招攬第二條第二項第五款業務，或乙種旅行業代理綜合旅行業招攬第二條第二項第六款業務，應經綜合旅行業之委託，並以綜合旅行業名義與旅客簽定旅遊契約。 前項旅遊契約應由該銷售旅行業副署。	第二十六條 甲種旅行業代理綜合旅行業招攬第二條第二項第五款業務，或乙種旅行業代理綜合旅行業招攬第二條第二項第六款業務，應經綜合旅行業之委託，並以綜合旅行業名義與旅客簽定旅遊契約。 前項旅遊契約應由該銷售旅行業副署。	本條未修正。
第二十七條 旅行業經營自行組團業務，非經旅客書面同意，不得將該旅行業務轉讓其他旅行業辦理。 甲、乙種旅行業經營自行組團業務，不得將其招攬文件置於其他旅行業，委託該其他旅行業代為銷售、招攬。	第二十七條 旅行業經營自行組團業務，非經旅客書面同意，不得將該旅行業務轉讓其他旅行業辦理。 旅行業受讓前項旅行業務之轉讓時，應與旅客重新簽訂旅遊契約。 甲、乙種旅行業經營自行組團業務，不得將其招攬文件置於其他旅行業，委託該其他旅行業代為銷售、招攬。	一、第一項未修正；第三項項次變更，移列為第二項。 二、現行條文第二項規定旅行業將旅客轉讓他旅行業時，該受讓之他旅行業應與旅客重新簽定旅遊契約，惟目前旅行業界實務上，受讓旅行業者多以已與讓與旅行業者簽訂合團委託契約書為由，故未再與旅客重新簽約；又依民法規定，旅行業務之轉讓，受讓旅行業即承受讓與旅行業法律上之一切權利義務，為契約之當事人之一，換言之，旅客與受讓旅行業者間之權利義務，並不因雙方未再重新簽訂旅遊契約而受影響，準此，為避免業者作業之不便與困擾，爰將第二項規定刪除，以符實際。
第二十八條 旅行業辦理國內旅遊，應派遣從業人員隨團服務。	第二十八條 旅行業辦理國內旅遊，應派遣專人隨團服務。	配合第五十二條規定，將現行條文之「專人」，文字修正為「從業人員」，俾資明確。

修正條文	現行條文	說明
第二十九條 旅行業刊登於新聞紙、雜誌、電腦網路及其他大眾傳播工具之廣告，應載明公司名稱、種類及註冊編號。但綜合旅行業得以註冊之服務標章替代公司名稱。 前項廣告內容應與旅遊文件相符合，不得為虛偽之宣傳。	第二十九條 旅行業刊登於新聞紙、雜誌及其他大眾傳播工具之廣告，應載明公司名稱、種類及註冊編號。但綜合旅行業得以註冊之服務標章替代公司名稱。 前項廣告內容應與旅遊文件相符合，不得為虛偽之宣傳。	一、按旅行業行銷方法日趨多元化，除利用傳統報章、雜誌予以宣傳其產品外，同時亦有電腦網路招徠旅客，故為因應實際需要，爰將第一項修正如上。 二、第二項未修正。
第三十條 旅行業以服務標章招攬旅客，應依法申請服務標章註冊，報請交通部觀光局核備。但仍應以本公司名義簽訂旅遊契約。 前項服務標章以一個為限。	第三十條 旅行業以服務標章招攬旅客，應依法申請服務標章註冊，報請交通部觀光局核備。但仍應以本公司名義簽訂旅遊契約。 前項服務標章以一個為限。	本條未修正。
第三十條之一 旅行業以電腦網路經營旅行業務者，其網站首頁應載明下列事項，並報請交通部觀光局備查： 一、網站名稱及網址。 二、公司名稱、種類、地址、註冊編號及負責人姓名。 三、電話、傳真、電子信箱號碼及聯絡人。 四、經營之業務項目。 五、會員資格之確認方式。		一、本條新增。 二、按網路購物為網際網路時代新興之購物方式，而旅行業利用網際網路經營旅行業務，提供旅遊服務應如何規範，現行條文並無明確規定，且因此類交易所衍生之消費糾紛亦時有所聞，為維護交易安全，保障消費者權益，爰增訂本條規定，俾資明確。
第三十條之二 旅行業以電腦網路接受旅客線上訂購交易者，應將旅遊契約登載於網站；於收受全部或一部價金前，應將其商品或服務購買之限制及確認程序、契約終止或解除及退款事項，向旅客據實告知。 旅行業受領價金後，應將旅行業代收轉付收據憑證交付旅客。		一、本條新增。 二、按網路世界雖提供消費者便利之購物環境。但也造成新的消費者保護問題。為確保交易公平，保障消費者權益，參採行政院修正核定之「電子商務消費者保護綱領」規定，爰明定旅行業以網際網路提供旅遊服務，應將交易與資訊透明化，明白揭露，以減少旅遊糾紛發生。
第三十條之三 旅行業及其僱用之人員於經營或執行旅行業務，取得旅客個人資料，應妥慎保存，其使用不得逾原約定使用之目的。		一、本條新增。 二、明定旅行業者及其從業人員對消費者個人資料應妥當保護，不得逾原約定目的任意使用，致損害旅客之隱私權。
第三十一條 旅行業不得以分公司以外之名義設立分支機構，亦不得包庇他人頂名經營旅行業務或包庇非旅行業經營旅行業務。	第三十一條 旅行業不得以分公司以外之名義設立分支機構，亦不得包庇他人頂名經營旅行業務或包庇非旅行業經營旅行業務。	本條未修正。

修正條文	現行條文	說明
第三十二條　綜合、甲種旅行業經營旅客出國觀光團體旅遊業務，於團體成行前，應舉辦說明會，向旅客作必要之狀況說明。成行時每團均應派遣領隊全程隨團服務。	第三十二條　綜合、甲種旅行業經營旅客出國觀光團體旅遊業務，於團體成行前，應舉辦說明會，向旅客作必要之狀況說明。成行時每團均應派遣領隊全程隨團服務。 前項領隊分為專任領隊及特約領隊。 專任領隊指經由任職之旅行業向交通部觀光局申領領隊執業證，而執行領隊業務之旅行業職員。 特約領隊指經由中華民國觀光領隊協會向交通部觀光局申領領隊執業證，而臨時受僱於旅行業執行領隊業務之人員。 旅行業領隊應經交通部觀光局甄審合格以及交通部觀光局或其委託之有關機關、團體施行講習結業發給結業證書，並經領取領隊執業證後始得充任。 前項甄選應由綜合、甲種旅行業推薦品德良好、身心健全、通曉外語，並有左列資格之一之現職人員參加： 一、擔任旅行業負責人六個月以上者。 二、大專以上學校觀光科系畢業者。 三、大專以上學校畢業或高等考試及格，服務旅行業擔任專任職員六個月以上者。 四、高級中等學校畢業或普通考試及格或二年制專科學校、三年制專科學校、大學肄業或五年制專科學校規定學分三分之二以上及格服務旅行業擔任專任職員一年以上者。 五、服務旅行業擔任專任職員三年以上者。 綜合、甲種旅行業為前項推薦時，應查核其照片與姓名是否相符。 導遊人員由中華民國觀光導遊協會或其任職之綜合、甲種旅行業推薦逕行參加講習者，得免予甄審。但依導遊人員管理規則第六條第二項規定接待大陸地區旅客之導遊人員，僅能免於甄審充任大陸旅行團領隊。 特約領隊以經前項推薦逕行參加講習結業，並領取結業證書及領隊執業證之特約導遊為限。 第五項領隊執業證，交通部觀光局得視需要委託有關之團體核發。	一、第一項未修正。 二、第二項至第十項，配合領隊人員管理規則之訂定，予以刪除。
第三十三條（刪除）	第三十三條　領隊人員每年應按期將領用之領隊執業證繳回綜合、甲種旅行業或中華民國觀光領隊協會轉繳交通部觀光局或其委託之有關團體辦理校正。 綜合、甲種旅行業應於專任領隊離職後十日內將專任領隊執業證繳回交通部觀光局或其委託之有關團體。 特約領隊轉任專任領隊應先將特約領隊執業證繳回中華民國觀光領隊協會轉繳交通部觀光局或其委託之有關團體。 領隊取得結業證書或執業證後，連續三年未執行領隊業務者，應重行參加講習結業，領取或換領執業證後，始得執行領隊業務。	一、本條刪除。 二、刪除理由同前條說明二。

修正條文	現行條文	說明
第三十四條（刪除）	第三十四條　領隊執行領隊業務時，應攜帶領隊執業證，特約領隊並應攜帶經中華民國觀光領隊協會認證之旅行業臨時僱用證明書，備供查核。綜合、甲種旅行業之專任領隊或特約領隊，不得為非旅行業執業，或將領隊執業證借與他人使用。 專任領隊為他旅行業之團體執業者，應由組團出國之旅行業徵得其任職旅行業之同意。	一、本條刪除。 二、刪除理由同第三十二條說明二。
第三十五條　旅行業辦理旅遊時，該旅行業及其所派遣之隨團服務人員，均應遵守下列規定： 一、不得有不利國家之言行。 二、不得於旅遊途中擅離團體或隨意將旅客解散。 三、應使用合法業者依規定設置之遊樂及住宿設施。 四、旅遊途中注意旅客安全之維護。 五、除有不可抗力因素外，不得未經旅客請求而變更旅程。 六、除因代辦必要事項須臨時持有旅客證照外，非經旅客請求，不得以任何理由保管旅客證照。 七、執有旅客證照時，應妥慎保管，不得遺失。	第三十五條　旅行業辦理旅遊時，該旅行業及其所派遣之隨團服務人員，均應遵守左列規定： 一、不得有不利國家之言行。 二、不得於旅遊途中擅離團體或隨意將旅客解散。 三、應使用合法業者依規定設置之遊樂及住宿設施。 四、旅遊途中注意旅客安全之維護。 五、除有不可抗力因素外，不得未經旅客請求而變更旅程。 六、除因代辦必要事項須臨時持有旅客證照外，非經旅客請求，不得以任何理由保管旅客證照。 七、執有旅客證照時，應妥慎保管，不得遺失。	現行條文本文之「左列」，文字修正為「下列」，俾用語一致。
第三十六條　綜合、甲種旅行業經營國人出國觀光團體旅遊，應慎選國外當地政府登記合格之旅行業，並應取得其承諾書或保證文件，始可委託其接待或導遊。國外旅行業違約，致旅客權利受損者，應由國內招攬之旅行業負責。	第三十六條　綜合、甲種旅行業經營國人出國觀光團體旅遊，應慎選國外當地政府登記合格之旅行業，並應取得其承諾書或保證文件，始可委託其接待或導遊。國外旅行業違約，致旅客權利受損者，應由國內招攬之旅行業負責。	本條未修正。
第三十七條　旅行業舉辦觀光團體旅遊業務，發生緊急事故時，應依交通部觀光局頒訂之旅行業國內外觀光團體緊急事故處理作業要點規定處理，並於事故發生後二十四小時內向交通部觀光局報備。	第三十七條　旅行業舉辦觀光團體旅遊業務，發生緊急事故時，應依交通部觀光局頒訂之旅行業國內外觀光團體緊急事故處理作業要點規定處理，並於事故發生後二十四小時內向交通部觀光局報備。	本條未修正。
第三十八條　交通部觀光局及直轄市觀光主管機關為督導管理旅行業，得定期或不定期派員前往旅行業營業處所或其業務人員執行業務處所檢查業務。 旅行業或其執行業務人員於主管機關檢查前項業務時，應提出業務有關之報告及文件，並據實陳述辦理業務之情形，不得規避、妨礙或拒絕前項檢查，並應提供必要之協助。 前項文件指第二十四條第三項之旅客交付文件與繳費收據、旅遊契約書及觀光主管機關發給之各種簿冊、證件與其他相關文件。 旅行業經營旅行業務，應據實填寫各項文件，並作成完整紀錄。	第三十八條　交通部觀光局及直轄市觀光主管機關為督導管理旅行業，得定期或不定期派員前往旅行業營業處所或其業務人員執行業務處所檢查業務。 旅行業或其執行業務人員於主管機關檢查前項業務時，應提出業務有關之報告及文件，並據實陳述辦理業務之情形，不得拒絕。 前項文件指第二十四條第三項之旅客交付文件與繳費收據、旅遊契約書及觀光主管機關發給之各種簿冊、證件與其他相關文件。 旅行業經營旅行業務，應據實填寫各項文件，並作成完整紀錄。	一、第一項、第三項及第四項未修正。 二、第二項配合本條例第三十七條規定，酌作文字修正。

修正條文	現行條文	說明
第三十九條 綜合、甲種旅行業代客辦理出入國及簽證手續,應切實查核申請人之申請書件及照片,並據實填寫,其應由申請人親自簽名者,不得由他人代簽。	第三十九條 綜合、甲種旅行業代客辦理出入國及簽證手續,應切實查核申請人之申請書件及照片,並據實填寫,其應由申請人親自簽名者,不得由他人代簽。	本條未修正。
第四十條 綜合、甲種旅行業及其僱用之人員代客辦理出入國及簽證手續,不得為申請人偽造、變造有關之文件。	第四十條 綜合、甲種旅行業及其僱用之人員代客辦理出入國及簽證手續,不得為申請人偽造、變造有關之文件。	本條未修正。
第四十一條 綜合、甲種旅行業為旅客代辦出入國手續,應向交通部觀光局請領專任送件人員識別證,並應指定專人負責送件,嚴加監督。 綜合、甲種旅行業領用之專任送件人員識別證,應妥慎保管。不得借供本公司以外之旅行業或非旅行業使用,如有毀損、遺失應即報請交通部觀光局備查,並申請補發。 綜合、甲種旅行業為旅客代辦出入國手續,得委託他旅行業代為送件。 前項委託送件,應先檢附委託契約書報請交通部觀光局核准後,始得辦理。 第一項專任送件人員識別證,交通部觀光局得視需要委託旅行商業同業公會核發。	第四十一條 綜合、甲種旅行業為旅客代辦出入國手續,應向交通部觀光局請領入出境及普通護照送件簿、專任送件人員識別證,並應指定專人負責送件,嚴加監督。 綜合、甲種旅行業領用之送件簿及專任送件人員識別證,應妥慎保管。不得借供本公司以外之旅行業或非旅行業使用,如有毀損、遺失應即報請交通部觀光局備查,並申請補發。 綜合、甲種旅行業為旅客代辦出入國手續,得委託他旅行業代為送件。 前項委託送件,應先檢附委託契約書報請交通部觀光局核准後,始得辦理。 第一項送件簿及專任送件人員識別證,交通部觀光局得視需要委託旅行商業同業公會核發。	目前實務上已無送件簿文件,爰將第一項、第二項及第五項有關「送件簿」規定刪除,俾符實際。
第四十二條 綜合、甲種旅行業代客辦理出入國或簽證手續,應妥慎保管其各項證照,並於辦完手續後即將證件交還旅客。 前項證照如有遺失,應於二十四小時內檢具報告書及其他相關文件向交通部觀光局報備。	第四十二條 綜合、甲種旅行業代客辦理出入國或簽證手續,應妥慎保管其各項證照,並於辦完手續後即將證件交還旅客。 前項證照如有遺失,應於二十四小時內檢具報告書及其他相關文件向交通部觀光局報備。	本條未修正。
第四十三條 綜合、甲種旅行業本公司及分公司設於中央政府所在地以外者,得於中央政府所在地之綜合、甲種旅行業內設置送件辦公處所,並派駐專任送件人員負責送件。 該專任送件人員,對外不得有營業行為。 依前項規定辦理送件者,應先檢附中央政府所在地之綜合、甲種旅行業之同意書,報請交通部觀光局核准。	第四十三條 綜合、甲種旅行業本公司及分公司設於中央政府所在地以外者,得於中央政府所在地之綜合、甲種旅行業內設置送件辦公處所,並派駐專任送件人員負責送件。該專任送件人員,對外不得有營業行為。 依前項規定辦理送件者,應先檢附中央政府所在地之綜合、甲種旅行業之同意書,報請交通部觀光局核准。	本條未修正。
第四十四條(刪除)	第四十四條 旅行業依公司法規定提存法定盈餘公積,綜合旅行業超過新台幣一千萬元,甲種旅行業超過新台幣一百五十萬元,乙種旅行業超過新台幣六十萬元,經提出證明者,得申請發還保證金。 旅行業設有分公司者提存法定盈餘公積之金額,應按分公司繳納保證金金額比例提高之。 旅行業非繳補繳相等金額之保證金,不得就前二項所定最低金額以下之法定盈餘公積予以援用。	一、本條刪除。 二、按公司法就法定盈餘公積之用途設有明文規定,即填補公司虧損(公司法第二百三十九條第一項);撥充資本(公司法第二百四十一條第一項、第三項);分派股息及紅利(公司法第二百三十二條第二項);而旅行業繳納保證金之目的在於保障消費者權益,維護旅遊交易安全,二者之性質與用途迥然不同,換言之,從其規範目的而言,法定盈餘公積並無取代保證金之功能,且觀光局對該法定盈餘公積之運用亦難以充分掌握;次按,繳納保證金為經營旅行業之必要條件之一,而本條例並未規定得以法定盈餘公積代替保證金,綜上,爰將本條規定刪除,以杜爭議。

修正條文	現行條文	說明
第四十五條　旅行業繳納之保證金為法院強制執行後，應於接獲交通部觀光局通知之日起十五日內依第十一條第一項第二款第（一）目至第（五）目規定之金額繳足保證金，並改善業務。	第四十五條　旅行業繳納之保證金為法院強制執行後，應於接獲交通部觀光局通知之日起十五日內依第十一條第一項第二款第（一）目至第（五）目規定之金額繳足保證金，並改善業務。	本條未修正。
第四十六條　旅行業解散或經廢止旅行業執照，應依法辦妥公司解散登記或於公司主管機關廢止公司登記後十五日內，拆除市招，繳回旅行業執照及所領取之各項識別證、執業證等，由公司清算人向交通部觀光局申請發還保證金。	第四十六條　旅行業解散或經撤銷旅行業執照，應依法辦妥公司解散登記或於公司主管機關撤銷公司登記後，拆除市招，繳回旅行業執照及所領之各項識別證、執業證、送件簿等，由公司清算人向交通部觀光局申請發還保證金。	一、配合行政程序法第一百二十五條規定，將條文中之「撤銷」，文字修正為「廢止」；另配合第四十一條規定，將「送件簿」規定，予以刪除。 二、鑑於旅行業者於解散或經廢止旅行業執照後，未將原領之旅行業執照及各項識別證、執業證、送件簿等繳回交通部觀光局註銷，仍持上開證照作為交易工具者，恐有危害社會交易安全之虞，爰增訂辦理期限如上。
第四十七條　旅行業受廢止執照處分後，其公司名稱於五年內不得為旅行業申請使用。 申請籌設之旅行業名稱，不得與他旅行業名稱之發音相同。旅行業申請變更名稱者，亦同。	第四十七條　旅行業受撤銷執照處分後，其公司名稱於五年內不得為旅行業申請使用。 申請籌設之旅行業名稱，不得與他旅行業名稱之發音相同。旅行業申請變更名稱者，亦同。	一、配合行政程序法第一百二十五條規定，將第一項之「撤銷」，文字修正為「廢止」。 二、第二項未修正。
第四十八條　旅行業從業人員應接受交通部觀光局及直轄市觀光主管機關舉辦之專業訓練，並應遵守受訓人員應行遵守事項。 觀光主管機關辦理前項專業訓練，得收取報名費、學雜費及證書費。 第一項之專業訓練，觀光主管機關得委託有關機關、團體辦理。	第四十八條　旅行業從業人員應接受交通部觀光局及直轄市觀光主管機關舉辦之專業訓練，並應遵守受訓人員應行遵守事項。 觀光主管機關辦理前項專業訓練，得收取報名費、學雜費及證書費。 第一項之專業訓練，觀光主管機關得委託有關機關、團體辦理。	本條未修正。
第四十九條　旅行業不得有下列行為： 一、代客辦理出入國或簽證手續，明知旅客證件不實而仍代辦者。 二、發覺僱用之導遊人員違反導遊人員管理規則第二十二條之規定而不為舉發者。 三、與政府有關機關禁止業務往來之國外旅遊業營者。 四、未經報准，擅自允許國外旅行業代表附設於其公司內者。 五、未經核准為他旅行業送件或為非旅行業送件或領件者。 六、利用業務套取外匯或私自兌換外幣者。 七、委由旅客攜帶物品圖利者。 八、安排之旅遊活動違反我國或旅遊當	第四十九條　旅行業不得有左列行為： 一、經營業務逾越核定範圍者。 二、代客辦理出入國或簽證手續，明知旅客證件不實而仍代辦者。 三、發覺僱用之導遊人員違反導遊人員管理規則第二十二條之規定而不為舉發者。 四、與政府有關機關禁止業務往來之國外旅遊業營者。 五、未經報准，擅自允許國外旅行業代表附設於其公司內者。 六、經定期停業處分，仍繼續營業者。 七、未經核准為他旅行業送件或為非旅行業送件或領件者。 八、利用業務套取外匯或私自兌換外幣	一、現行條文本文之「左列」，文字修正為「下列」。俾用語一致。 二、配合本條例第五十五條第一項第二款規定，將現行條文第一款規定予以刪除。 三、配合本條例第五十三條第二項、第五十四條第一項規定，爰將原條文第六款規定予以刪除。 四、現行條文第十四款作文字修正。 五、現行條文第十六款有關旅行業不得未經申請核准僱用外僑或僑居國外人士為職工之

修正條文	現行條文	說明
地法令者。 九、安排未經旅客同意之旅遊節目者。 十、安排旅客購買貨價與品質不相當之物品者。 十一、詐騙旅客或索取額外不當費用者。 十二、經營旅行業務不遵守中央觀光主管機關管理監督之規定者。 十三、違反交易誠信原則者。 十四、非舉辦旅遊，而假藉其他名義向不特定人收取款項或資金。 十五、關於旅遊糾紛調解事件，經交通部觀光局合法通知無正當理由不於調解期日到場者。 十六、販售機票予旅客，未於機票上記載旅客姓名者。	者。 九、委由旅客攜帶物品圖利者。 十、安排之旅遊活動違反我國或旅遊當地法令者。 十一、安排未經旅客同意之旅遊節目者。 十二、安排旅客購買貨價與品質不相當之物品者。 十三、詐騙旅客或索取額外不當費用者。 十四、經營旅行業務不遵守中央觀光主管機關發布管理監督之命令者。 十五、違反交易誠信原則者。 十六、未經核准僱用外籍或僑居國外人士為職工者。 十七、非舉辦旅遊，而假藉其他名義向不特定人收取款項或資金。	規定，因「就業服務法」已修正外籍人士之聘僱直接向行政院勞工委員會申請辦理，故本款規定已無存在之必要，爰予以刪除。 六、按旅客與旅行業者間如遇有旅遊糾紛，得向本局申訴處理，而本局為落實消費者保護法第三條第一項第十款有關政府機關應協調處理消費爭議事項之規定，對旅遊糾紛事件均邀集當事人進行調解，惟部分旅行業者於本局調解時，未能配合於調解日期到場參與協調，致無法進行調解，並達減少訟源之目的，為課以業者到場義務，爰增訂第十五款規定。 七、鑑於非旅行業常假藉以旅客身分向旅行業者大量購買「空白機票」轉售圖利，影響航空票價市場秩序甚鉅，為有效根絕此類情事之發生，爰增訂第十六款規定如上。 八、現行條文第二款以下款次逐次變更。
第五十條 旅行業僱用之人員不得有下列行為： 一、未辦妥離職手續而任職於其他旅行業。 二、擅自將專任送件人員識別證借供他人使用。 三、同時受僱於其他旅行業。 四、掩護非合格領隊帶領觀光團體出國旅遊者。 五、為前條第五款至第十一款之行為者。	第五十條 旅行業僱用之人員不得有下列行為： 一、未辦妥離職手續而任職於其他旅行業。 二、擅自將專任送件人員識別證借供他人使用。 三、同時受僱於其他旅行業。 四、掩護非合格領隊帶領觀光團體出國旅遊者。 五、為前條第七款至第十三款之行為者。	配合前條修正規定，現行條文第五款酌作文字修正。
第五十一條 旅行業對其僱用之人員執行業務範圍內所為之行為，視為該旅行業之行為。	第五十一條 旅行業對其僱用之人員執行業務範圍內所為之行為，視為該旅行業之行為。	本條未修正。
第五十二條 旅行業不得委請非旅行業從業人員執行旅行業務。 非旅行業從業人員執行旅行業業務者，視同非法經營旅行業。	第五十二條 旅行業不得委請非旅行業從業人員執行旅行業務。非旅行業從業人員執行旅行業業務者，視同非法經營旅行業。	本條未修正。

修正條文	現行條文	說明
第五十三條　旅行業於經營發展觀光條例第二十七條第一項業務時，應投保責任保險，其投保最低金額及範圍至少如下： 一、每一旅客意外死亡新台幣二百萬元。 二、每一旅客因意外事故所致體傷之醫療費用新台幣三萬元。 三、旅客家屬前往海外或來中華民國處理善後所必需支出之費用新台幣十萬元。 四、每一旅客證件遺失之損害賠償費用新台幣二千元。 旅行業辦理旅客出國及國內旅遊業務時，應投保履約保證保險，其投保最低金額如下： 一、綜合旅行業新台幣四千萬元。 二、甲種旅行業新台幣一千萬元。 三、乙種旅行業新台幣四百萬元。 四、綜合、甲種旅行業每增設分公司一家，應增加新台幣二百萬元，乙種旅行業每增設分公司一家，應增加新台幣一百萬元。 履約保證保險之投保範圍，為旅行業因財務問題，致其安排之旅遊活動一部或全部無法完成時，在保險金額範圍內，所應給付旅客之費用。	第五十三條　旅行業舉辦團體旅行業務，應投保責任保險及履約保險。 責任保險之最低投保金額及範圍至少如下： 一、每一旅客意外死亡新台幣二百萬元。 二、每一旅客因意外事故所致體傷之醫療費用新台幣三萬元。 三、旅客家屬前往處理善後所必需支出之費用新台幣十萬元。 履約保險之投保範圍，為旅行業因財務問題，致其安排之旅遊活動一部或全部無法完成時，在保險金額範圍內，所應給付旅客之費用，其投保最低金額如下： 一、綜合旅行業新台幣四千萬元。 二、甲種旅行業新台幣一千萬元。 三、乙種旅行業新台幣四百萬元。 四、綜合、甲種旅行業每增設分公司一家，應增加新台幣二百萬元，乙種旅行業每增設分公司一家，應增加新台幣一百萬元。 第一項履約保險，得經中央觀光主管機關核准，以同金額之銀行保證代之。	一、配合本條例第三十一條規定，將本條酌作文字修正，並作項次調整。 二、有關旅行業投保責任保險及履約保證保險之保險範圍及金額，交通部觀光局業於九十年十二月七日邀集財政部保險司、中華民國產物保險商業同業公會及各旅行商業同業公會等會商討論，同意比照現行規定辦理，爰將現行條文酌作文字修正如上。 三、第三項刪除。按本條例並未就旅行業投保履約保證保險得以銀行保證代替之規定，且目前實務上亦無以銀行保證代替履約保證保險之案例，為符實際，爰將該項規定予以刪除。
第五十三條之一　綜合、甲種旅行業辦理台灣地區人民赴大陸地區旅行業務，應依在大陸地區從事商業行為許可辦法規定，申請交通部觀光局許可。 前項所稱之旅行係指台灣地區人民依台灣地區人民進入大陸地區許可辦法及試辦金門馬祖與大陸地區通航實施辦法規定，申請主管機關核准赴大陸地區從事之活動。 第二十三條、第二十四條、第三十二條、第三十五條、第三十六條、第三十七條、第三十九條、第四十條、第四十二條及第五十三條之規定，於綜合、甲種旅行業辦理台灣地區人民赴大陸地區旅行業務時準用之。	第五十三條之一　綜合、甲種旅行業辦理台灣地區人民赴大陸地區旅行業務，應依在大陸地區從事商業行為許可辦法規定，申請交通部觀光局許可。 前項所稱之旅行係指台灣地區人民依台灣地區人民進入大陸地區許可辦法及試辦金門馬祖與大陸地區通航實施辦法規定，申請主管機關核准赴大陸地區從事之活動。 第二十三條、第二十四條、第三十二條至第三十七條、第三十九條、第四十條、第四十二條及第五十三條之規定，於綜合、甲種旅行業辦理台灣地區人民赴大陸地區旅行業務時準用之。	一、第一項及第二項未修正。 二、第三項配合第三十三條、第三十四條之刪除，酌作文字修正。
第四章　獎懲	第四章　獎懲	章次及章名均未修正。
第五十四條　旅行業或其從業人員有下列情事之一者，除予以獎勵或表揚外，並得協調有關機關獎勵之。 一、熱心參加國際觀光推廣活動或增進國際友誼有優異表現者。 二、維護國家榮譽或旅客安全有特殊表現者。 三、撰寫報告或提供資料有參採價值者。 四、經營國內外旅客旅遊、食宿及導遊業務，業績優越者。 五、其他特殊事蹟經主管機關認定應予獎勵者。 旅行業或其從業人員曾受前項獎勵或表揚者，於違反本規則規定時，得按其情節酌予抵銷或減輕處分。	第五十四條　旅行業或其從業人員有左列情事之一者，除予以獎勵或表揚外，並得協調有關機關獎勵之。 一、熱心參加國際觀光推廣活動或增進國際友誼有優異表現者。 二、維護國家榮譽或旅客安全有特殊表現者。 三、撰寫報告或提供資料有參採價值者。 四、經營國內外旅客旅遊、食宿及導遊業務，業績優越者。 五、其他特殊事蹟經主管機關認定應予獎勵者。 旅行業或其從業人員曾受前項獎勵或表揚者，於違反本規則規定時，得按其情節酌予抵銷或減輕處分。	一、將第一項本文之「左列」，文字修正為「下列」，俾使語一致。 二、第二項未修正。

修正條文	現行條文	說明
第五十五條 （刪除）	第五十五條 旅行業及其僱用之人員疏於注意旅客安全，致發生重大事故者，交通部觀光局得立即定期停止其一部或全部之營業、執業或撤銷其營業執照、執業證。	一、本條刪除。 二、現行條文規定屬裁罰性事項，不宜於本規則中加以規定，基於法律保留原則，爰將本條刪除，以符法制。
第五十六條 （刪除）	第五十六條 外國旅行業在我國境內設置之代表人，違反第十七條規定者，撤銷其核准。	一、本條刪除。 二、現行條文規定屬裁罰性事項，不宜於本規則中加以規定，又外國旅行業代表人如有違規行為時，本條例第五十五條第二項第三款已有處罰規定，基於法律保留原則，爰將本條刪除，以符法制。
第五十七條 旅行業違反第二條第六項、第三條、第五條第二項、第七條第二項、第八條、第九條、第十二條第一項、第十五條、第十八條、第十九條、第二十條、第二十一條第一項、第二十二條、第二十三條第二項及第三項、第二十四條至第三十二條、第三十五條至第三十七條、第三十九條至第四十三條、第四十九條、第五十二條第一項、第五十三條之一、第六十二條之規定者，由交通部觀光局依發展觀光條例第五十五條第二項規定處罰。	第五十七條 旅行業及旅行業僱用之人員違反本規則規定者，由交通部觀光局依發展觀光條例之規定處罰，並報交通部備查。	一、現行條文有關處罰之構成要件規定不明確，似與法律保留原則不符，為貫徹司法院大法官會議釋字第三九四號、第四〇二號解釋意旨，並求明確起見，爰修正如上。 二、現行條文末尾規定，徒增行政機關公文數量，且流於形式不具實質意義，故予以刪除。
第五十七條之一 旅行業僱用之人員違反第三十條之三、第三十五條、第三十八條第二項、第四十條、第四十八條第一項、第五十條之規定者，由交通部觀光局依發展觀光條例第五十八條規定處罰。		一、本條新增。 二、新增理由同前條說明。
第五十八條 依第十一條第一項第二款第六目規定繳納保證金之旅行業，有下列情形之一者，應於接獲交通部觀光局通知之日起十五日內，依同款第一目至第五目規定金額足保證金： 一、受停業處分者。 二、保證金被強制執行者。 三、喪失中央觀光主管機關認可之觀光公益法人之會員資格者。 四、其所屬觀光公益法人解散者。 五、有第十一條第二項情形者。	第五十八條 依第十一條第一項第二款第六目規定繳納保證金之旅行業，有左列情形之一者，應於接獲交通部觀光局通知之日起十五日內，依同款第一目至第五目規定金額繳足保證金，逾期撤銷旅行業執照。 一、受停業處分者。 二、保證金被強制執行者。 三、喪失中央觀光主管機關認可之觀光公益法人之會員資格者。 四、其所屬觀光公益法人解散者。 五、有第十一條第二項情形者。	一、現行條文本文之「左列」，文字修正為「下列」，俾用語一致。 二、按「旅行業未依規定繳足保證金，經主管機關通知限期繳納，屆期仍未繳納者，廢止其旅行業執照。」本條例第三十條第三項已有明文規定，且有關裁罰性之規定因涉及人民權利義務，不宜於管理規則中規定，為符法律保留原則，爰將現行條文本文「……逾期撤銷旅行業執照……」字句，予以刪除。

修正條文	現行條文	說明
第五章 附則	第五章 附則	章次及章名均未修正
第五十九條 旅行業有下列情事之一者，交通部觀光局得公布之： 一、保證金被法院扣押或執行者。 二、受停業處分或廢止旅行業執照者。 三、無正當理由自行停業者。 四、解散者。 五、經票據交換所公告為拒絕往來戶者。 六、未依第五十三條規定辦理責任保險或履約保證保險者。	第五十九條 旅行業有左列情事之一者，交通部觀光局得公布之： 一、保證金被法院扣押或執行者。 二、受停業處分或撤銷旅行業執照者。 三、無正當理由自行停業者。 四、解散者。 五、經票據交換所公告為拒絕往來戶者。 六、未依第五十三條規定辦理者。	一、現行條文本文之「左列」，文字修正為「下列」，俾用語一致。 二、配合行政程序法第一百二十五條規定，將第二款之「撤銷」，文字修正為「廢止」。第六款配合本條例第四十三條規定，酌作文字修正。
第六十條 甲種旅行業最近二年未受停業處分，且保證金未被強制執行並取得經中央觀光主管機關認可足以保障旅客權益之觀光公益法人會員資格者，於申請變更為綜合旅行業時，就八十四年六月二十四日本規則修正發布時所提高之綜合旅行業保證金額度，得按十分之一繳納。 八十四年六月二十四日前設立之綜合旅行業，應於本條文修正發布後一個月內依第十條及前項規定，辦理資本額變更登記並補繳保證金。 前二項綜合旅行業之保證金為法院強制執行者，應依第四十五條之規定繳足。 於本規則修正發布前，已依第四十四條第一項規定申請發還保證金之旅行業，應自本規則修正發布之日起三個月內，依第十一條第一項第二款規定繳納保證金。	第六十條 甲種旅行業最近二年未受停業處分，且保證金未被強制執行並取得經中央觀光主管機關認可足以保障旅客權益之觀光公益法人會員資格者，申請變更為綜合旅行業時，就八十四年六月二十四日本規則修正發布時所提高之綜合旅行業保證金額度，得按十分之一繳納。 八十四年六月二十四日前設立之綜合旅行業，應於本條文修正發布後一個月內依第十條及前項規定，辦理資本額變更登記並補繳保證金。 前二項綜合旅行業之保證金為法院強制執行者，應依第四十五條之規定繳足。	一、第一項至第三項均未修正。 二、第四項新增。按第四十四條規定，修正條文已將其刪除，而依本條例第三十條規定，經營旅行業者應依規定繳納保證金。是以，旅行業依修正前之第四十四條第一項規定申請發還保證金者，於本規則修正發布後，應依規定補繳保證金，惟基於信賴保護原則，有必要增訂過渡條款，給予業者一定期間補繳保證金。爰增訂第四項規定，俾資適用。
第六十條之一 於本規則修正發布前，已以電腦網路經營旅行業務之旅行業，應自本規則修正發布之日起三個月內依第三十條之一規定報請交通部觀光局備查。		一、本條新增。 二、配合第三十條之一至第三十條之二修正規定，增訂過渡條款，俾資適用。
第六十一條 （刪除）	第六十一條 旅行業未依第五十三條規定辦理者，交通部觀光局得立 即停止其經營團體旅行業務，並限於三個月內辦妥投保，逾期未辦妥者，即撤銷其旅行業執照。 違反前項停止經營團體旅行業務之處分者，交通部觀光 局得撤銷其旅行業執照。	一、本條刪除。 二、按旅行業未依本條例第三十一條規定辦理履約保證保險或責任保險者，同條例第五十七條已明定有處罰規定，且有關裁罰性之規定因涉及人民權利義務，不宜於管理規則中規定，為符法律保留原則，爰將本條刪除。
第六十二條 旅行業受停業處分者，應於停業始日繳回交通部觀光局發給之各項證照；停業期限屆滿後，應於十五日內申報復業。	第六十二條 旅行業受停業處分者，應於停業始日繳回交通部觀光局發給之各項證照、送件簿；停業期限屆滿後，應於十五日內申報復業。	配合第四十一條修正規定，將「送件簿」規定，予以刪除。

修正條文	現行條文	說明
第六十三條　旅行業依法設立之觀光公益法人，辦理會員旅遊品質保證業務，應受交通部觀光局監督。	第六十三條　旅行業依法設立之觀光公益法人，辦理會員旅遊品質保證業務，應受交通部觀光局監督。	本條未修正。
第六十四條　旅行業符合第十一條第一項第二款第六目規定者，得檢附證明文件，申請交通部觀光局依規定發還保證金。	第六十四條　旅行業符合第十一條第一項第二款第六目規定者，得檢附證明文件，申請交通部觀光局依規定發還保證金。	本條未修正。
第六十五條　依本規則徵收之規費，應依預算程序辦理。	第六十五條　依本規則徵收之規費，應依預算程序辦理。	本條未修正。
第六十六條　民國八十一年四月十五日前設立之甲種旅行業，得申請退還旅行業保證金至第十一條第一項第二款第二目及第四目規定之金額。	第六十六條　民國八十一年四月十五日前設立之甲種旅行業，得申請退還旅行業保證金至第十一條第一項第二款第二目及第四目規定之金額。	本條未修正。
第六十六條之一　發展觀光條例修正施行前已依法設立經營旅遊諮詢服務者，應於中華民國九十一年十一月十五日前依本規則之規定，向交通部觀光局申請核發旅行業執照。		一、本條新增。 二、配合發展觀光條例第六十九條第三項規定，明定經營旅遊諮詢服務者辦理旅行業登記程序之過渡條款規定。
第六十七條　本規則自發布日施行。	第六十七條　本規則自發布日施行。	本條未修正。

旅行業管理一重點整理、題庫、解答

編 著 者☞ 黃榮鵬

出 版 者☞ 揚智文化事業股份有限公司

發 行 人☞ 葉忠賢

總 編 輯☞ 林新倫

執行編輯☞ 吳曉芳

登 記 證☞ 局版北市業字第 1117 號

地　　址☞ 台北市新生南路三段 88 號 5 樓之 6

電　　話☞ （02）23660309

傳　　真☞ （02）23660310

郵撥帳號☞ 19735365 戶名：葉忠賢

法律顧問☞ 北辰著作權事務所　蕭雄淋律師

印　　刷☞ 偉勵彩色印刷股份有限公司

初版一刷☞ 2003 年 3 月

Ｉ Ｓ Ｂ Ｎ☞ 957-818-446-8

定　　價☞ 新台幣 500 元

網　　址☞ http://www.ycrc.com.tw

E-mail ☞ book3@ycrc.com.tw

國家圖書館出版品預行編目資料

旅行業管理：重點整理、題庫、解答 / 黃榮鵬
編著. -- 初版. -- 臺北市：揚智文化，2003
[民 92]
　　面；　　公分

ISBN　957-818-446-8（平裝）

1.旅行業－管理　2.旅行業－管理－問題集

992.2　　　　　　　　　　　　　91017155